故宮

博物院藏文物珍品全集

故宮博物院藏文物珍品全集

青銅生活器

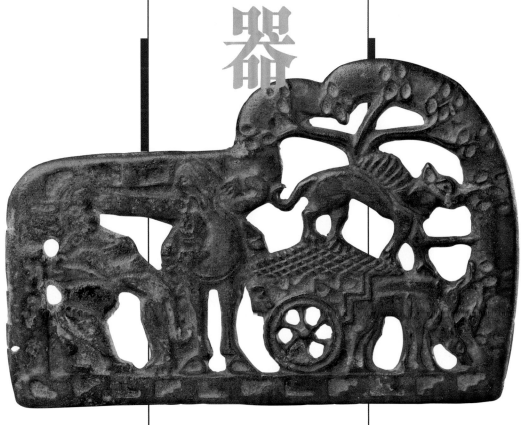

主編：杜廼松

商務印書館

青銅生活器
Bronze Articles for Daily Use

故宮博物院藏文物珍品全集
**The Complete Collection of Treasures
of the Palace Museum**

主　　編 ………………	杜迺松
副 主 編 ………………	王海文　丁　孟
編　　委 ………………	紀宏章　何　林　李米佳　郭玉海
攝　　影 ………………	趙　山

出 版 人 ………………	陳萬雄
編輯顧問 ………………	吳　空
責任編輯 ………………	段國強　徐昕宇
設　　計 ………………	張婉儀
出　　版 ………………	商務印書館（香港）有限公司 香港筲箕灣耀興道 3 號東滙廣場 8 樓 http://www.commercialpress.com.hk
發　　行 ………………	香港聯合書刊物流有限公司 香港新界大埔汀麗路 36 號中華商務印刷大廈 3 字樓
製　　版 ………………	深圳中華商務聯合印刷有限公司 深圳市龍崗區平湖鎮春湖工業區中華商務印刷大廈
印　　刷 ………………	深圳中華商務聯合印刷有限公司 深圳市龍崗區平湖鎮春湖工業區中華商務印刷大廈
版　　次 ………………	2006 年 11 月第 1 版第 1 次印刷 © 2007 商務印書館（香港）有限公司 ISBN 13 - 978 962 07 5342 8 ISBN 10 - 962 07 5342 9

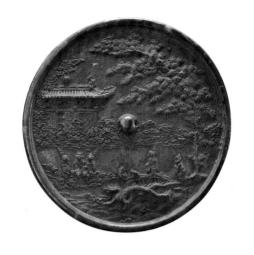

總序

楊新

故宮博物院是在明、清兩代皇宮的基礎上建立起來的國家博物館，位於北京市中心，佔地72萬平方米，收藏文物近百萬件。

公元1406年，明代永樂皇帝朱棣下詔將北平升為北京，翌年即在元代舊宮的基址上，開始大規模營造新的宮殿。公元1420年宮殿落成，稱紫禁城，正式遷都北京。公元1644年，清王朝取代明帝國統治，仍建都北京，居住在紫禁城內。按古老的禮制，紫禁城內分前朝、後寢兩大部分。前朝包括太和、中和、保和三大殿，輔以文華、武英兩殿。後寢包括乾清、交泰、坤寧三宮及東、西六宮等，總稱內廷。明、清兩代，從永樂皇帝朱棣至末代皇帝溥儀，共有24位皇帝及其后妃都居住在這裏。1911年孫中山領導的"辛亥革命"，推翻了清王朝統治，結束了兩千餘年的封建帝制。1914年，北洋政府將瀋陽故宮和承德避暑山莊的部分文物移來，在紫禁城內前朝部分成立古物陳列所。1924年，溥儀被逐出內廷，紫禁城後半部分於1925年建成故宮博物院。

歷代以來，皇帝們都自稱為"天子"。"普天之下，莫非王土；率土之濱，莫非王臣"（《詩經・小雅・北山》），他們把全國的土地和人民視作自己的財產。因此在宮廷內，不但匯集了從全國各地進貢來的各種歷史文化藝術精品和奇珍異寶，而且也集中了全國最優秀的藝術家和匠師，創造新的文化藝術品。中間雖屢經改朝換代，宮廷中的收藏損失無法估計，但是，由於中國的國土遼闊，歷史悠久，人民富於創造，文物散而復聚。清代繼承明代宮廷遺產，到乾隆時期，宮廷中收藏之富，超過了以往任何時代。到清代末年，英法聯軍、八國聯軍兩度侵入北京，橫燒劫掠，文物損失散佚殆不少。溥儀居內廷時，以賞賜、送禮等名義將文物盜出宮外，手下人亦效其尤，至1923年中正殿大火，清宮文物再次遭到嚴重損失。儘管如此，清宮的收藏仍然可觀。在故宮博物院籌備建立時，由"辦理清室善後委員會"對其所藏進行了清點，事竣後整理刊印出《故宮物品點查報告》共六編28冊，計有文物

117萬餘件（套）。1947年底，古物陳列所併入故宮博物院，其文物同時亦歸故宮博物院收藏管理。

二次大戰期間，為了保護故宮文物不至遭到日本侵略者的掠奪和戰火的毀滅，故宮博物院從大量的藏品中檢選出器物、書畫、圖書、檔案共計13427箱又64包，分五批運至上海和南京，後又輾轉流散到川、黔各地。抗日戰爭勝利以後，文物復又運回南京。隨着國內政治形勢的變化，在南京的文物又有2972箱於1948年底至1949年被運往台灣，50年代南京文物大部分運返北京，尚有2211箱至今仍存放在故宮博物院於南京建造的庫房中。

中華人民共和國成立以後，故宮博物院的體制有所變化，根據當時上級的有關指令，原宮廷中收藏圖書中的一部分，被調撥到北京圖書館，而檔案文獻，則另成立了“中國第一歷史檔案館”負責收藏保管。

50至60年代，故宮博物院對北京本院的文物重新進行了清理核對，按新的觀念，把過去劃分“器物”和書畫類的才被編入文物的範疇，凡屬於清宮舊藏的，均給予“故”字編號，計有711338件，其中從過去未被登記的“物品”堆中發現1200餘件。作為國家最大博物館，故宮博物院肩負有蒐藏保護流散在社會上珍貴文物的責任。1949年以後，通過收購、調撥、交換和接受捐贈等渠道以豐富館藏。凡屬新入藏的，均給予“新”字編號，截至1994年底，計有222920件。

這近百萬件文物，蘊藏着中華民族文化藝術極其豐富的史料。其遠自原始社會、商、周、秦、漢，經魏、晉、南北朝、隋、唐，歷五代兩宋、元、明，而至於清代和近世。歷朝歷代，均有佳品，從未有間斷。其文物品類，一應俱有，有青銅、玉器、陶瓷、碑刻造像、法書名畫、印璽、漆器、琺瑯、絲織刺繡、竹木牙骨雕刻、金銀器皿、文房珍玩、鐘錶、珠翠首飾、家具以及其他歷史文物等等。每一品種，又自成歷史系列。可以説這是一座巨大的東方文化藝術寶庫，不但集中反映了中華民族數千年文化藝術的歷史發展，凝聚着中國人民巨大的精神力量，同時它也是人類文明進步不可缺少的組成元素。

開發這座寶庫，弘揚民族文化傳統，為社會提供了解和研究這一傳統的可信史料，是故宮博物院的重要任務之一。過去我院曾經通過編輯出版各種圖書、畫冊、刊物，為提供這方面資料作了不少工作，在社會上產生了廣泛的影響，對於推動各科學術的深入研究起到了良好的作用。但是，一種全面而系統地介紹故宮文物以一窺全豹的出版物，由於種種原因，尚未來得及進行。今天，隨着社會的物質生活的提高，和中外文化交流的頻繁往來，無論是中國還

是西方，人們越來越多地注意到故宮。學者專家們，無論是專門研究中國的文化歷史，還是從事於東、西方文化的對比研究，也都希望從故宮的藏品中發掘資料，以探索人類文明發展的奧秘。因此，我們決定與香港商務印書館共同努力，合作出版一套全面系統地反映故宮文物收藏的大型圖冊。

要想無一遺漏將近百萬件文物全都出版，我想在近數十年內是不可能的。因此我們在考慮到社會需要的同時，不能不採取精選的辦法，百裏挑一，將那些最具典型和代表性的文物集中起來，約有一萬二千餘件，分成六十卷出版，故名《故宮博物院藏文物珍品全集》。這需要八至十年時間才能完成，可以說是一項跨世紀的工程。六十卷的體例，我們採取按文物分類的方法進行編排，但是不囿於這一方法。例如其中一些與宮廷歷史、典章制度及日常生活有直接關係的文物，則採用特定主題的編輯方法。這部分是最具有宮廷特色的文物，以往常被人們所忽視，而在學術研究深入發展的今天，卻越來越顯示出其重要歷史價值。另外，對某一類數量較多的文物，例如繪畫和陶瓷，則採用每一卷或幾卷具有相對獨立和完整的編排方法，以便於讀者的需要和選購。

如此浩大的工程，其任務是艱巨的。為此我們動員了全院的文物研究者一道工作。由院內老一輩專家和聘請院外若干著名學者為顧問作指導，使這套大型圖冊的科學性、資料性和觀賞性相結合得盡可能地完善完美。但是，由於我們的力量有限，主要任務由中、青年人承擔，其中的錯誤和不足在所難免，因此當我們剛剛開始進行這一工作時，誠懇地希望得到各方面的批評指正和建設性意見，使以後的各卷，能達到更理想之目的。

感謝香港商務印書館的忠誠合作！感謝所有支持和鼓勵我們進行這一事業的人們！

<div align="right">1995年8月30日於燈下</div>

目錄

文物目錄

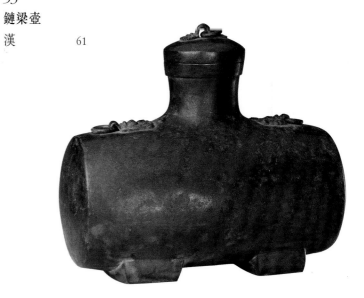

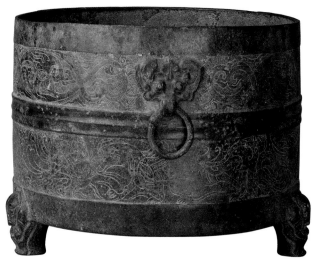

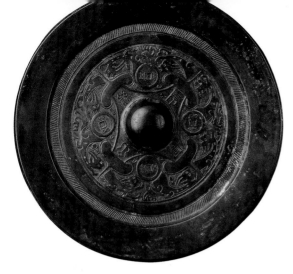

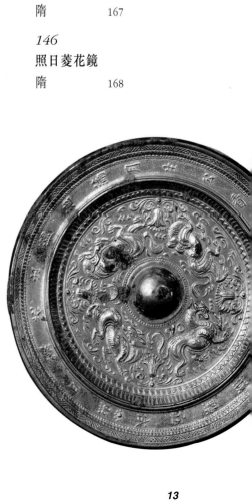

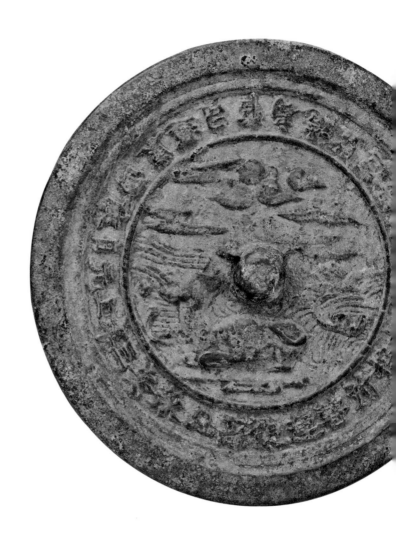

濃縮古代社會生活的青銅生活器

導言

杜迺松

春秋戰國是社會大變革時代，隨着商周禮樂制度的衰落，青銅禮樂器逐漸被日常生活用器所替代，青銅時代結束。秦漢以降，禮樂制度已不復存在，青銅器製造並未停止，而是更多地進入了日常生活領域，滲透到社會生活的各個方面。故宮博物院收藏青銅生活用器不但數量多、時代完整，且品類豐富，其中不少都屬於青銅器中之精品。本卷擷取的先秦至宋代青銅生活用器209件（套），為不同時期的代表器，從一個側面反映了當時的社會生活狀況。

一、精細華美的先秦器

中國青銅時代（夏—春秋）所生產的青銅製品絕大部分屬於禮樂器，是為當時的禮樂制度服務的，但這時期也製作了多種生活用品，諸如：生產工具中的鏟、鐝，車馬飾件的軎（又稱䡇）、轄、馬冠、車鈴，照容的銅鏡，扣攏腰帶的帶鈎，以及其它生活用器如燈、炭爐等等。特別是銅鏡和帶鈎的大量存世，表明了它們已成為市賣之物。

青銅車馬器數量很多，由於近年考古發掘多座車馬坑，大量車馬飾物共出，使人們對過去未識的一些車馬飾件有了新的認識。車馬飾件主要有套在車軸兩端的長筒形軎和固定車軎的長條形車轄，駕馭馬時橫勒在馬嘴裏的條形銅銜和方形或圓形的附件鑣，馬頭部飾圓形而有兩角的當盧，馬額上的飾物馬冠，以及裝在車衡上方的鑾鈴和繫在馬頸上的鈴等等。

不少車馬器製作都很精工，商代車軎多飾夔紋和蕉葉紋，以雲雷紋為襯底，花紋細膩。西周時的獸面紋馬冠（圖7）整體作獸面形，粗眉圓目，巨鼻大口，莊重威嚴。過去有人認為此器是用於驅疫辟邪的"方相"，陝西西安張家坡馬冠飾的出土，確切地表明了它屬於馬額飾件。

許多車馬器部件做成動物形狀，在實用性外加以藝術化，富有情趣。如雙兔車飾（圖2）、鳥形車鈴（圖4）。有的杆首、杖首做成牛頭形（圖6）或鳩鳥形（圖31）。銅鈴樣式較多，用途有所不同，有銘文者少見。西周時的成周鈴（圖8）體作平口，頂飾半圓形鈕，通體素面，銘文對研究當時用鈴制度是重要資料。

炭爐較多且引人注意，這種器物從春秋時開始發展，多作成圓形，上置鏈梁，下附三足（圖12）。按照古文獻記載，這種圓形炭爐古稱為“鐵”[1]。考古發現與“鐵”配套的還常有銅質的“箕”（圖13），用以鏟炭。銅燈的樣式較多，東周時代的銅燈多豆形，上有盤，用以盛油或插燭，中有柱，下有底座，還有樹形燈或人形燈。戰國錯銀菱紋燈（圖18），通體用銀錯出精美細膩的幾何紋，頗具匠心，是豆形燈中的上乘之作。河北平山戰國中山王墓出土的人形燈和十五連盞樹形燈，工藝卓絕。銅燈的大發展是在西漢以後，戰國是其產生和初步發展時期，但其工藝考究，造型優美，推測此前還應有一個萌發階段。

照容用的銅鏡源遠流長，是兼具藝術性的實用品，有着極高的藝術價值。關於銅鏡的起源歷來是中外學者探索的重要問題，從文獻記載看，可追溯到古史傳說時代，《黃帝內傳》、《玄中記》等書都提到黃帝和堯時已有銅鏡[2]，這些傳說是探索銅鏡起源的重要資料。近年隨着考古工作的進展，發現了早期銅鏡，甘肅廣河齊家坪和青海貴南尕馬臺出土了距今4000餘年的齊家文化時期銅鏡，齊家文化下限應與夏朝接近。這時的銅鏡形體較小，外表也顯粗糙，具有初始形態。商周時代銅鏡數量增多，1976年河南安陽婦好墓出土銅鏡四面，但鏡體仍表現出早期粗拙樸素的作風。1957年河南省三門峽市上村嶺發現的春秋時期雙鈕鳥獸紋銅鏡值得重視，鏡背飾以虎、鹿和鳥形花紋。戰國銅鏡無論數量還是質量都有了很大的提高，這與商品生產的發展緊密相關。以南方楚國最發展，值得注意的是，在一些古代少數民族生活地區也發現了風格獨特的銅鏡。戰國銅鏡鏡體較單薄，弓形小鈕，平緣或卷緣。除素面鏡外，還有豐富多彩的飾花紋鏡，主要有山字紋鏡（圖19、20）、夔紋鏡（圖22）、蟠螭紋鏡（圖26、27）、羽紋鏡（圖23）、菱形紋鏡（圖24）、連弧鳥紋鏡（圖21）、狩獵紋鏡等等。雲雷紋、羽狀紋常用以作主題紋飾的襯托。近年新出土的戰國銅鏡中，有的應用了錯金銀和嵌松石工藝，有的彩繪，瑰麗多姿。

用於扣攏腰帶的帶鉤有鐵、骨、玉等多種質地，但青銅製數量最多。這種服飾品最早為中國北方民族所用，春秋戰國時傳入中原。戰國銅帶鉤，常見的形狀有棒形、竹節形。有素面的，有嵌松石、錯金嵌松石（圖28、29）、錯金銀嵌松

石。錯金銀的花紋多為卷雲紋，精細絢美，有一定的藝術價值。

綜觀先秦青銅生活用器，以精細華美和輕便實用等特點著稱，許多器種和工藝特點為秦漢以後所承襲，並逐步形成青銅生活用器完整的發展體系，在青銅器發展史上呈現出獨特的風彩，有着重要的歷史文化價值。

二、金屬細工發展的秦漢器

比較商周時代，秦漢時期的青銅器除器物性質不同外，在種類、形制、花紋、工藝技術以及生產經營管理等方面也有很大的區別。

秦統一後，為了鞏固新興的封建政權和促進經濟文化的發展，加強了統一管理的措施，這種統一措施在青銅器上也有反映。

秦將統一度量衡的詔書直接刻、鑄在官定的量、衡器上，或者先刻在銅版上，這種銅版稱"詔版"（圖38），然後再將詔版嵌在衡器上。秦代量、衡器上刻有詔書的為數不少，故宮收藏的一件秦權上刻有二十六年詔文（圖37），40字，小篆字體。權多作成半圓球狀，也有的呈較高的八棱狀體。上海博物館藏的秦孝公十八年商鞅方升，底部加刻秦始皇統一度量衡的詔文，表明秦統一六國後仍以商鞅量為標準量器。方升實測容量為 201 毫升，藉此可以推算出秦一尺相當於今天 23.1 厘米 [3]。

近年秦代考古有很大收穫，對陝西臨潼始皇陵隨葬坑的勘察和發掘獲得了許多有價值的文物，例如：1980年冬在始皇陵封土西側發現了兩駕大型彩繪青銅車馬，銅車馬對研究秦代的金屬細工和輿服制度有很高的價值。

秦俑坑內發現了許多青銅武器，品類有戈、矛、劍、鈹、弩機、鏃，許多都保存完整，光亮如新。對青銅鏃所含成份進行的檢測表明，刃部比鋌部含錫量高，可增強殺傷力。

秦代青銅容器和樂器近年也有發現，如湖北雲夢睡虎地、河南洛陽西宮和始皇陵建築遺址內均有出土，器種主要有鼎、簋、鈁、鍾、匜、鋈、勺。1950年洛陽西宮出土的一組秦器，今藏故宮，其中有四件青銅容器，有鼎（圖34）、敦（圖35）、圓壺（圖36）。鼎雙腹耳，短

馬蹄足；壺腹作長圓形，頸較長，足較高，肩、腹無明顯分界。花紋簡單，鼎與敦僅在腹的中心部位鑄一道凸弦紋，敦蓋上有似樹杈的變形蟠螭紋，壺腹上飾簡潔的陰線鳥紋。秦代青銅器傳世很少，因而洛陽和雲夢的秦器格外重要，可作斷代標尺。

西漢時期的青銅器與商周時代相比，地位已沒有那麼顯赫，由於鐵器、漆器和瓷器的發展，青銅器的數量亦有所減少，有些還逐漸被取代。但兩漢時代仍然大量地製作青銅器物，並在青銅器的性質、工藝、種類、風格等諸多方面表現出鮮明的時代特徵，同時也生產了不少曠世奇珍。

漢代的採礦遺址，近年在河北承德和廣西北流銅石嶺等地都有發現，從遺址內遺物的存留情況看，說明當時採集礦石後就地進行冶煉，減少了運輸礦石的負擔，提高了生產效率。

從文獻記載和銅器銘文看，兩漢青銅製造業主要由官府控制和掌握。《漢書‧百官表》記載，漢中央政府中的"少府"機構內設"考工室"和"尚方"，管理的職官稱"考工令"和"尚方令"。武帝時又設"水衡都尉"，與尚方、考工一樣管理青銅鑄造業。水衡都尉轄下的"上林三官"專門負責製作宮廷貴族所用的銅器。這些機構內部設置龐大，分工細緻，管理嚴格。兩漢的青銅器許多都標有尚方、考工、上林機構之名稱，可與文獻記載互證。

從兩漢銅器銘文分析，此時也有私營冶鑄作坊，河北滿城西漢中山靖王劉勝墓出土的銅鋗和銅鈁的銘文上，記有器物分別從河東和洛陽購買，銅鋗上並記有買價。不少銅鏡也標出了私營手工業作坊主的姓氏，如：侯氏、紀氏、袁氏、葉氏等等。東漢之後私營冶鑄手工業增多，與豪強大族勢力增長排擠了官方手工業緊密相關。

兩漢青銅器的種類、形制、裝飾和工藝等方面均具有濃厚的時代特色，它們以日常生活實用器為主，種類主要有：食器鼎、簋、釜、甗、鍪、鐎斗、染爐；酒器鍾、鈁、樽、卮、耳杯、勺；水器洗、銷、盤；樂器鐘、鼓、錞于；一般生活用器有鏡、帶鈎、燈、爐、熨斗、熏爐、案等等。此外還有璽印、符節、貨幣、度量衡器、計時的漏壺，以及邊遠地區的貯貝器、筩、帶板、扣飾、飾品等等，囊括了日常生活的諸多方面。

從鑄造技術看，這時的青銅器雖然仍以日常生活實用器為主，多粗獷，素面，但金屬細工中的錯金銀、鎏金、鑲嵌寶石以及分鑄套接和使用鉚釘等技術都很發達，形成了兩漢時代青銅工藝的新內容。

漢代銅鼎造型多扁圓形，腹耳，短三蹄足，也有三熊足者，蓋上多為三環鈕或三伏獸鈕，鼎腹常有一道棱，器物名稱也常鑄刻在器表，如：長揚共鼎（圖41）。這些特點都是戰國末期和秦代所罕見的。鼎銘常有紀年，如："永始三年"（圖40）、"元始四年"（圖43）等。有的鼎還有"乘輿"銘（圖42），有"乘輿"名的鼎是天子所使用的，這為研究皇室器物提供了重要資料。

銅壺形制多樣，有圓形壺（又稱鍾）、方形壺（又稱鈁）、扁形壺（又稱鉀）（圖45）、蒜頭扁壺（圖48）、長頸圓腹壺（圖46）、鳥首壺（圖51），劉勝墓出土了橄欖形壺，最特殊的是腰鼓形壺（圖55），因罕見而格外珍貴。有鏈梁的壺很發達（圖52），劉勝墓的橄欖形壺鏈梁特別長，十分獨特。

盛酒或溫酒用的銅樽十分發達，圓形深腹，短三蹄足或獸足，還有帶柄的樽（圖67）。樽可分為盛酒器與溫酒器兩種，鼓腹者為盛酒器，直腹者為溫酒器。銅樽大多製作精細考究，有錯金銀（圖64）、鎏金（圖65）和鑲嵌松石等裝飾，有的飾鳥獸紋圖案（圖66）。本卷所收的建武廿一年乘輿斛（圖69），通體鎏金，器身下有嵌松石三熊足，下承圓形托盤，全器優美絢麗。銘文自名"斛"，但用酒樽的形式，推測此器已失去原來量器的性質而成為專門盛酒的容器。

飲酒器主要有耳杯（圖70），形制與同時流行的漆耳杯基本相同，橢圓體，兩側各有一半月形耳。劉勝墓出土的一套五件耳杯呈單環耳。

青銅水器主要有洗和銷，都是盥洗器，二者的主要區別是前者圓腹，形體較大；後者雖亦為圓腹，但形體較小而高。銅洗數量很多，多有紀年，如"元和四年"（圖72）、"永和三年"（圖73）等。還有吉祥語，如"富貴昌、宜侯王"（圖74）、"千歲大富樂"等。也有的鑄出製造地點，如"蜀郡"（圖75）、"朱提堂狼"（朱提，今雲南昭通一帶。堂狼，今雲南會澤一帶。）等等。銅洗的鑄造雖簡單，但一些銘文對研究兩漢時代的歷史、地理、地方冶鑄業狀況及社會生活等方面有着重要的價值。

青銅燈和青銅熏爐數量也很多，且製作精緻，形式多樣。燈在銘文中多寫作"鐙"。常見樣式有豆形，特點是上有盤，中有柱，下有圓形底座，似豆；底座製成雁足，稱雁足燈（圖86）。燈盤邊有把，自名"行燈"（圖88、89）。還有人形燈、動物形燈（圖81、83），火焰狀燈（圖80）以及樹形燈等等。

熏爐為古代焚香所用，1981年陝西興平西漢武帝茂陵1號無名冢出土的銅鎏金銀竹節熏爐，自名為"熏爐"。使用時，把香料放在爐內點燃，香煙通過蓋上的鏤孔冒出。漢代熏爐最常見的形式為博山爐，"博山"為海上的仙山，因爐蓋上雕鏤成山巒形，故名（圖92）。力士騎龍托舉博山爐（圖91），造型奇特，極具藝術想象力。此外，還有動物形熏爐（圖94）。

銅鏡和銅帶鉤在生活中使用普遍，遺存至今的實物非常多。銅鏡圖案在西漢早期仍沿襲戰國時期特點，如：蟠螭紋、連弧紋（圖96）、山字紋等。增加了一些銘文裝飾，如吉祥語"長相思，毋相忘，常富貴，樂未央"、"大樂貴富，千秋萬歲"等等。武帝至西漢晚期有星雲紋鏡、車馬人物鏡、四乳四虺鏡、日光鏡、昭明鏡等等。西漢晚期至王莽時期出現了規矩紋鏡（圖104），紋飾形象與六博棋盤相似，又稱作"博局紋"。規矩紋鏡內常配以四神和鳥獸圖案，並有十二辰銘文（圖98）和一些神仙內容。這類紋飾的出現與陰陽五行和讖緯學說有關。鳥獸規矩紋鏡一直沿續到東漢。東漢銅鏡形體普遍加大，鏡面微凸，出現了浮雕式的畫像鏡和神獸鏡。畫像鏡多飾人物故事，神獸鏡鑄東王公、西王母等神仙和各種靈獸。東漢晚期出現了"長宜子孫"（圖105）、"君宜高官"等吉祥語鏡銘。

漢代製鏡還體現了當時科技的發展，如西漢中期出現了一種"透光鏡"，鏡銘多有"日光"、"昭明"字樣，日光或燈光照射鏡面時，與鏡面相對的牆上能映出鏡背紋飾的影象。據研究，這種現象的產生是鏡面與鏡背產生相同的曲率所致。

帶鉤的形體一般較戰國時長、粗一些，許多都有細膩的錯金銀（圖110）、嵌松石（圖112）或鎏金（圖111）裝飾，有的還嵌有水晶（圖113）。近年出土的漢代帶鉤有魚形、梟形、虎形等形狀，這種富有情趣的動物形帶鉤在此前較為罕見。

銅釜、熨斗（圖125）等也是這一時期較常見的生活用器。

一些邊遠地區的青銅文物有着鮮明的民族風格，反映了中國古代青銅文化的多樣性。故宮收藏眾多的透雕青銅牌飾與近年內蒙、陝西、寧夏、吉林出土的考古資料可相互印證，同是中國古代北方草原地區以遊牧經濟為主的匈奴與東胡等族的製品，這些動物紋銅牌飾充分反映了草原文化的特點，有着極高的藝術表現力。牌飾圖案有人、馬（圖119）、牛、羊、豕、虎、豹、犬、鹿（圖118）；有些還表現了野獸奔逐和咬鬥的場面，如虎撲馬（圖115）、狗咬馬（圖116）、虎噬鹿（圖117）、雙蛇咬蛙（圖120）等等。這些動物牌飾的內容反映了北

方民族的生產、生活狀況。

西南地區的銅鼓很發達（圖78），除用作樂器外，也象徵着權力。銅鼓的分型，按地區主要有石寨山型、冷水衝型、北流型和靈山型。鼓面和鼓身上常飾有太陽紋、雲雷紋、翔鷺紋、競渡紋、羽人紋以及細線的幾何圖案等等。雲南古代滇民族的貯貝器、各種扣飾等對研究滇民族的社會生活和農業、手工業的發展都很重要。

三、銅鏡發達的魏晉隋唐時期

三國兩晉南北朝至隋唐時代，從總體上看是青銅器的衰落時期，但青銅造像和銅鏡鑄造卻很發達，特別是唐代銅鏡發展到歷史的最高峰。

三國兩晉南北朝的銅製品在種類上主要沿襲兩漢以來的品類，但在數量和質量上都已衰微。銅器種類主要有：釜、鐎斗、酒樽、硯滴、盤、洗、銷、唾盂、銅鎮、銅鏡等。

銅釜有扁圓腹圜底的，還出現了圓鼓腹平底釜，如太康三年釜（圖129），為西晉國家機構"右上方"所鑄。北朝鮮卑族所用的炊食器銅鍑，造型別出一格，特徵是長圓腹，二直耳，圓底下有較高的圈足，在內蒙古呼和浩特市、遼寧北票和朝陽、新疆烏魯木齊等地均有出土。鐎斗此時最發達，多作成圓形瘦高體，三足，龍首鋬（圖134）或梟首鋬（圖133）。南北朝的鐎斗在口沿一側常有流口（圖135）。銅酒樽的形制較漢代有一定的變化，圓形腹變為長筒狀腹，西晉太康十年樽（圖130）是典型作品。銅洗、銅銷基本承襲漢代作風，有的銅洗在底下附有虎狀短足，有的在內底有"長宜子孫"銘文。雁足燈是三國兩晉時期青銅燈的重要形式之一。銅熨斗流行，如江蘇鎮江梁太清二年窖藏一次就出土熨斗四件[4]，可見使用的普遍性。銅硯滴和銅鎮等小件器，多做成獸形（圖137、141）和龜形（圖138），既實用又有藝術性。有巧匠將鎮作成蟠龍狀（圖140），通體用金錯以雲紋、圓圈紋，設計巧妙，造型新穎。

銅鏡鑄造業很發達，鏡面微凸，圓鈕座邊上的柿蒂形葉更加延長，有的甚至延到鏡邊。圖案內容主要沿襲東漢以來的神獸鏡和畫像鏡。神獸鏡有橫列式和圓轉式，這種高浮雕的銅鏡主要產自三國時的吳國會稽山陰和湖北鄂城。許多銅鏡有紀年銘文（圖131、132）。畫像鏡題材主要是一些歷史故事，如伍子胥畫像鏡，也有東王公、西王母等神人畫

像鏡。西晉還流行四葉四鳳和四葉八鳳鏡。

隋唐時代的青銅鑄造業由官方手工業部門"少府監"下設"掌冶署"負責，表明官方監控很嚴格。這時青銅製品的種類和數量雖然不多，但鑄鏡業相當發達，有些銅製品很精緻，小件的銅鎏金器較多。

青銅製品的種類主要有日常生活用品中的食器、水器、酒器，主要有鐎斗、碗、勺、箸、罐、壺、瓶、杯、盤、洗、匜，樂器有鐘、鈴、鈸、鑼，最大量的是銅鏡。

鐎斗作圓形，個別鐎斗整體更加厚重有力，福建浦城出土的一件龍首柄鐎斗，其圓口沿一側之流呈三角形。銅碗又稱銅缽，多有蓋（圖149、150），一般呈半圓形，淺腹，平底，有的頸部飾弦紋，素樸雅潔。圓腹提梁罐（圖157）較常見。長頸瓶（圖155、156）和長圓體頂上有直筒狀流的淨瓶是這一時期的重要產品。銅盤作圓形高足（圖153），有的口沿作成花瓣狀（圖154），製作精湛，富有藝術美感。銅洗為直口，平底，有的通體鎏金（圖161）。銅匜圓形，高圈足，體一側有一流口，但少見。青銅杯是這一時期富有時代性的器物，形制多作長圓腹，下有短校和圓形底托，通體鎏金，紋飾富麗，製作考究，工藝精湛（圖158、159），是唐代銅器中的珍品。

小件的青銅生活用品種類、數量較多，如勺（圖151）、箸（圖152）、盒（圖182、183）、剪刀（圖185）、鎖（圖184）、鑷子（圖186）、帶飾（圖178）、馬蹬（圖179、180）、硯滴（圖181），由此可見銅器在當時日常生活中的作用。

青銅打擊樂器發達，有鐘、鈸（圖165）、鑼（圖166）等。

隋唐時期是中國古代銅鏡發展的高峰期，在銅鏡發展史上佔有重要的位置。

隋唐銅鏡普遍厚重光亮，銅器中所謂黑亮的"黑漆古"、潔白光亮的"水銀沁"數量很多，製作精工。據古籍記載和現代科技對其金屬成份的測定，這時銅鏡所含錫與鉛的比重增加到30%，這是銅鏡質量精細的重要保證，再加之磨鏡技術的提高，因而留存至今的隋唐銅鏡仍光可鑒人。隋唐銅鏡的樣式除傳統的圓形、方形外，還有菱花形、葵花形、方形圓角、亞字形和帶柄手鏡。依照銅鏡的發展演變情況，可分為以下幾個階段。

隋至唐初的銅鏡以圓形鏡為主，也有方形的，圓鈕。流行四神十二生肖紋飾，有單獨的，也有兩者組合（圖143、144）。還有八卦紋鏡、四獸紋鏡、四馬紋鏡、龍紋鏡（圖142），等等。不少銅鏡在外區鏡緣上鑄有銘文帶，配有五言詩，詩句優美："照日菱花出，臨池滿月生，公看巾帽整，妾映點妝成。"（圖146）"玉匣盼看鏡，輕灰暫拭塵，光如一片水，影照兩邊人。"（圖148）。

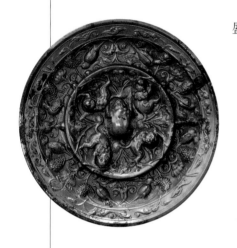

盛唐時期銅鏡質高量多，除圓形外，更多的是菱花形和葵瓣形，方形鏡也漸多起來。圖案內容豐富多彩，重要的有花蝶、鸞鳳、鳥獸（圖168）、纏枝花、寶相花、雲龍、月宮仙人（圖175）、人物故事等等，其中最負盛名的是海獸葡萄紋(圖176)和打馬毬圖（圖170），形神兼備，引人入勝。打馬毬銅鏡近年在江蘇揚州和安徽懷寧也有出土。方鏡中飾峰巒起伏狀圖案的峰巒紋方鏡（圖171），世所罕見。這時期銅鏡在工藝上亦有很大發展，如銀托（圖168）、金銀平脫、嵌螺鈿等，工藝講究，色彩豐富，增加了銅鏡的裝飾效果。

晚唐銅鏡有所衰退，趨向輕薄，花紋也簡略，新出現了亞字形和方形圓角形鏡，"卍"字紋和"千秋萬歲"銘是這時期的新品種。飾八卦圖形和干支名、十二生肖圖案的銅鏡也較多，這一內容的銅鏡被五代、宋所承繼。

四、仿古突出的宋代銅器

中國青銅鑄造業發展到兩宋已經走向尾聲，無論規模、數量都已遠不如前代。這一時期製造銅器的原料常常採用銅、鋅合金的黃銅，古籍稱為"鍮石"。在器物種類和風格上以仿製前代古銅器為突出特點。另外，在技術上也取得了一些成就，如利用膽水從硫酸銅中把銅置換出來的膽銅法，就具有重要的科學價值。

兩宋時期的銅製品主要有鍋、勺、箸、壺、樽、執壺、淨瓶、燈、爐、權、筆架、銅鏡等。鍋作圓形平底，有提梁有流式。盤有三短足。執壺作圓形，有扁平鋬和微曲的流。瓶作長頸圓腹。爐主要有鬲式和鼎式兩種形式。隨着佛教的發展，佛塔大量製造，有的還鎏金（圖202）。文房中的筆架，有的作成城樓式（圖203），極富藝術性。

仿製器成就最高，仿造的時代從商周至漢魏六朝，主要有鼎、簋、豆、尊、壺、瓿、卣、鳥獸尊（多為犧尊、鳥尊）、鐘，等等。徽宗朝的一些仿製品甚至可以亂真。宣和三年尊（圖189），全器色黑灰，圓體，侈口，器身有四道扉棱，飾有獸面紋、蕉葉紋、蠶紋，器內底鑄有大篆銘文，釋文為：“唯宣和三年正月辛丑，皇帝考古作山尊，艶於方澤，其萬年永寶用。”該器為仿商周時尊的造型。大晟鐘（圖191）是以春秋時代的宋公成鐘為模型仿造的，數量很多，律名有黃鐘清、林鐘、蕤賓、夾鐘、大呂清和夾鐘清，其中夾鐘清被金朝人掠走後將原刻“大晟”鐘名改刻為“太和”。這些仿器是宋代仿古青銅器的代表作。

宋代銅鏡較唐代輕薄、粗糙，流行圓形和菱花形，也有圓形帶柄鏡、葵瓣鏡。紋飾具有繪畫性，主要有纏枝花草牡丹、人物樓閣（圖196）、雙龍（圖201）、雙魚（圖197）、雙鳳（圖193）、四蝶、海水行舟（圖198）等。許多銅鏡都標明鑄鏡作坊的標記，從中也可以看出其時銅鏡的商品性質，以及同業競爭的情況。標記中最多的是湖州石家，此外還有湖州薛家、成都劉家（圖199）、建康府茆家，等等。

與兩宋對峙的契丹族建立的遼朝和女貞族建立的金朝以及党項族建立的西夏朝，在銅製品上除受漢文化影響外，也往往表現出本民族的特色。例如：遼朝隨葬用的銅絲製的手足套、銅面具，口沿呈八角弧形的銅盆，仰蓮人物燭臺，等等。金朝方形流的銅匜、蓋碗、扁圓形砝碼等。

遼、金銅鏡較為發達，突出的民族特色尤其值得重視。荷花紋、連錢紋、龜背紋、聯珠紋、童子戲花紋等多屬遼鏡特點；蓮花紋、菊花紋、錢紋（圖207）、人物故事鏡中的柳毅傳書、巢父樊豐以及吳牛喘月等多屬金鏡特點。遼、金銅鏡除圓形和圓形于鏡、菱花形、葵花形外，還出現了八角形鏡，金代出現了扇形鏡。

值得注意的是，遼、金銅鏡上有一些銘文內容反映了官方禁銅和對冶鑄業的控制。《金史·食貨志》大定十一年（1171）二月記：“禁私鑄銅鏡，舊有銅器悉送官”。因而銅鏡上常見驗記銅鏡的地名、官方機構和檢驗者的花押（圖208）。遼、金銅鏡多有紀年，如：“天慶三年”（圖205）、“承安三年”（圖206），為研究者提供了準確可考的資料。

註解：

(1)《説文解字‧金部》：“鍑，圜爐也，從金鍑聲。”

(2)《黃帝內傳》：“帝既與西王母會於王屋，乃鑄大鏡十二面，隨月用之。”《玄中記》：“尹壽作鏡，堯臣也。”

(3) 唐蘭：《商鞅量與商鞅量尺》，《國學季刊》五卷四期　1935 年。

(4) 劉興：《江蘇梁太清二年窖藏銅器》，《考古》1985 年 6 期。

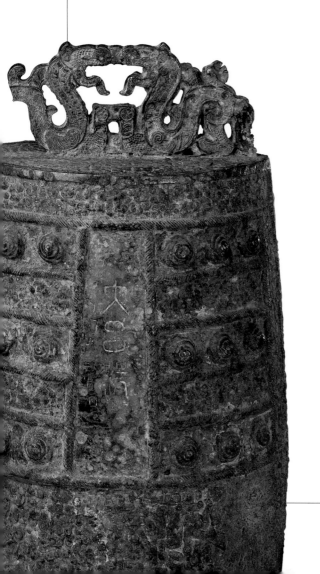

圖版

1

鳥紋車飾
商
高9.9厘米　寬6.4厘米

Bronze chariot ornament with bird design
Shang Dynasty
Height: 9.9cm　Width: 6.4cm

圓筒形，中空。上端呈傘狀，下端略粗，外撇。頂、腹飾鳥紋，頸部飾蕉葉紋。

此器為車上的飾件，造型精巧，紋飾華麗，有很強的裝飾性。青銅車飾自商代開始出現，兩周至漢代繼續發展。與此件同型者，現存一對。

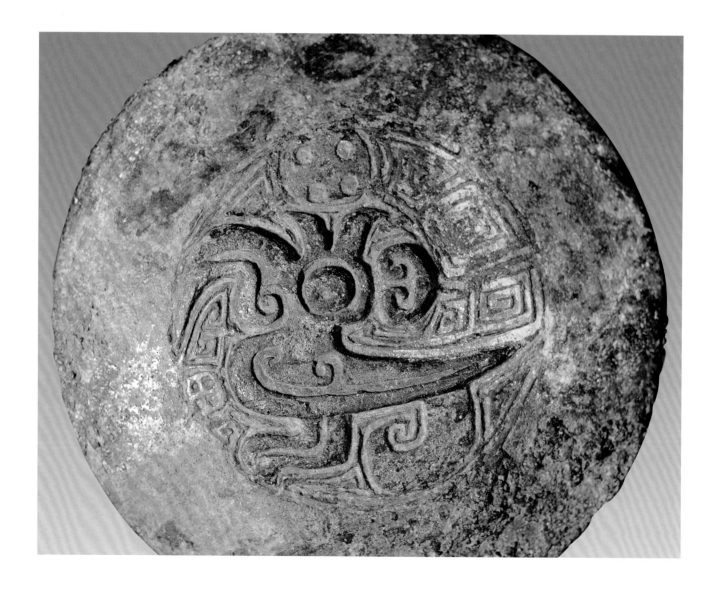

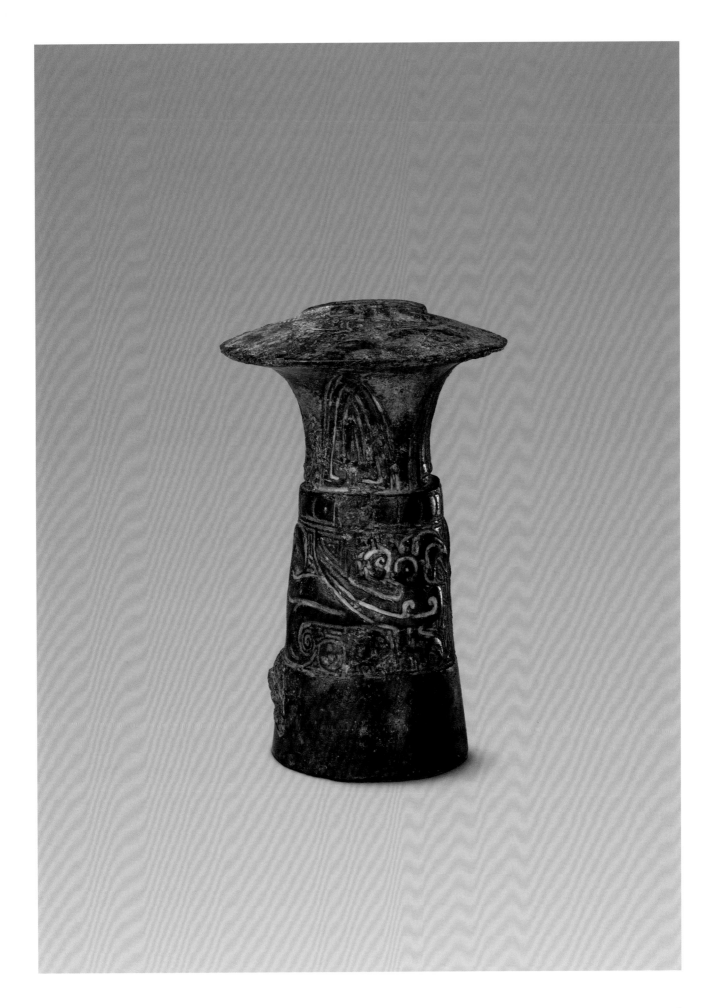

2

雙兔車飾
商
高8.8厘米　寬15.6厘米

Bronze chariot ornament with double-rabbit design
Shang Dynasty
Height: 8.8cm　Width: 15.6cm

器身為圓筒形，兩端口部粗細不等，筒上飾兩圓雕兔，背向而臥，尾部相連，長耳圓目，通身飾雲紋。

此車飾鑄造精良，造型生動活潑，兔的形象寫實，在商代車飾中十分罕見。

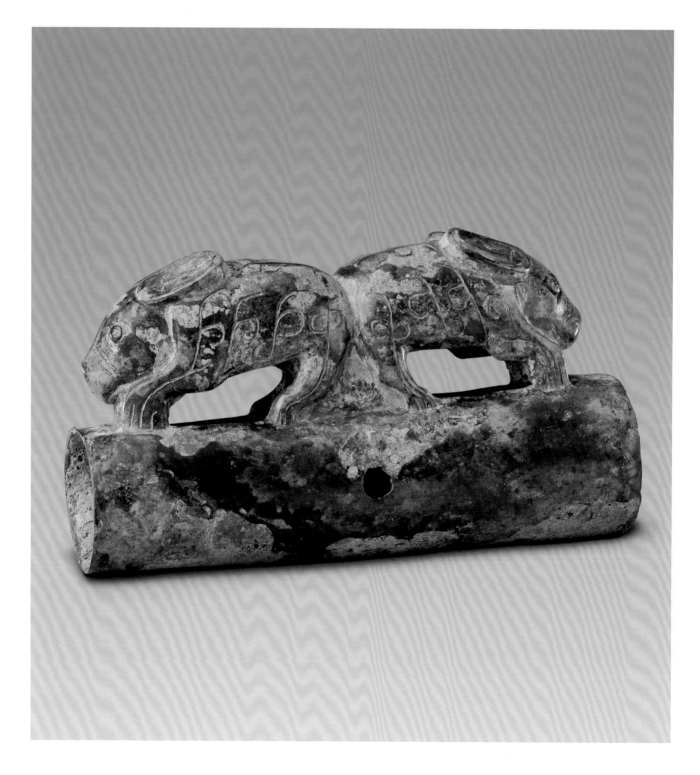

3

獸面紋車飾
商
高7.4厘米　寬20.5厘米

Bronze chariot ornament with animal-mask design
Shang Dynasty
Height: 7.4cm　Width: 20.5cm

體扁平，長方形，兩端呈齒狀。中心浮雕獸面紋，獸面紋嘴部下凸於體外。兩側各有一凸起的大乳釘狀紋。背面有三扁環鈕。

此車飾造型奇特，紋飾精美，是車飾中的精品。

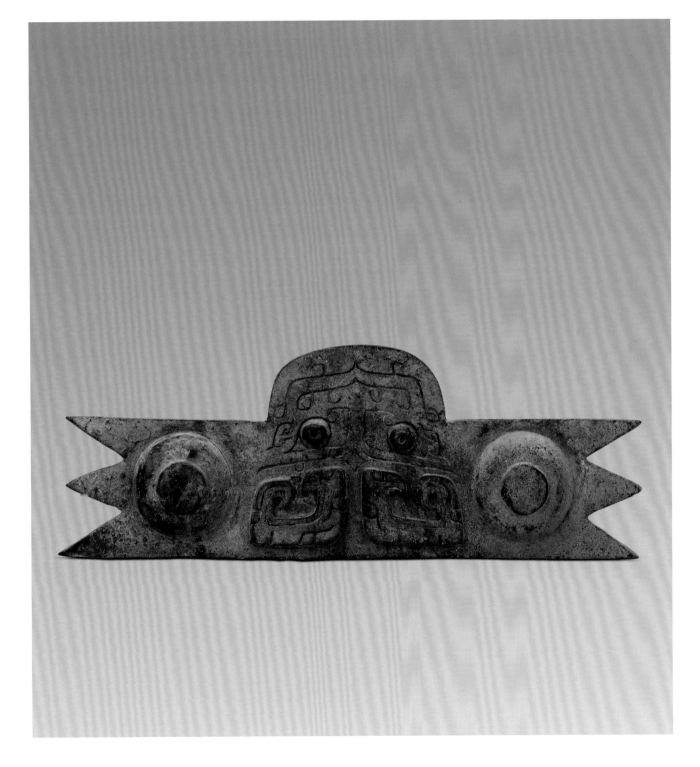

4

鳥形車鈴
商
高13.5厘米　寬10厘米

Bird-shaped bronze chariot bell
Shang Dynasty
Height: 13.5cm　Width: 10cm

整體呈立體鳥形，立於葉形座上。鳥長頸，尖喙，圓目，長冠，扁尾平伸，雙翅展開作欲飛狀。體空，腹中含有石丸，輕輕晃動，即可發出清脆聲響。鳥目、喙、前頸及背上均透空。座內有一環鈕。

此車鈴造型生動活潑，雖為實用品，但極具裝飾性。現存一對。

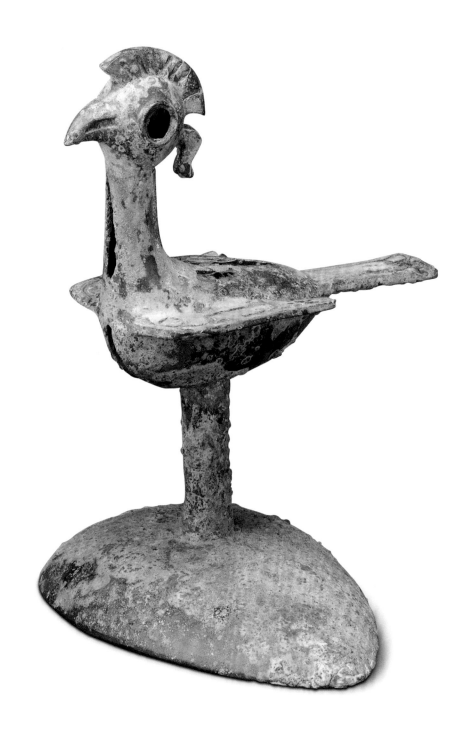

5

透空蟠夔紋車飾
商
高1.3厘米　寬9.1厘米

Bronze chariot ornament with interlaced Kui-dragon design in openwork
Shang Dynasty
Height: 1.3cm　Width: 9.1cm

體扁圓，捲曲夔形，尾部捲曲一周至夔首，形成圓形。中心一圓透孔，周圍飾透空九齒狀星紋。夔首耳、目凸起，通身飾雲紋，背面有三扁環鈕，作繫繩用。

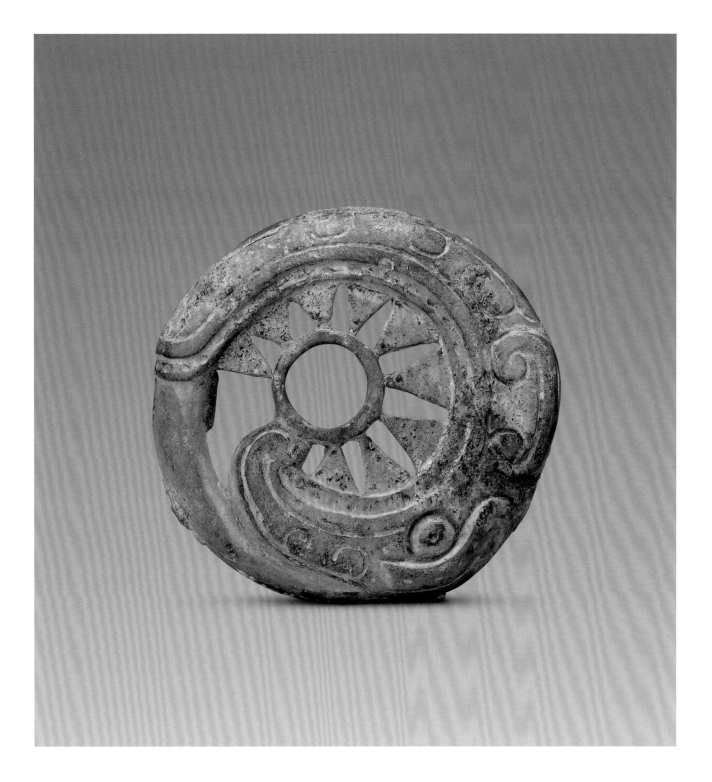

牛首形杆飾
商
高12.3厘米　寬6.5厘米

Bronze pole ornament in the shape of an ox head
Shang Dynasty
Height: 12.3cm　Width: 6.5cm

牛首圓筒形，雕出牛眼、鼻，圓目凸起，雙耳向兩側平伸。頭頂雙角上伸成"U"形。牛首、雙角上飾雲雷紋、弦紋。牛首中空，可插杆首。

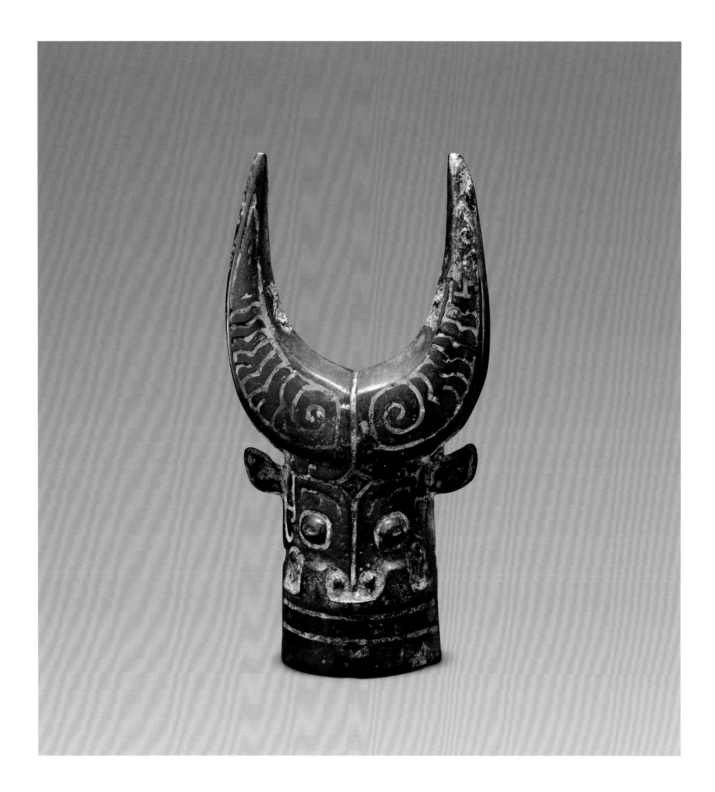

獸面紋馬冠
西周
高17.8厘米　寬34.5厘米
清宮舊藏

Bronze horse mask with animal-mask design
Western Zhou Dynasty
Height: 17.8cm　Width: 34.5cm
Qing Court collection

獸面形，粗眉圓目，巨鼻。邊緣有穿孔，用以穿皮條縛扎。

馬冠，馬額上的裝飾物。此類器過去被誤認為是用於驅疫辟邪的"方相"。近年在西安張家坡西周第 2 號車馬坑馬頭上所出三獸面，以及浚縣辛村這種飾物與圓鑣同出，證明其為馬冠。從考古發現的資料看，這種器物多是西周時代的。

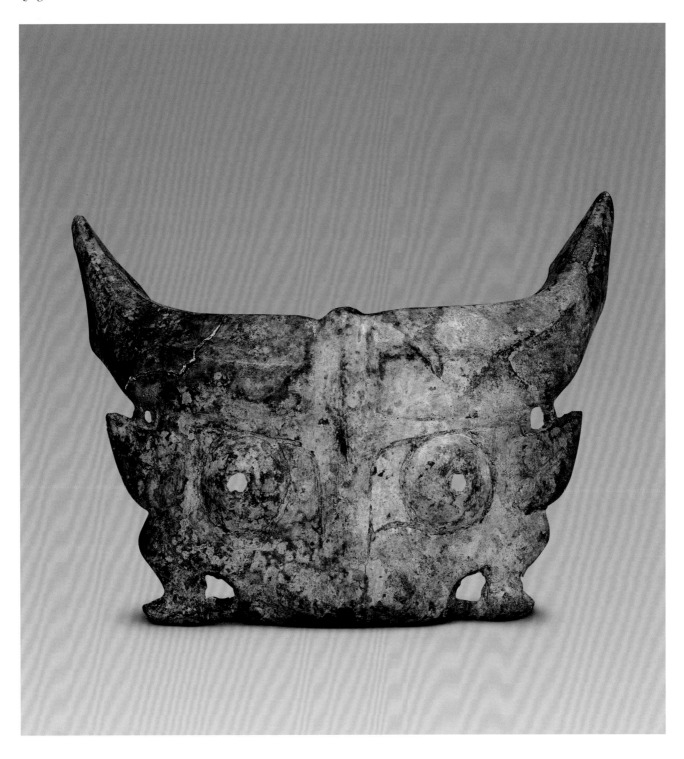

8

成周鈴
西周
高8.5厘米　銑距6.5厘米

Bronze Chengzhou bell (Chengzhou, the eastern capital of the Western Zhou Dynasty)
Western Zhou Dynasty
Height: 8.5cm　Spacing of Xian: 6.5cm

橢圓體，半圓形鈕。器內有一鈕，上繫一環。正反兩面舞下各有一穿孔。正面有陽文2行4字："王命成周"。

鈴，樂器，亦可作車、旗、馬等裝飾品。"成周"即西周王朝的東都，今河南洛陽。西周青銅鈴帶銘者極少，這對研究西周用鈴制度及社會風俗有一定的價值。

釋文
王命成周

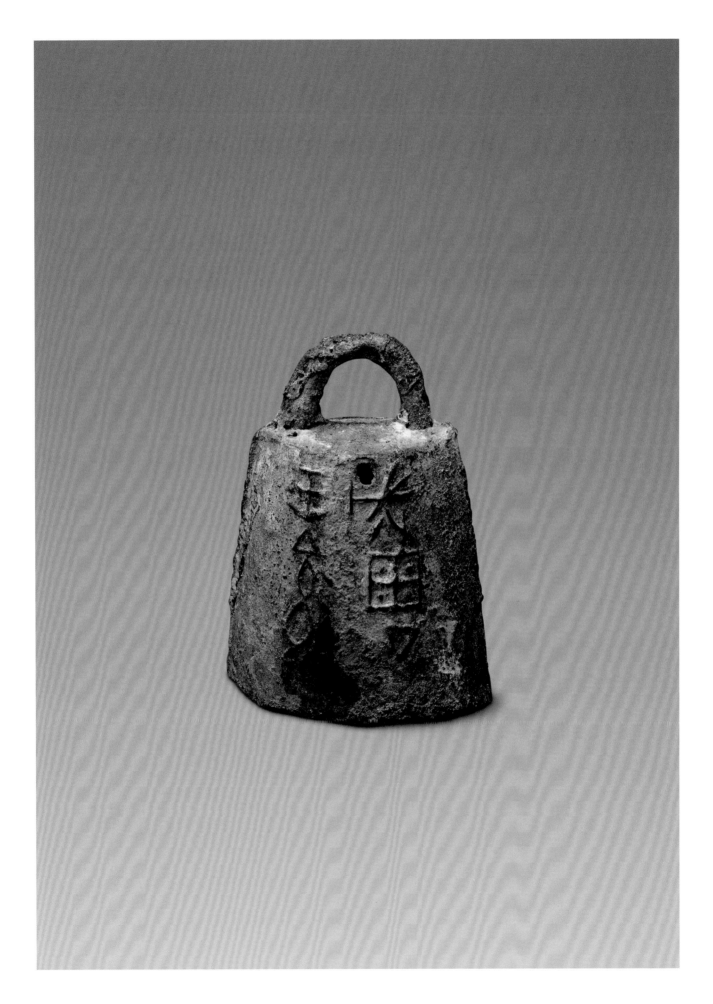

9

人首車轄
西周
高12厘米　寬5.6厘米

Bronze chariot linchpin in the shape of a
human head
Western Zhou Dynasty
Height: 12cm　Width: 5.6cm

體扁長，一端有長方形穿孔，另一端
為立體人首形。人面各部位分佈合
理，眉、鼻、嘴、耳均凸起，眼線清
晰，眼球向外微凸，使面部形象非常
生動。

轄是車軸上的部件，與軎配套使用，
以防止軎脫落。

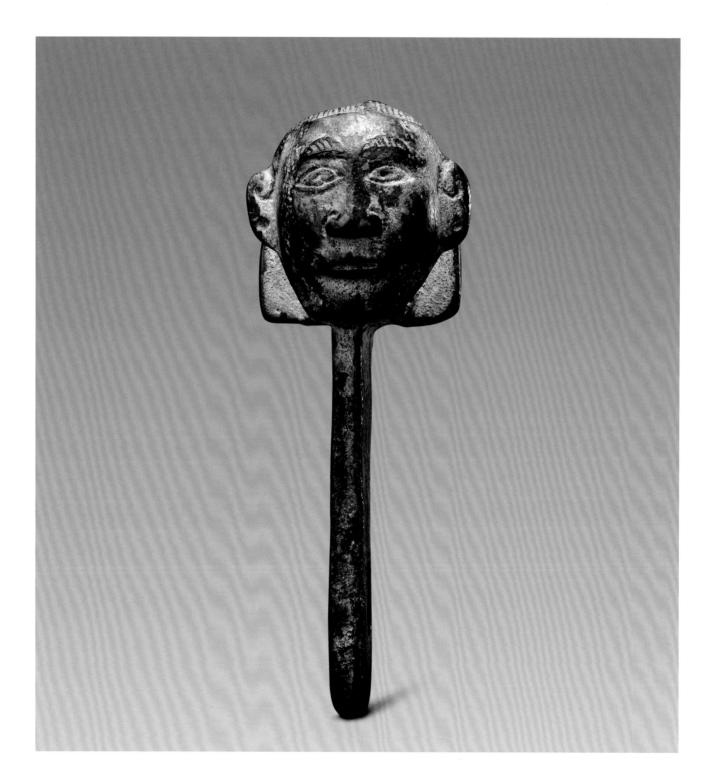

10

矢寶車鈴
西周
高17厘米　寬9厘米

Bronze chariot bell with inscription "Ze Bao"
Western Zhou Dynasty
Height: 17cm　Width: 9cm

上部圓形，中心為球形鈴，鈴正中有一圓孔，孔周圍有八齒形透孔，內含一石丸。鈴外圍有一圈透空環邊。下部為梯形方座，中空，四壁中心有一道縱向直紋、四乳釘紋，兩側靠近底部各有一圓穿孔。一側面有銘文2行4字，知車鈴為矢國器物。

矢國，西周姜姓侯國，在今陝西寶雞千河流域一帶。此鈴為車用鈴，繫安裝在車衡上方。

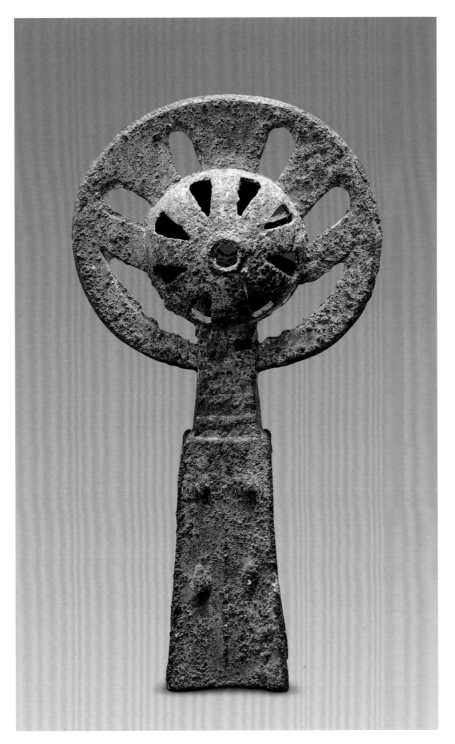

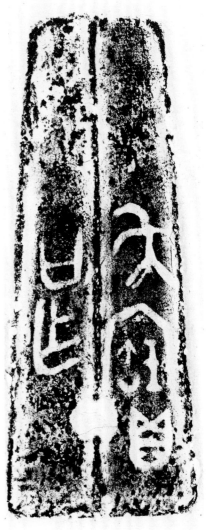

釋文　矢寶　口作

11

獸面紋車飾
西周
高25.5厘米　寬11.7厘米
清宮舊藏

**Bronze chariot ornament with animal-
mask design**
Western Zhou Dynasty
Height: 25.5cm　Width: 11.7cm
Qing Court collection

上部呈筒狀，中空，筒口一端微侈。
筒下為梯形座，內空與筒相通。通體
滿飾獸面紋。

此器紋飾繁縟、細膩，十分華麗。

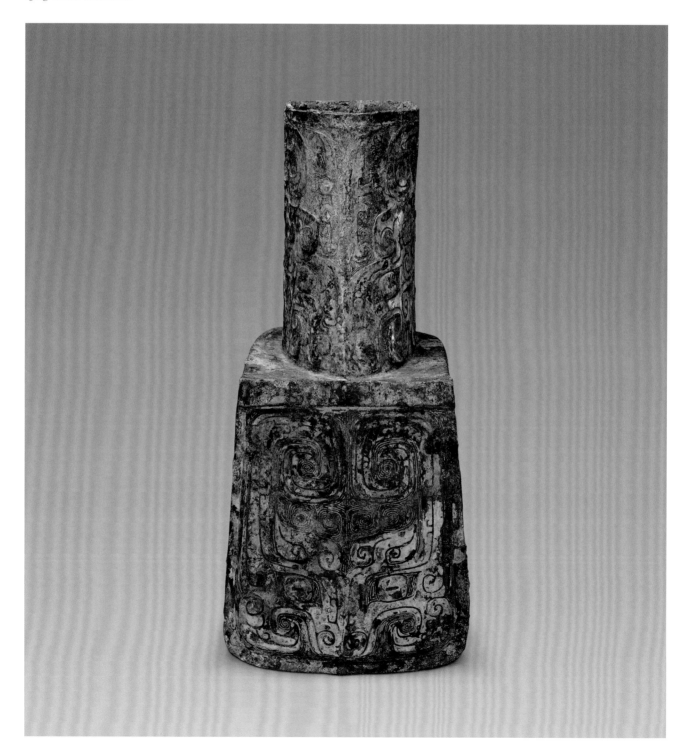

12

蟠虺紋爐
春秋
通高34.5厘米　直徑50.5厘米
1923年河南省新鄭縣出土

Bronze stove with coiling serpent design
Spring & Autumn Period
Overall height: 34.5cm
Diameter: 50.5cm
Unearthed in 1923 in a tomb at Xin
Zheng County, Henan Province

圓盤形，口沿外折，淺腹，平底，底有三短足。口沿下兩側各有一鏈，鏈的一端為矩形環柄，另一端與壁上的環鈕相連，外壁飾蟠虺紋。

此爐為炭爐，出土時還附有炭箕，為盛炭火取暖用具。古稱"鐎"，《說文解字·金部》："鐎，圜爐也。"

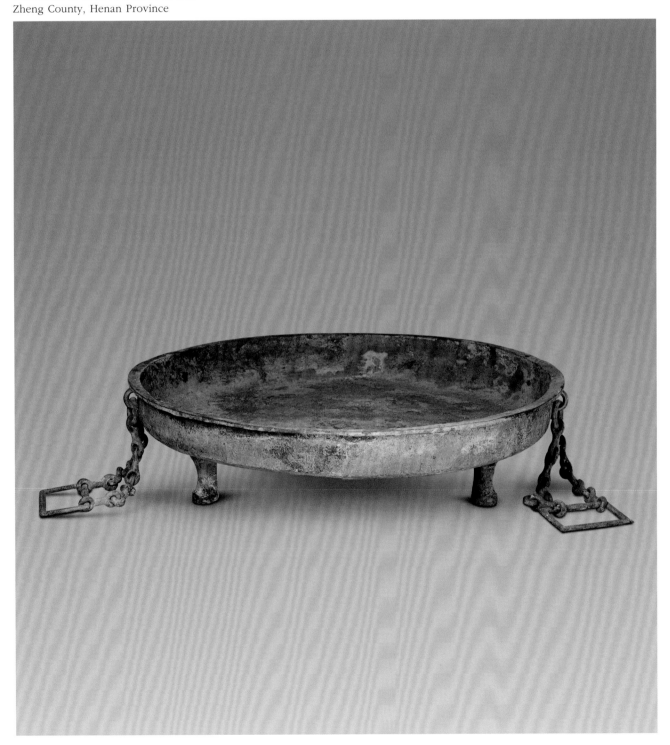

13

漏鏟
春秋
高9.5厘米　長33.5厘米
1923年河南省新鄭縣出土

Bronze shovel with small openings
Spring & Autumn Period
Height: 9.5cm　Width: 33.5cm
Unearthed in 1923 in a tomb at Xin
Zheng County, Henan Province

簸箕形，前寬後窄，鏟底及壁有長方形和菱形透孔，可漏灰。後接圓筒形中空柄。

漏鏟也稱炭箕，是用作鏟炭的工具，與取暖爐組合使用。此器與蟠虺紋爐（圖12）同出於河南省新鄭縣。

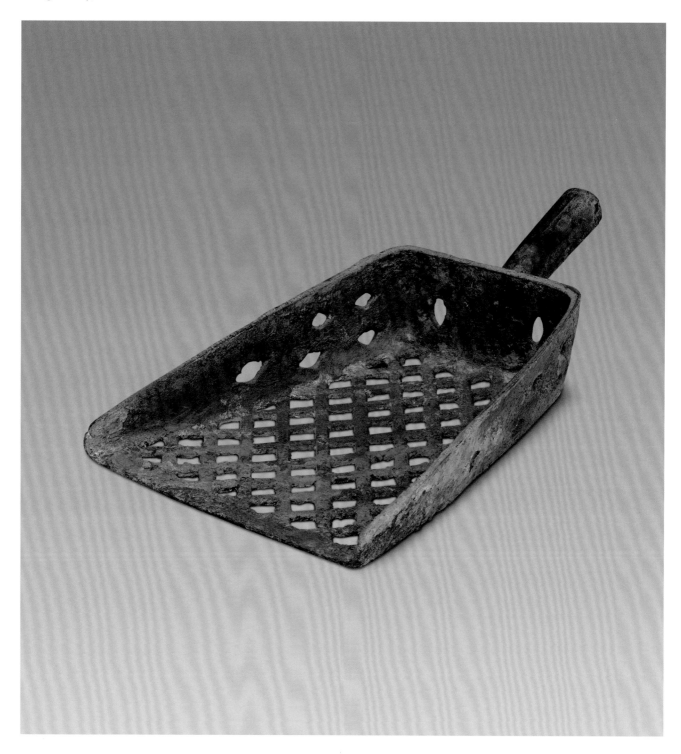

鎏銀雲紋軎
戰國
高7.7厘米　寬8.7厘米

Silver-plated bronze chariot Wei (axle
endpiece) with cloud design
Warring States Period
Height: 7.7cm　Width: 8.7cm

長圓筒狀，一端錐狀，一端口向外平折，有凸棱兩道，近口處兩側各有一長方形穿孔，作穿轄用。通體鎏銀，凸棱間飾雲紋。

軎，車軸頭，用於固定車輪，亦可裝飾軸頭。該軎通體鎏銀，製作考究，可知車之華麗。

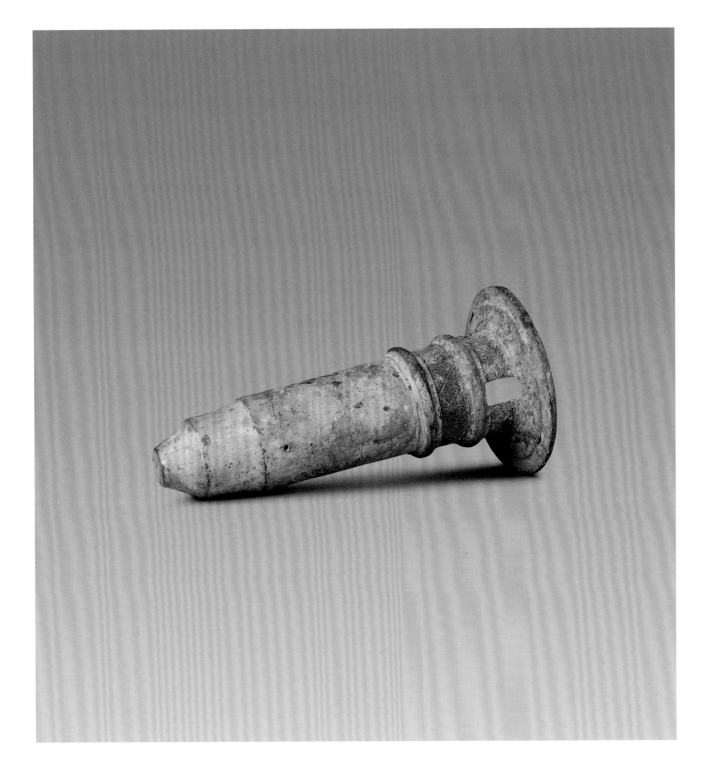

15

蟠螭紋軎轄
戰國
高9.3厘米　寬9.2厘米

**Bronze chariot Wei (axle endpiece) with
interlaced hydra design**
Warring States Period
Height: 9.3cm　Width: 9.2cm

筒狀。一端封閉，另一端為圓口，口
外平折，形成一寬沿，靠近口部兩側
各有一長方形穿孔，孔內穿有轄，轄
兩端各有一穿孔。筒外壁三分之一處
飾一圈凸棱，凸棱與口間飾蟠螭紋，
轄的一端亦飾蟠螭紋。

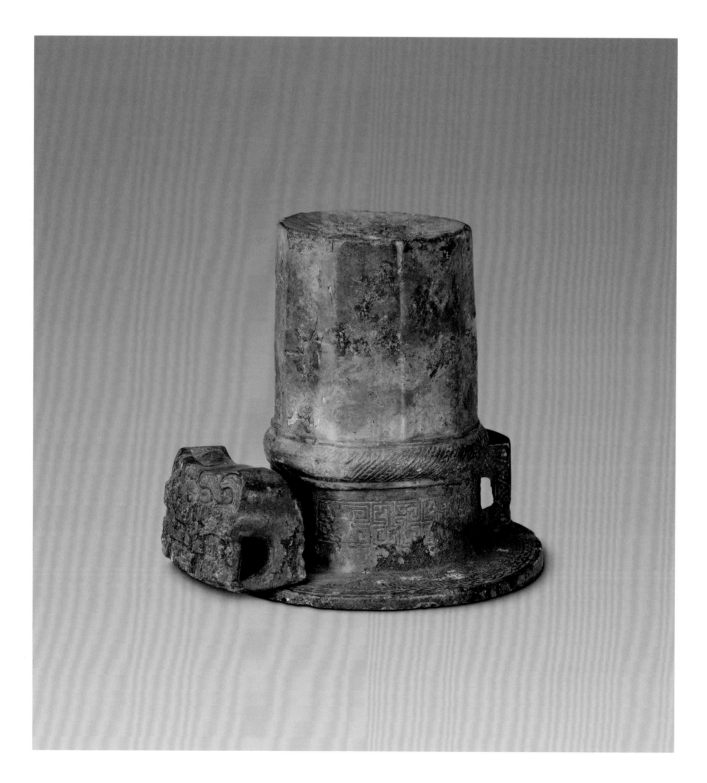

16

蟠螭紋鏤空飾件
戰國
直徑7厘米

Bronze ornament with interlaced hydra
design in openwork
Warring States Period
Diameter: 7cm

圓形，有內、外兩環，兩環之間鏤雕
四蟠螭紋。四隻蟠螭等距離分佈，螭
首面向外環，嘴啣環邊，相互勾連，
均凸起於表面。外環飾繩紋，上面等
距離分佈四圓穿孔。

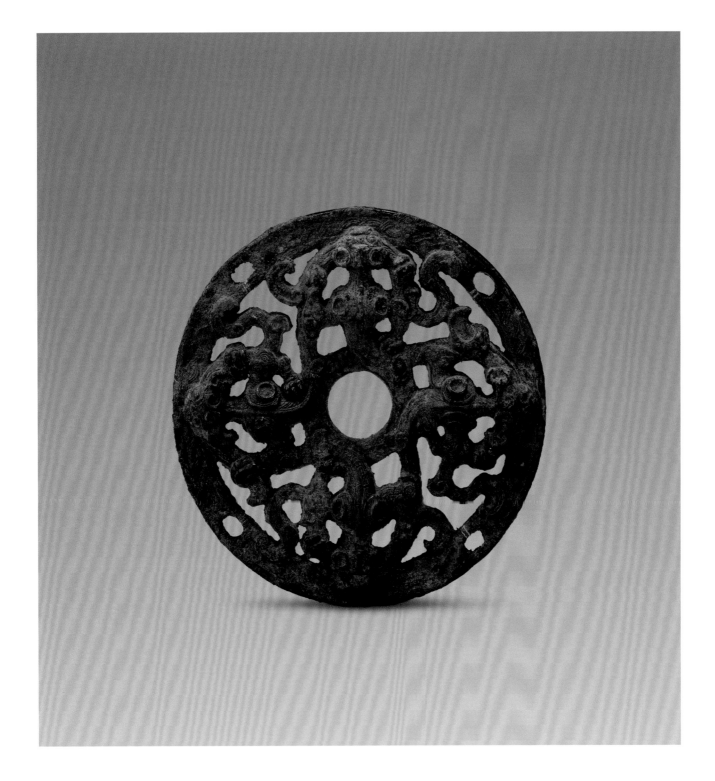

17

蟠螭紋鏤空飾件

戰國

高7.9厘米　寬7.7厘米

Bronze ornament with interlaced hydra design in openwork

Warring States Period

Height: 7.9cm　Width: 7.7cm

圓形，外圈為扁圓環。中心由四葉瓣組成花朵，周圍飾八鏤空蟠螭紋，螭首面向環，嘴啣環邊，身體相互盤繞。環飾雲紋，環邊沿上有四環鈕。

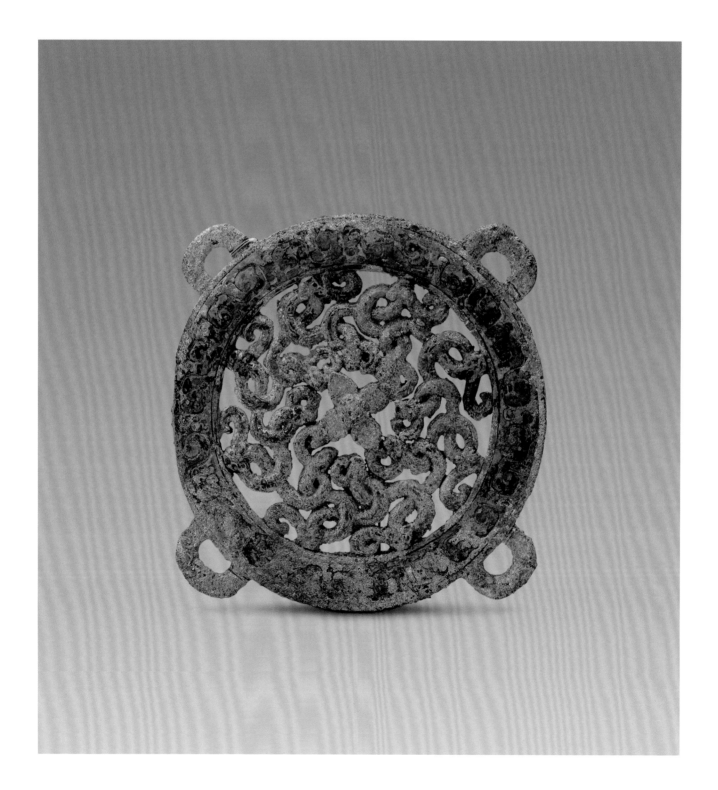

18

錯銀菱紋燈
戰國
高32.1厘米　寬21.9厘米

**Bronze candleholder with silver-inlaid
lozenge design**
Warring States Period
Height: 32.1cm　Width: 21.9cm

圓形淺盤，細長把，下端有外撇的圓形底座。盤心有尖狀釺，用以插燭。通體飾錯銀菱紋等幾何形圖案。

燈，又稱"錠"，古代照明器具。青銅燈主要流行於戰國和兩漢時期，其樣式豐富，有豆形、動物形、樹形、人形等等。此種形制的燈因造型頗似盛食器中的"豆"，也稱豆形燈。此燈為豆形燈中的佼佼者。

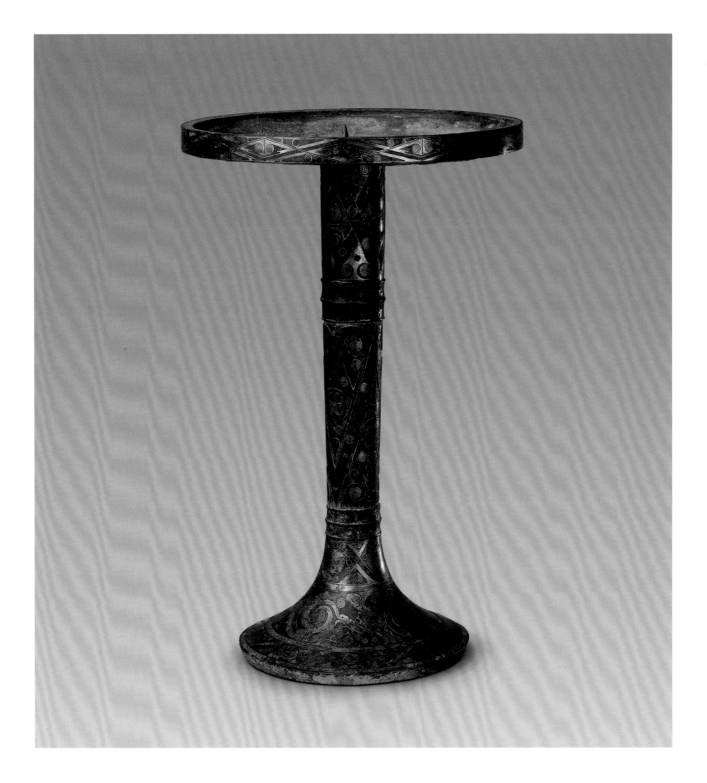

19

四山紋鏡
戰國
直徑11.4厘米

Bronze mirror with four patterns in the shape of the Chinese character "山" (mountain)
Warring States Period
Diameter: 11.4cm

圓形，弦紋小鈕，折緣。方形鈕座四角有向外延伸的葉紋，主紋四山作逆時針旋轉排列。地紋為羽狀紋。

銅鏡正面光亮用以照容，背面飾有圖案。山字紋鏡為戰國時期流行樣式，以四山紋最為常見。

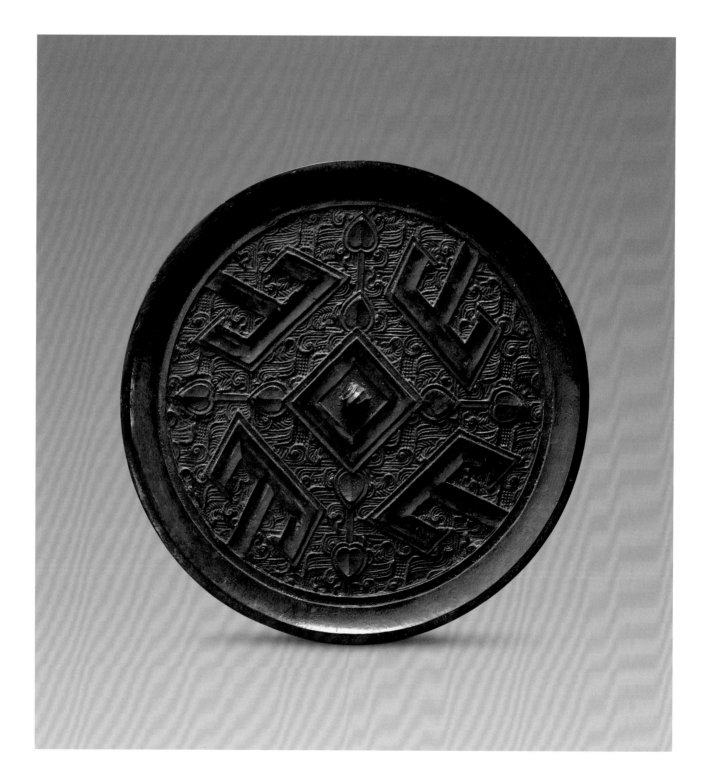

20

五山紋鏡
戰國
直徑11.4厘米

Bronze mirror with five patterns in the
shape of the Chinese character "山"
(mountain)
Warring States Period
Diameter: 11.4cm

圓形，三弦鈕，捲緣。圓鈕座外環繞
有五瓣花，主紋為環列的五個山字形
圖案，以細羽狀紋為地。

此鏡鑄造精工，紋飾精美。

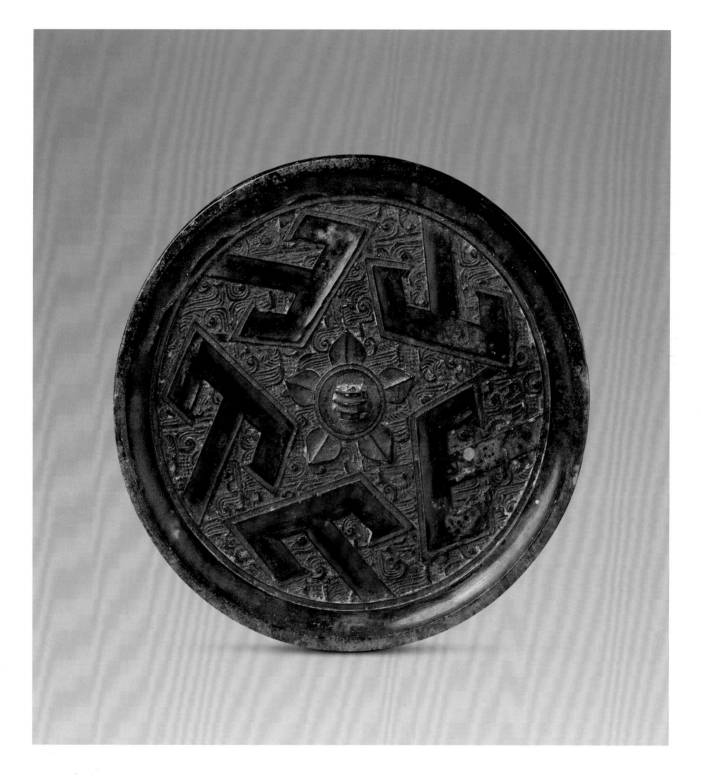

21

連弧鳥紋鏡
戰國
直徑19.3厘米

**Bronze mirror with linked curve and
bird design**
Warring States Period
Diameter: 19.3cm

圓形，三弦小鈕，素捲緣。圓形鈕座
外一圈帶狀連弧紋，兩側飾有變形鳥
紋，粟粒紋地。

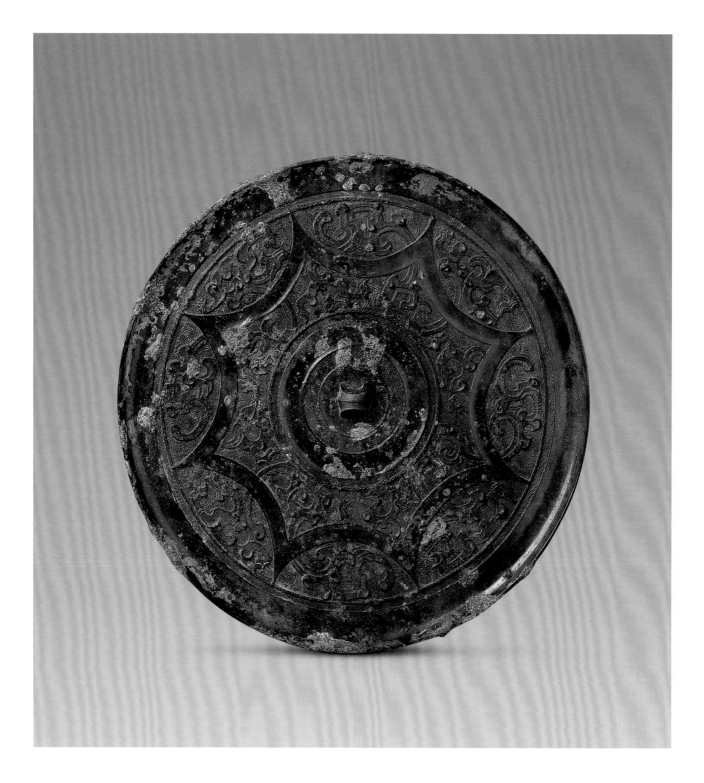

22

夔紋鏡
戰國
直徑19.3厘米

Bronze mirror with Kui-dragon design
Warring States Period
Diameter: 19.3cm

圓形，三弦小鈕，圓鈕座，素捲緣。鈕座外一圈繩紋，主紋為身軀盤繞的三組夔龍，以雲雷紋為地。

此鏡紋飾細膩、流暢，構圖精巧，細部表現出色，反映了當時鑄造工藝的高度發展。

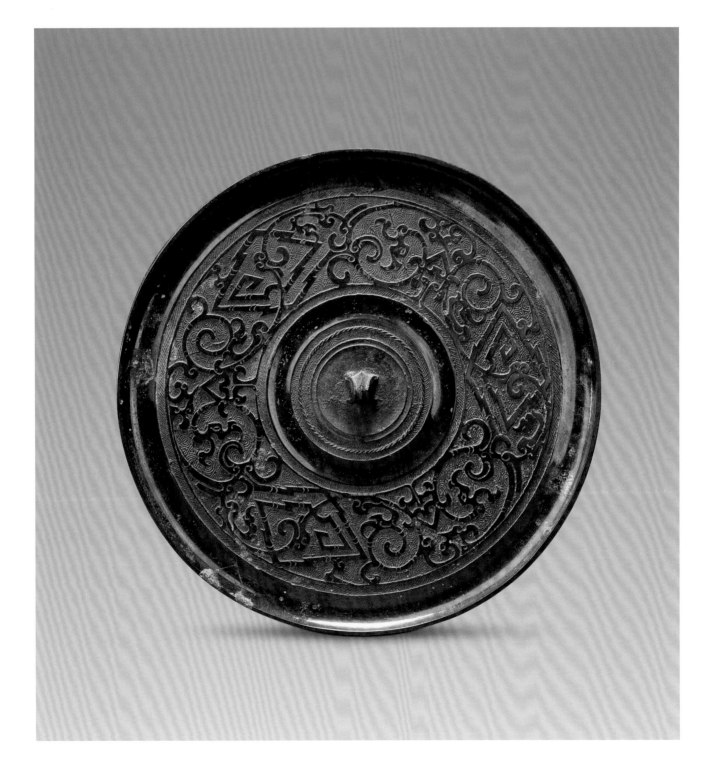

羽紋鏡
戰國
直徑7.7厘米

Bronze mirror with feather design
Warring States Period
Diameter: 7.7cm

圓形，弦紋小鈕，方鈕座，素寬捲
緣。主紋為羽狀紋，似翻捲的浪花，
以細雲雷紋填地。

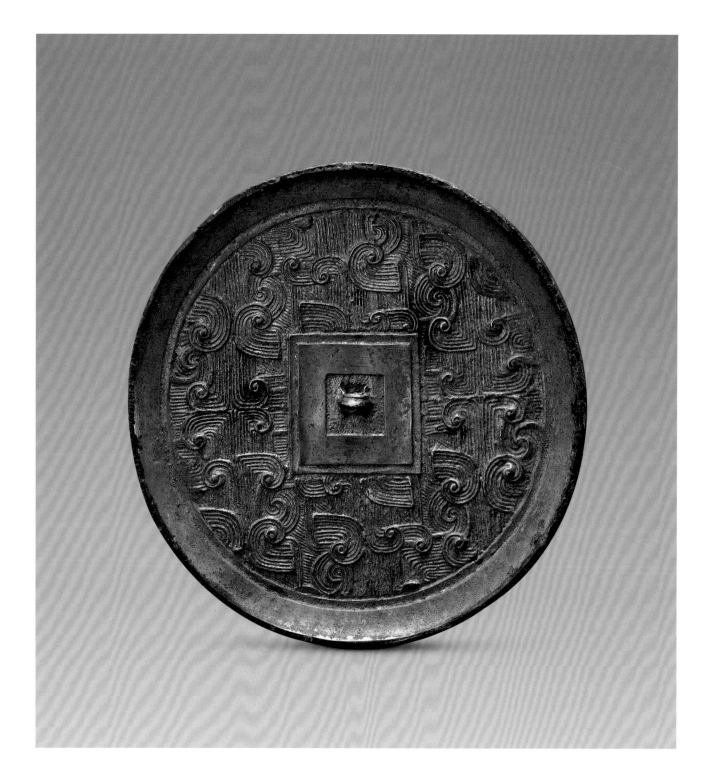

24

菱形紋鏡
戰國
直徑13厘米

Bronze mirror with lozenge design
Warring States Period
Diameter: 13cm

圓形，三弦小鈕，方鈕座，捲緣。主紋是菱形圖案，由凹面素折帶組成，空間以羽狀紋填地。

此鏡以幾何形構成紋飾，極具裝飾性。

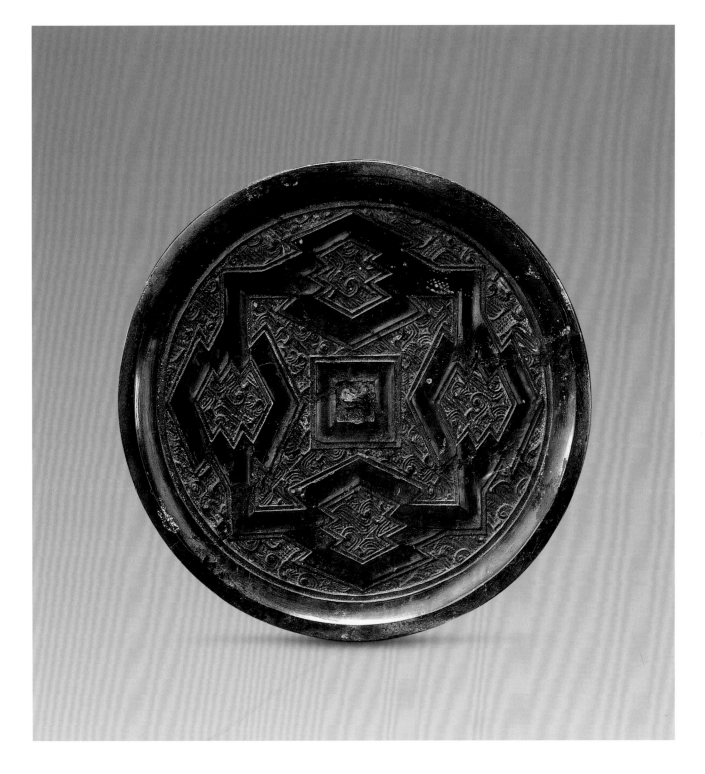

25

花瓣紋鏡
戰國
直徑9.2厘米

Bronze mirror with petal design
Warring States Period
Diameter: 9.2cm

圓形，方鈕座，三弦鈕，素捲緣。主
紋為排列整齊的十二片葉紋，葉紋間
以凸弦紋相連，雲紋、點紋為地。

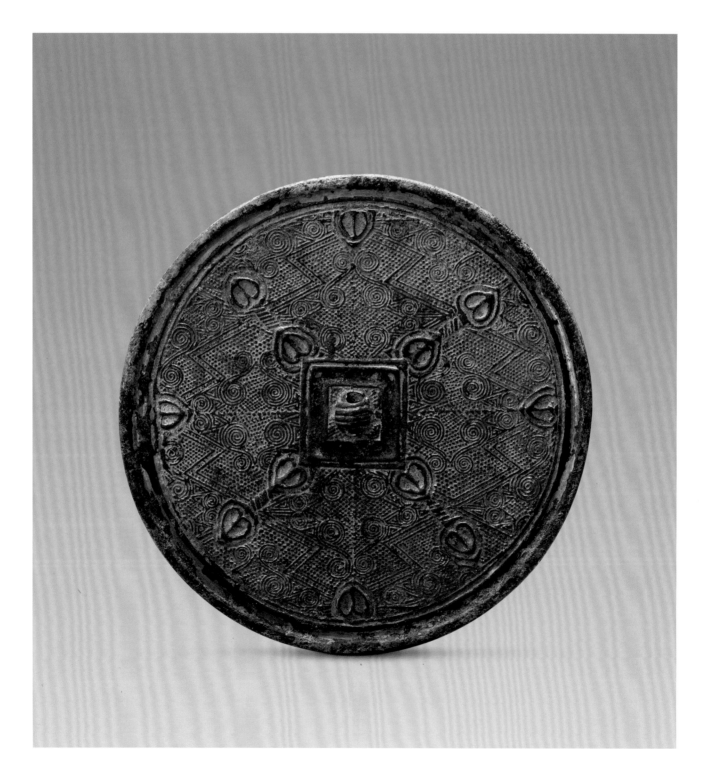

26

蟠螭紋鏡
戰國
直徑19.1厘米

Bronze mirror with interlaced hydra
design
Warring States Period
Diameter: 19.1cm

圓形，柱形鈕，半圓形鏤空螭紋鈕
座，素捲緣。主紋為交錯虯結的螭
龍，作大張口狀，利齒可見。雲雷紋
填地。

此鏡鑄造精工，紋飾流暢，鏤空螭紋
鈕座獨特。

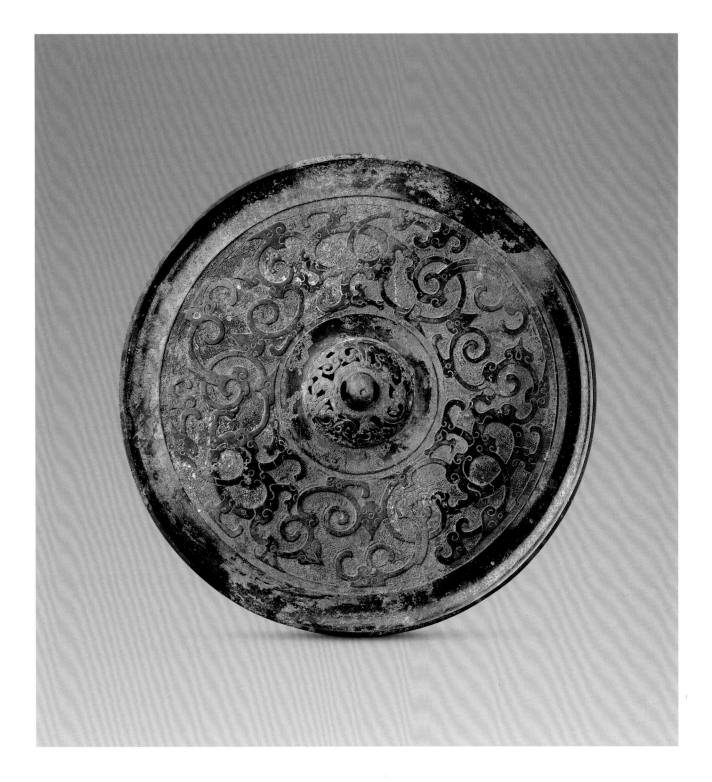

蟠螭紋鏡
戰國
直徑16.3厘米

Bronze mirror with interlaced hydra design
Warring States Period
Diameter: 16.3cm

圓形，弦紋鈕，素捲緣。圓形鈕座外一周繩紋，主紋為身軀相互盤結交錯的蟠螭。雷紋地。

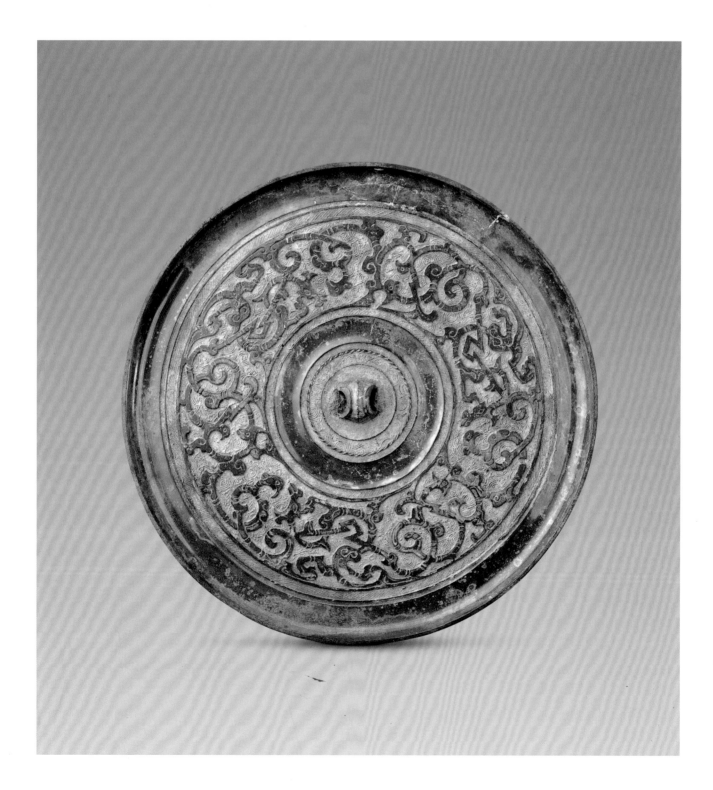

28

錯金嵌松石帶鈎
戰國
長17.3厘米　寬2.2厘米

Bronze belt hook inlaid with gold and
turquoise
Warring States Period
Length: 17.3cm　Width: 2.2cm

整體為柳葉形，一端有一獸首鈎，鈎面有錯金捲雲紋，間鑲嵌綠松石。

帶鈎，為腰間束帶用。此帶鈎錯金工細，工藝精湛。

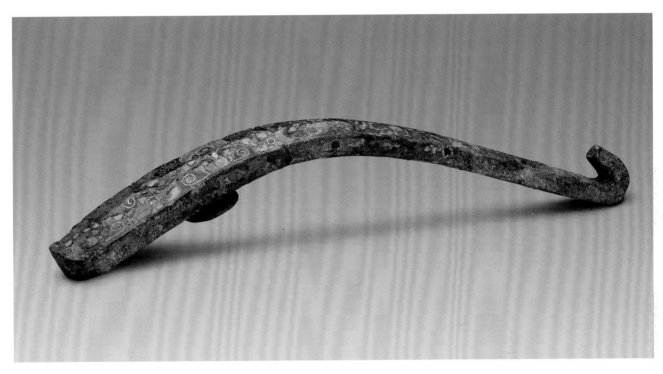

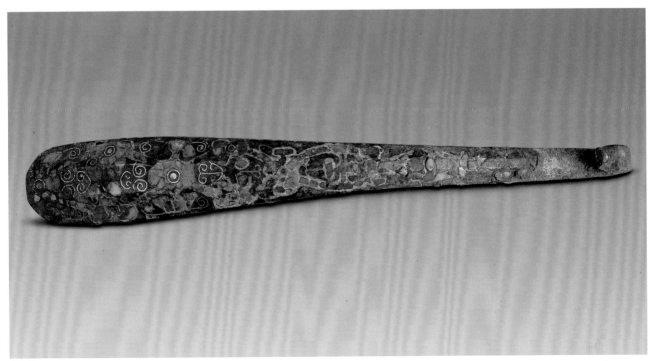

29

錯金嵌松石帶鈎
戰國
長14厘米　寬1.4厘米

Bronze belt hook inlaid with gold and turquoise
Warring States Period
Length: 14cm　Width: 1.4cm

整體呈柳葉狀，有自然弧度。一面平，一面呈球面形。一端有一小獸首鈎，平面上有一圓鈕。面上飾錯金雲雷紋，花紋間嵌松石。

此帶鈎錯金工藝精細，金色熠熠，更顯華麗。

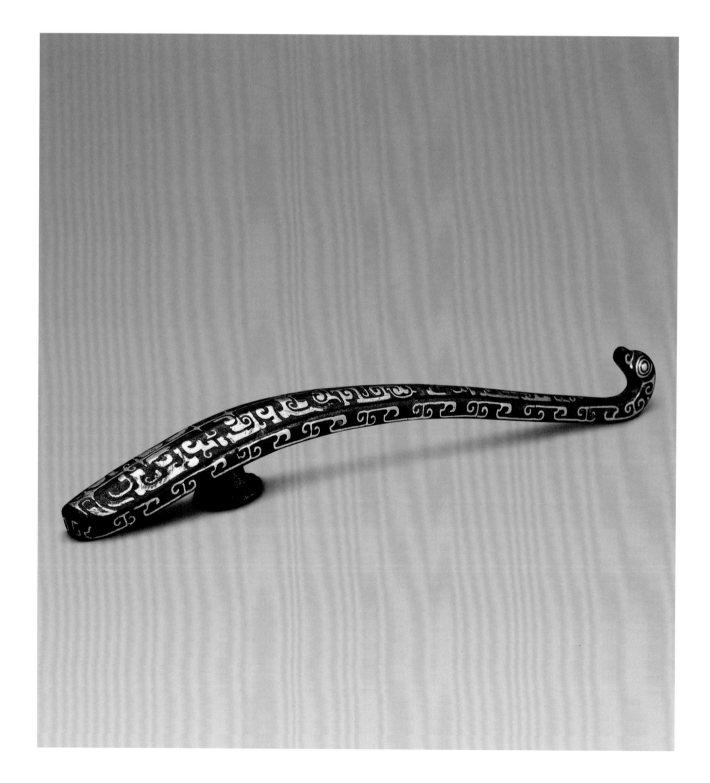

30

錯金銀龍鳳紋虎子
戰國
高13.6厘米　寬22.6厘米

Bronze urinal with dragon-and-phoenix design in gold and silver inlay
Warring States Period
Height: 13.6cm　Width: 22.6cm

體呈橢圓形，鼓腹，平底。背有弓形提柄，腹前有圓筒形流。通體飾精美的錯金銀花紋，腹、背飾錯金銀龍鳳紋，柄端飾錯金銀雲紋，流及腹下飾齒形紋。

虎子，溺器，一說為水器，漢以後多為陶瓷獸形。此虎子做工精巧，紋飾華麗，可見貴族生活一斑。

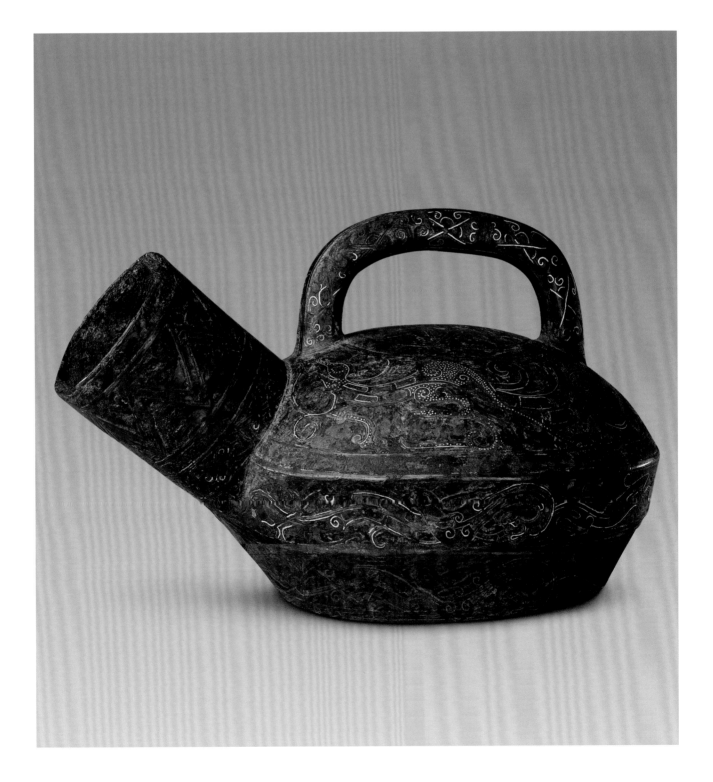

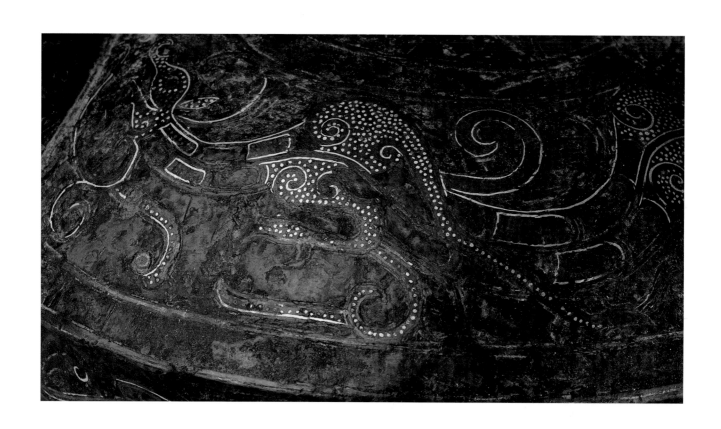

31

錯銀鳩杖首
戰國
高7.7厘米 寬13.4厘米

Pigeon-shaped bronze head of walking
stick inlaid with silver
Warring States Period
Height: 7.7cm Width: 13.4cm

整體作立體鳩形，首高昂，長頸，長尾，腹下有一筒形銎。通體錯銀花紋，鳩背飾羽紋、雲紋，銎飾齒形紋。鳩尾下有銘文"三年中□□肖□□泗"字樣。

《後漢書‧禮儀志》載："年始七十者，授之玉杖"，"玉杖長九尺，端以鳩鳥為飾，鳩者不噎之鳥也，欲老人不噎。"此杖首做工極精緻，體現了高超的工藝水平，又印證了當時的尊老風尚。

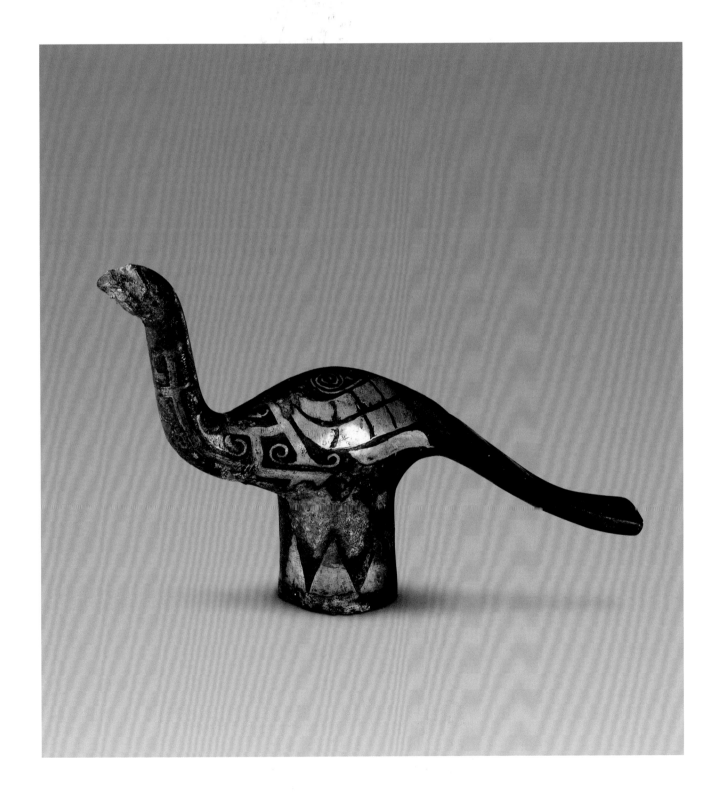

32

蟠螭紋筒形器
戰國
高18.6厘米　寬7.5厘米

Tube-shaped bronze object with interlaced hydra design
Warring States Period
Height: 18.6cm　Width: 7.5cm

體呈圓筒形，平頂，平底，空心。器外壁飾蟠螭紋三道，間飾寬帶紋兩道。

此筒形器為古代車上的部件，實用與裝飾結合。

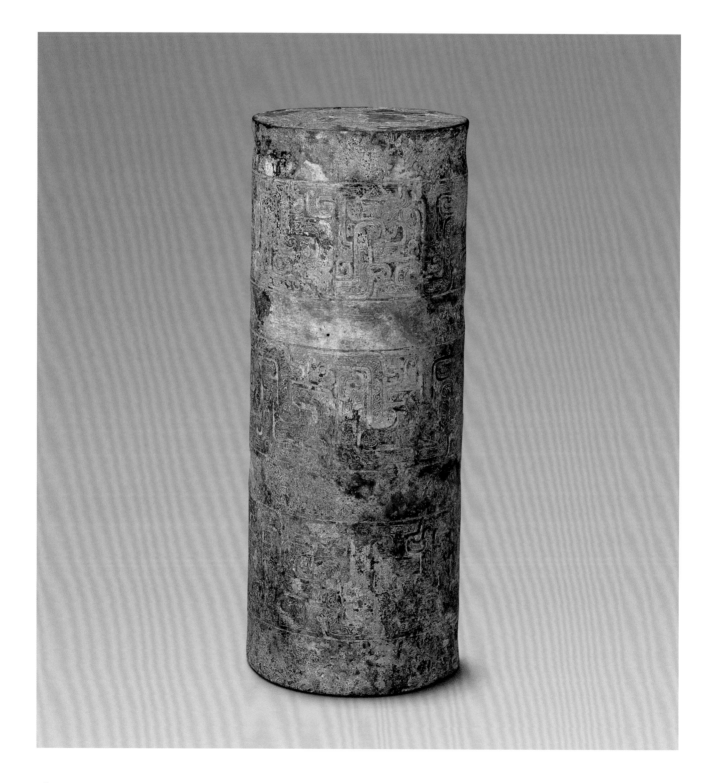

棺環
戰國
長15厘米　寬12.3厘米

Bronze coffin ring
Warring States Period
Length: 15cm　Width: 12.3cm

長方體，中心為獸首啣環。滿飾四鳥紋，環飾雲雷紋。棺環背面一方形釘凸起。

此器為棺槨提環。鑄造精良，紋飾精工、細緻，形體較大，對研究楚國的冶鑄業和棺槨制度有一定的參考價值。安徽壽縣朱家集李三孤堆出土。

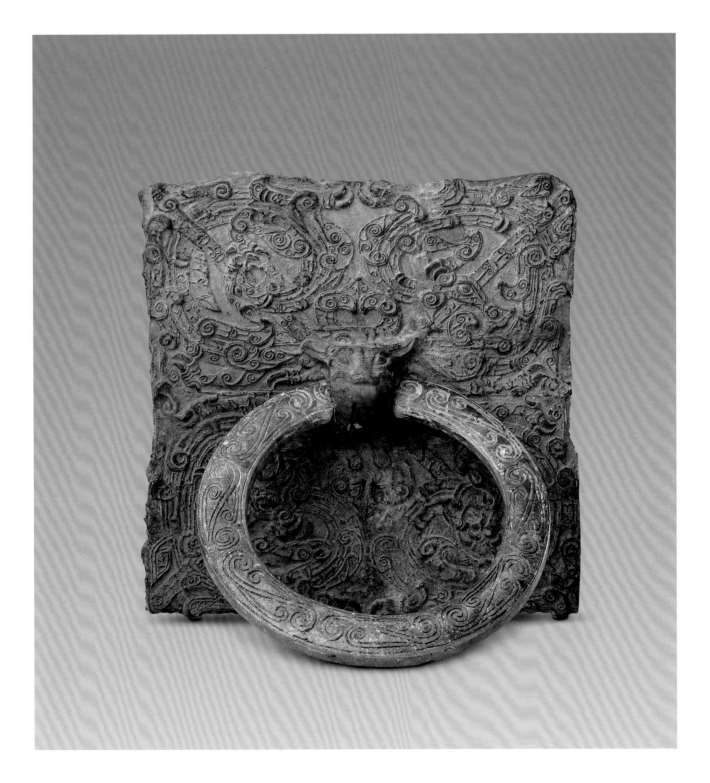

34

蟠螭紋鼎
秦
通高21.5厘米　寬27.5厘米

Bronze Ding (cooking vessel) with
interlaced hydra design
Qin Dynasty
Overall height: 21.5cm　Width: 27.5cm

圓腹，雙立耳，圓蓋，蓋上有三獸形
鈕，三蹄足。蓋與耳上飾變形蟠螭
紋。

青銅鼎是重要的烹飪器，它數量多，
延續時間長，器形發展變化較大。從

戰國至漢代，耳從口上移至腹側，足
越來越粗短。此鼎係1950年河南洛陽
西宮秦墓出土，同出的銅器還有鳥紋
壺一對、銅敦一件。為確切的秦墓出
土，對研究秦代青銅器風格特徵有重
要價值。

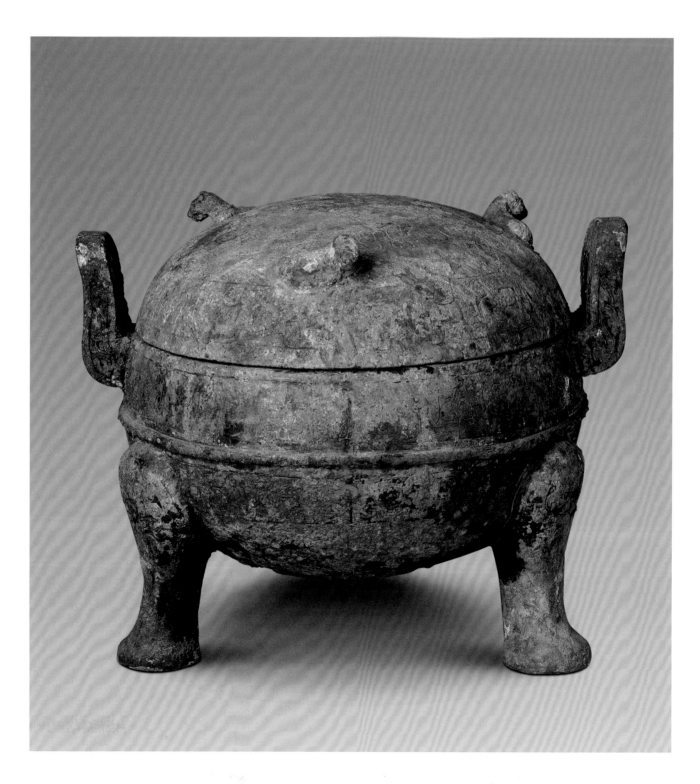

35

軌敦
秦
高18.8厘米　寬23.4厘米

Bronze Dun (food container) with
character "Gui"
Qin Dynasty
Height: 18.8cm　Width: 23.4cm

體圓，深腹，腹兩側有對稱鋪首，套
環耳，圓蓋，蓋頂有三犧鈕，三短
足。腹上有一道凸弦紋，蓋上有三周
似樹木枝幹的變形蟠螭紋。器與蓋有
對銘"軌"字。

《儀禮·公食大夫禮》："宰夫設黍稷
六簋于俎西"，鄭注："古文簋皆作
軌"。因此"軌"字應即古文"簋"字，
應是本器的自名。由此可知，秦代又
將敦形器稱簋，為青銅器的定名研究
增添了重要資料。此器銘文端正秀
麗，已具小篆韻味。河南洛陽西宮秦
墓出土。

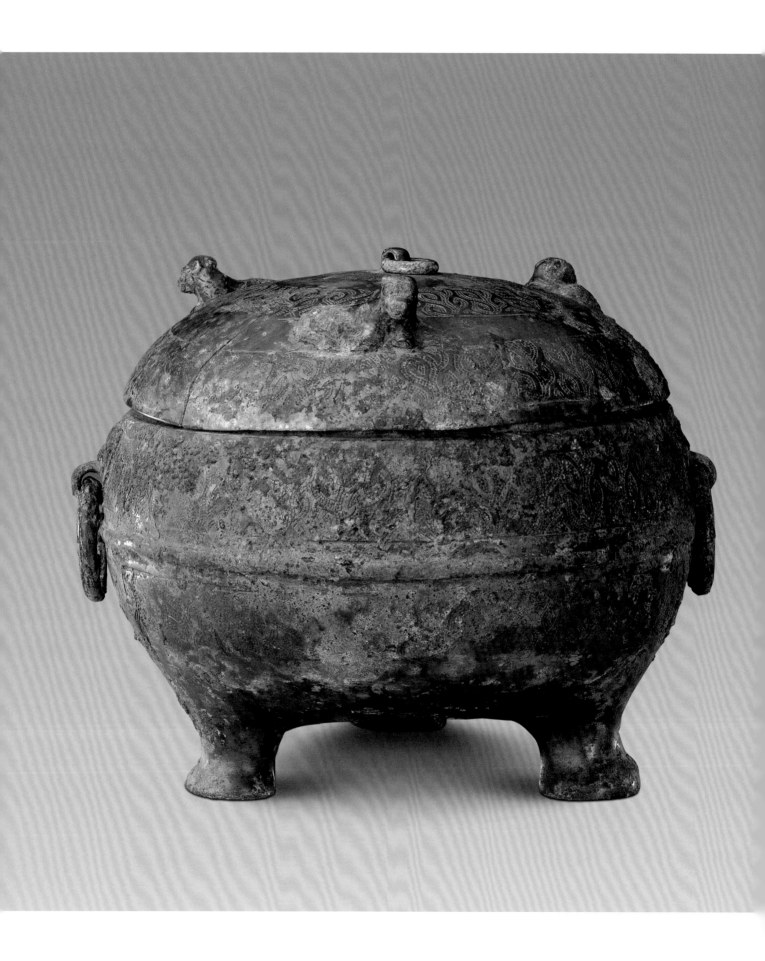

36

鳥紋壺
秦
通高37.5厘米　腹徑24.7厘米

Bronze kettle with bird design
Qin Dynasty
Overall height: 37.5cm
Diameter of belly: 24.7cm

侈口，長頸，鼓腹，高圈足，肩上有一對啣環鋪首。圓蓋，蓋頂微凸起，上有三環鈕，鈕上端捲起。頸、腹部有五組凹弦紋，弦紋間有用細線條鈎出簡單輪廓的鳥紋，姿態各異，有振尾欲飛的，有回首張望的，有伏臥的。器蓋上亦刻有鳥紋。

此壺鳥紋寫實，與商、周銅器上常見的鳥紋迥異。每組弦紋是用多條細弦紋組成，帶有向漢代寬帶紋過渡的特點。是研究秦代青銅壺的典型器，極為難得。河南洛陽西宮秦墓出土。

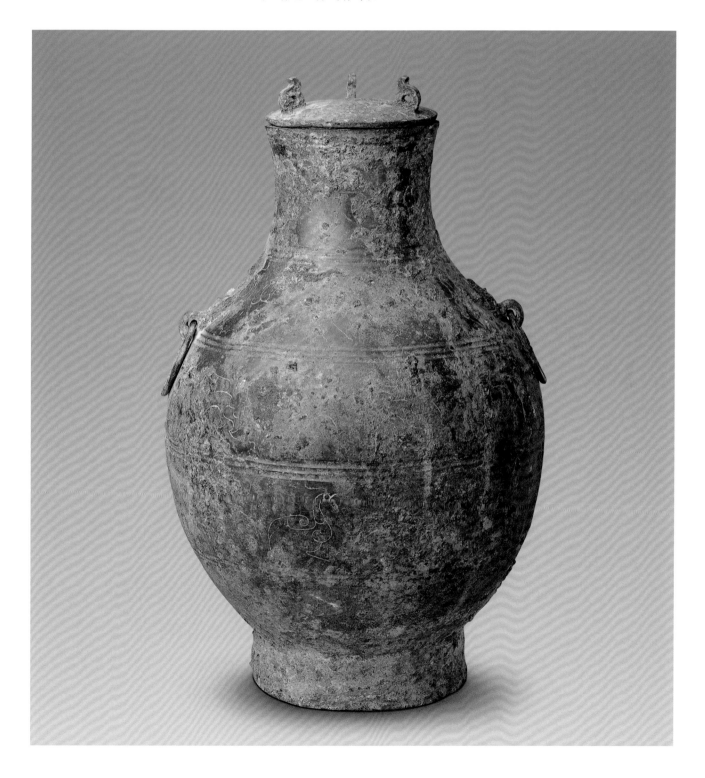

秦權
秦
高3.5厘米　寬4.7厘米
清宮舊藏

Bronze weighing apparatus
Qin Dynasty
Height: 3.5cm　Width: 4.7cm
Qing Court collection

體呈圓錐形，平底，頂上有一橋形扁
鈕，兩側面刻有篆字銘文14行40字，
記始皇廿六年（公元前221年）統一度
量衡的詔文。

公元前221年，秦滅六國，統一全國
的度量衡，並將詔書鑄刻在度量衡器
上。此權為這一史實的重要實物資
料。

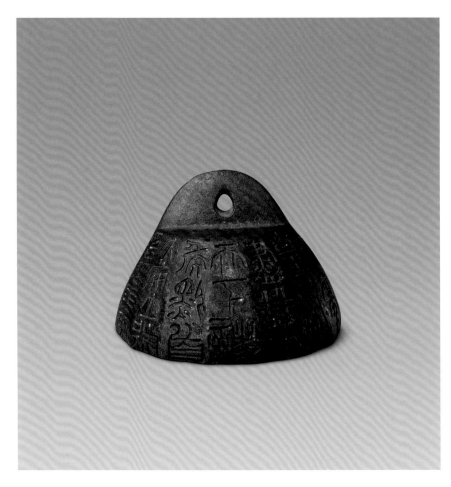

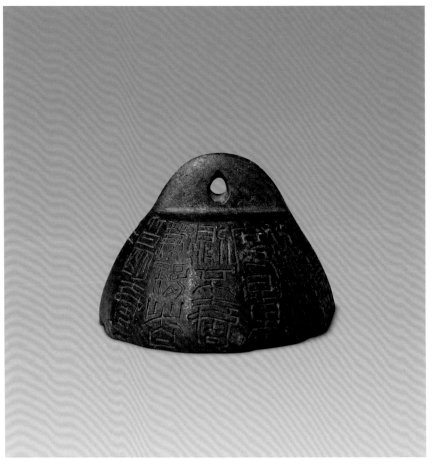

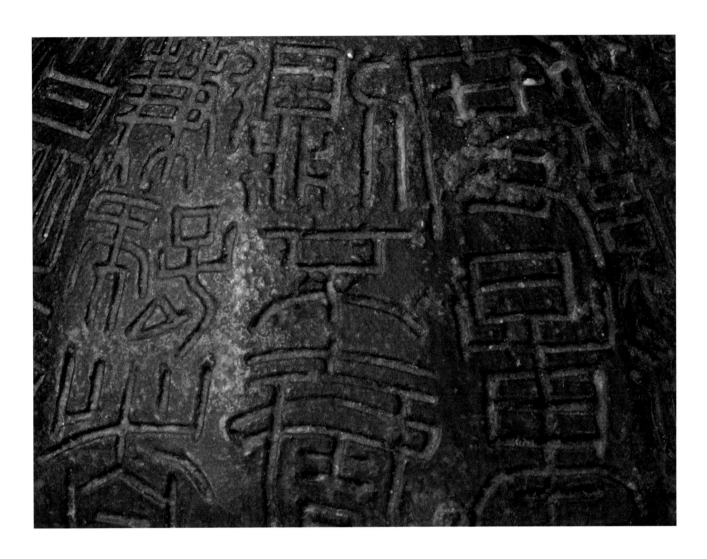

釋文
廿六年皇帝
盡并兼
天下諸
侯，黔首
大安，立號
為皇帝，乃詔丞相
狀、綰，法
度量
則不壹、
歉疑者，
皆明壹
之。

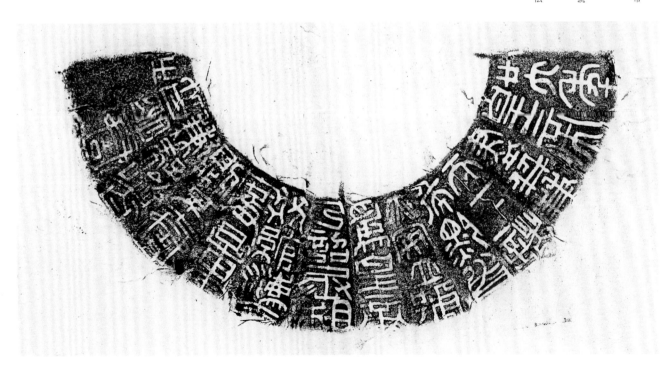

詔版
秦
長12.2厘米　寬4.6厘米

Bronze plate inscribed with an imperial edict by the first Emperor of the Qing Dynasty
Qin Dynasty
Length: 12.2cm　Width: 4.6cm

長方形版。上面刻有篆書銘文 3 行 27 字。有部分殘損。

秦將統一度量衡的詔書刻在銅版上，稱詔版，再將詔版嵌在量、衡器上。

釋文
帝，其於久
遠也，如後
嗣為之者，
不稱成功盛
德，刻
此詔，故刻
左使勿疑。

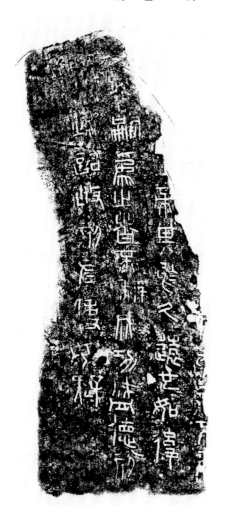

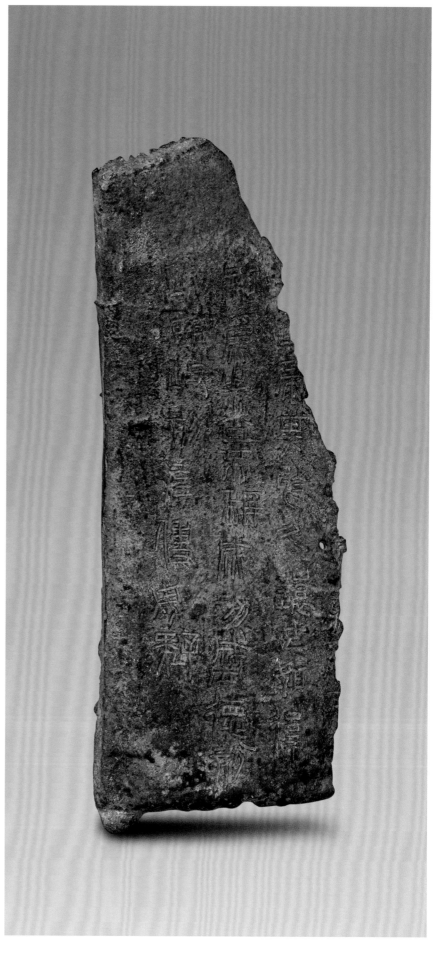

39

楊廚鼎
漢
高19.4厘米　寬14.7厘米

Yang Chu Ding (cooking vessel)
Han Dynasty
Height: 19.4cm　Width: 14.7cm

體圓，深腹，口內收，雙附耳，有蓋，蓋上三環鈕，腹中部有一圈扁凸沿，腹下有三蹄足。通體光素無紋。口沿下有銘文1行19字，記此鼎使用地點、重量和鑄造時間。

此鼎造型簡潔，銘文表明為廚具，並有容量和重量，對研究漢代度量衡制度有重要價值。

釋文
楊廚銅一斗鼎，重十一斤二兩，地節三年十月造。

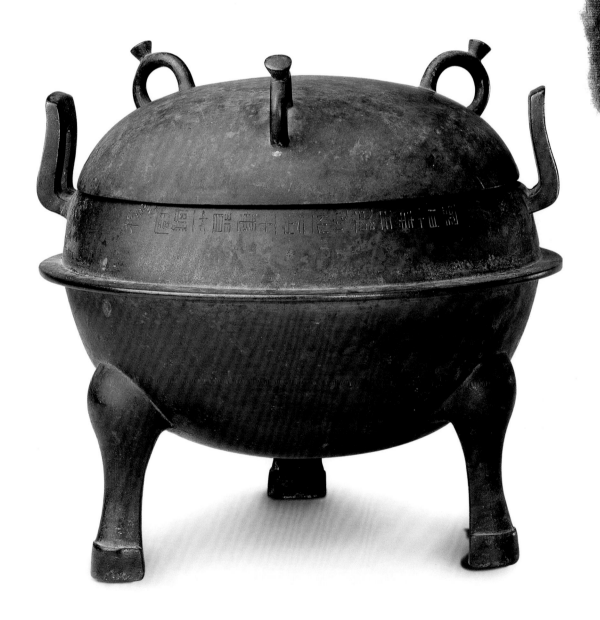

45

40

永始三年乘輿鼎
漢
高22.1厘米　寬27.5厘米

Cheng Yu Ding (cooking vessel) made in the third year of Yongshi period (14BC)
Han Dynasty
Height: 22.1cm　Width: 27.5cm

體圓，口內收，雙附耳，腹上有一圈凸棱，圜底，三蹄足。失蓋。口沿下有銘文1行49字，記西漢永始三年（公元前14年）造鼎，容積、重量及工匠官職等。

《獨斷》云：“乘輿出於律”，律曰：“敢盜乘輿服御物，謂天子所服食用者也。天子至尊，不敢褻瀆言之，故託之於乘輿。”因此，乘輿鼎為天子使用。銘文字體工整，有明確的鑄造時間，內容還涉及漢代官職及度量衡制度，有重要的研究價值。

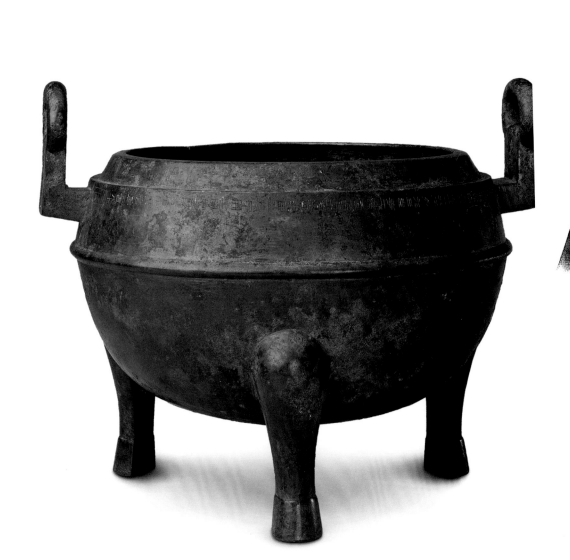

釋文

乘輿十湅銅鼎，容二斗並重十八斤，永始三年考工工蒲造，佐臣立守，嗇夫臣彭，掾臣安主，守右丞臣光，令臣禁省，第二百八十。

41

長揚共鼎
漢
高29.3厘米　寬19厘米

Chang Yang Gong Ding (cooking vessel)
for sacrificial use
Han Dynasty
Height: 29.3cm　Width: 19cm

體扁圓，口內收，鼓腹，二腹耳，三短蹄足。圓形蓋，三環形鈕。蓋頂、口沿下有篆書銘文：「長揚共鼎容一斗」。

「長揚」係秦漢時宮殿。《三輔黃圖·秦宮》：「長揚宮在今盩厔縣東南三十里，本秦舊宮，至漢修飾之以備行幸」。此鼎應為長揚宮之器。

釋文
長揚共鼎，容一斗。

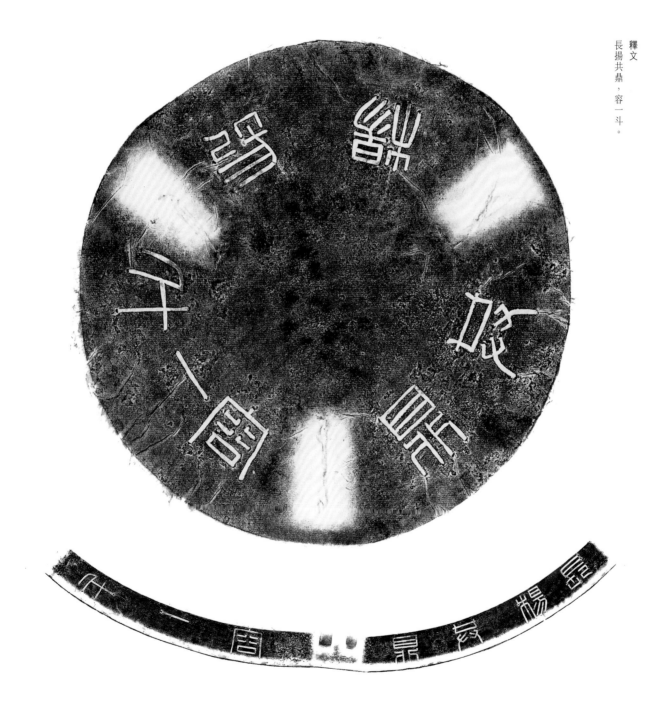

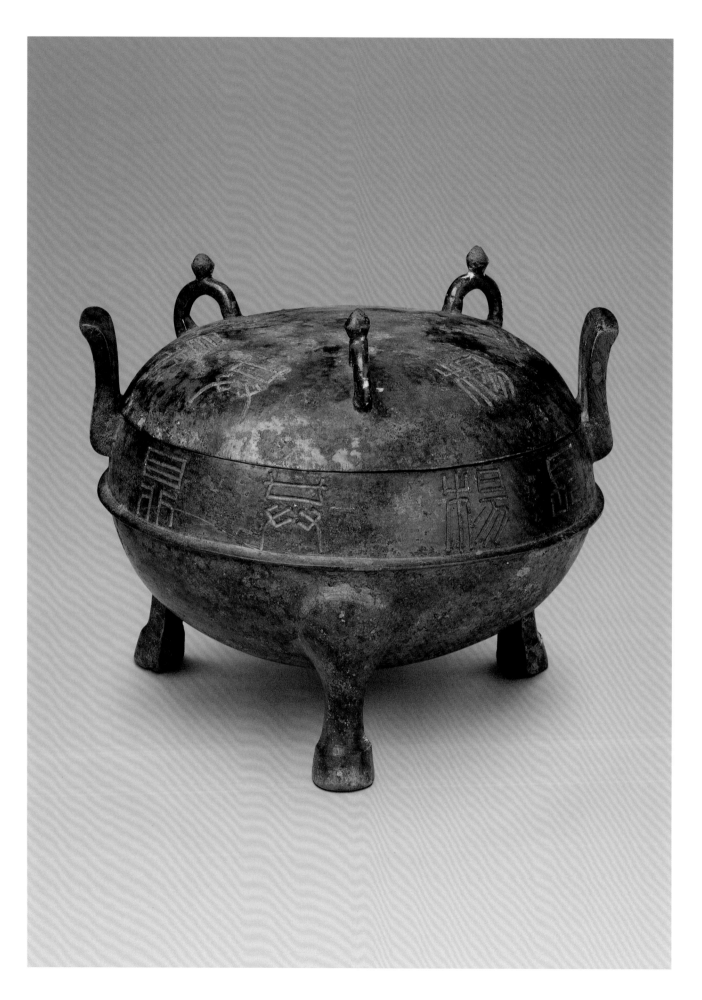

42

元延三年乘輿鼎
漢
高15.1厘米　寬16厘米

Cheng Yu Ding (cooking vessel) made in the third year of Yuanyan period (10BC)
Han Dynasty
Height: 15.1cm　Width: 16cm

體圓，口內收，雙附耳，深腹，圜底，三蹄足，腹上有一圈凸棱，通體光素。口沿下有銘文1行51字，記西漢元延三年（公元前10年）造鼎，並記鼎的容積、重量及鑄造工匠官職。

釋文
乘輿十涷銅鼎，容五升並重十斤十五兩。元延三年考工工方為中私官造，佐臣彭守，嗇夫臣袁，掾臣孝主，右丞臣潭，守令臣廣世省。

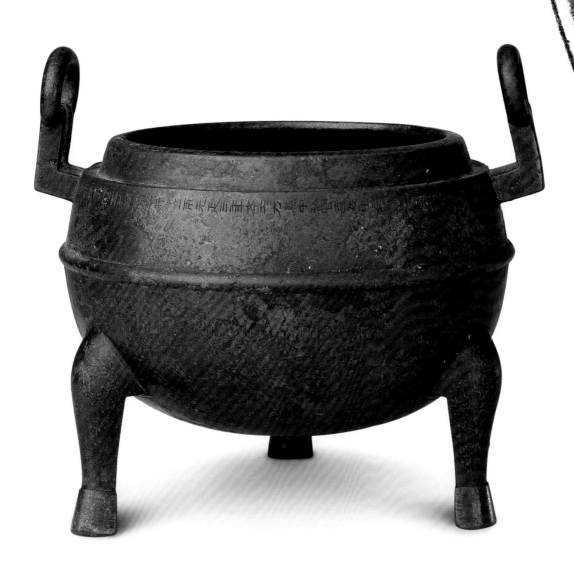

43

元始四年鎏金鼎
漢
高17.2厘米　寬20.6厘米

Gilded bronze Ding (cooking vessel)
made in the fourth year of Yuanshi
period (AD4)
Han Dynasty
Height: 17.2cm　Width: 20.6cm

體圓，深腹，圜底，三蹄足。環形雙附耳，腹上一周凸棱。通體鎏金。口沿下有銘文1行25字，現有多字模糊不清，記此鼎為西漢元始四年（公元4年）造。

此鼎有確切的鑄造年代，又通體鎏金，十分難得。

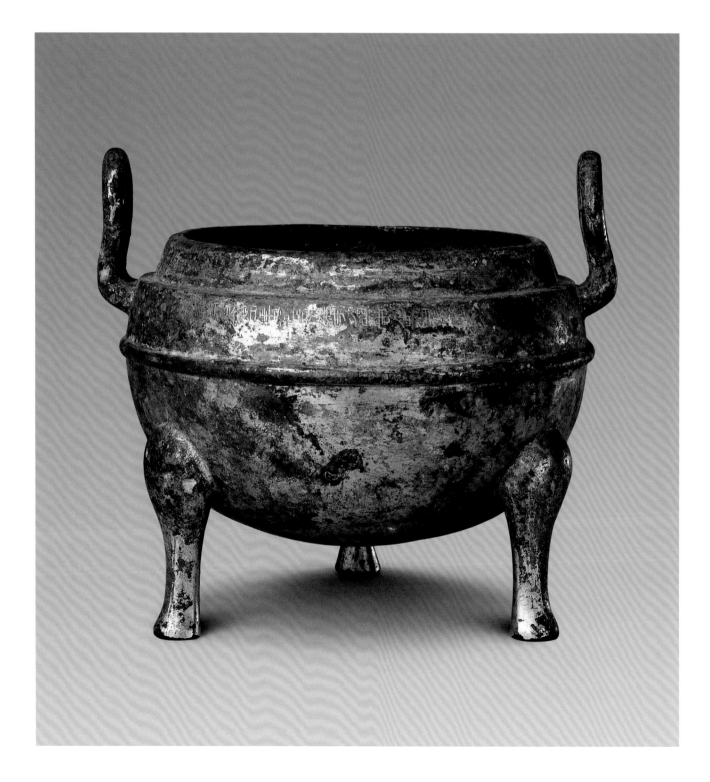

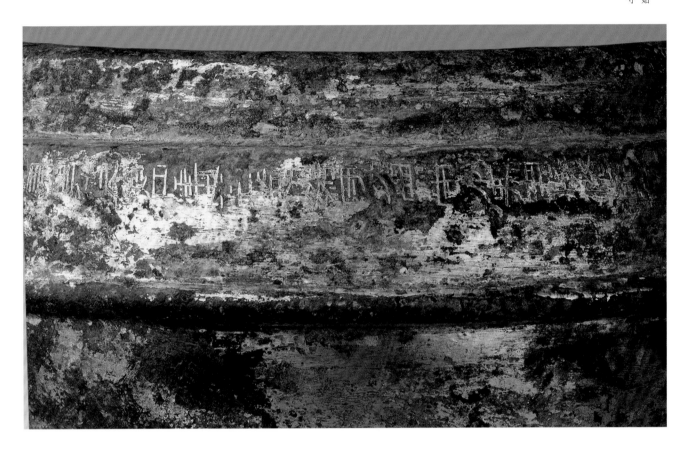

44

獸形灶
漢
高10.9厘米　寬21.9厘米

Animal-shaped bronze cooking stove
Han Dynasty
Height: 10.9cm　Width: 21.9cm

俯視為三角形，中空，平底，四扁足。灶臺上有一大二小三個灶口，呈三角形排列，上面分別放有一大二小三個鍋。灶的一角上有一小筒凸起，上套煙筒，煙筒一端作獸首狀，嘴張開，煙從口中冒出。灶後面開矩形口，可取放火炭。

此灶造型簡練，昂起的獸首和四足，使整體呈現為獸形，設計巧妙。為陪葬的明器。

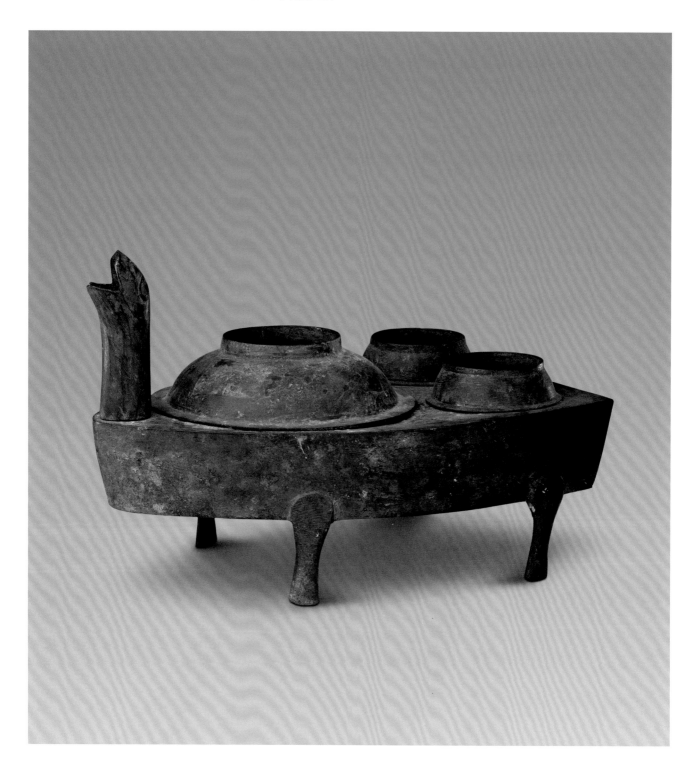

45

鹿紋雙耳扁壺
漢
高10.5厘米　寬9.6厘米

Bronze flat flask with two ears decorated with deer design
Han Dynasty
Height: 10.5cm　Width: 9.6cm

直口，扁腹，兩側呈弧形，左右肩各有一環耳，矩形足。腹飾葉形紋，上方飾水波紋，水上有一奔跑的鹿；下部飾菱形網紋。口沿、足部飾齒形紋、弦紋。

扁壺又稱鉀。此壺造型小巧，製作精良，紋飾優美生動，在漢代銅壺中罕見。

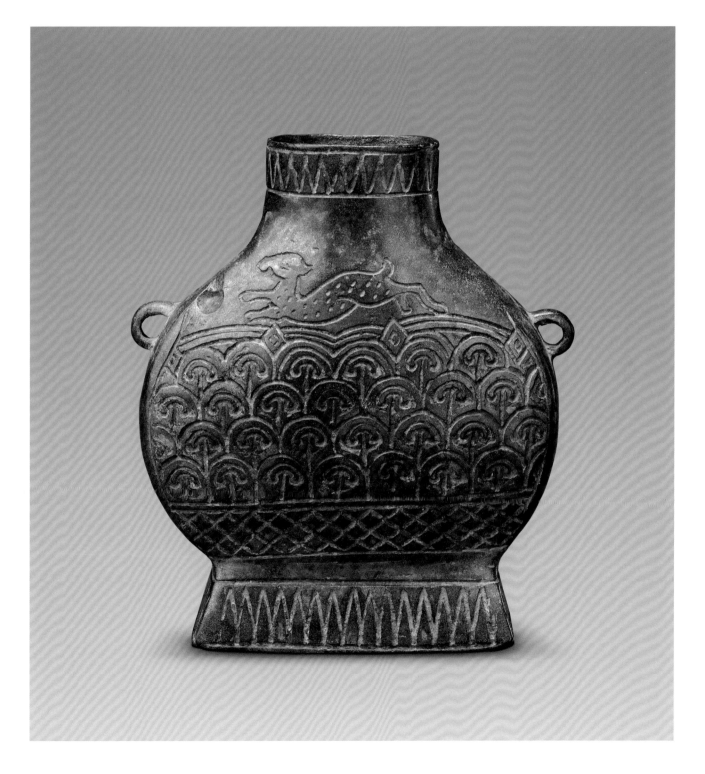

46

錯銀雲紋直頸壺
漢
高29.3厘米　寬19厘米

Long-necked bronze vase with cloud
design in silver inlay
Han Dynasty
Height: 29.3cm　Width: 19cm

直口，長頸，扁圓腹，圈足。器身滿
飾細膩的錯銀雲紋。口沿、腹中部飾
寬帶紋一道，頸、腹連接處飾弦紋。

漢代長頸壺少見，一般多出土在廣西
雲南等西南地區。此壺推測為早年在
該地區出土。

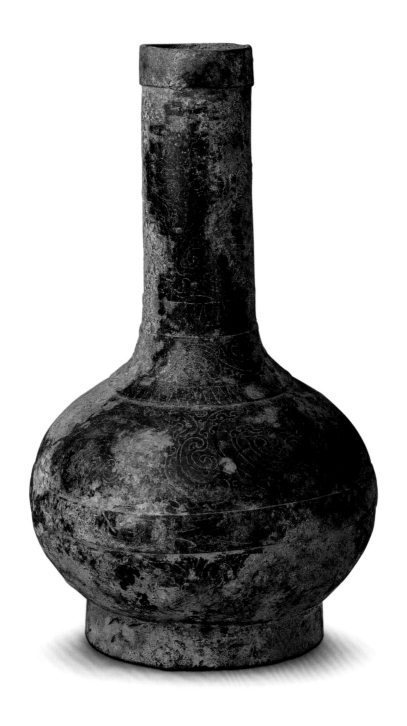

47

獸首啣環扁壺
漢
高28.4厘米　寬26.8厘米

**Bronze flat flask with two ears in the
shape of an animal head holding a ring**
Han Dynasty
Height: 28.4cm　Width: 26.8cm

直頸，口微侈，有蓋，蓋頂獸首啣環
鈕。扁圓腹，呈橢圓形，兩側肩部各
有一獸首啣環耳。矩形圈足，足內有
一環鈕，表明可以繫掛。通體光素無
紋。

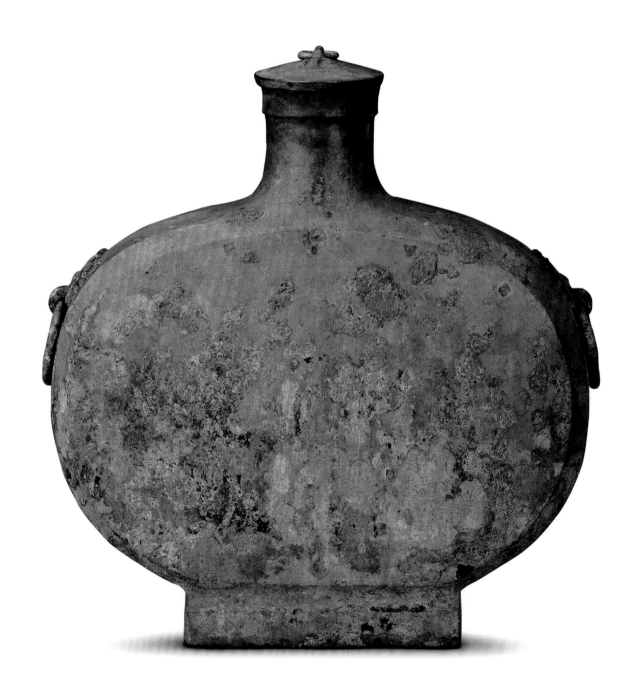

48

蒜頭扁壺
漢
高30.7厘米　寬32.2厘米

Bronze flat flask in the shape of a garlic
bulb
Han Dynasty
Height: 30.7cm　Width 32.2cm

口呈蒜頭形，細頸，扁腹，呈橢圓
形，兩側肩部各有一獸首啣環耳，矩
形圈足，足內有一扁環鈕。通體光素
無紋。

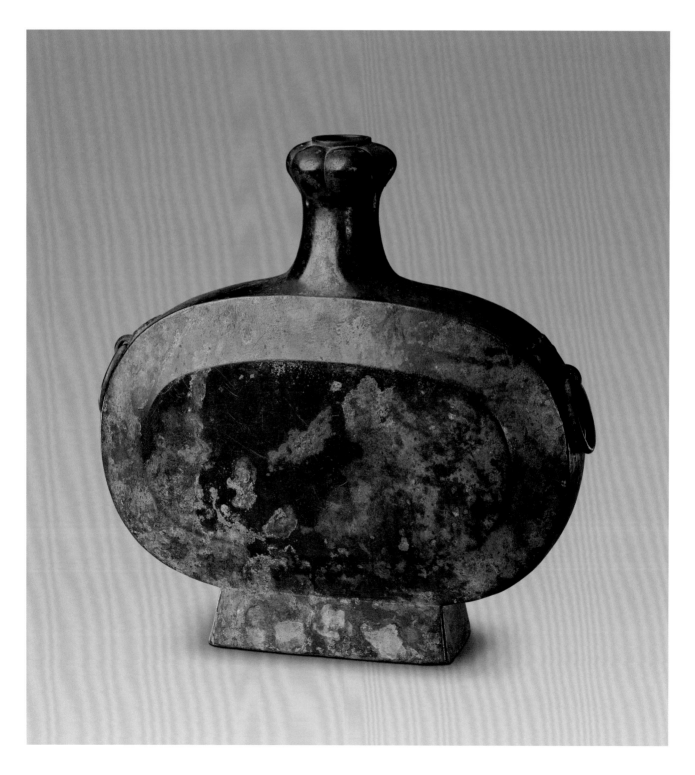

49

李痹壺
漢
高28.3厘米　腹徑16.7厘米

Bronze jar with inscription "Li Bi"
Han Dynasty
Height: 28.3cm
Diameter of belly: 16.7cm

口外部呈六瓣蒜頭形，中心為圓口，
細長頸，腹下垂，圈足。頸部飾寬帶
紋，帶上有一圈凸棱。外底有篆書銘
文：〝李痹〞，應是器主或製作者名。

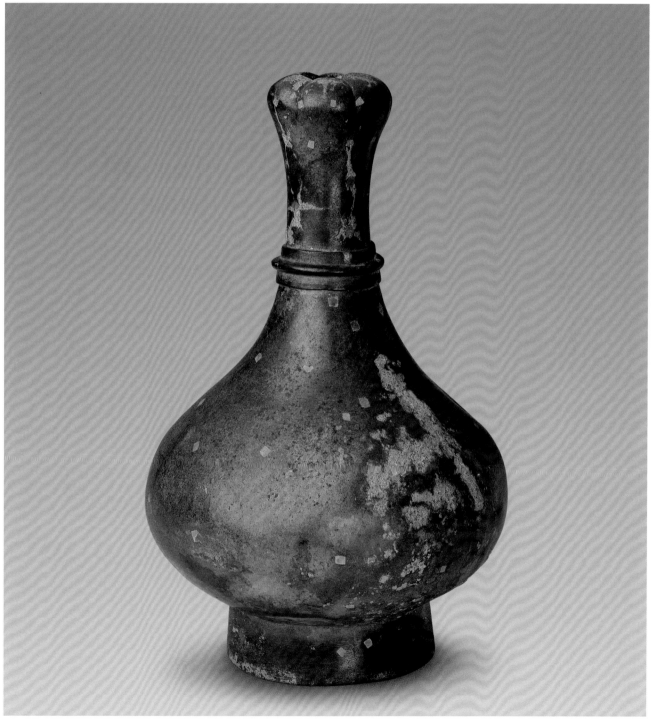

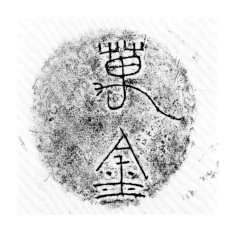

50

萬金壺
漢
高37.5厘米　腹徑22.8厘米

Bronze jar with inscription "Wan Jin"
Han Dynasty
Height: 37.5cm
Diameter of belly: 22.8cm

蒜頭形口，細頸較長，碩腹呈下垂狀，圈足外撇。底部陽鑄篆書銘文"萬金"。

此壺體態修長，造型誇張。銘文"萬"字書寫亦較獨特。

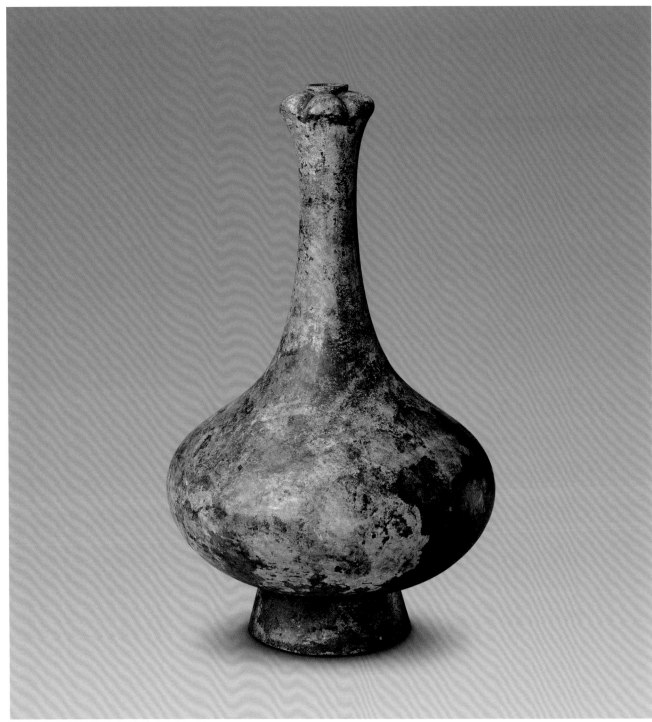

51

鳥首提梁壺
漢
高34.4厘米　腹徑26.3厘米

Loop-handled bronze jar with a bird-shaped cover
Han Dynasty
Height: 34.4cm
Diameter of belly: 26.3cm

口上有流，上有鳥頭形蓋，流口與鳥喙有蓋，可開合。蓋頂飾有二環，通過二橫梁與器身相連成鋬。圓鼓腹，飾一道寬帶紋，圈足。

此壺造型獨特，在漢代銅壺中罕見。

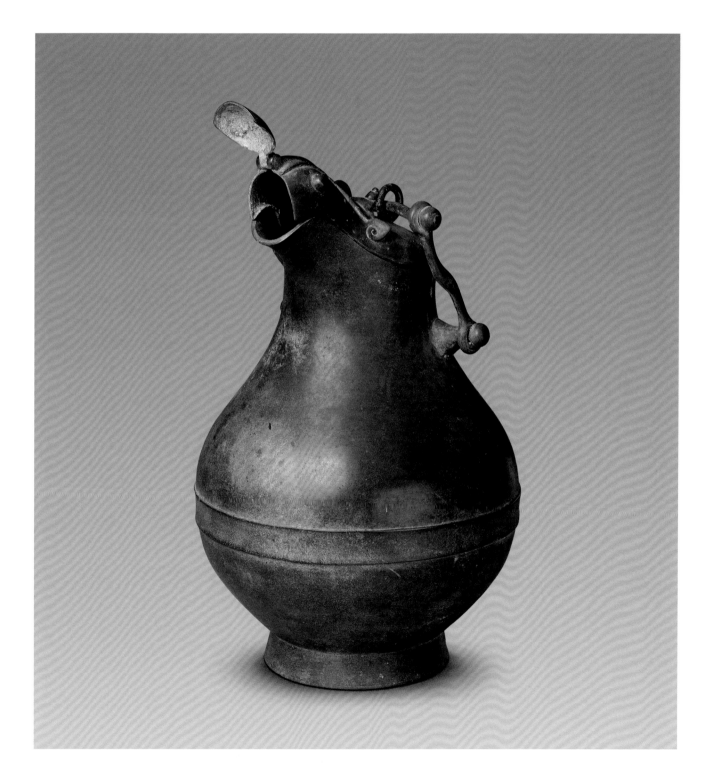

52

鏈梁壺
漢
通高45厘米　腹徑19.9厘米

Bronze jar with a chain handle
Han Dynasty
Overall height: 45cm
Diameter of belly: 19.9cm

直口，長頸，兩側肩部有環耳，連鑄
四節鏈，上端為提梁。蓋頂兩側有獸
首銜環，與鏈梁相連。圓鼓腹，矮圈
足。腹、足飾弦紋。

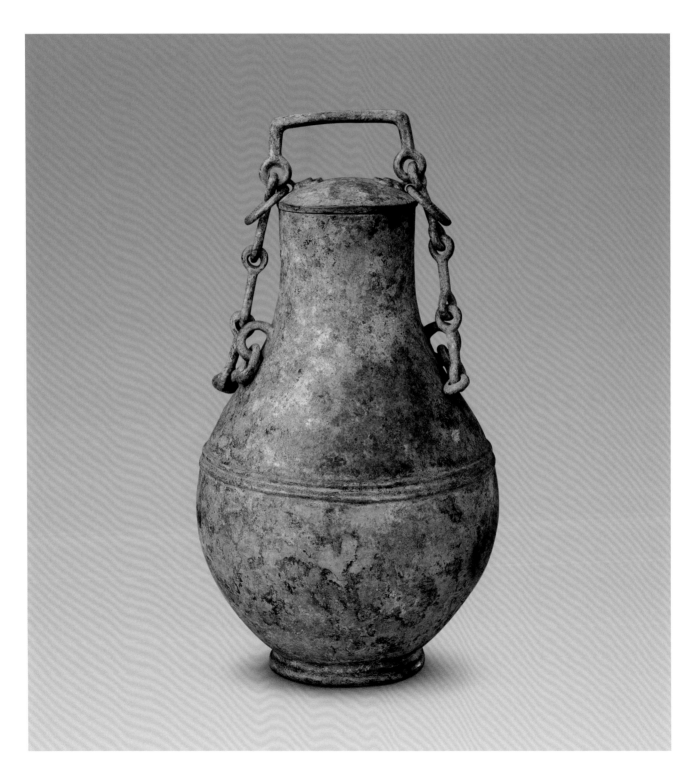

53

鏈梁壺
漢
高31.8厘米　腹徑14厘米

Bronze jar with a chain handle
Han Dynasty
Height: 31.8cm
Diameter of belly: 14cm

直口，直腹，圈足。腹上部兩側各飾
一獸面銜環，環上連鑄二節鏈，頂端
為提梁，梁首兩端各飾一龍頭。腹下
部前後各飾一環耳。有蓋，環形鈕，
連鑄二節鏈，另端有環與提梁連接。

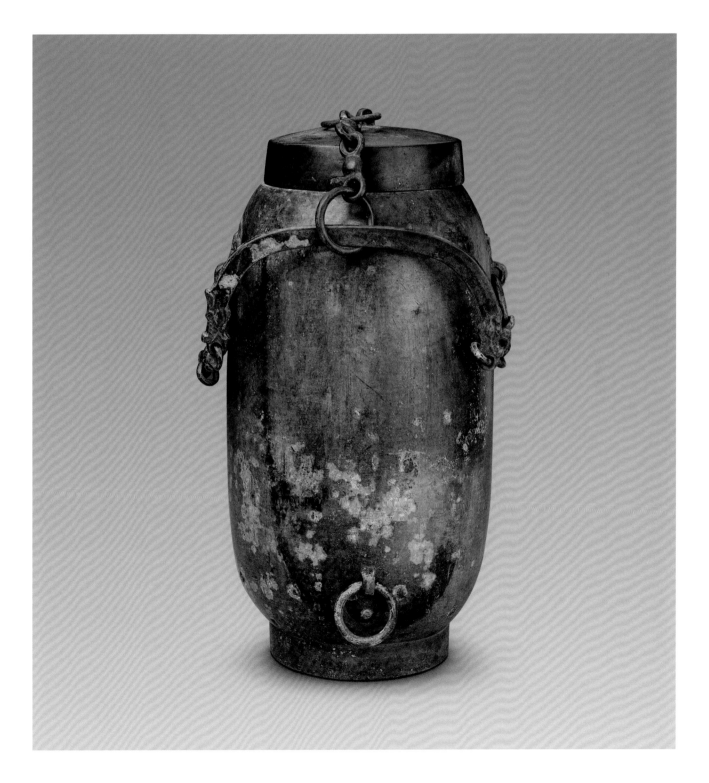

54

樂未央壺
漢
高34.9厘米　腹徑30厘米

Bronze jar with inscription "Le Wei Yang"
Han Dynasty
Height: 34.9cm
Diameter of belly: 30cm

侈口，束頸，鼓腹，圈足。兩側肩部
有獸面銜環耳。口沿一周寬帶紋，
肩、腹及腹下各飾三圈凸弦紋。器底
陽鑄篆書銘文3行9字。

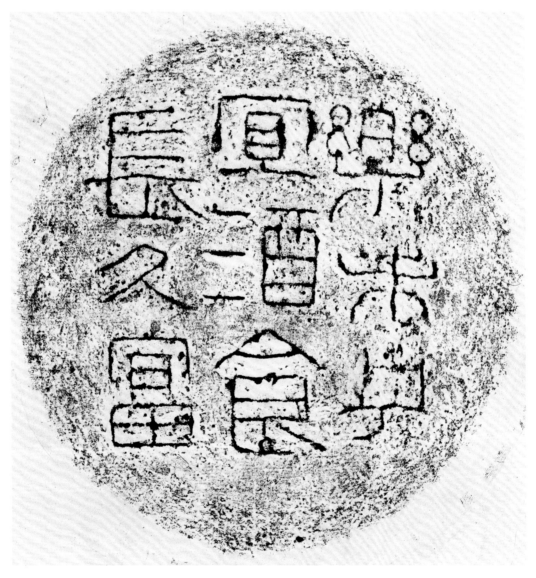

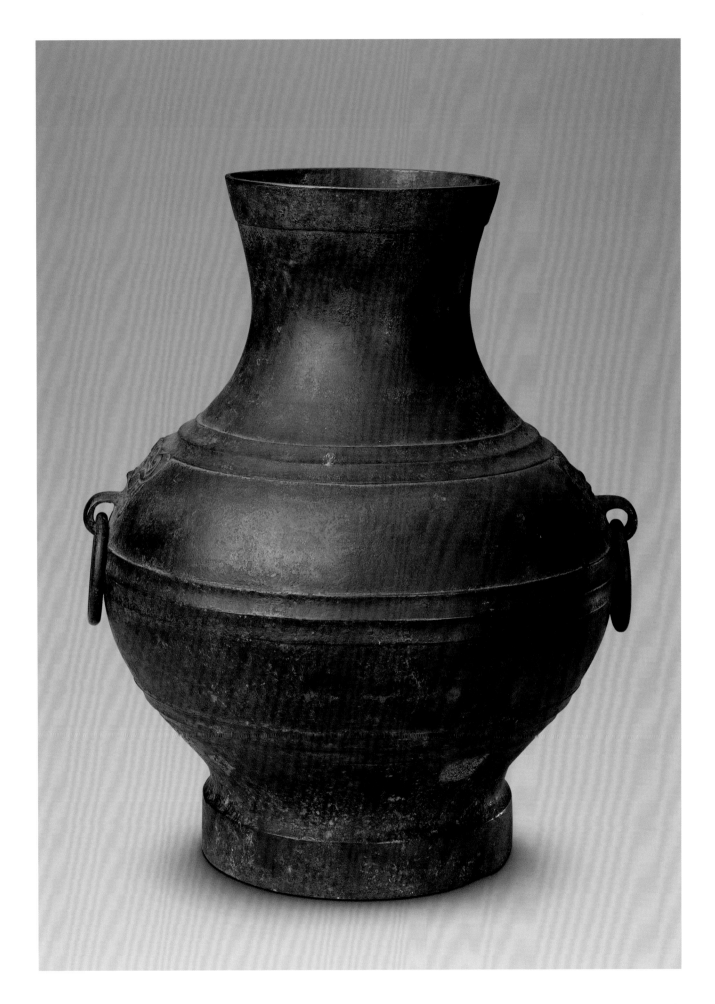

55

鼓形壺
漢
高19.4厘米　寬30.3厘米

Bronze jar in the shape of a waist drum
Han Dynasty
Height: 19.4cm　Width: 30.3cm

直口，口邊加厚，短束頸，肩飾兩耳，分別套一圓環，腹部呈腰鼓形，下承兩個矩形足。有蓋，蓋頂有五瓣梅花形孔，四周圍以五個梅花形圖案，環形鈕。

此壺造型別致。漢代壺式豐富多樣，由此可見一斑。

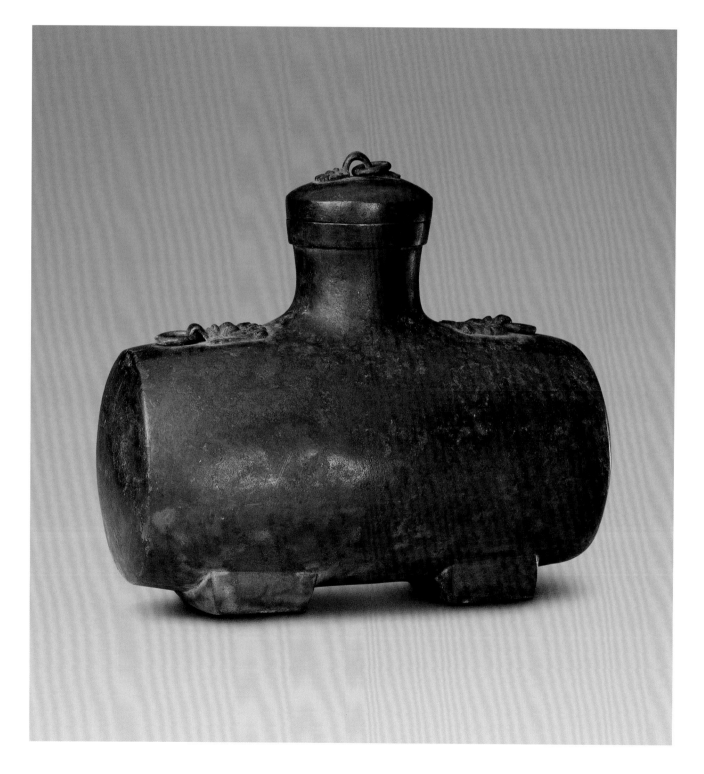

56

百升壺
漢
高45.4厘米　腹徑36厘米

Bronze jar with inscription "Bai Sheng"
Han Dynasty
Height: 45.4cm
Diameter of belly: 36cm

圓口外侈，口邊加厚，短束頸，鼓
腹，高圈足。肩部飾一對獸面銜環
耳。腹部的上、中、下各有三圈凸起
的弦紋。口內壁陽鑄 2 字銘文"百
升"。

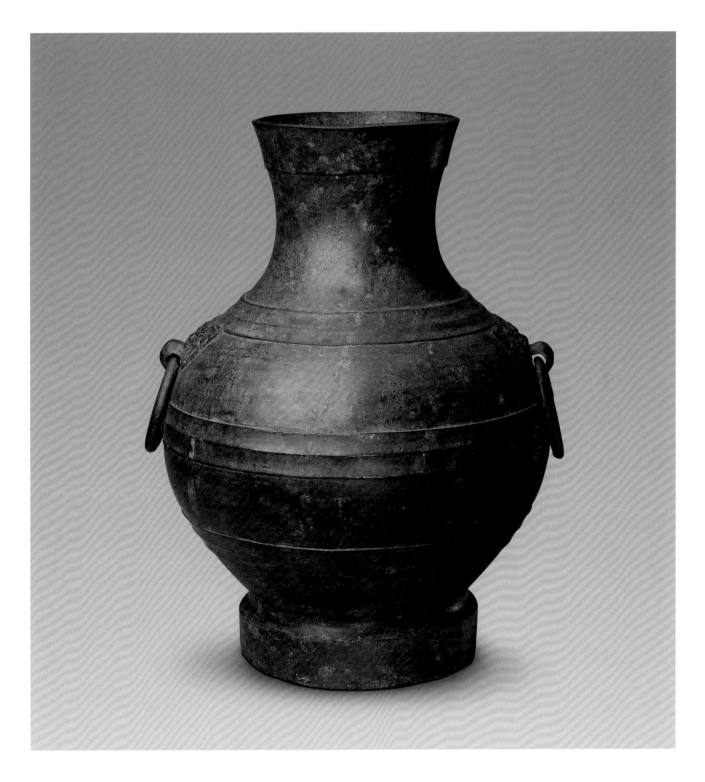

57

鎏金壺
漢
高44.9厘米　寬37.2厘米
清宮舊藏

Gilded bronze jar
Han Dynasty
Height: 44.9cm　Width: 37.2cm
Qing Court collection

口外侈，短束頸，鼓腹，高圈足。肩部飾一對獸面銜環耳。口邊及腹部上、中、下各飾一周寬帶紋。通體鎏金。

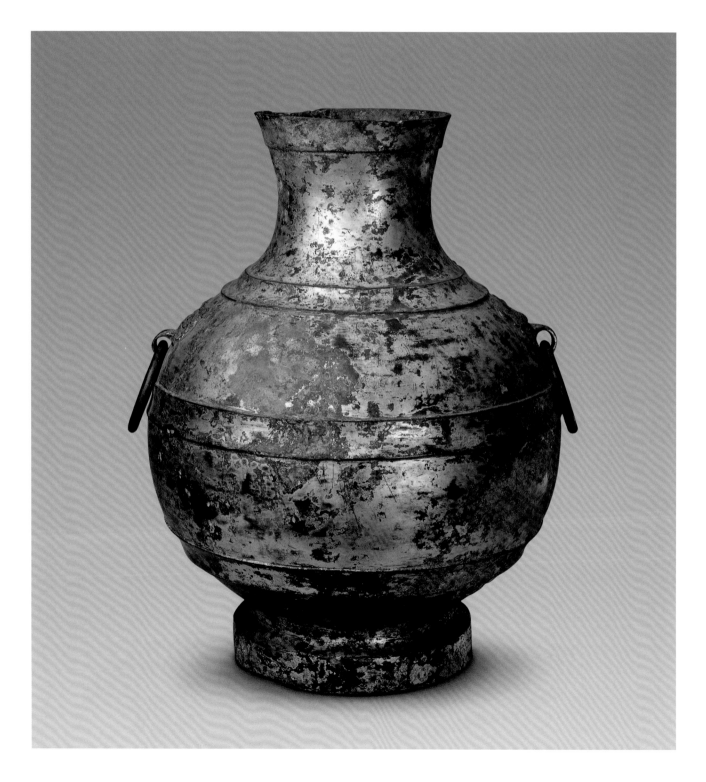

58

曲頸壺
漢
高29.9厘米　寬20.3厘米

Bronze jar with a curved neck
Han Dynasty
Height: 29.9cm　Width: 20.3cm

曲頸，圓腹，圈足。頸上部彎曲處開口，上有蓋。頸下部有凸弦紋。

漢代壺式造型多樣，但似此曲頸壺較罕見。

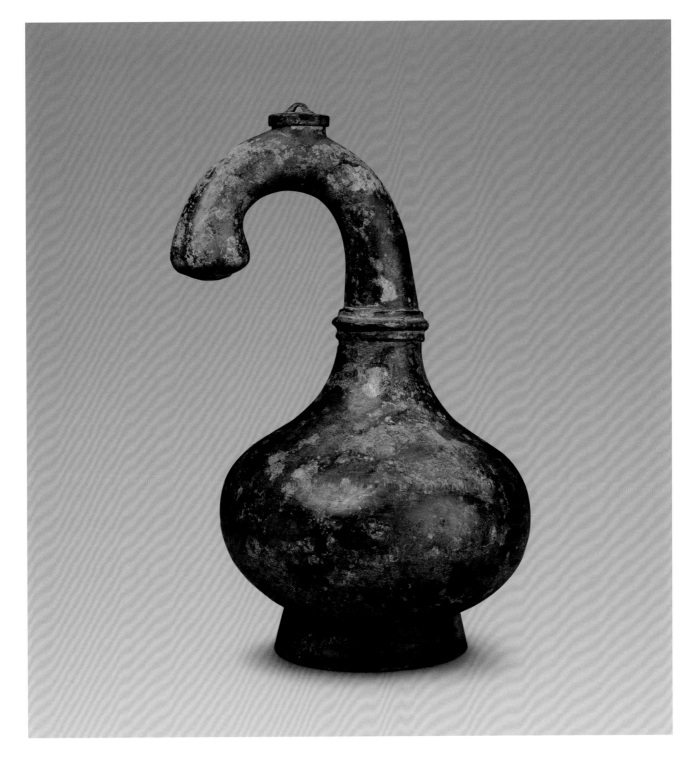

59

重十四斤鈁
漢
高35.9厘米　寬24.7厘米

Bronze Fang (rectangular jar) with inscription "Zhong Shi Si Jin" (weighing 14 catties)
Han Dynasty
Height: 35.9cm　Width: 24.7cm

器呈方形，侈口，口邊加厚，短束頸，鼓腹，方圈足較高。腹部左右各飾一獸面銜環耳。足側刻 2 行 5 字銘文，記器重量。

鈁，方形壺。漢代方壺自名為鈁。

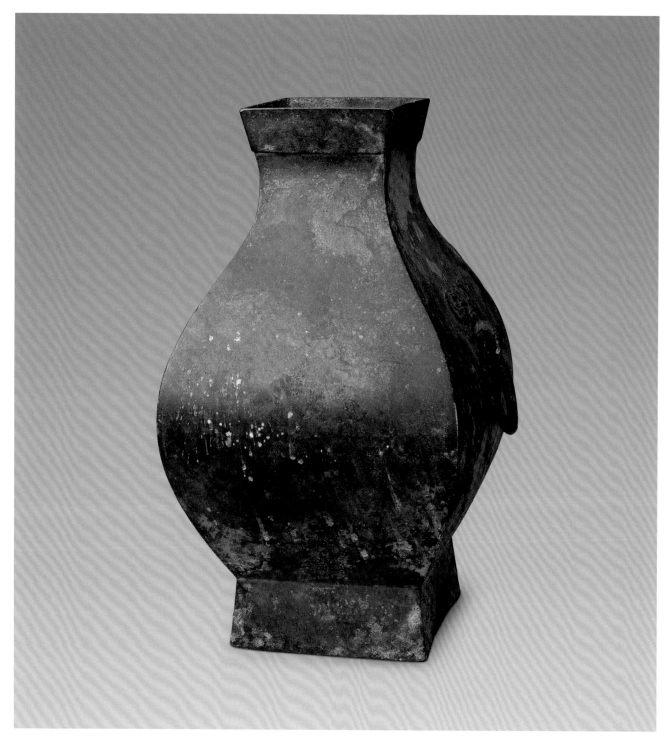

60

鎏金鈁
漢
高38.2厘米　寬22厘米
清宮舊藏

Gilded bronze Fang (rectangular jar)
Han Dynasty
Height: 38.2cm　Width: 22cm
Qing Court collection

方侈口，口邊加厚，短束頸，鼓腹，
方圈足外撇。肩部左右各飾一獸面銜
環耳。器外表鎏金，現多已脫落。

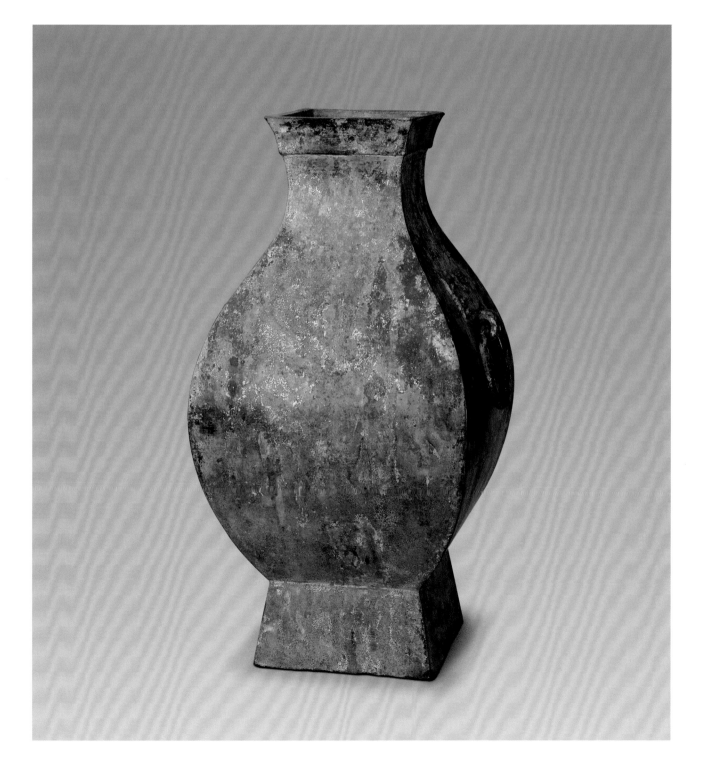

61

半升勺
漢
長15厘米　勺徑11.5厘米

Bronze ladle with inscription "Ban Sheng" (half litre)
Han Dynasty
Length: 15cm
Diameter of ladle: 11.5cm

半圓形體，一端有管形柄，中空。勺內底鑄有銘文"半升"，記勺容量，對漢代度量衡研究有一定價值。

□ 釋
□ 文

半
升

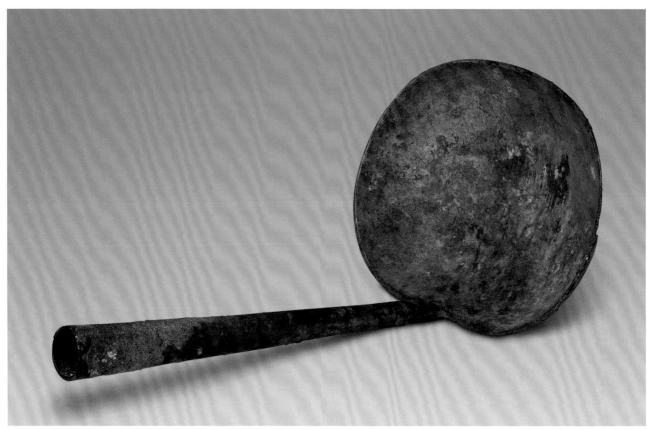

62

繩紋柄勺
漢
長15.5厘米　寬3.4厘米

Bronze ladle with a handle decorated
with cord design
Han Dynasty
Length: 15.5cm　Width: 3.4cm

勺體呈尖舌形，寬端有柄。柄飾弦
紋，柄尾鑄有圓環。

此勺的形制特殊，與漢代常見勺器不

同，為北方遊牧民族地區（約今內
蒙、甘肅等地）用器，又稱斯基泰
勺。

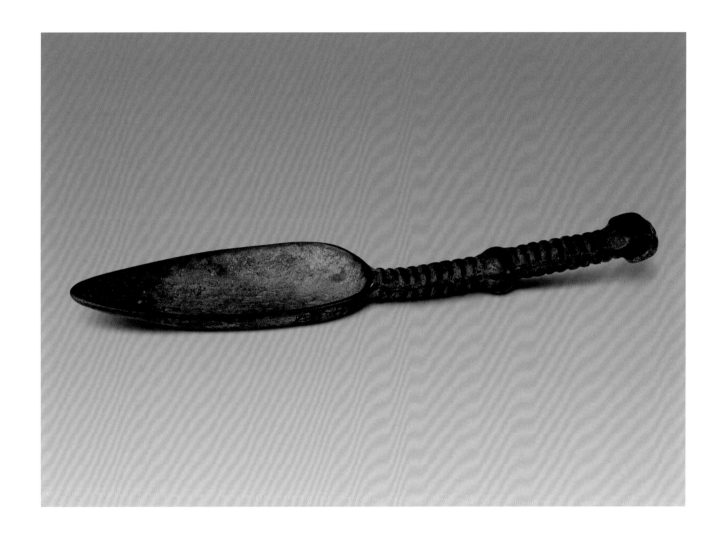

63

獸首啣環柄勺
漢
長24厘米　勺徑10.6厘米

**Bronze ladle with a handle in the shape
of an animal head holding a ring**
Han Dynasty
Length: 24cm　Diameter of ladle: 10.6cm

勺體橢圓形。有扁長柄。柄中段飾獸
面紋，後半段內側空，柄尾為龍頭啣
環。

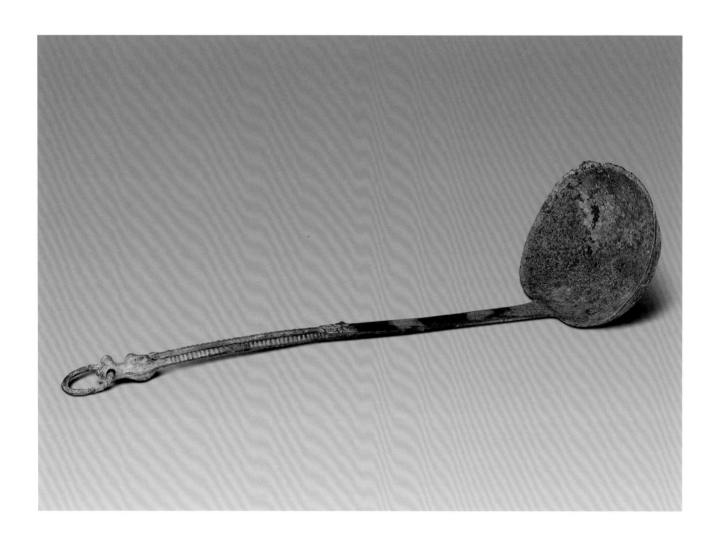

64

鎏金熊足樽
漢
高13.5厘米　徑18厘米

Gilded bronze Zun (wine vessel) with
three bear-foot-shaped legs
Han Dynasty
Height: 13.5cm　Diameter: 18cm

器為圓筒形，直壁，下承三個熊形
足。器身對稱飾一對獸面啣環耳，口
沿、腹部及底部各飾一組凸弦紋，通
體鎏金。

漢代金屬細工技術發展，鎏金工藝被
廣泛運用到銅器製作上，有很強的裝
飾性。

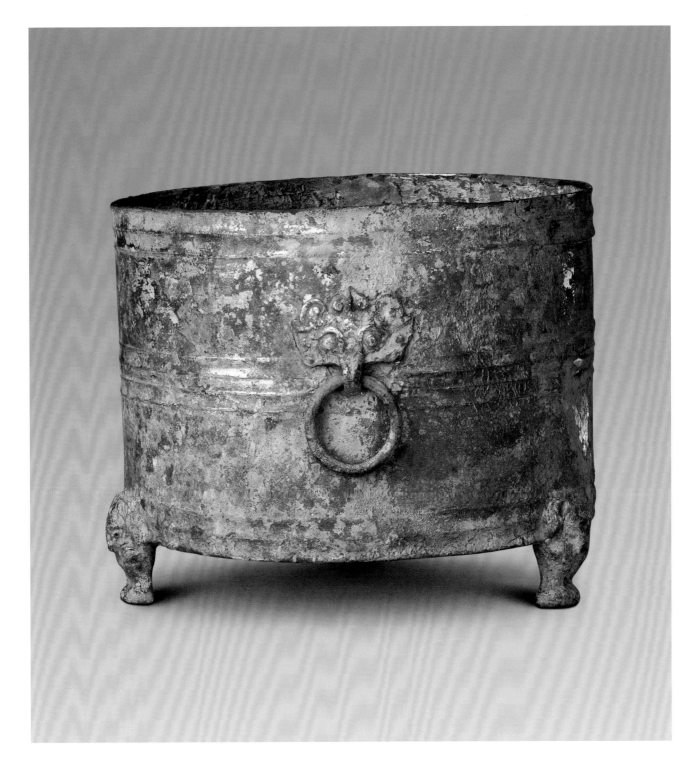

65

錯金銀樽

漢

高9.5厘米　徑12.4厘米

清宮舊藏

Bronze Zun (wine vessel) inlaid with gold and silver

Han Dynasty

Height: 9.5cm　Diameter: 12.4cm

Qing Court collection

圓筒形體，直壁，平底，下承三個矮蹄足。器身有三道凸箍，通體飾錯金銀流雲紋、幾何紋。

樽，溫酒器，盛行於漢代。由於陶瓷、漆器等工藝的發展，漢代青銅器製作漸衰微，器型種類、紋飾、銘文等都較簡單。但由於鎏金、錯金銀等工藝的廣泛應用，青銅器圖案更趨精緻，色彩更加豐富，此器即為其中的珍品。

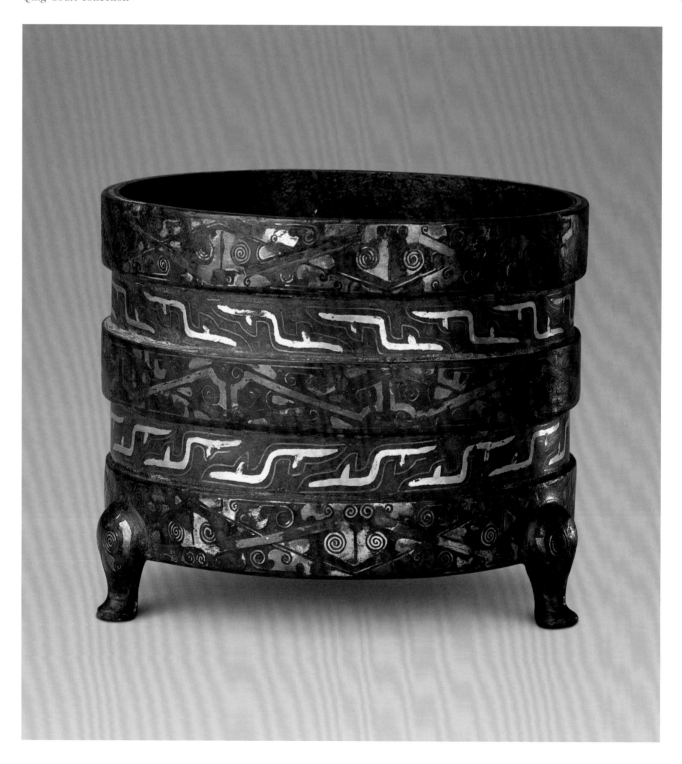

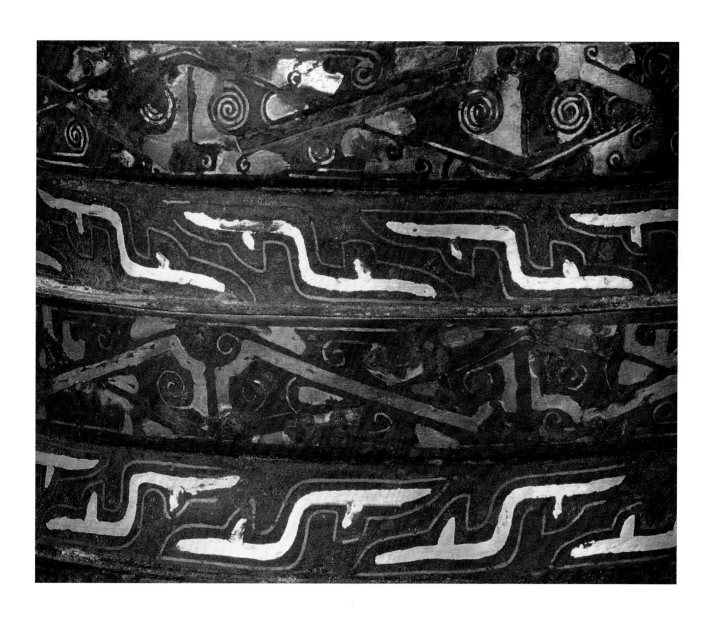

66

鳥獸紋樽
漢
高15.9厘米　徑22.5厘米

Bronze Zun (wine vessel) with bird-and-animal design
Han Dynasty
Height: 15.9cm　Diameter: 22.5cm

器身圓筒形，直壁，下承三個熊形足。口沿下對稱飾一對獸面銜環耳。口沿、腹、底邊各飾一周寬帶紋，紋間飾鳥獸紋。

此樽形體較大，紋飾細密精緻。

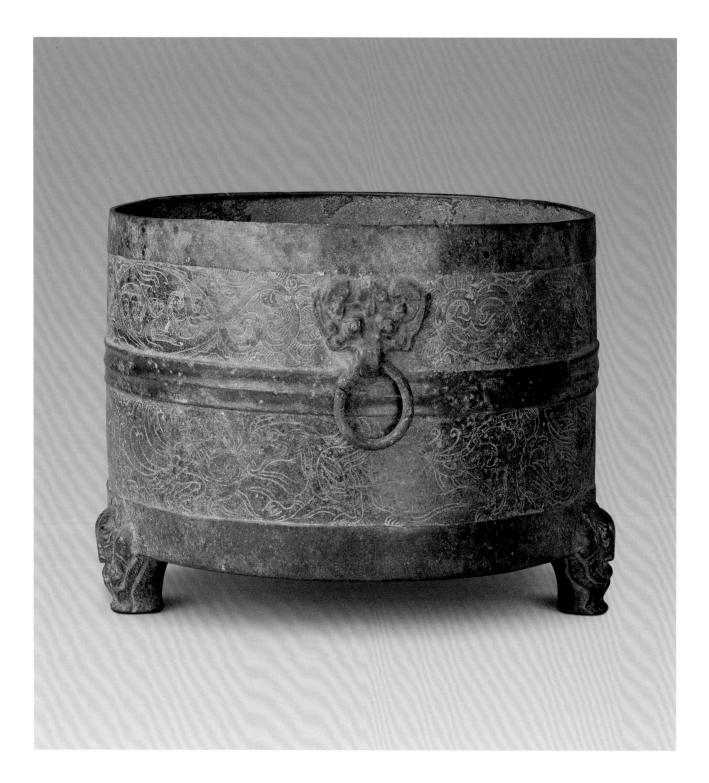

67

鎏金帶柄樽
漢
高8.7厘米　寬11.8厘米

Gilded bronze Zun (wine vessel) with a
handle
Han Dynasty
Height: 8.7cm　Width: 11.8cm

器身圓筒形，直壁，平底，下承三個
熊形足，一側有扁環形耳柄。器身飾
兩組凸弦紋。通體鎏金。

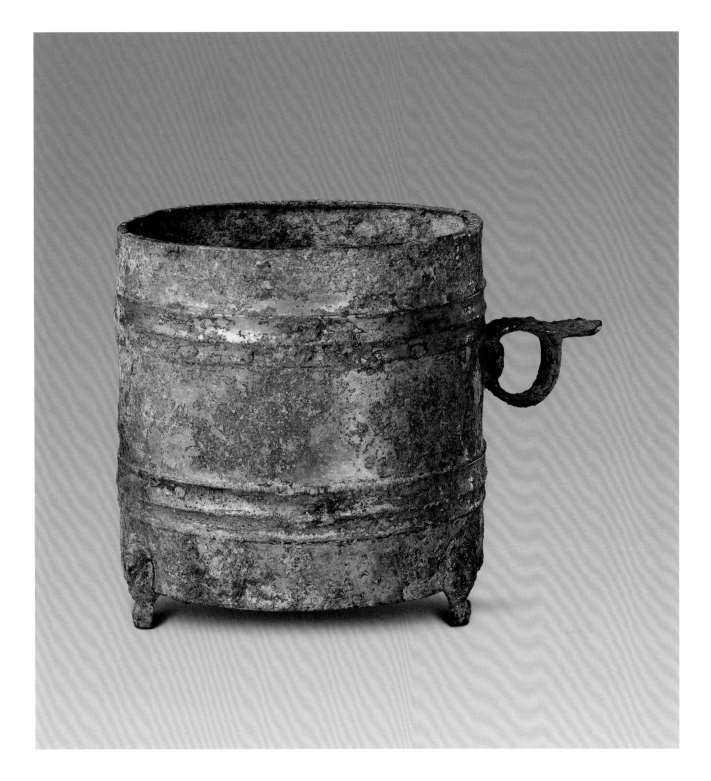

68

光武樽
漢
高16.2厘米　徑25厘米

Bronze Zun (wine vessel) with inscription "Guang Wu"
Han Dynasty
Height: 16.2cm　Diameter: 25cm

器呈圓筒形，直壁，下承三個蹄形足。器身外壁飾三組弦紋，中間弦紋上等距飾三個凸起的獸面紋。器內底鑄有雙魚圖案，魚間有17字隸書銘文，明確此樽為酒器。

釋文
光武歲在大陽造作好尊，飲中好酒令人淌。

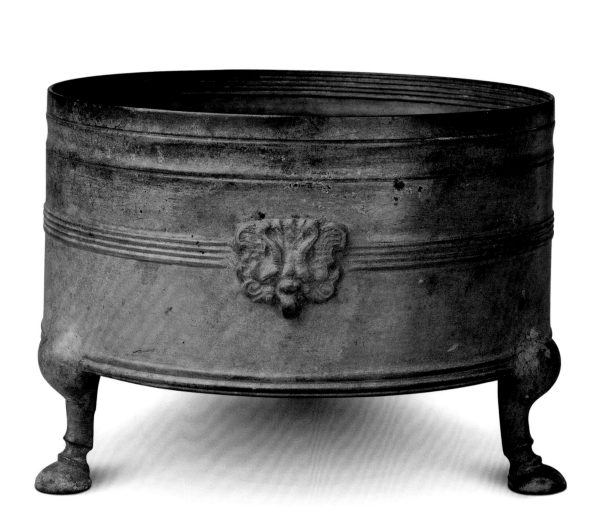

69

建武廿一年乘輿斛
漢
通高41厘米　斛徑35.3厘米
盤徑57.5厘米

**Bronze Cheng Yu Hu (dry measure)
made in the twenty-first year of Jianwu
period (AD45)**
Han Dynasty
Overall height: 41cm
Diameter of plate: 57.5cm

分為斛和盤兩部分。斛圓筒形，壁稍
內收，腹部有三個獸首啣環耳，下承
三熊形足，熊身嵌綠松石。有蓋，蓋
心四瓣花紋，外有三立鳥形鈕。淺
盤，折沿，下承三熊足，嵌綠松石昂
頭張口作撐托狀。整體鎏金。盤口沿
刻銘文62字，記此器為東漢建武二十
一年（公元45年）製造，還記有名稱、
尺寸及鑄工和督造官員名。

斛，為量器。此器雖自名為斛，但為
酒樽形式，可能已不作量器使用。鑄
造考究，裝飾精美，銘文對研究漢代
官機構青銅鑄造業的建制，以及工官
名稱等有着重要價值。

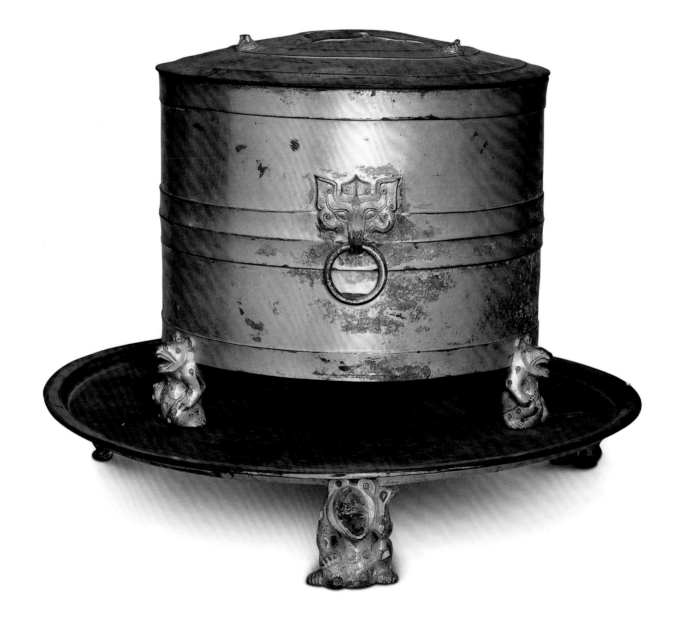

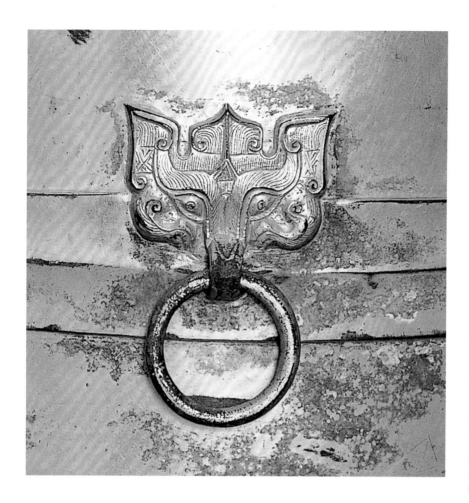

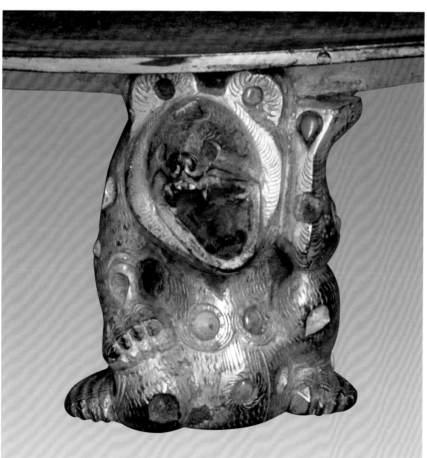

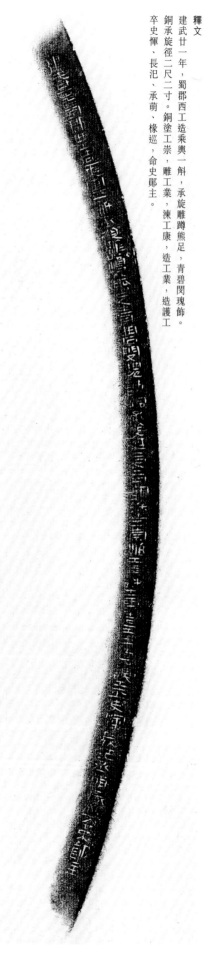

釋文

建武廿一年，蜀郡西工造乘輿一斛，承旋雕蹲熊足，青碧閔瑰飾。銅承旋徑二尺二寸。銅塗工崇，雕工業，涷工康，造工業，造護工卒史惲、長氾、承萌、掾巡，命史鄖主。

70

鎏金耳杯
漢
高2.6厘米　寬9.1厘米

Gilded bronze cup with two ears
Han Dynasty
Height: 2.6cm　Width: 9.1cm

器呈橢圓形，左右各有一扁平耳，平
底。通體鎏金。

耳杯，為飲酒器，盛行於漢、晉時
期，多為漆製，銅製少見。

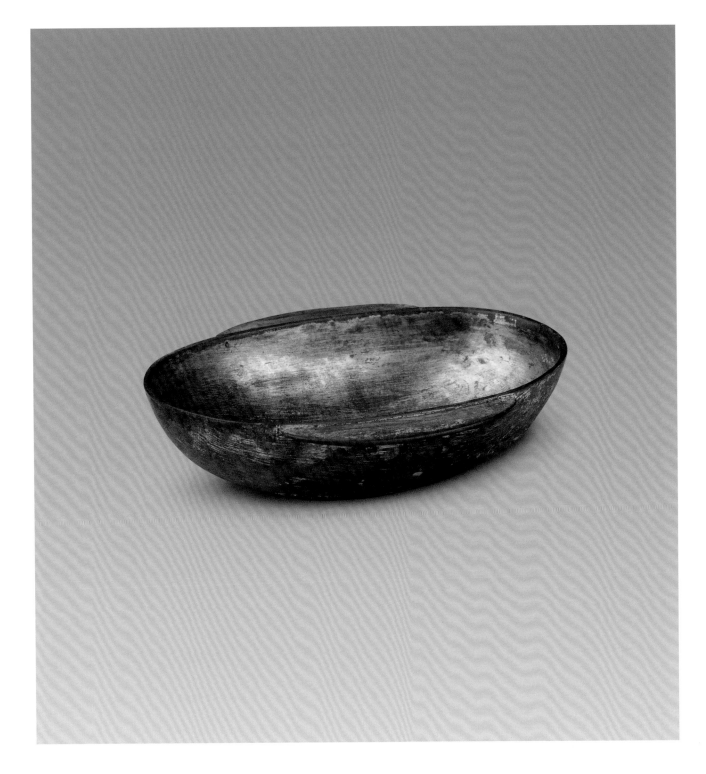

71

錯銀洗
漢
高5.4厘米　徑26.4厘米

Bronze washer inlaid with silver
Han Dynasty
Height: 5.4cm　Diameter: 26.4cm

圓形，寬口沿外折，淺腹，平底。口
沿及腹壁飾錯銀幾何雲紋，內口壁飾
齒形紋。

洗，盥洗用器。此洗工藝細緻，裝飾
精美。

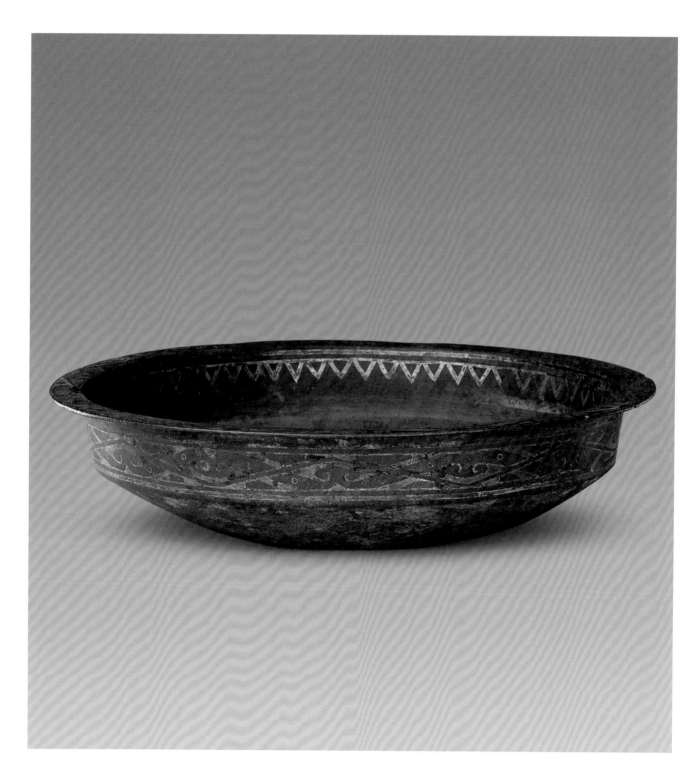

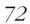

72

元和四年洗
漢
高21.5厘米　徑45.5厘米
清宮舊藏

**Bronze washer made in the fourth year
of Yuanhe period (AD87)**
Han Dynasty
Height: 21.5cm　Diameter: 45.5cm
Qing Court collection

盤口，圓鼓腹，下收，平底。腹部飾
一周寬帶紋，左右對稱飾圈鼻獸面
紋。器內底陽鑄銘文，記製作年代和
地點。

"元和"為東漢章帝年號，"四年"為
公元87年。"堂狼"在今雲南會澤一
帶。

釋文
元和四年堂狼造

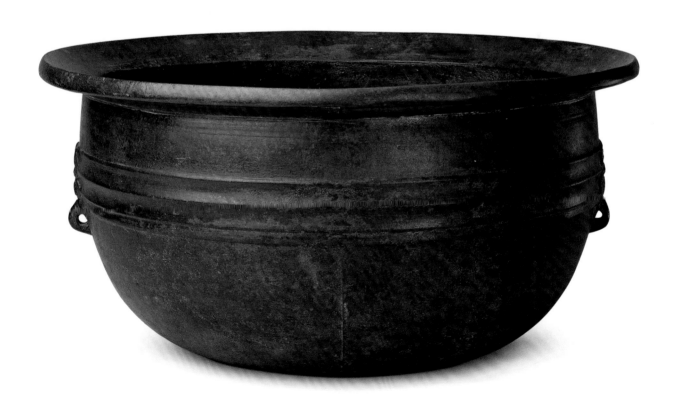

73

永和三年洗
漢
高20.6厘米　徑44厘米

Bronze washer made in the third year of Yonghe period (AD138)
Han Dynasty
Height: 20.6cm　Diameter: 44cm

圓口外侈，直壁，下腹內收，平底。腹部有一組凸起弦紋帶，等距飾三個凸起的獸面紋。器內底陽鑄紀年銘文。

"永和"為東漢順帝年號，"三年"為公元138年。在內底鑄銘文紀年和製造地，為漢代銅洗的常見做法。明確的製作年代和地點，可作為鑒定的標準器。

釋文
永和三年堂狼造

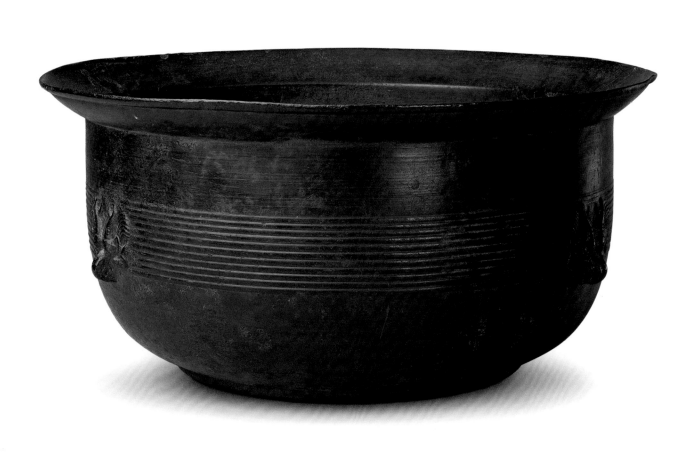

74

富貴昌宜侯王洗
漢
高7.2厘米　徑37.9厘米

Bronze washer with inscription "Fu Gui Chang, Yi Hou Wang"
Han Dynasty
Height: 7.2cm　Diameter: 37.9cm

盤口，淺腹，平底。腹部左右對稱飾倒置的圈鼻獸面紋。器內底陽鑄雙魚紋，魚間銘文："富貴昌，宜侯王。"

此洗造型簡單、質樸，而銘文、圖案精美。特別是腹部的獸面為倒置，十分罕見。

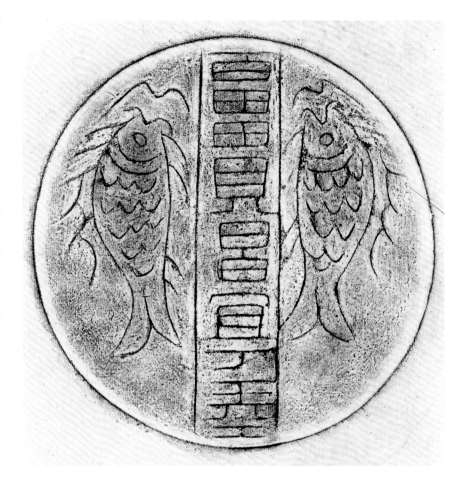

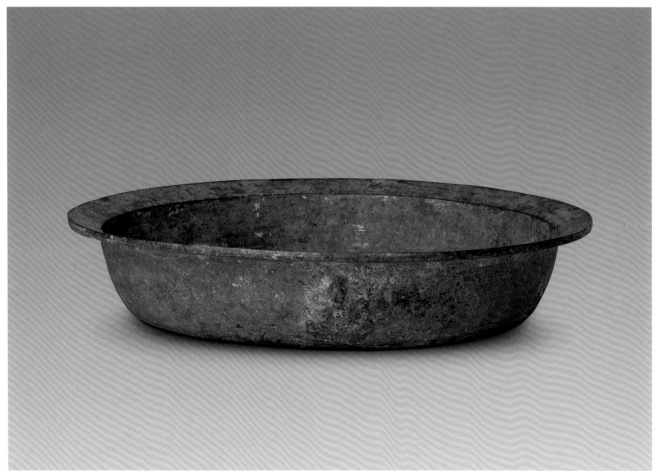

75

蜀郡洗
漢
高8.5厘米　寬32.4厘米

Bronze washer with inscription "Shu Jun"
Han Dynasty
Height: 8.5cm　Width: 32.4cm

侈口，束頸，淺鼓腹，平底。腹部左右對稱飾圈鼻獸面紋。器內底鑄有三足鼎圖案，鼎上方有銘文"蜀郡"，表明此洗為蜀地所造。

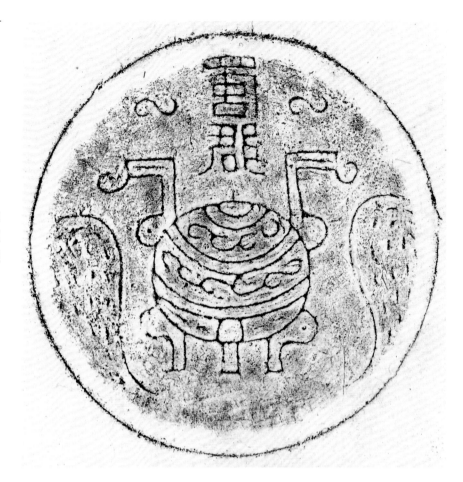

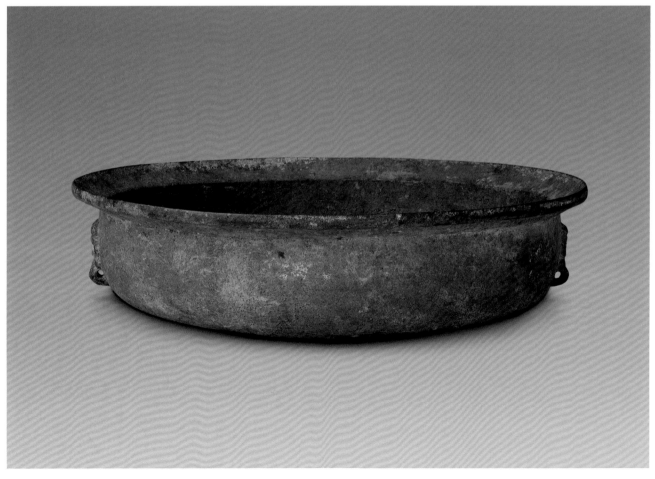

雲紋編鐘
漢
通高49.8厘米　銑距25.6厘米
清宮舊藏

A bronze chime bell with cloud design
Han Dynasty
Overall height: 49.8cm
Spacing of Xian: 25.6cm
Qing Court collection

高甬，有幹，上有龍形鈎，腔體闊而短，飾36枚，橋形口。甬、舞、鉦、篆飾流雲紋，隧飾獸面紋。

鐘在漢代雖已不是青銅製品主要器種，地位亦已不如前代，但此鐘花紋鑄造極為精緻，反映了漢代青銅工藝的水平。

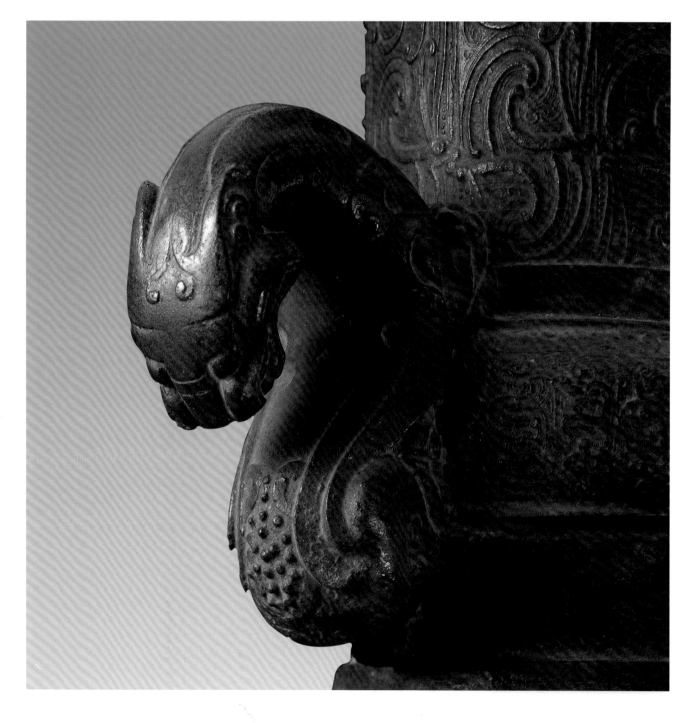

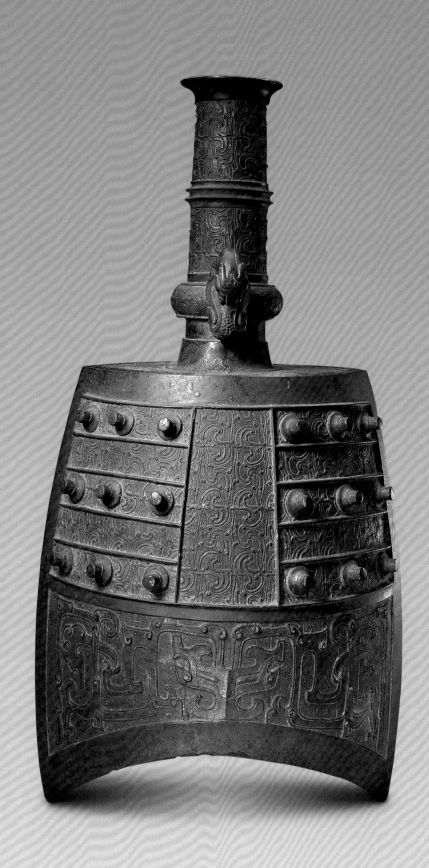

77

雲紋編鐘
漢
通高21.8厘米　銑距11.3厘米
清宮舊藏

A bronze chime bell with cloud design
Han Dynasty
Overall height: 21.8cm
Spacing of Xian: 11.3cm
Qing Court collection

扁鈕，鼓腹，飾有36個矮枚，橋形口。鈕、舞、鉦、篆飾雲紋，隧飾獸面紋。

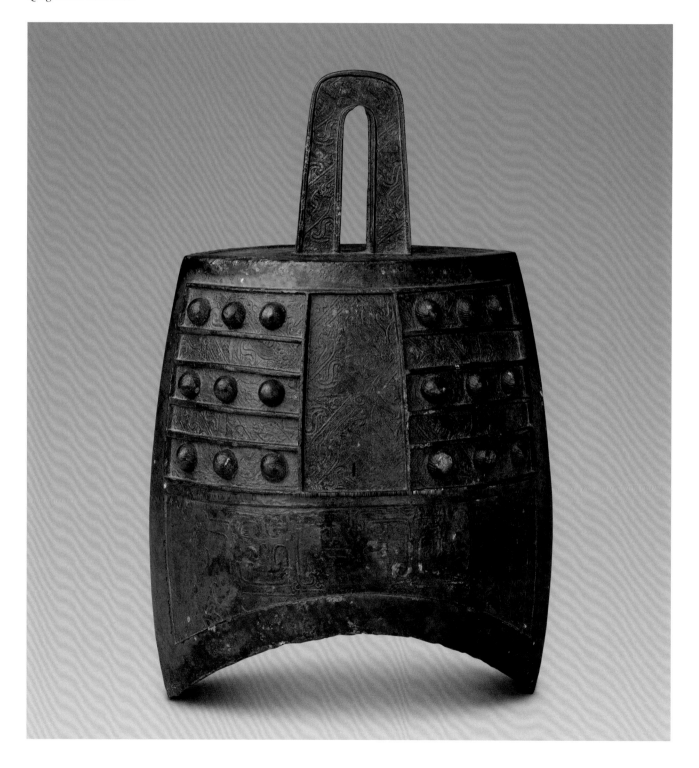

鳥獸人物紋鼓
漢
高19.1厘米　面徑32.4厘米

**Bronze drum with design of human
figures, birds and animals**
Han Dynasty
Height: 19.1cm
Diameter of face: 32.4cm

圓形，束腰，胴腰間有四環耳。鼓面中心是呈放射光狀的太陽紋，外環以三周圓點紋，間飾以人物、動物、花草等。鼓身飾圓點紋、雲紋、葉紋及幾何紋等。

銅鼓為樂器，用於戰爭、樂舞及宴饗，同時還象徵權力和財富，多出於廣西等西南少數民族地區。此鼓紋飾鑄造細緻，內容豐富別致，有鮮明的地方特色。

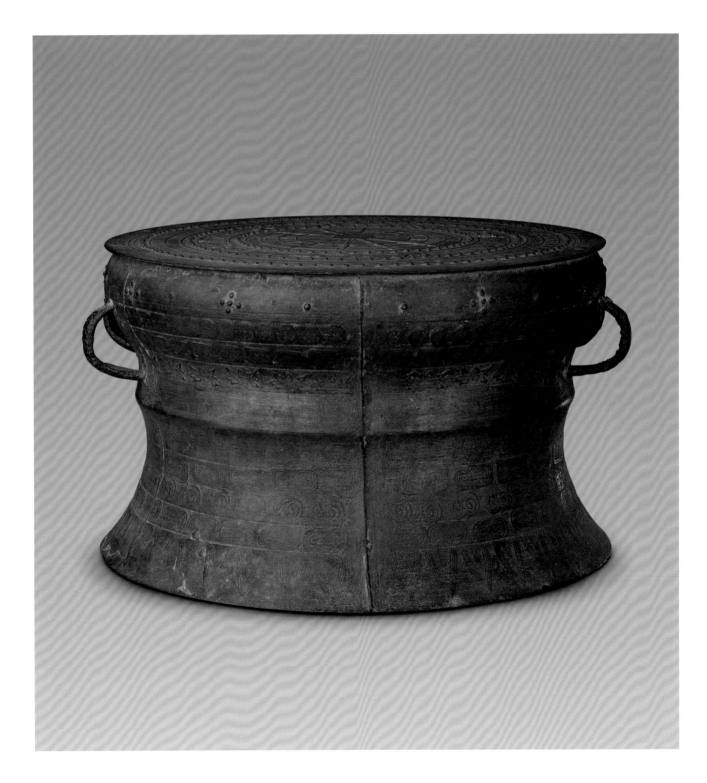

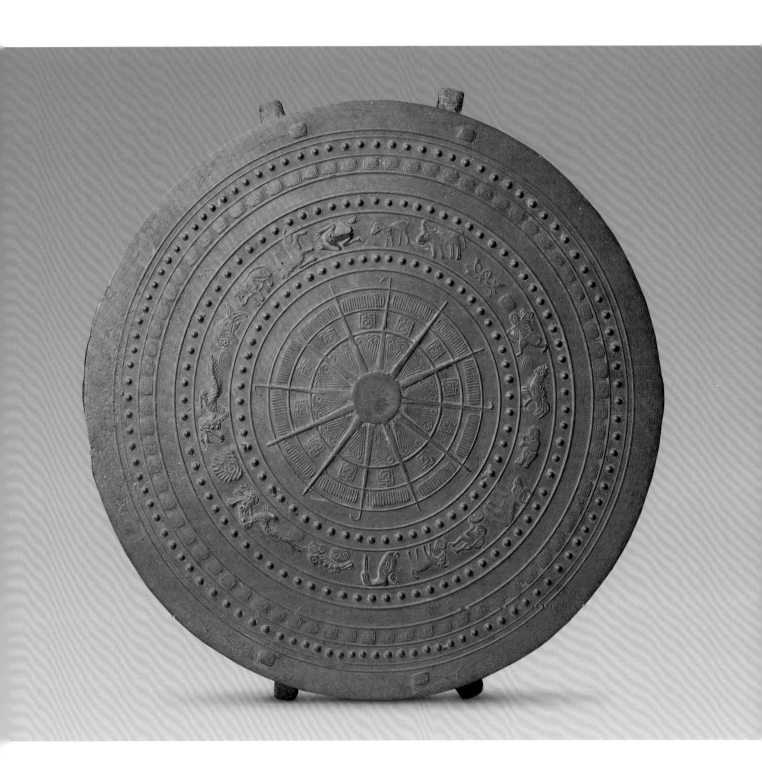

79

陵里錯銀軎
漢
高7.2厘米　徑5.1厘米

Silver-inlaid bronze Wei (axle endpiece)
with inscriptions "Ling Li"
Han Dynasty
Height: 7.2cm　Diameter: 5.1cm

圓筒形，頂實中空，上部有四道凸起
的輪狀物。通體飾錯銀流雲紋。一面
有錯銀銘文"陵里"二字，應為地名。

此軎以錯銀裝飾，華美精緻。車飾有
銘文者較為少見。

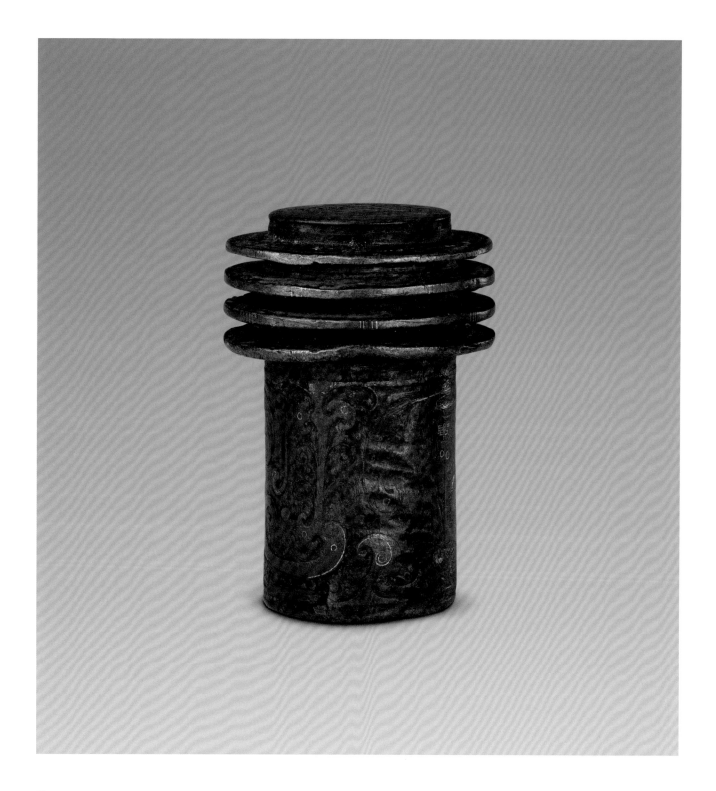

官燈
漢
高30.1厘米　寬21.6厘米

Bronze candleholder with inscription "Guan"
Han Dynasty
Height: 30.1cm　Width: 21.6cm

圓形臺座上鑄9個燈盤，每一燈盤的後部鑄出一火焰裝飾。中心一直立銅柱，上端出枝支一燈盤，盤中心短柱再支起一燈盤，邊沿鑄三個火焰裝飾。有銘文"官"字。

此燈造型新穎，活潑有動感，火焰裝飾與燃燈時的火焰相映成趣。銘文"官"字，可能表明此燈為官府所有，亦可能為燈主姓名。

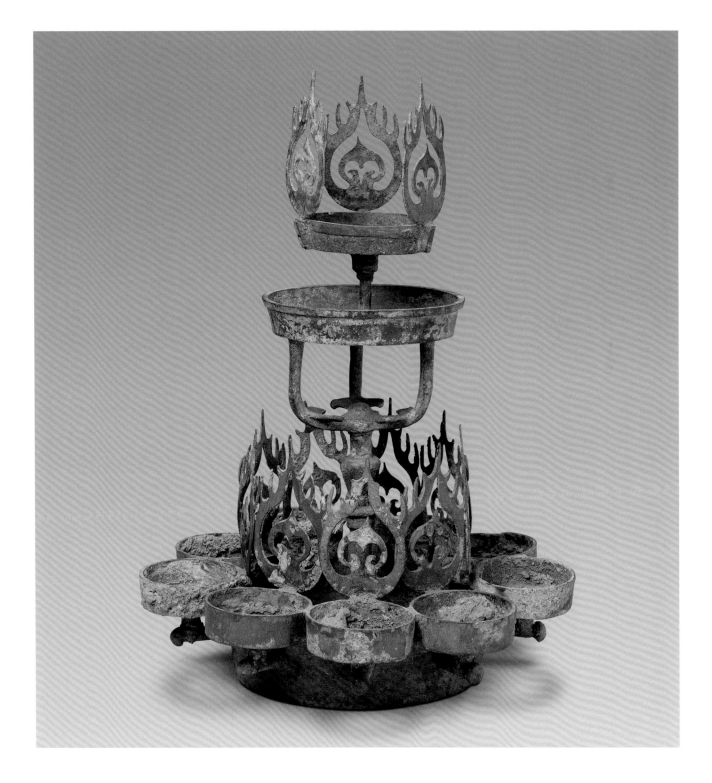

81

牛形燈
漢
高14.4厘米　長29.3厘米

Bronze candleholder in the shape of an ox
Han Dynasty
Height: 14.4cm　Length: 29.3cm

臥牛形，牛角尖外挑。腹中空，背部有蓋，支起為燈盤。

漢代銅燈造型多樣，有人物、動物、植物等，體現了實用與藝術的結合。

此牛燈造型寫實，神態刻畫逼真、生動，工藝細緻，為漢代動物形銅燈的精品。

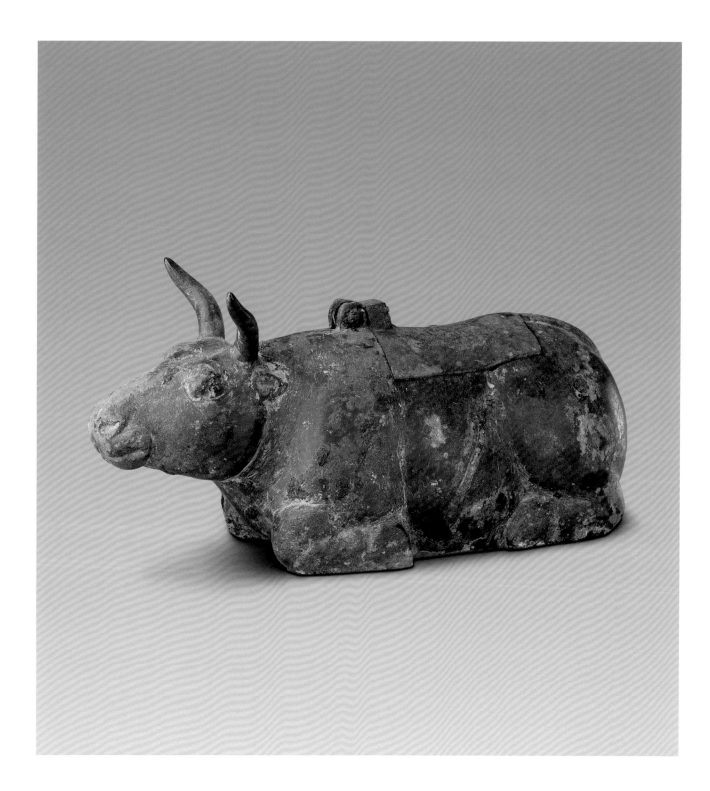

82

牛形燈
漢
高9.5厘米　長19.5厘米
清宮舊藏

Bronze candleholder in the shape of an ox
Han Dynasty
Height: 9.5cm　Length: 19.5cm
Qing Court collection

臥牛形，牛角短內彎。腹中空，背部
有蓋，支起為燈盤。

此牛燈造型上寫實與誇張相結合，形
象基本寫實，面部及身體紋飾誇張，
尤其是面部紋飾，帶有早期獸面紋的
遺痕。

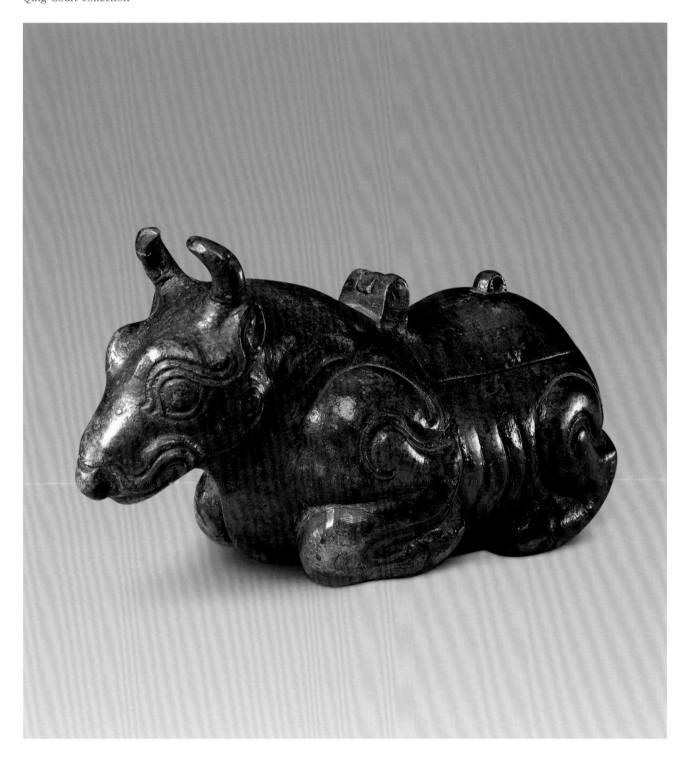

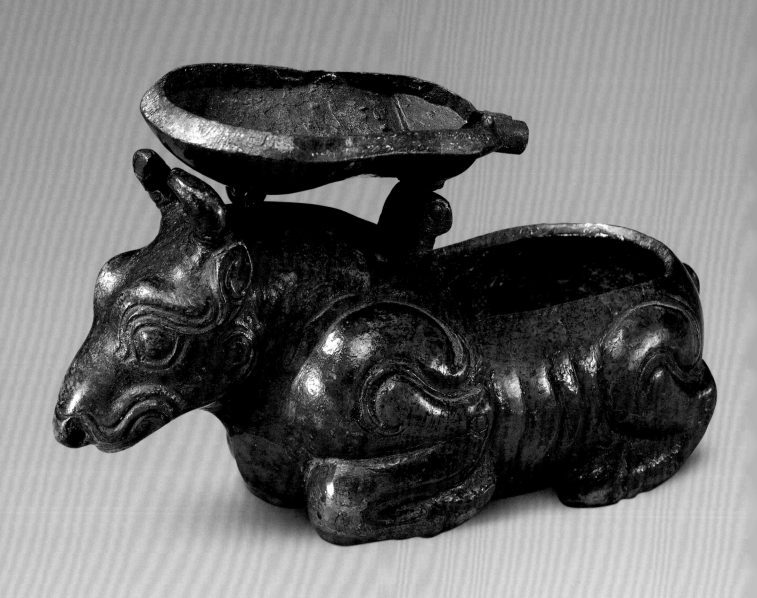

83

羊形燈
漢
高10.4厘米　長15.6厘米

Bronze candleholder in the shape of a ram
Han Dynasty
Height: 10.4cm　Length: 15.6cm

臥羊形，昂首，雙角捲曲，腹腔中空，作儲油箱。羊背有蓋，打開成燈盤，盤內有釬。

此羊燈製作精緻，形象生動，既是一件實用品，又是優美的藝術品。

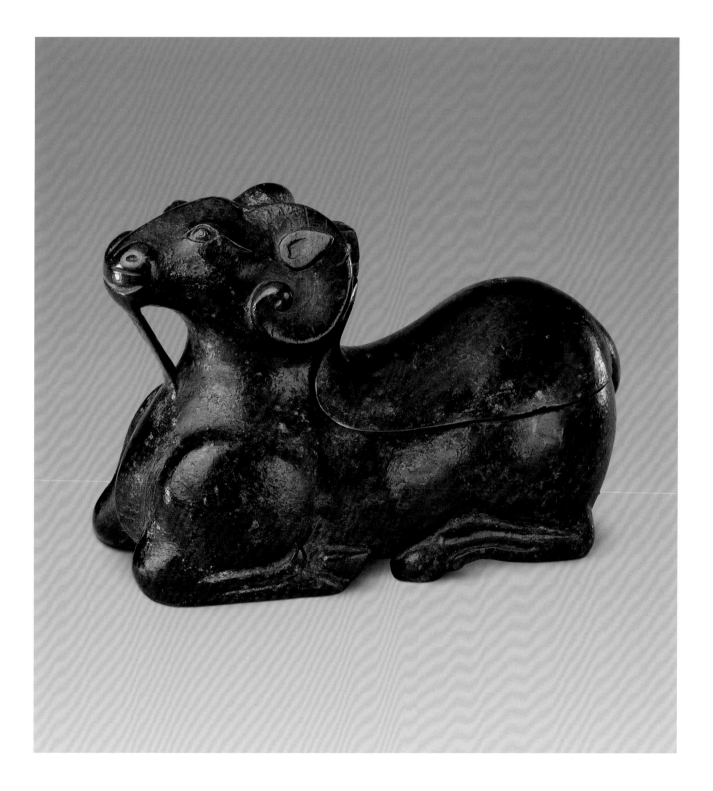

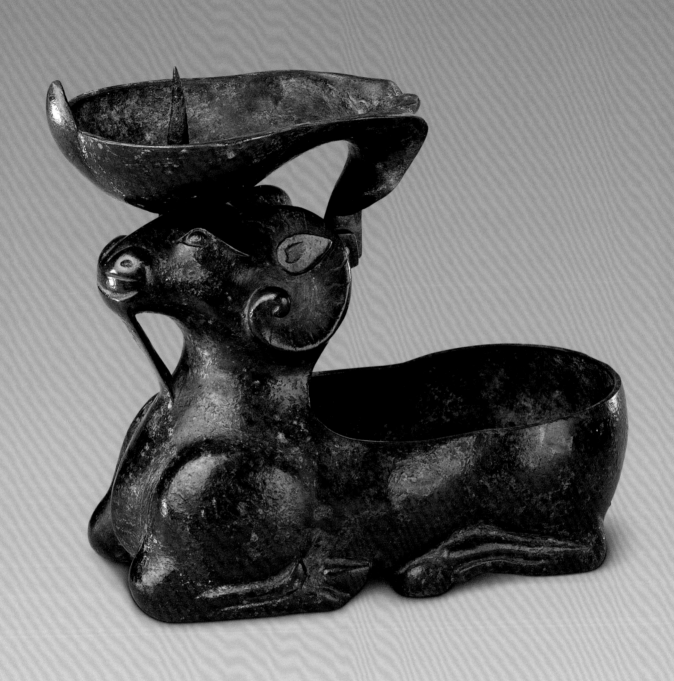

84

永光四年燈
漢
高5.4厘米　寬18.1厘米

Bronze candleholder made in the fourth
year of Yongguan period (40BC)
Han Dynasty
Height: 5.4cm　Width: 18.1cm

盞直口，直壁，平底，下承三足，柄
尾上翹，形成自然角度。光素，柄下
刻有銘文 17 字。記製造年代、工匠及
重量。"永光"為西漢元帝年號，"四
年"為公元前 40 年。

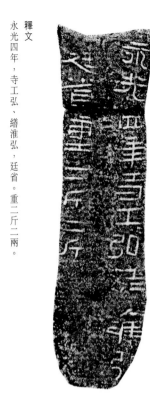

釋文
永光四年，寺工弘、繕淮弘，廷省。重二斤二兩。

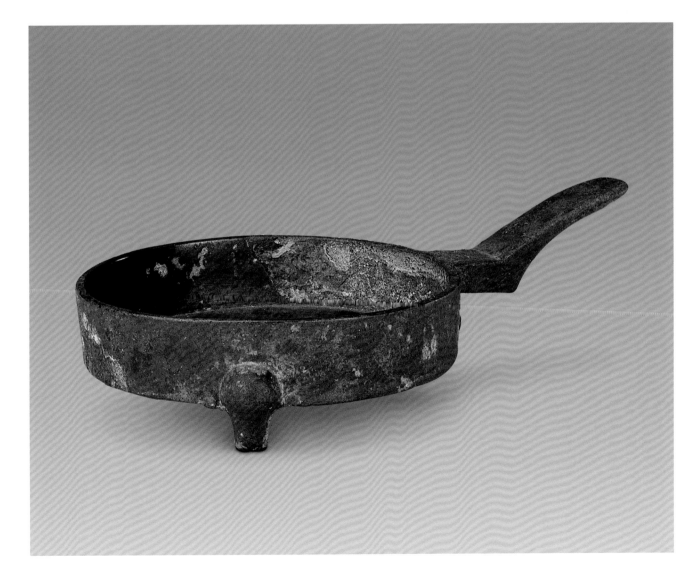

85

建昭三年燈
漢
高6厘米　寬25.5厘米

Bronze candleholder made in the third year of Jianzhao period (36BC)
Han Dynasty
Height: 6cm　Width: 25.5cm

盞盤淺，直壁，下有三蹄形足。盤後有長柄。通體光素。柄下有銘文3行46字，記燈為建昭三年製及燈的重量、督造官、工匠名等。

"建昭"為西漢元帝年號，"三年"為公元前36年。此燈形制精巧，銘文內容有一定的歷史價值。

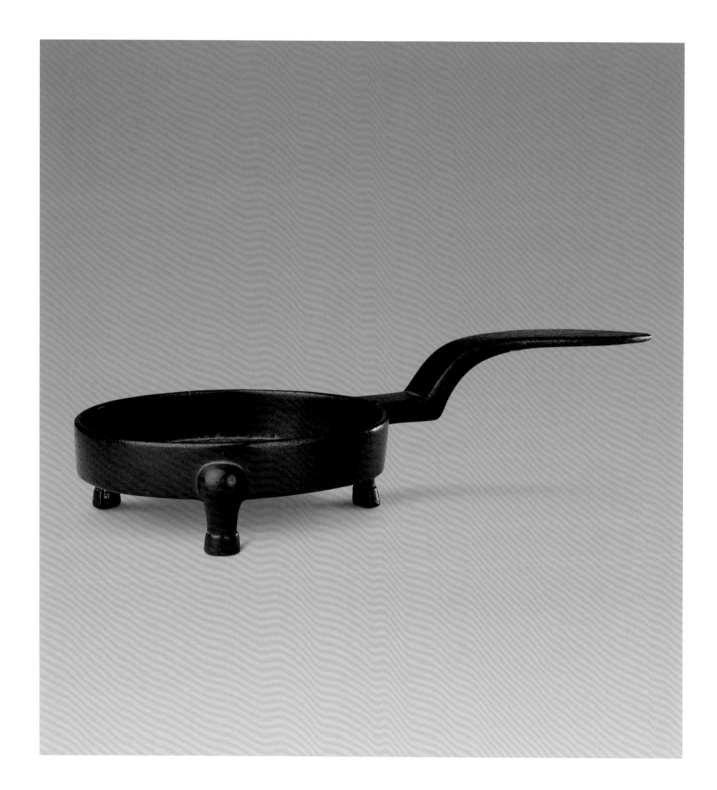

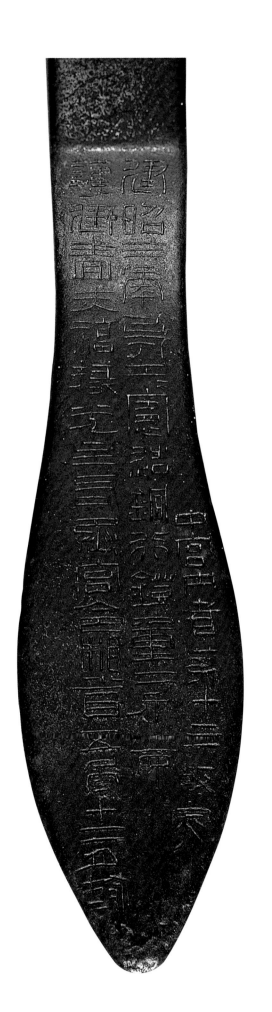

中宮內者第十三，故家。

建昭三年，考工工憲造銅行鐙重二斤一兩。

護建、嗇夫福、掾光、主左丞宮、令相省，五年十二月輸。

86

綏和元年雁足燈

漢

高16.1厘米　寬12.7厘米

Bronze candleholder with a base in the
shape of a wild goose's leg, made in the
first year of Suihe period (8BC)
Han Dynasty
Height: 16.1cm　Width: 12.7cm

圓形盞盤，盤內有環心。燈柱及座為
雁足，足下有座，底內空。盞下陰刻
一周銘文，記燈為綏和元年製。

"綏和"是西漢成帝最後一個年號，元
年即公元前 8 年。此燈有明確的紀
年，記有工匠及官職名，有一定的歷

史價值。造型別致，設計巧妙，又為
藝術品。

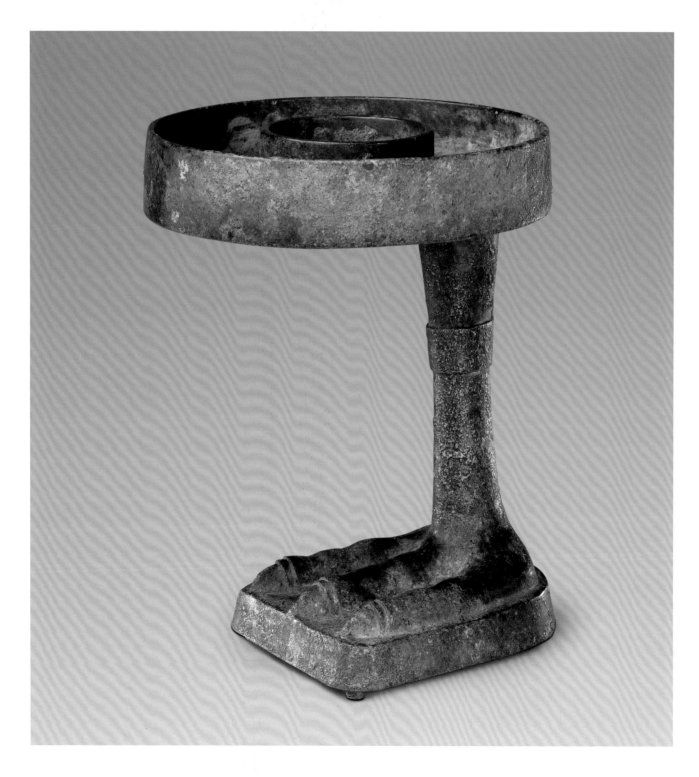

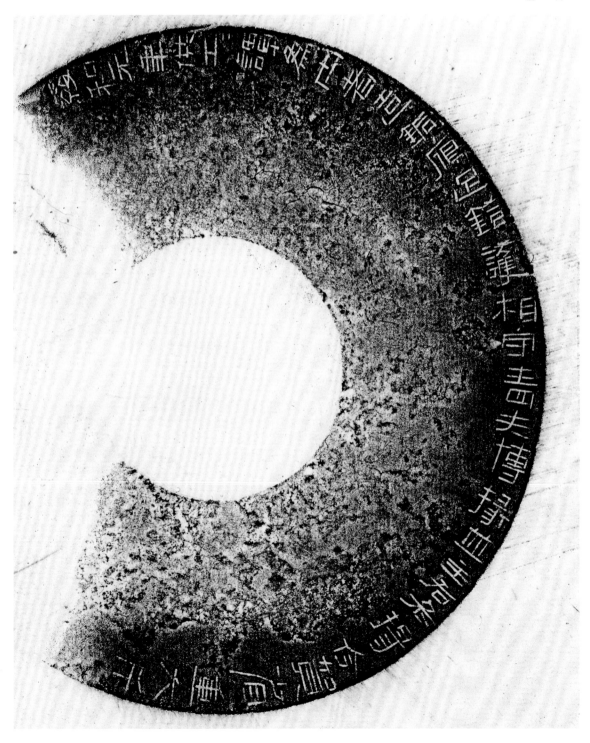

釋文

綏和元年，供工工譚為內
者造銅雁足鐙。護相守，
嗇夫博，掾並，主右丞揚
令賀省，重六斤。

103

87

少府燈

漢

高7.3厘米　寬20.5厘米

**Bronze candleholder with inscription
"Shao Fu"**
Han Dynasty
Height: 7.3cm　Width: 20.5cm

盞盤淺，壁內收，下有三蹄足，盤後有向上彎曲的柄。盞盤外壁一側有1行12字銘文，記燈為少府造。另一側有銘文"桂宮"，柄面上有銘文"前浴"。

"少府"是漢代官手工業機構。此燈造型簡練，製作規整，代表了當時手工業發展水平。

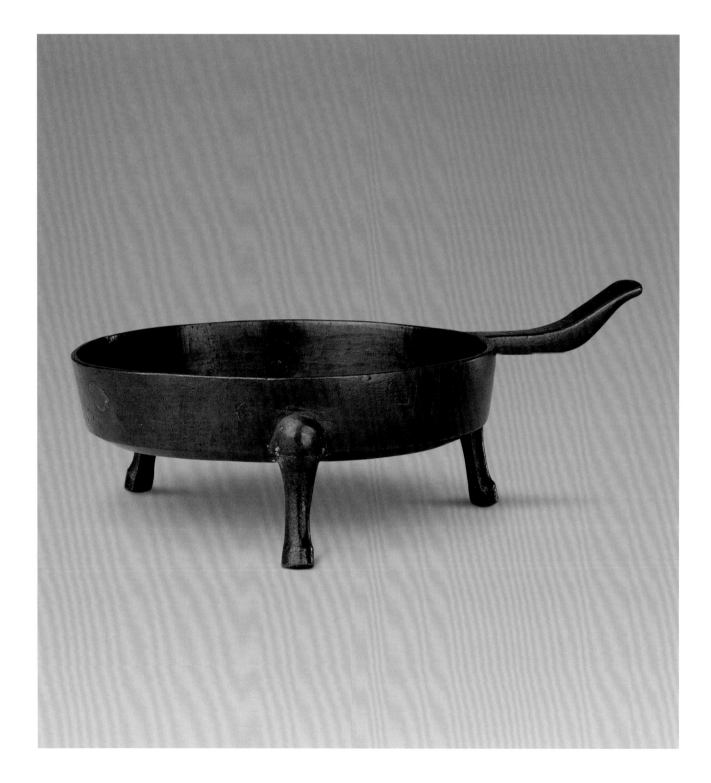

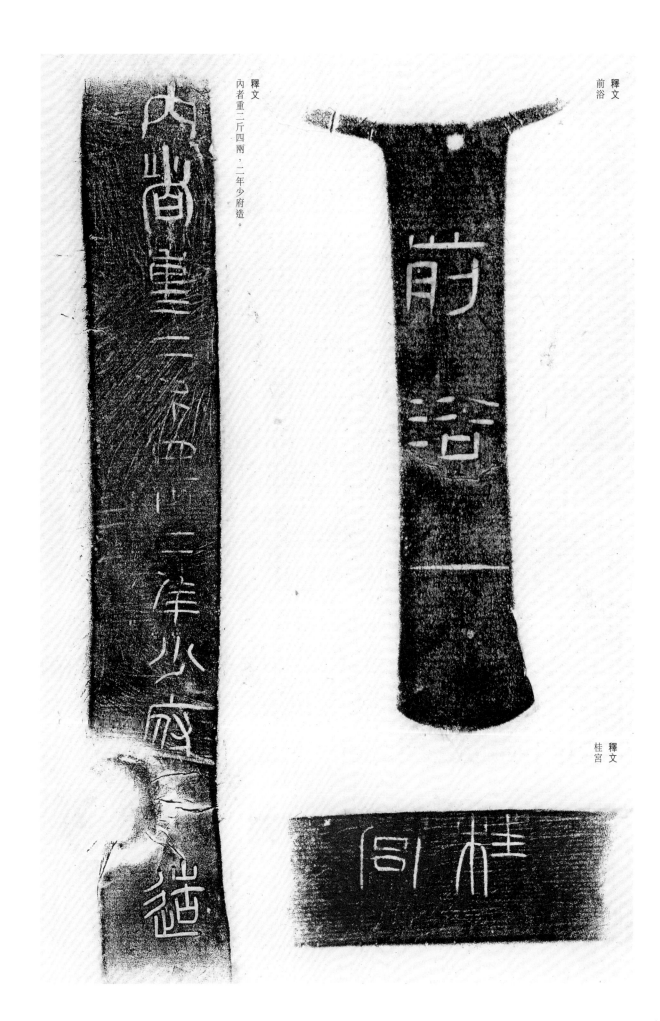

105

88

上林宮行燈
漢
高4.6厘米　寬14.8厘米

Bronze candleholder with inscription
"Shang Lin Gong Xing"
Han Dynasty
Height: 4.6cm　Width: 14.8cm

圓盞盤，壁內收，平底，下承三柱足。柄作龍頭形。盞壁外側有一行大字銘文，記此燈為東漢延光元年（公元122年）造。

此燈有明確的紀年及重量，龍頭形柄設計獨特。

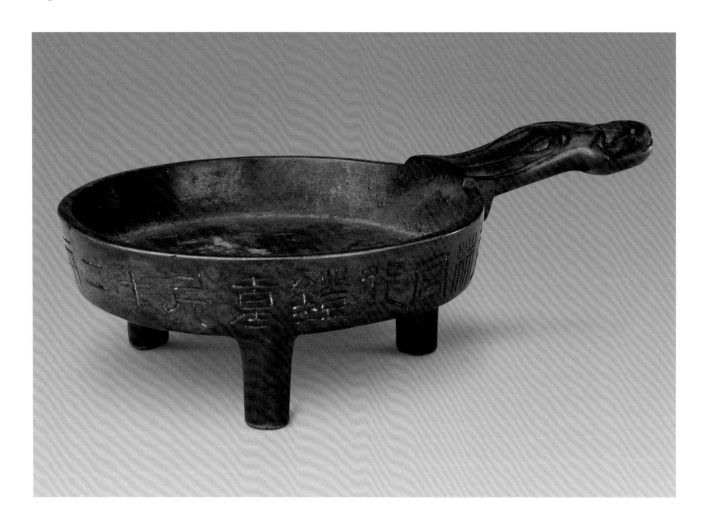

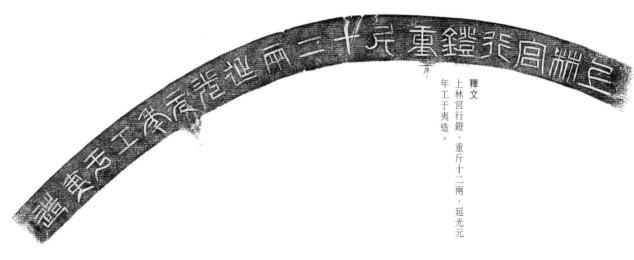

釋文
上林宮行鐙，重斤十二兩，延光元年工于夷造。

組合行燈
漢
高12.4厘米　寬17厘米

A combined set of three bronze candleholders
Han Dynasty
Height: 12.4cm　Width: 17cm

圓筒形，由三部分組成。上蓋翻開，
拿下可成一燈，並帶有活柄；內燈座
與器底通過暗藏的燈柱實為一體，可
以轉出成為一獨立的燈；裏蓋翻開則
與器身又成為一燈。通體光素。

全器外形簡單，實則內藏三燈，可謂
構思巧妙。

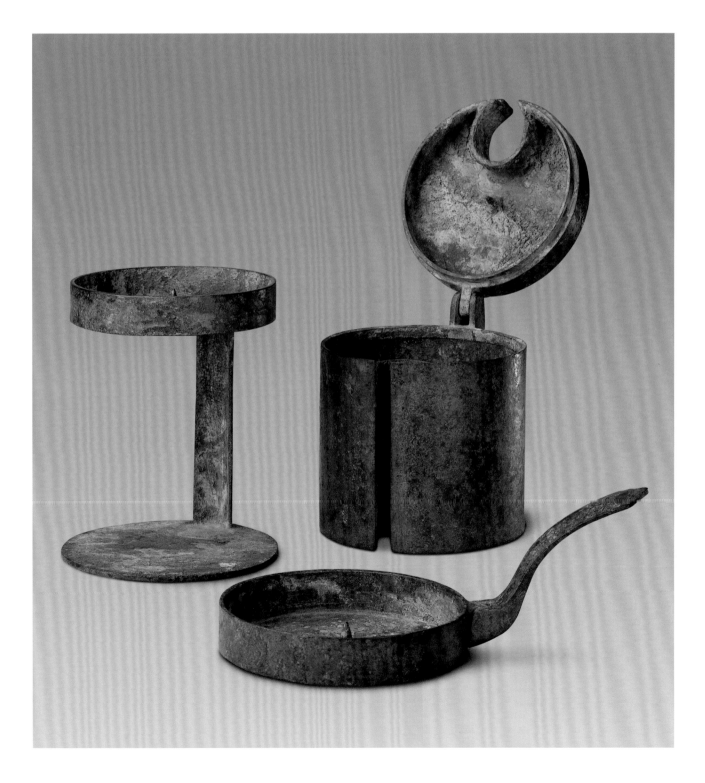

90

宜子孫燈
漢
高6.2厘米　寬9.8厘米

Bronze candleholder with inscription "Yi Zi Sun"
Han Dynasty
Height: 6.2cm　Width: 9.8cm

橢圓形，左右有兩平耳，矮圈足。上蓋一半可翻起，成為燈盞。蓋及雙耳飾龍虎紋。蓋中部有銘文"□□宜子孫吉"。

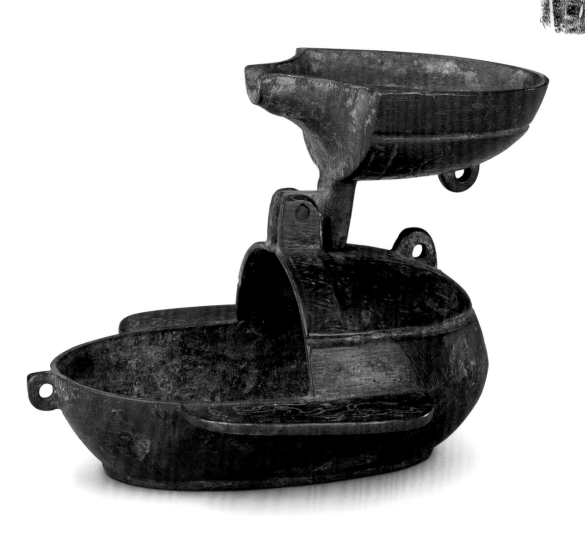

91

力士騎龍托舉博山爐
漢
高23.9厘米　寬10.1厘米

Boshan censer supported by a strong
man on the back of a dragon
Han Dynasty
Height: 23.9cm　Width: 10.1cm

爐座為力士騎一臥龍，上身赤裸，左
手按住龍頸，右手托舉爐體。爐體為
博山形，山巒起伏，中有鏤孔，蓋頂
站立一鳥。

博山爐為薰香之用，香料在爐內點
燃，香煙通過蓋上小孔冒出。因蓋上
雕鏤成山巒形，象徵海上的仙山“博
山”，故名。

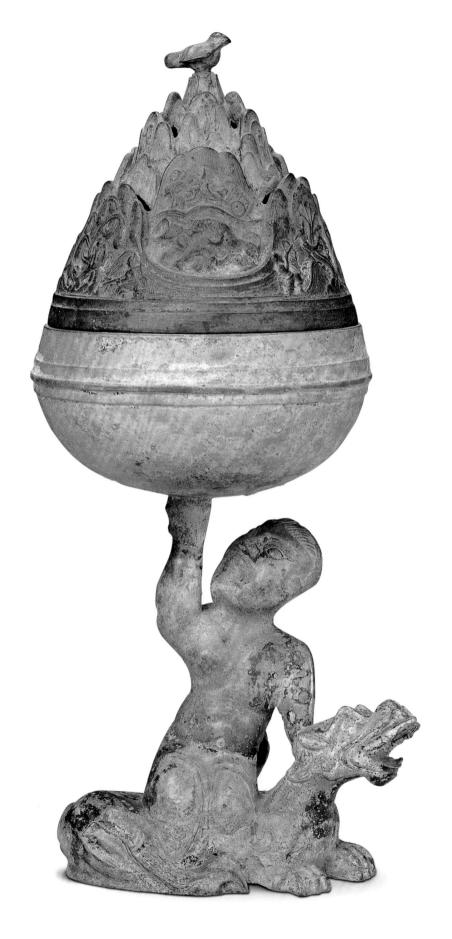

92

鎏金博山爐
漢
通高18.6厘米　盤徑18.7厘米
口徑14厘米

Gilded bronze Boshan censer
Han Dynasty
Overall height (with cover): 18.6cm
Diameter of plate: 18.7cm
Mouth diameter of cover: 14cm

爐體由爐身、爐蓋和爐盤組成。爐身浮雕有山形。爐蓋博山形，因山勢雕有鏤孔。淺腹折沿爐盤。

此爐製作精工，通體鎏金，更顯華麗，是西漢銅器中的瑰寶。

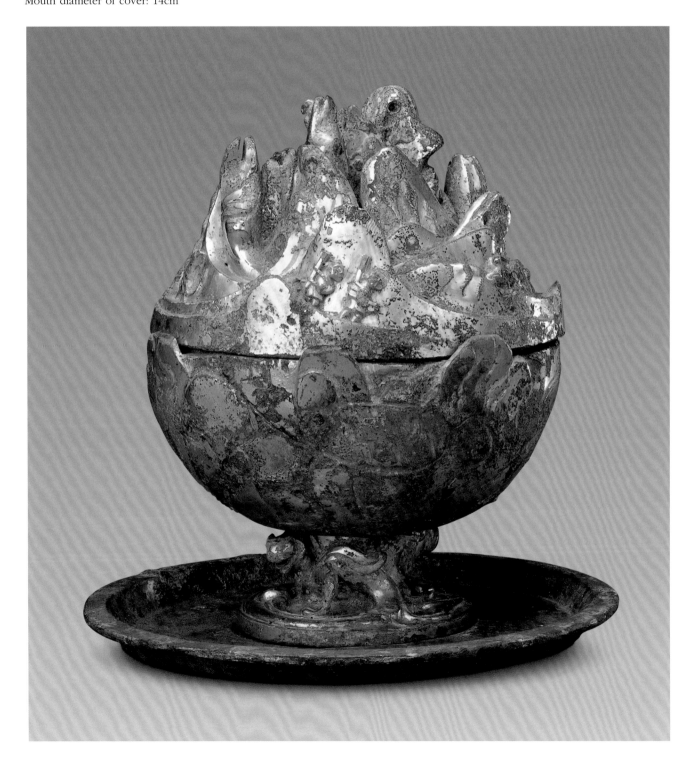

93

透雕鎏金熏爐
漢
高19.1厘米　寬9.2厘米

Gilded bronze incense burner with
patterns in openwork
Han Dynasty
Height: 19.1cm　Width: 9.2cm

爐體圓形，透雕獸紋。圓錐形蓋，透
雕蟠龍紋、葉紋成鏤孔，蓋頂有圓雕
立鳥。爐盤為圓雕蟠龍，身體盤繞成
盤座。通體鎏金，現大部脫落。

此爐造型獨特，設計新穎，可見鑄工
巧思。

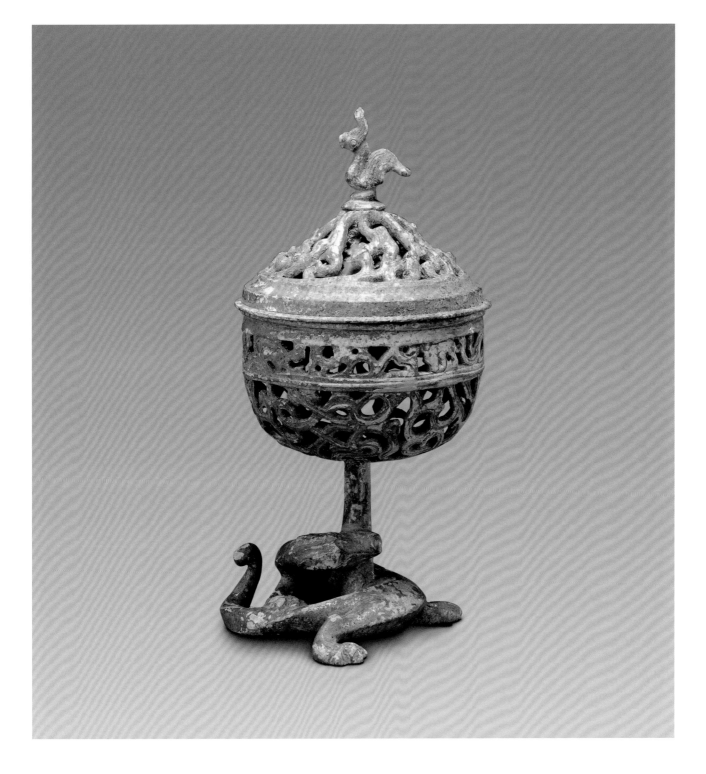

鴨形熏爐
漢
高14.6厘米　寬16.9厘米
清宮舊藏

Duck-shaped bronze incense burner
Han Dynasty
Height: 14.6cm　Width: 16.9cm
Qing Court collection

圓雕鴨形，昂首站立。鴨背為爐蓋，上有透雕孔。

漢代熏爐多為博山式，有少數鼎形或盂形的，但以圓雕動物造型的少見。此爐形象寫實、生動，為漢代熏爐珍品。

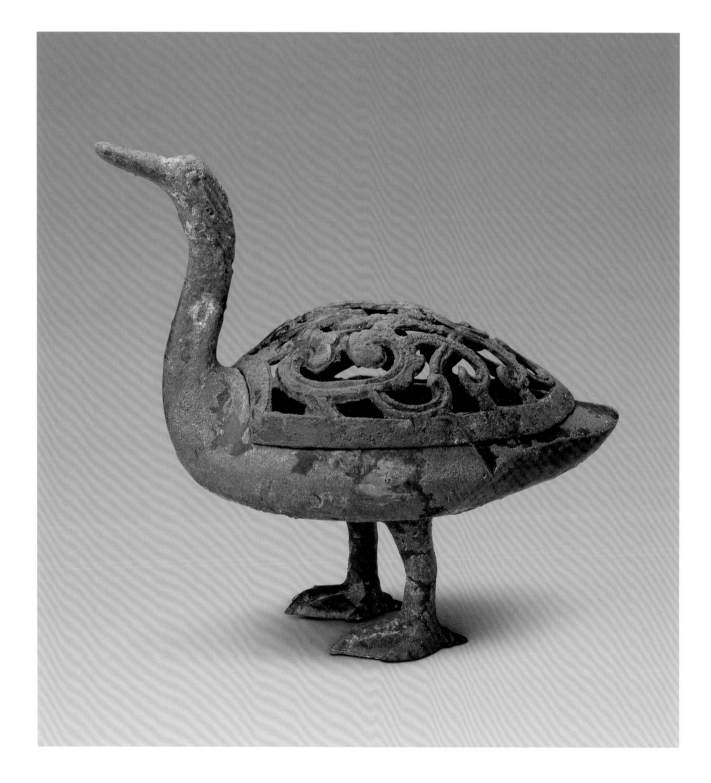

95

陽泉熏爐
漢
高13厘米　寬12.8厘米

**Bronze incense burner with inscription
"Yang Quan"**
Han Dynasty
Height: 13cm　Width: 12.8cm

口內斂，為子母口，原有蓋和盤，已
失。圓腹下收，圈足。腹下飾葉紋，圈
足上飾鳥獸、山水紋。腹外壁有47字
銘文。

釋文
陽泉使者
舍熏盧一，
有般及蓋，
並重四斤
一□□□
五年六安
十三年
正月乙未
內史屬
賢造，
陽付守，
則承善
縢傳，
掾騰，
嗇夫兌
舍，
舍盡天兌。

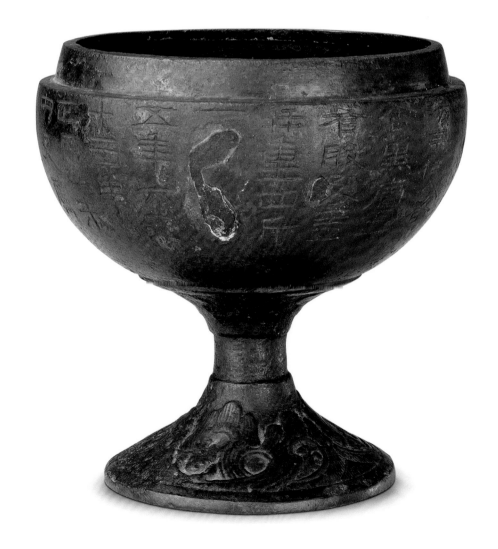

113

96

連弧紋鏡
漢
徑17.1厘米

Bronze mirror with linked curve design
Han Dynasty
Diameter: 17.1cm

圓形。半球形鈕。內區繞鈕一周小圓圈及八曲連弧紋，外圈有兩周鋸齒形紋，中間為一周銘文，右旋，共28字："絜清白而事君志行之弇明□玄之流澤恐□而日忘美人□□思毋絕"。素寬高緣。

西漢初銅鏡上的銘文常間雜在紋飾中，文辭優美，內容多為相思和祈求富貴。

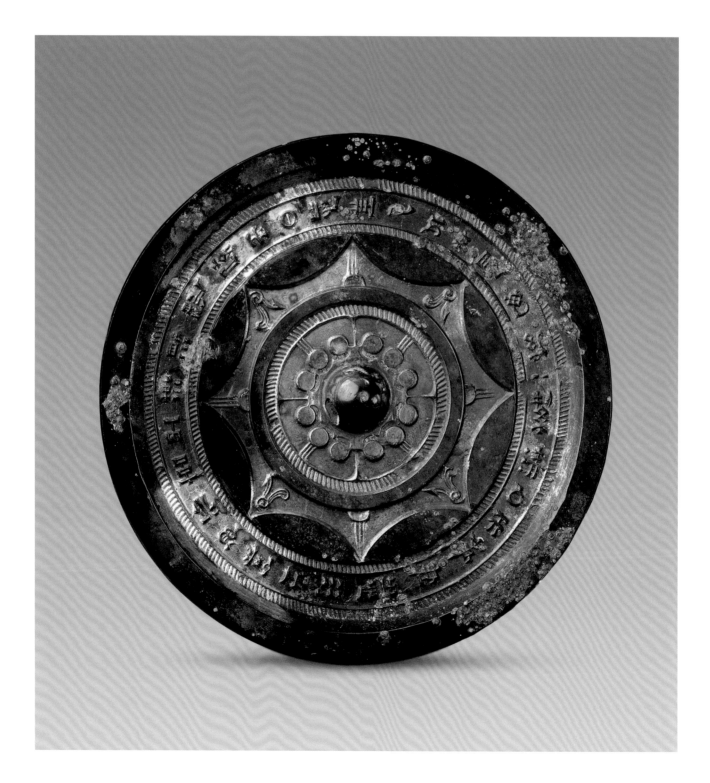

97

鳥獸紋鏡
漢
徑17.7厘米

Bronze mirror with bird-and-animal
design
Han Dynasty
Diameter: 17.7cm

凸面凹脊，扁圓鈕，圓座。外圈上飾
有十六連弧，弧內紋飾四個為一組，
各有一花、一鳥、二獸，弧上四對立
鳥和四獸相間排開。寬平緣。

此鏡紋飾細膩工緻，整體佈局和諧精
美。

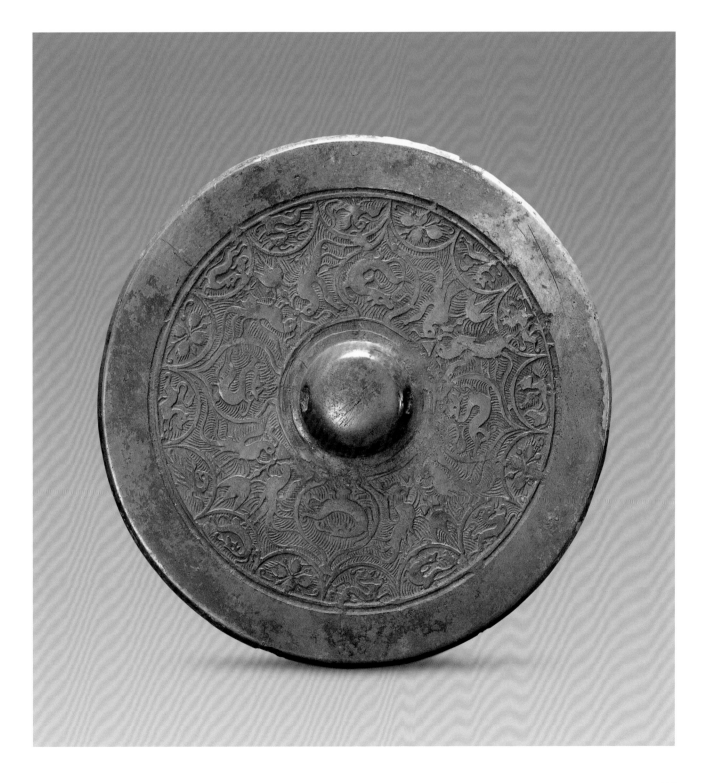

98

十二辰四神紋鏡
漢
徑18.7厘米

Bronze mirror with twelve seal characters for twelve Earthly Branches and design of four supernatural animals symbolizing the Four Quarters
Han Dynasty
Diameter: 18.7cm

半球形鈕，方鈕座，內有篆書十二地支，間以小乳釘紋。鈕座外飾有八乳釘紋，及青龍、白虎、朱雀、玄武四神和瑞獸，兩兩成對。外緣有鋸齒紋和雙鈎花紋各一道。

四神是漢代盛行的瑞獸，主東、西、南、北四方，常用作裝飾紋飾。

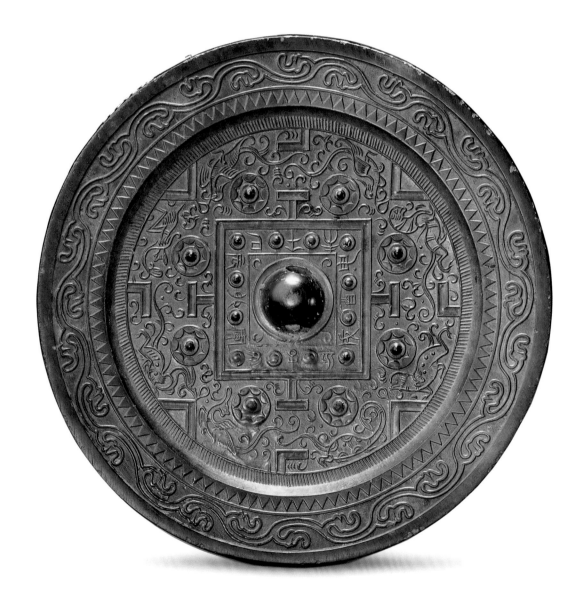

99

杜氏鏡
漢
徑18.7厘米

Du's bronze mirror
Han Dynasty
Diameter: 18.7cm

半球形素鈕，環以一周小乳釘紋，外繞以仙人、瑞獸圖案，間以乳釘紋。外圍銘文：〝佳鏡兮，樂未央，七子九孫在中央，居無事兮如侯王，大吉利，錢財至，杜氏所造長宜子。〞為吉祥語。外緣飾流雲紋。

此鏡紋飾豐富，製作工細，為漢鏡精品。

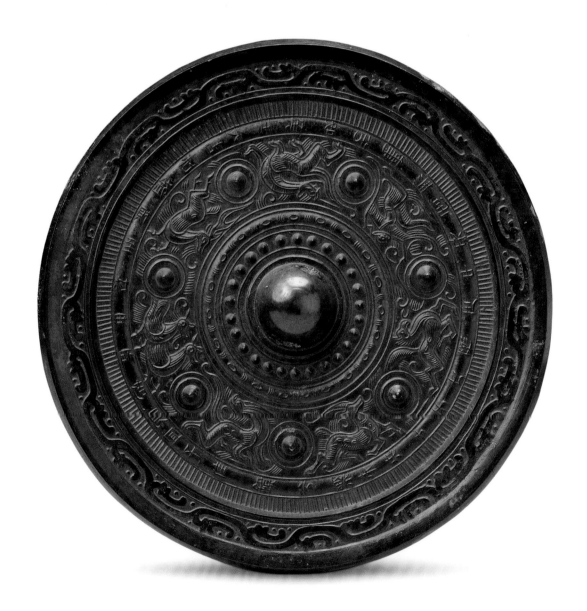

人物鳥獸紋鏡
漢
徑14.3厘米

Bronze mirror with design of human figures, birds and animals
Han Dynasty
Diameter: 14.3cm

半球形鈕，凹背凸面。鈕外四乳釘將畫面分為四區，分別為樂舞、講談、戰鬥、舞蹈四個內容。寬平邊飾人物、鳥獸紋，內圈有鋸齒紋。

此鏡圖案內容豐富，特別是人物活動場面，反映了漢代生活的一個側面，對研究當時的服飾、音樂、舞蹈等有一定的價值。

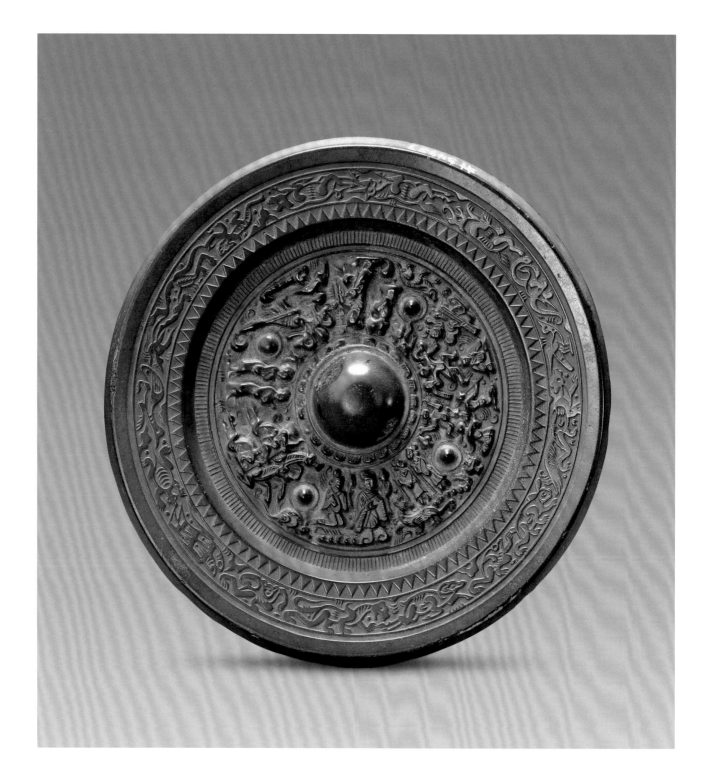

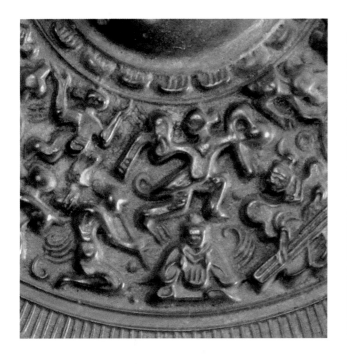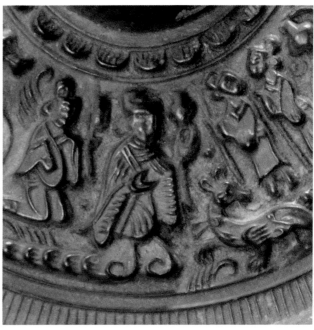

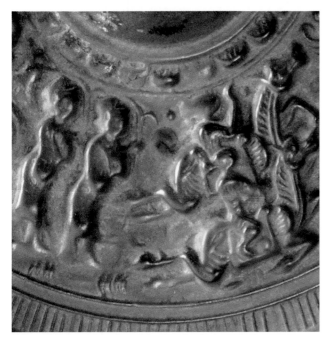

101

仙人車騎紋鏡
漢
徑20.8厘米

**Bronze mirror with design of immortals
and chariots**
Han Dynasty
Diameter: 20.8cm

半球形鈕，主題紋飾為東王公、西王母及侍從，並有兩輛四馬車駕。外緣飾卷雲紋。

東王公、西王母為中國古代的神話人物，分管男女神仙名籍。此鏡紋飾採用高浮雕手法，雕鏤極精。

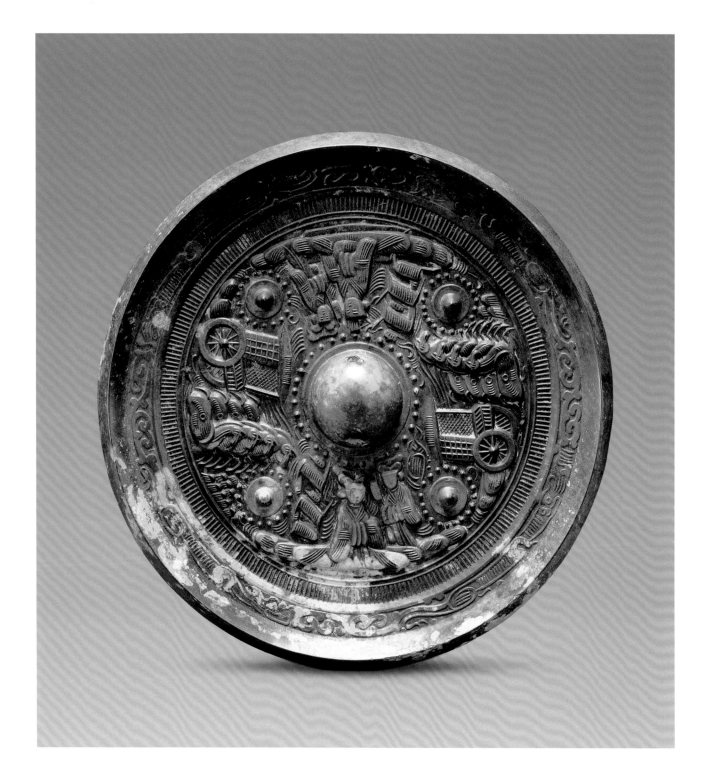

102

鳥書銘鏡
漢
徑13.8厘米

Bronze mirror with inscription in bird-and-insect script
Han Dynasty
Diameter: 13.8cm

橋形獸鈕，方廓，內為銘文帶，為鳥蟲書："常毋相忘，常富貴，安樂未央。羊"。方廓外飾葉紋，外緣有十六連弧。

此鏡紋飾形式、內容較獨特。

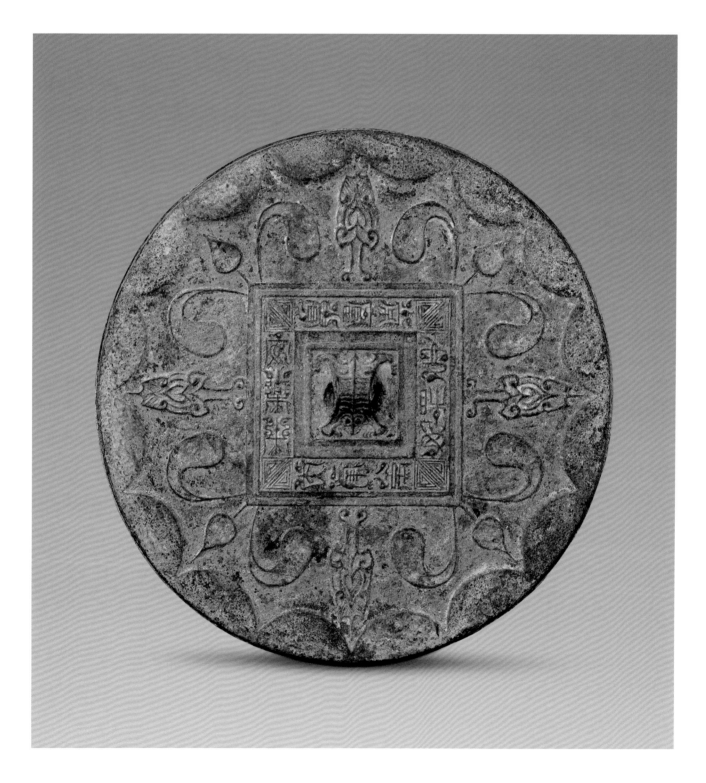

103

鳥獸規矩紋鏡
漢
徑18.5厘米

**Bronze mirror with bird-and-animal
design and geometric pattern**
Han Dynasty
Diameter: 18.5cm

半球鈕，方廓，廓外飾四乳釘，將畫面
分為四區，分置青龍、白虎、朱雀、玄
武四神，並附有駱駝、鳥等動物紋飾。
外圍有一周斜輻線紋。寬外緣，平素。
整個紋飾細膩華美。

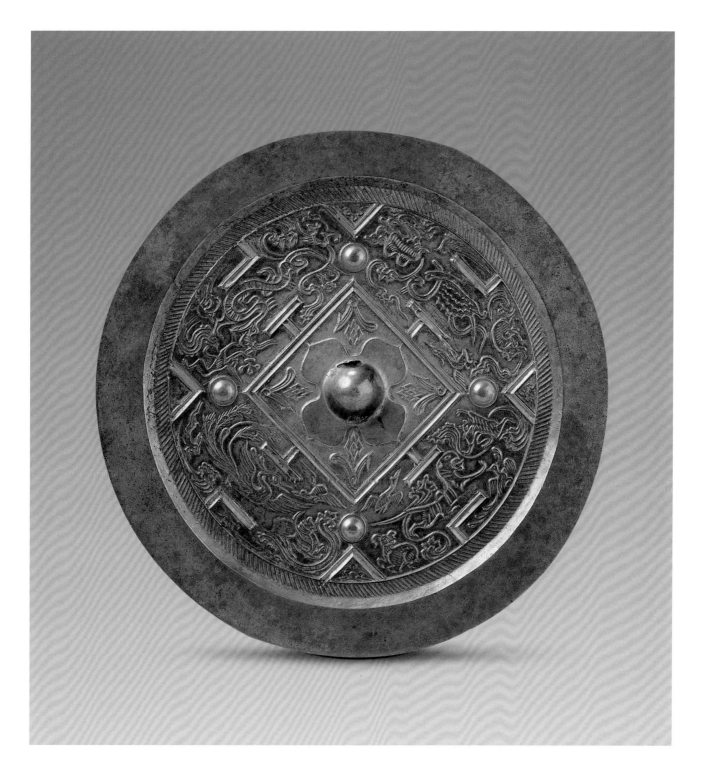

104

鎏金規矩紋鏡
漢
徑11.3厘米

Gilded bronze mirror with geometric
pattern
Han Dynasty
Diameter: 11.3cm

半球鈕，圓鈕座，外方廓。鎏金紋飾，廓外飾規矩紋，間飾鳥獸紋。寬外緣飾卷雲紋。

規矩紋與六博棋盤結構圖案相似，又稱作"博局紋"。此鏡工藝考究，紋飾精美，特別是鎏金規矩紋較少見。

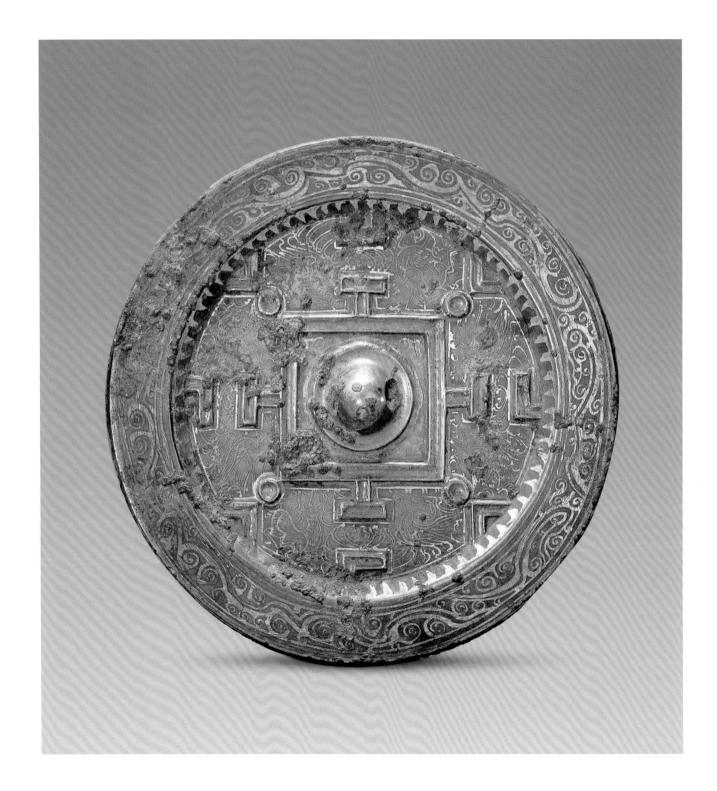

105

長宜子孫鏡
漢
徑20.5厘米

Bronze mirror with inscription "Chang Yi Zi Sun"

Han Dynasty
Diameter: 20.5cm

半球形素鈕，周圍飾四弧，夾角有篆
書銘文"長宜子孫"。弧外飾五銖錢及
鳥獸紋，一周斜輻線紋，寬平緣。

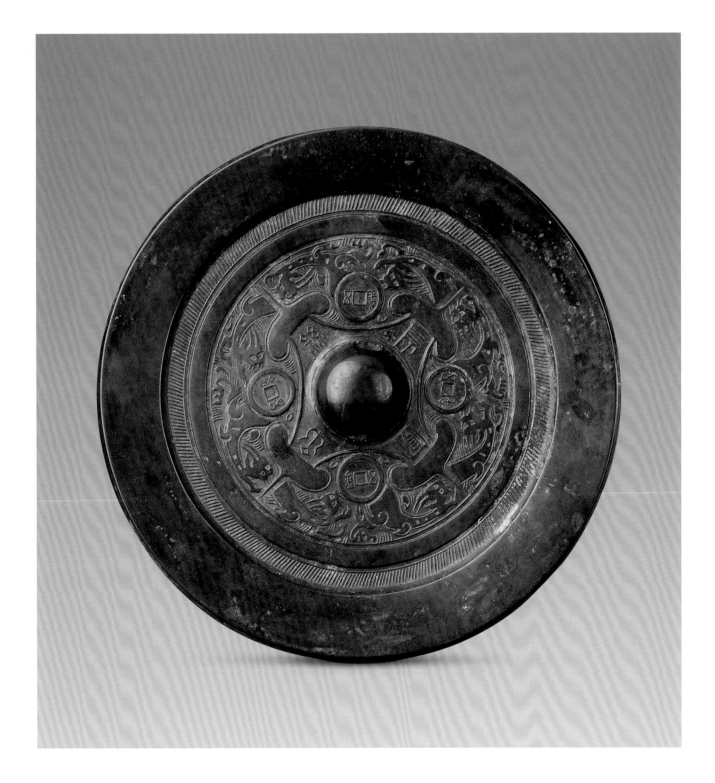

106

呂氏鏡
漢
徑23厘米

Lu's bronze mirror
Han Dynasty
Diameter: 23cm

半圓鈕較高大。主題紋飾以乳釘間隔為四組，回身張牙舞爪的白虎與引頸鳴叫的青龍相對，另外對置的兩組是東王公和西王母，他們的身邊均伴隨有舞、樂師和侍者。主紋外飾銘文帶和直紋圈。寬緣，飾減地鳥獸紋。

此鏡為浮雕紋飾，有很強的立體感。從銘文可知鏡為呂氏所作。

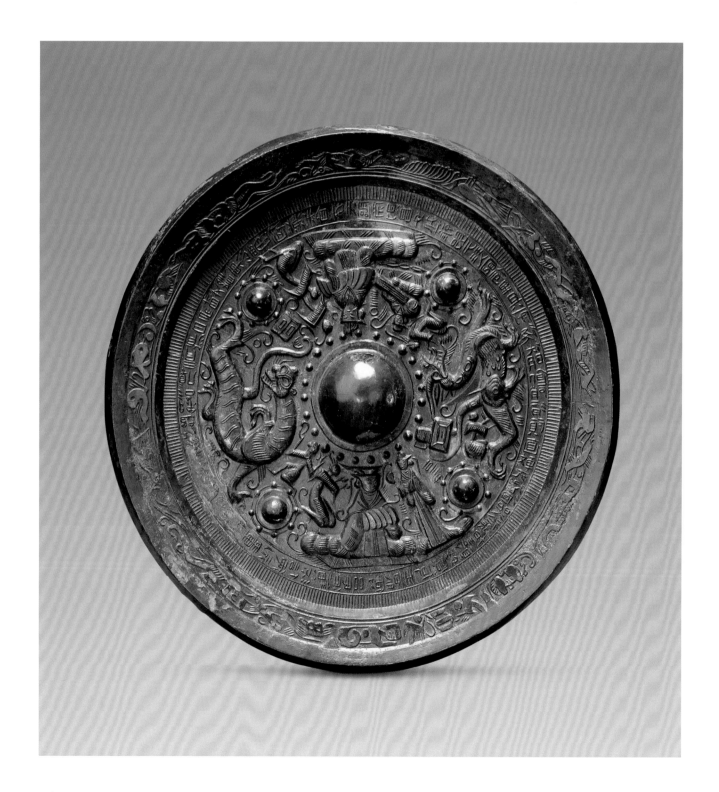

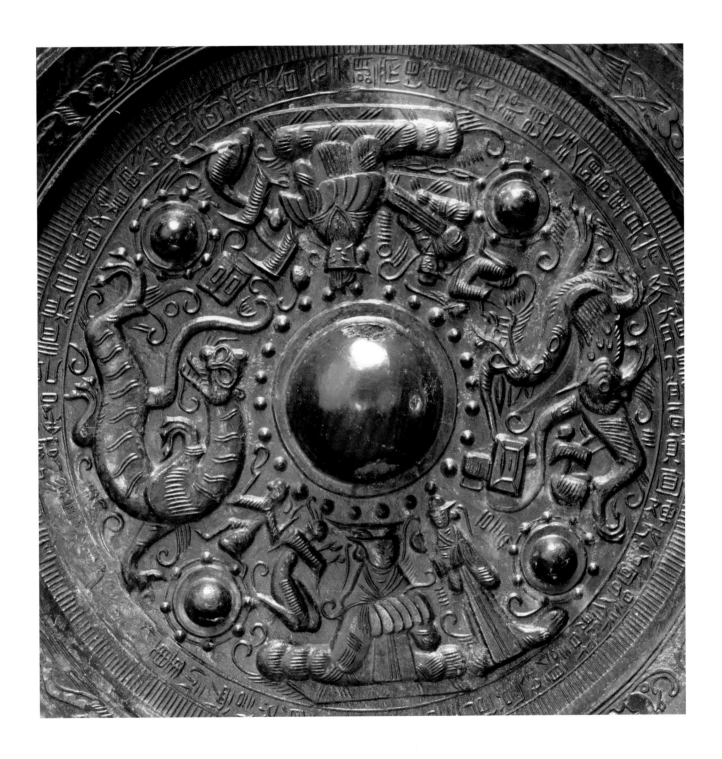

107

狩獵規矩紋鏡
漢
徑16.5厘米

Bronze mirror with design of a hunting scene and geometric pattern
Han Dynasty
Diameter: 16.5cm

半圓鈕，葉紋鈕座。主題紋飾為規矩紋，將紋飾分成四組，分別為嫦娥月宮、神人捕魚、神人繫鳥和神人射虎。素寬緣。

此鏡的規矩紋和神話圖案，均為漢代常見題材，唯紋飾細膩、精美，為漢鏡中少見。

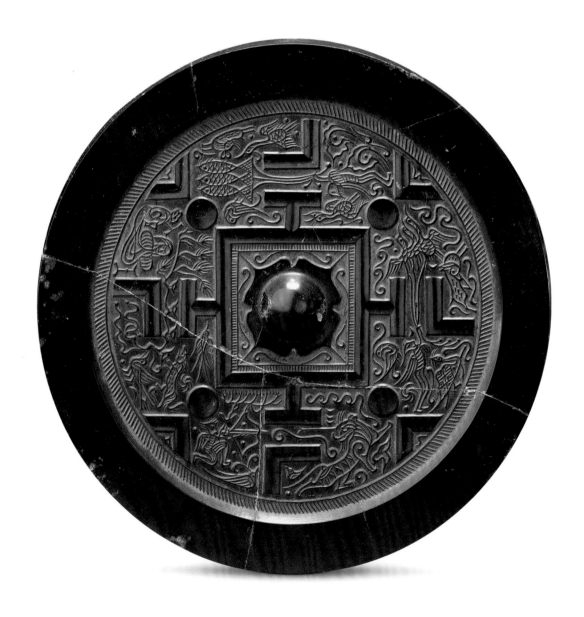

108

建安廿四年鏡
漢
徑12.2厘米

**Bronze mirror made in the twenty-fourth
year of Jian'an period (AD219)**
Han Dynasty
Diameter: 12.2cm

半圓形鈕。紋飾有人物、神獸，花邊緣
上置銘文帶，文字部分磨蝕不清，可識
句：「吾作明竟宜康王，家有五馬千頭
羊，官高位至車丞出」，及年款「建安
廿四年（公元219年）八月辛己」。

此鏡人物從裝束及銘文分析應為佛
像，為早期佛教題材內容，又有準確
紀年，有重要的研究價值。

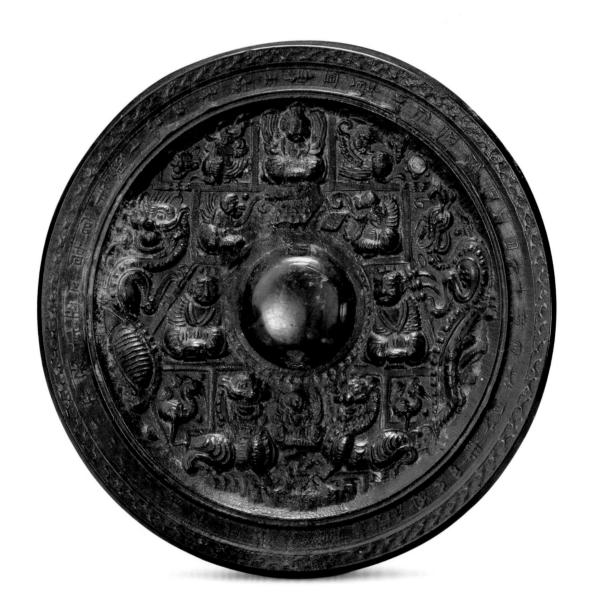

109

丙午帶鈎

漢

長15.7厘米　寬3厘米

Bronze belt hook with inscription "Bing Wu"

Han Dynasty

Length: 15.7cm　Width: 3cm

獸首鈎，圓鈕，鈎身作怪獸抱魚狀，通身錯金銀、嵌松石裝飾。背面有銘文："丙午鈎，手抱白魚中宮珠，位至公侯。"

此帶鈎造型頗為奇特，獸形象怪異，裝飾華美。

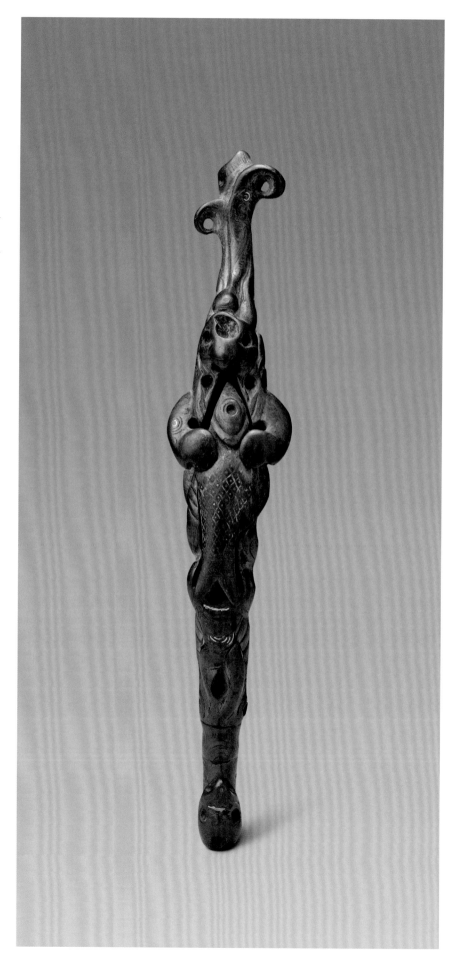

110

錯金銀絲帶鈎
漢
長12.8厘米

**Bronze belt hook inlaid with gold and
silver filigree**
Han Dynasty
Length: 12.8cm

獸首鈎，圓鈕，鈎身呈弧線形，前窄
後漸寬，正面飾有錯金銀花紋。

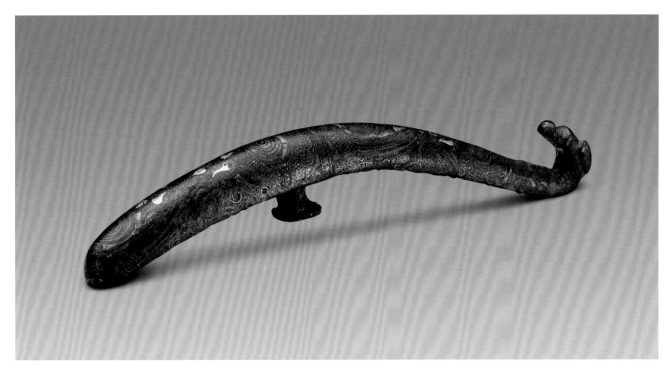

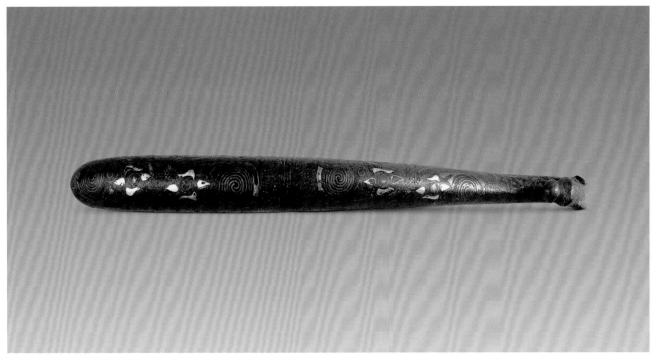

111

鎏金嵌松石帶鉤
漢
長17厘米

Gilded bronze belt hook inlaid with
turquoise
Han Dynasty
Length: 17cm

獸首鉤，窄首而寬體，圓鈕。通身以
鎏金和嵌松石裝飾，高浮雕式紋飾。

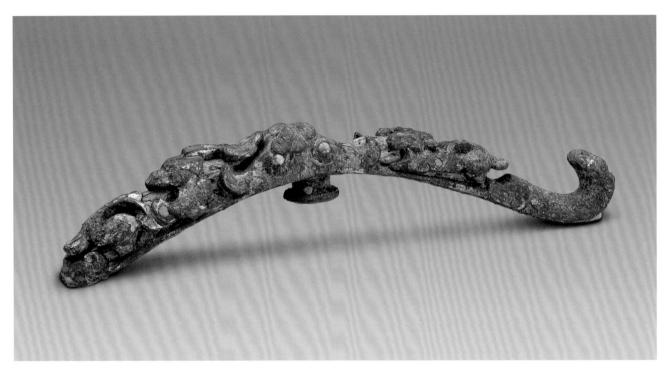

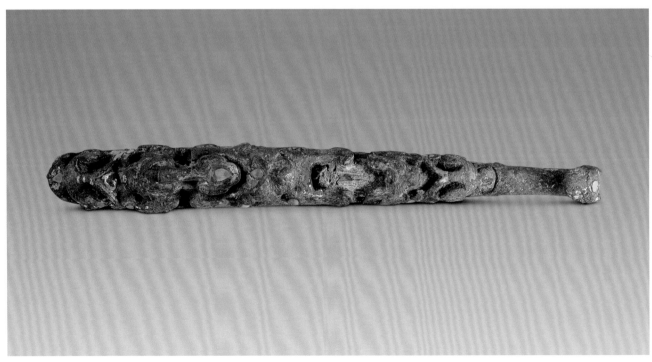

112

嵌松石鳥形帶鈎
漢
長7.5厘米

Bird-shaped bronze belt hook inlaid with turquoise
Han Dynasty
Length: 7.5cm

帶鈎整體作飛鳥形，鈎首為鳥頭。通體嵌松石裝飾。

此帶鈎造型新穎，構思巧妙，形制少見。

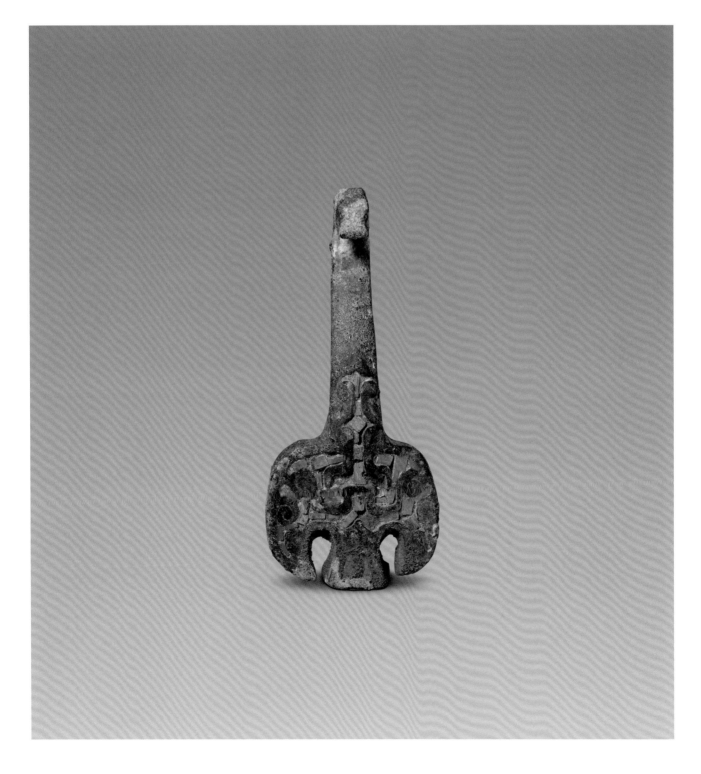

113

嵌水晶帶鈎
漢
長18.2厘米

Bronze belt hook inlaid with crystal
Han Dynasty
Length: 18.2cm

獸首鈎，圓鈕，鈎體寬大，正面嵌有
三塊水晶。

漢代帶鈎常以鑲嵌為飾，嵌物有金、
銀、松石等，嵌水晶者十分罕見，反
映了當時裝飾工藝的發展。

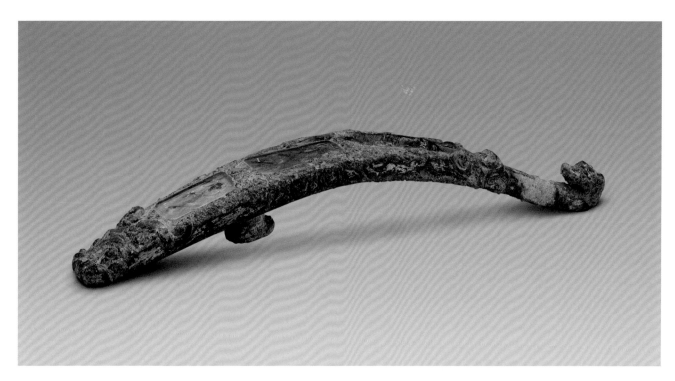

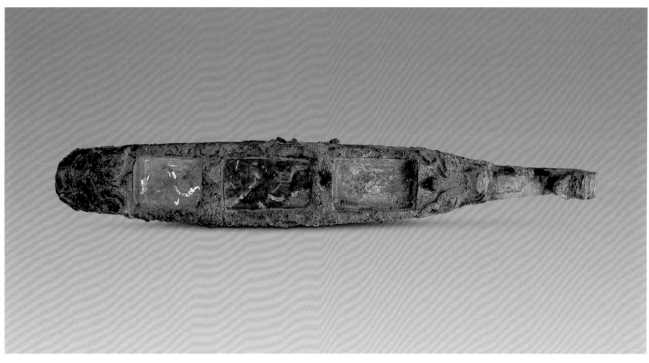

114

章和二年帶鈎
漢
長18厘米

Bronze belt hook made in the second
year of Zhanghe period (AD88)
Han Dynasty
Length: 18cm

獸首鈎，圓鈕，身飾錯金雲紋。鈎體
背面有錯金書銘文：“章和二年五月
十五日丙午造保身鈎”。“章和”為東
漢章帝年號，“二年”即公元88年。

此帶鈎裝飾華美，有準確的紀年，可
作斷代標準器。

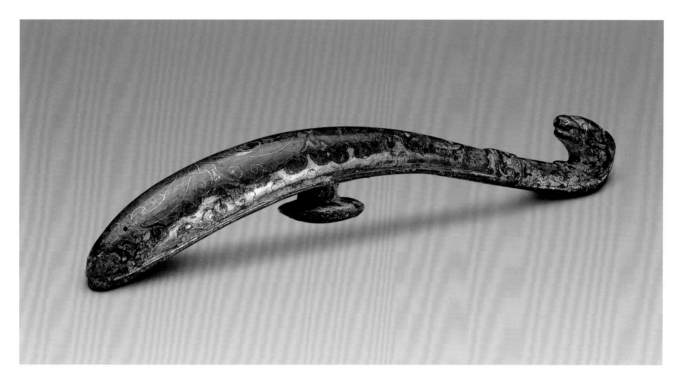

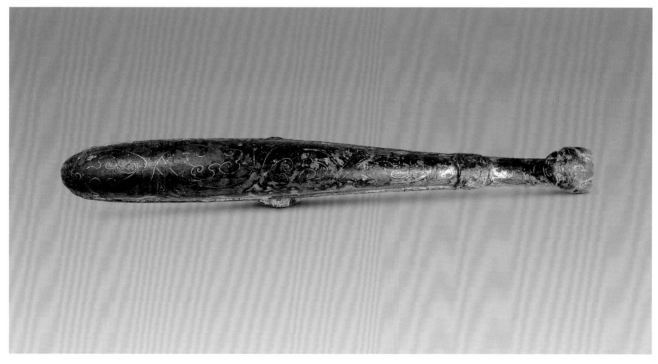

115

虎噬馬牌飾
漢
長13.4厘米　寬8.3厘米

**Bronze panel with design of a tiger biting
a horse in openwork**
Han Dynasty
Length: 13.4cm　Width: 8.3cm

通體透空雕，刻畫一隻猛虎咬住馬的
頸部。虎身飾有似虎皮的曲線條紋。

牌飾為北方遊牧民族腰帶裝飾品。此
器動物造型生動，製作技術嫻熟，反

映了漢代北方民族的生產、生活及工
藝水平。

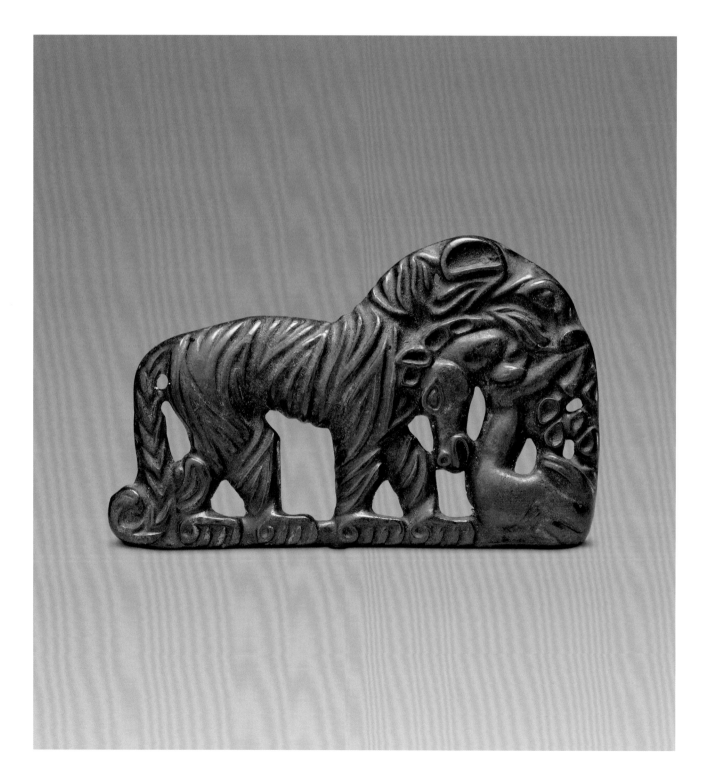

116

狗咬馬牌飾
漢
長10.7厘米　寬7厘米

Bronze panel with design of a dog biting
a horse in openwork
Han Dynasty
Length: 10.7cm　Width: 7cm

通體透空雕，一犬撲咬馬腿，馬頭處
有花葉紋飾。

銅牌飾人、動物圖案，粗獷而具動
感，極富遊牧民族特色。

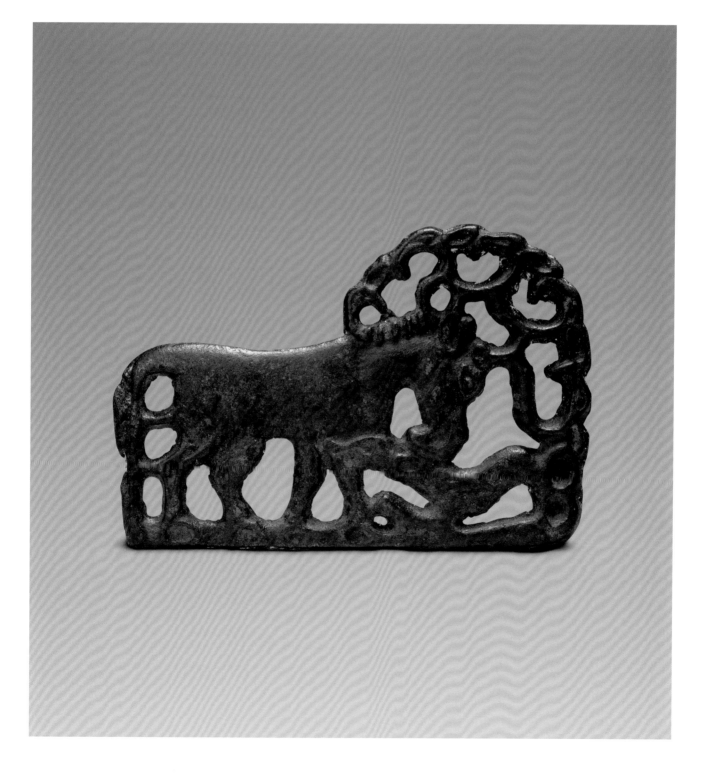

117

虎噬鹿牌飾
漢
長10.9厘米　寬5.5厘米

**Bronze panel with design of a tiger biting
a deer in openwork**
Han Dynasty
Length: 10.9cm　Width: 5.5cm

長方形，通體鏤空雕，表現了一幅驚
心動魄的獵食場面，猛虎咬住鹿的脖
頸，鹿圓睜兩眼做掙扎狀。

此牌飾反映的動物形象、姿態寫實而
生動，應是當年北方草原常見場景的
真實再現。

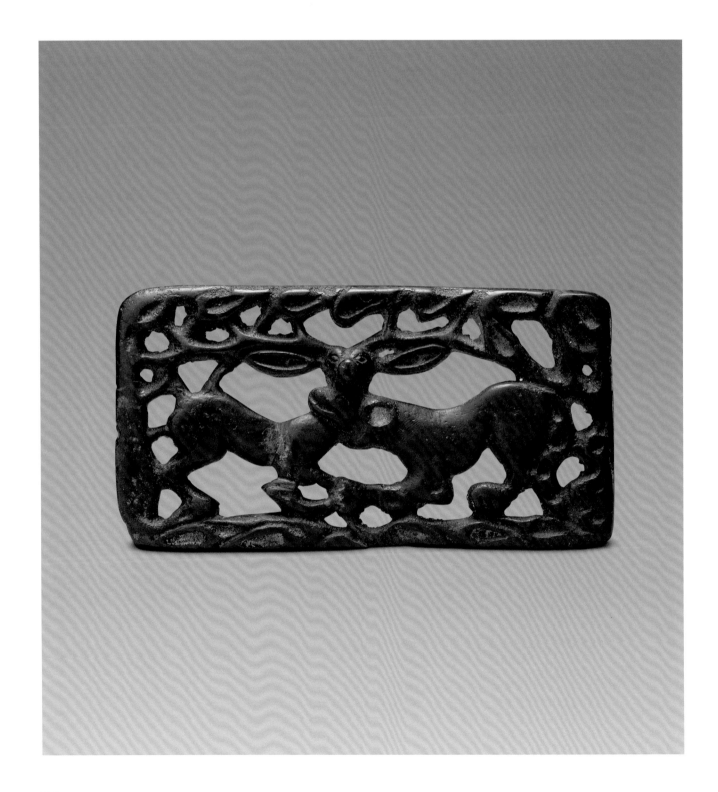

118

鹿車紋牌飾
漢
長11.5厘米　寬7.5厘米

Bronze panel with design of deer pulling
cart in openwork
Han Dynasty
Length: 11.5cm　Width: 7.5cm

通體作透空雕，表現了一幅射獵場
面，一個獵手騎在馬上張弓射獵，前
面為一輛由鹿駕轅的車，車上有一獵
犬。是遊牧民族的生活寫照。

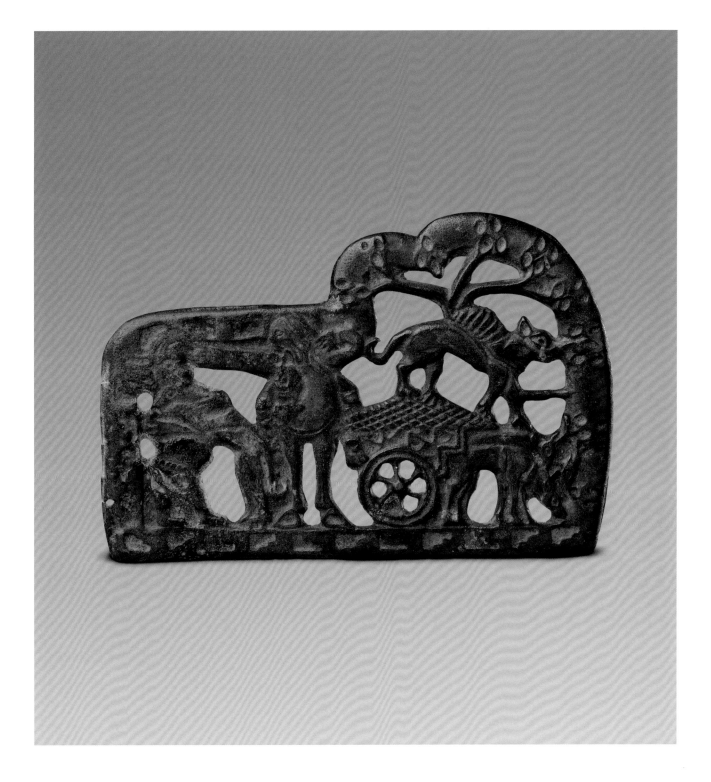

奔馬牌飾
漢
長7.6厘米　寬6.2厘米

Bronze ornament in the shape of a
galloping horse
Han Dynasty
Length: 7.6cm　Width: 6.2cm

飾牌為一天馬形，昂頭，嘶叫，奮
蹄，翹尾，身側有羽翅。

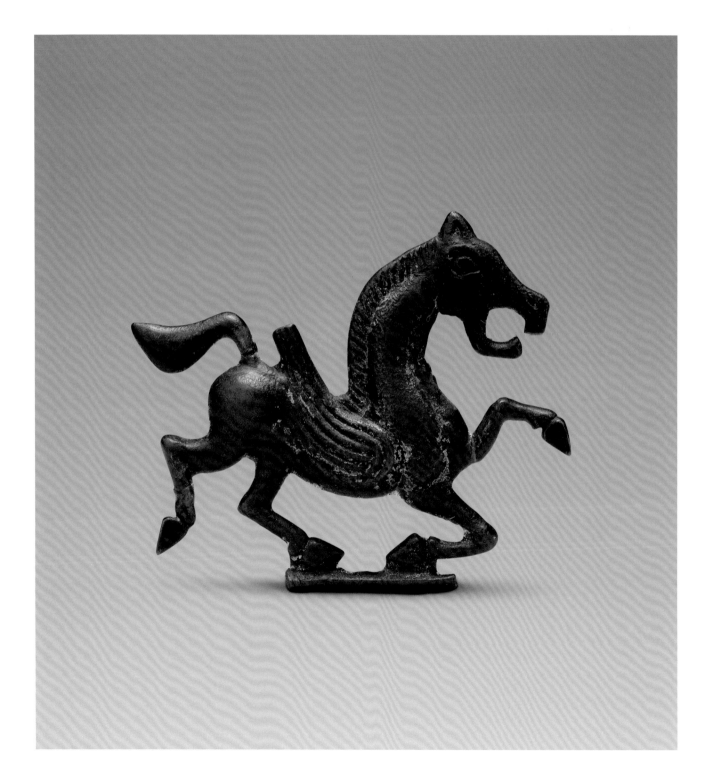

120

雙蛇咬蛙牌飾
漢
長19.4厘米　寬5厘米

**Bronze ornament in the shape of two
snakes biting a frog**
Han Dynasty
Length: 19.4cm　Width: 5cm

整體作兩條糾結的蛇，咬住蛙的左、
右後足。蛙體肥碩，雙眼圓睜。蛇身
刻畫有菱形紋飾。

此牌飾造型生動，加之自然形成的綠
色銅銹，使蛙、蛇形象頗為傳神。近

年在遼寧凌源三官甸子出土的銅飾件
與此器基本相同，為研究漢代北方民
族青銅文化的重要資料。

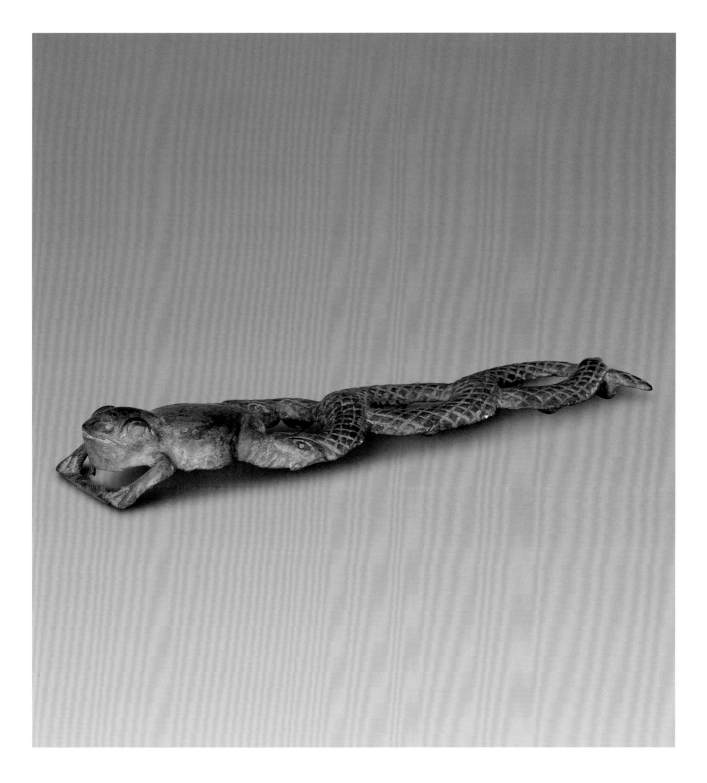

121

鎏金臥羊
漢
高9.5厘米　長17.7厘米

圓雕臥羊形，羊角刻紋，四肢簡略，
平底。通身鎏金，形態寫實。

**Gilded bronze ornament in the shape of
a crouching ram**
Han Dynasty
Height: 9.5cm　Length: 17.7cm

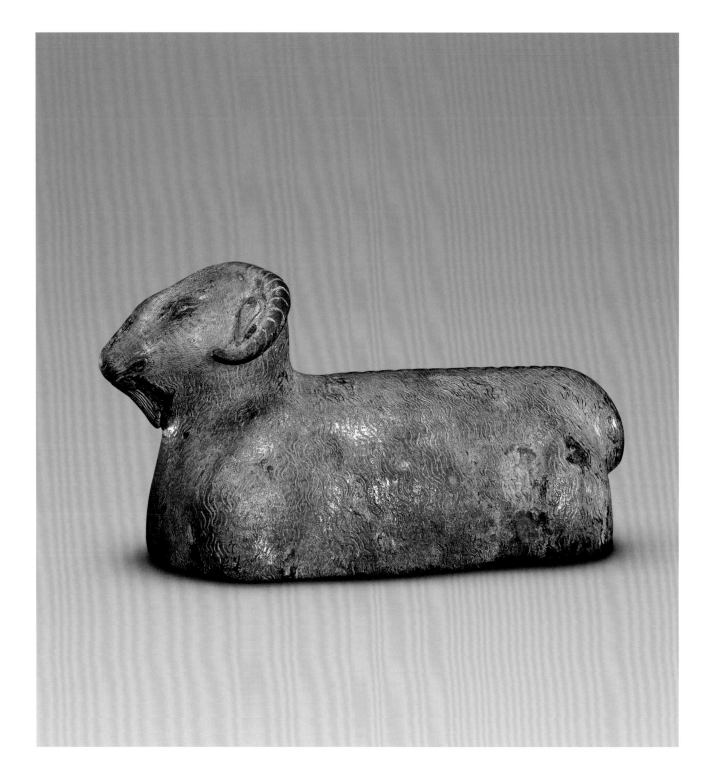

122

濕成量
漢
高9.7厘米　長30.9厘米　寬10厘米

Bronze measure with inscription "Shi Cheng"
Han Dynasty
Height: 9.7cm　Length: 30.9cm
Width:10cm

量體橢圓形，圓腹，平底。平面弧形空心柄。刻有銘文："濕成銅□容三斗重十三斤。"

量為古代計算容積的器皿。此銅量記有容積、重量，對漢代計量單位研究有一定價值。

釋文
濕成銅□容三斗重十三斤

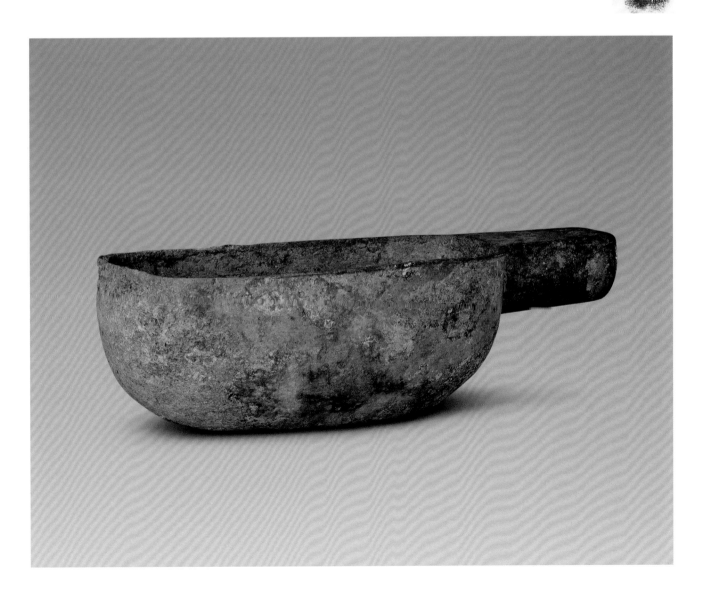

143

123

長樂萬斛量
漢
高10.2厘米　口徑26.5厘米

**Bronze measure with inscription "Chang
Le Wan Hu"**
Han Dynasty
Height: 10.2cm　Diameter: 26.5cm

圓形體，環柄，平底。外壁鑄弦紋。
底上鑄陽文四字銘"長樂萬斛"。

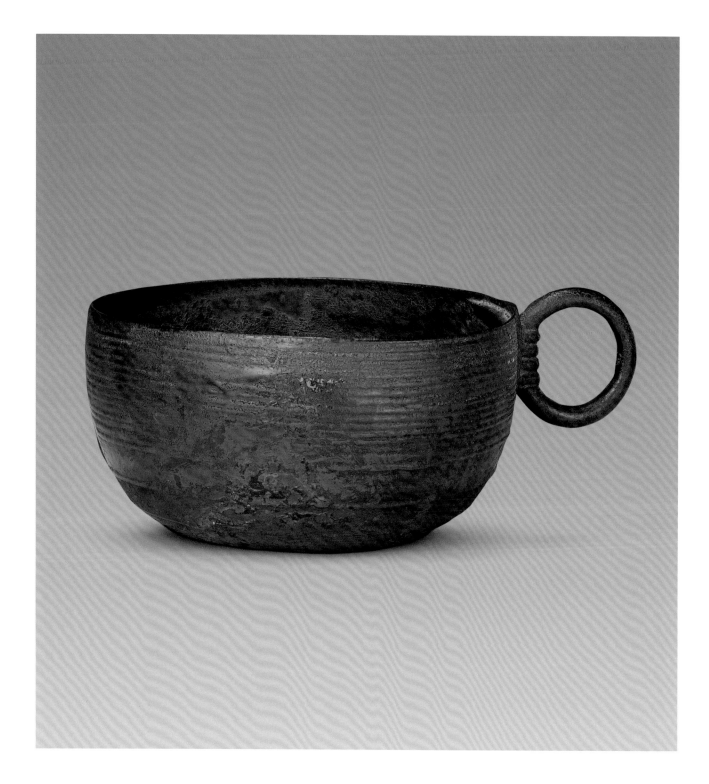

124

環柄量
漢
高1.8厘米　長13.2厘米

Bronze measure with a handle having a ring-shaped end
Han Dynasty
Height: 1.8cm
Length: 13.2cm

量體圓斗形，腹內收，平底。長扁柄，柄端一圓環。通體光素無紋。

此量體積小巧，為小型量器，在青銅量器中少見。

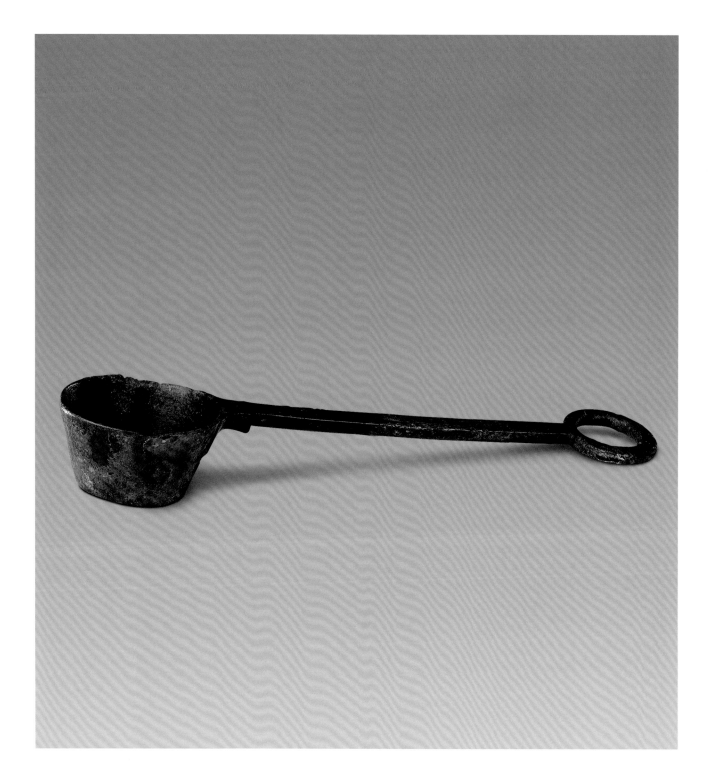

125

永元六年熨斗
漢
高5.1厘米　寬31.5厘米

**Bronze flatiron made in the sixth year of
Yongyuan period (AD94)**
Han Dynasty
Height: 5.1cm　Width: 31.5cm

圓盆形斗，折沿，圓底，長空心柄，
柄面有銘文一行 30 字，記此器為東漢
和帝"永元六年"（公元 94 年）造。

熨斗，古代銅製熨燙衣服的用具。

銘文

永元六年閏月一日，十湅（煉）牢尉（熨）斗，宜衣，重
三斤，直（值）四百，保二親，大富利，宜子孫。

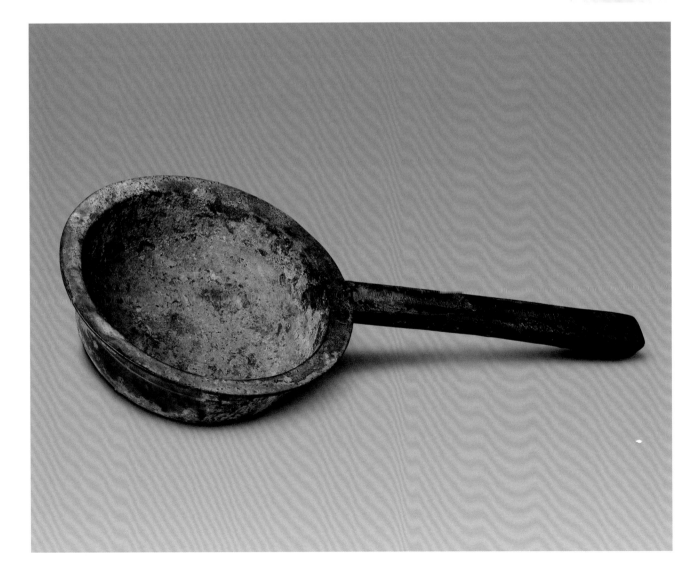

126

莽泉紋熨斗
漢
高5.9厘米　寬36.7厘米

Bronze flatiron with coin design
Han Dynasty
Height: 5.9cm　Width: 36.7cm

圓盆形斗，折沿，圓底，長柄。斗內
鑄有一組莽泉紋。應是西漢末王莽時
造器。

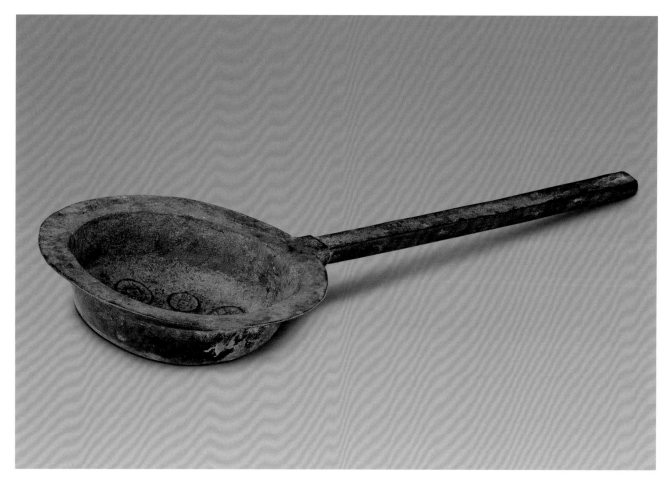

127

鳥獸紋小筒
漢
高8.5厘米　徑3.5厘米

Small bronze tube with bird-and-animal design
Han Dynasty
Height: 8.5cm　Diameter: 3.5cm

圓柱體，筒上有子口與蓋相合，蓋頂有環形鈕。通體飾以精美的鳥獸組合紋飾，有熊、虎、奔鹿、鳳凰等。

此筒為容器，盛裝小件物品。

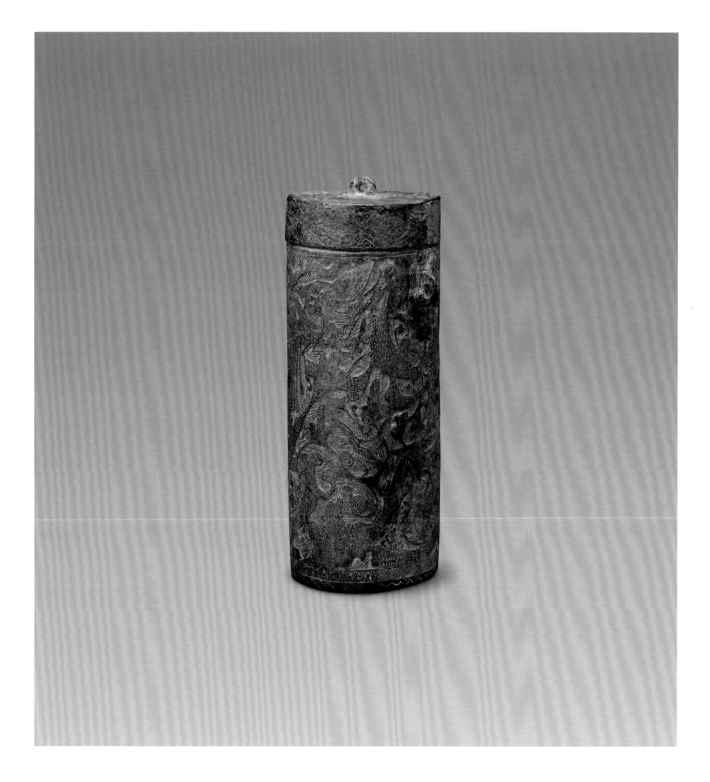

128

錯金銀臥虎鎮
漢
高7.6厘米　寬9.2厘米
清宮舊藏

**Bronze paperweight in the shape of a
crouching tiger inlaid with gold and silver**
Han Dynasty
Height: 7.6cm　Width: 9.2cm
Qing Court collection

整體為一圓雕虎形，頭部昂起，大張口，身為臥姿，底平。身施錯金銀紋飾。

鎮，為古代壓席子角的用具。古人席地而臥，以鎮壓席子四角。戰國時已出現，漢代最盛。以後隨着傢具的進步，鎮逐漸成為文房用具。此鎮做工考究，加之以錯金銀裝飾，精美、華麗。

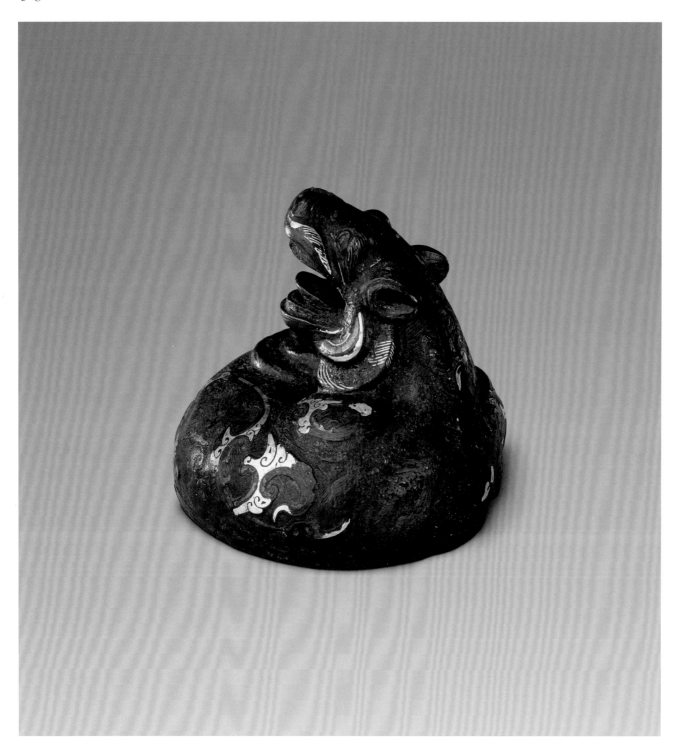

129

太康三年釜

晉
高12.8厘米　寬22.3厘米

**Bronze Fu (cooking vessel) made in the
third year of Taikang period (AD282)**
Jin Dynasty
Height: 12.8cm　Width: 22.3cm

圓形，直口，鼓腹，半圓形肩，腹中部有寬平沿，便於提拿，平底。口沿下有銘文23字，記釜為西晉太康三年（公元282年）由西晉國家右上方機構鑄造。

釜，炊器。置於灶口，上放甑以蒸煮，盛行於漢代。此釜有明確的紀年，對西晉官機構研究等有一定價值。

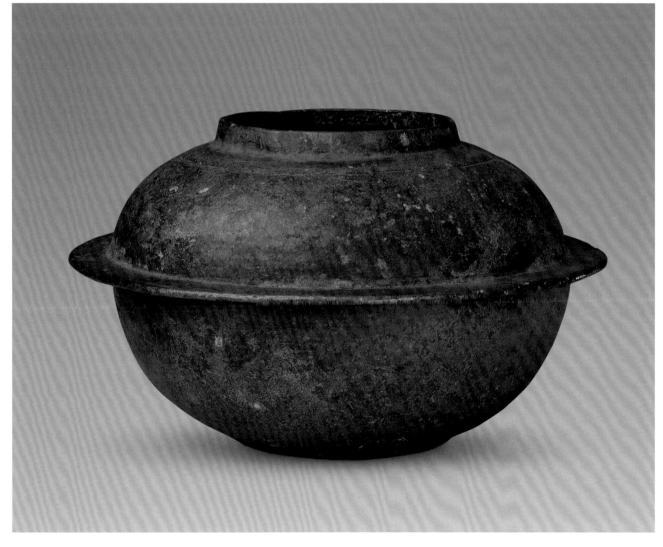

130

太康十年樽
晉
高19.3厘米　寬16.5厘米
清宮舊藏

**Bronze Zun (wine container) made in the
tenth year of Taikang period (AD289)**
Jin Dynasty
Height: 19.3cm　Width: 16.5cm
Qing Court collection

圓筒形，直壁，深腹，口下有一對獸
首啣環耳。平底下有三獸足。外壁有
三道凸起的寬帶紋。器外底有隸書銘
文。

釋文
太康十年（公元289年）歲己酉四月洛陽
冶造。五。

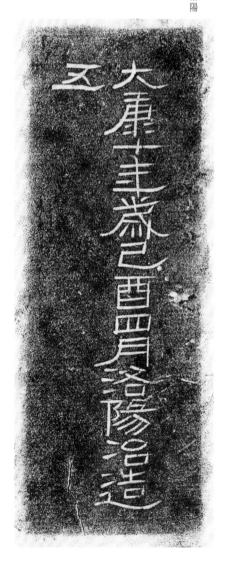

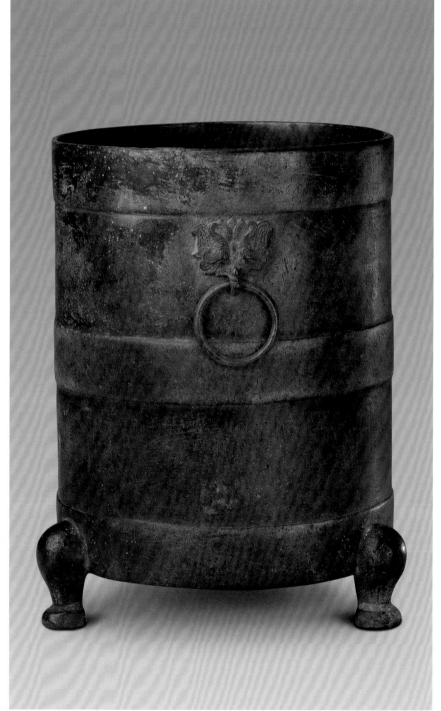

152

131

天紀四年鏡
三國
徑11.6厘米

Bronze mirror made in the fourth year of
Tianji period (AD280)
Three Kingdoms
Diameter: 11.6cm

圓形，半圓鈕。主紋為神獸紋，凸起
如浮雕。外圍有半圓、方枚帶和直
紋。寬緣，上鑄有銘文，有"天紀四
年正月丁丑"字樣。

"天紀"是三國時吳末帝孫皓最後一個
年號，天紀四年（公元280年）三月吳
被晉所滅。

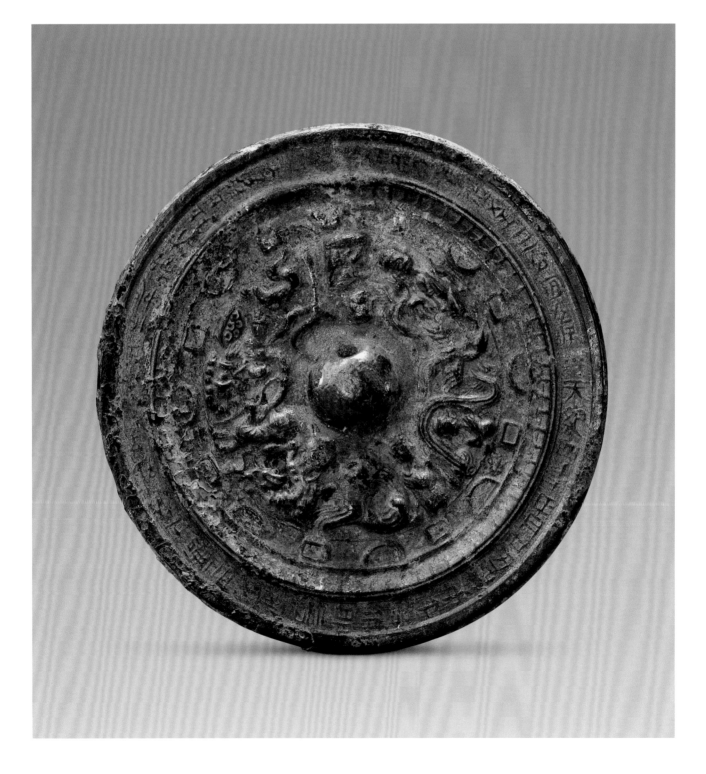

132

太康三年鏡
晉
徑13.7厘米

Bronze mirror made in the third year of Taikang period (AD282)
Jin Dynasty
Diameter: 13.7cm

圓形，低扁圓鈕，鈕外一周繩紋。主圖案為對置排列的神獸、人物紋，外圍有半圓、方枚帶和直紋帶。寬緣，上為銘文帶，銘文多不清，有"太康三年十月"字樣，知為西晉太康三年（公元282年）造。

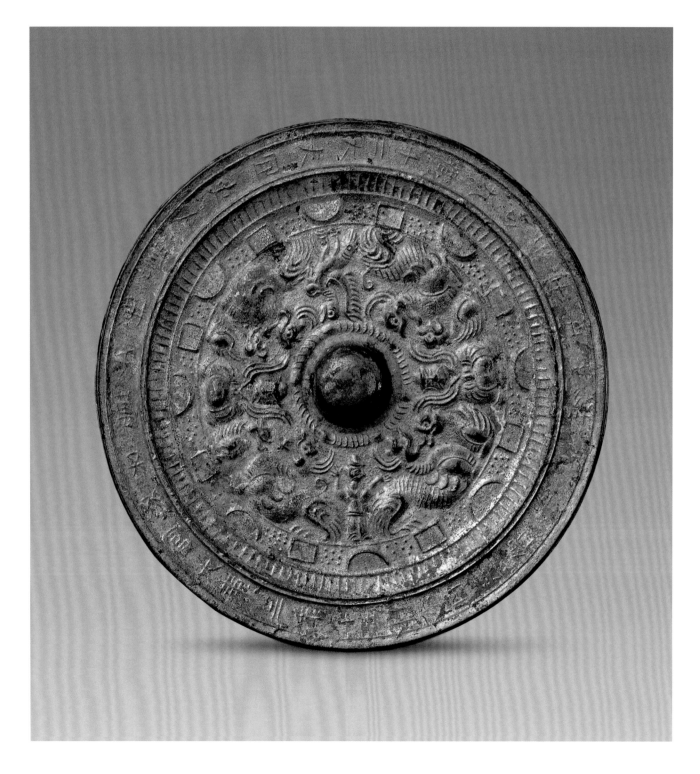

133

鳧首柄鐎斗
六朝
高21.8厘米　寬32.2厘米

**Bronze Jiao Dou (soup-warming vessel)
with a wild duck head handle**
Six Dynasties
Height: 21.8cm　Width: 32.2cm

盆狀，折沿，一側有短流，鳧首曲
柄，三足較高。

鐎斗，溫器，用於溫羹，古代軍中
"晝炊飲食，夜擊持行"。此鐎斗製作
精巧，特別是鳧首、高足的曲線設
計，使之活潑而具動感。

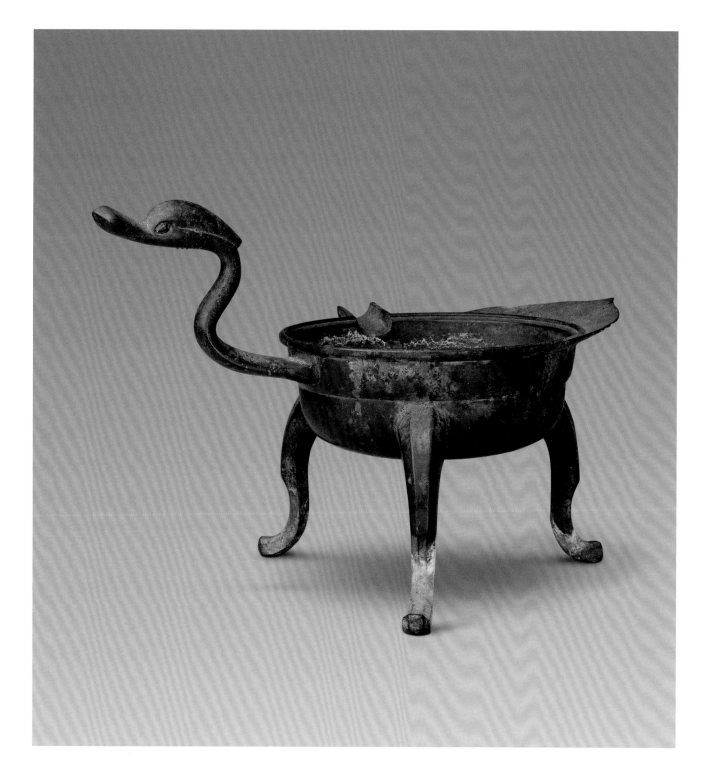

134

龍首柄鐎斗
六朝
高20.4厘米　寬24.6厘米

**Bronze Jiao Dou (soup-warming vessel)
with a dragon-head handle**
Six Dynasties
Height: 20.4cm　Width: 24.6cm

圓形，侈口，口沿一側外延，側面有
流。平底，下有三外撇蹄足。曲形龍
頭柄。

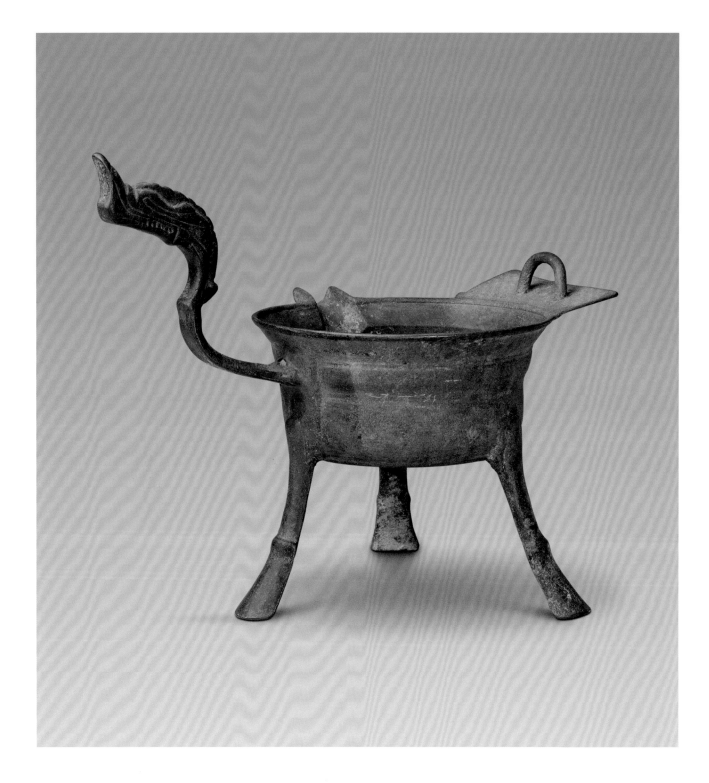

135

龍首柄鐎斗
六朝
高15.4厘米　寬19.5厘米

**Bronze Jiao Dou (soup-warming vessel)
with a dragon-head handle**
Six Dynasties
Height: 15.4cm　Width: 19.5cm

圓形，敞口，口沿一側有流，平底，
下有三蹄足。曲形龍頭柄。

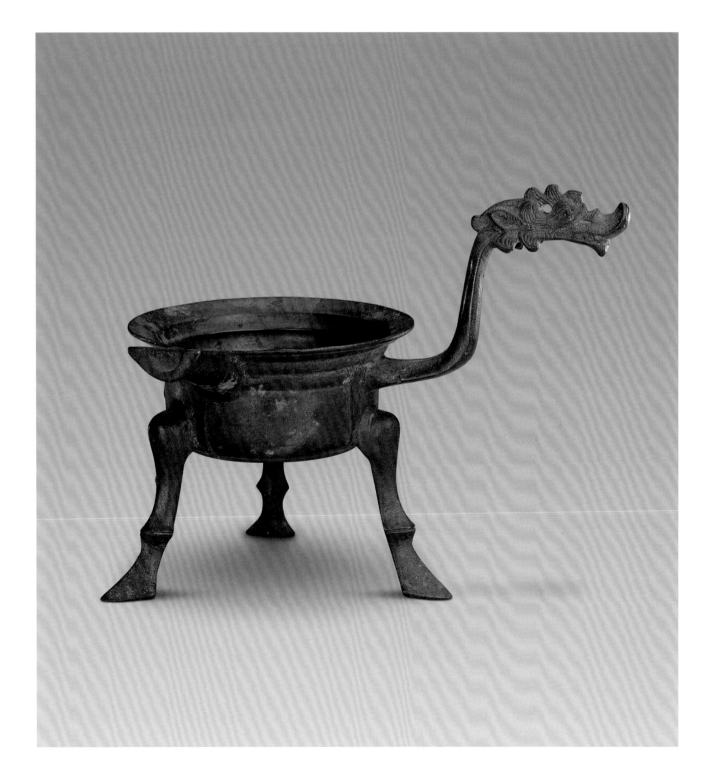

136

龍首提梁鏤空三足爐
六朝
通高14.5厘米　徑9.5厘米

Three-legged bronze burner with a loop handle decorated with a dragon head in openwork
Six Dynasties
Overall height: 14.5cm　Diameter: 9.5cm

爐體缽形，底鏤空，下有三足，上有
提梁，兩端為龍首形，下有鏈環相
連。爐下有圓盤，折沿，腹底有三
足。

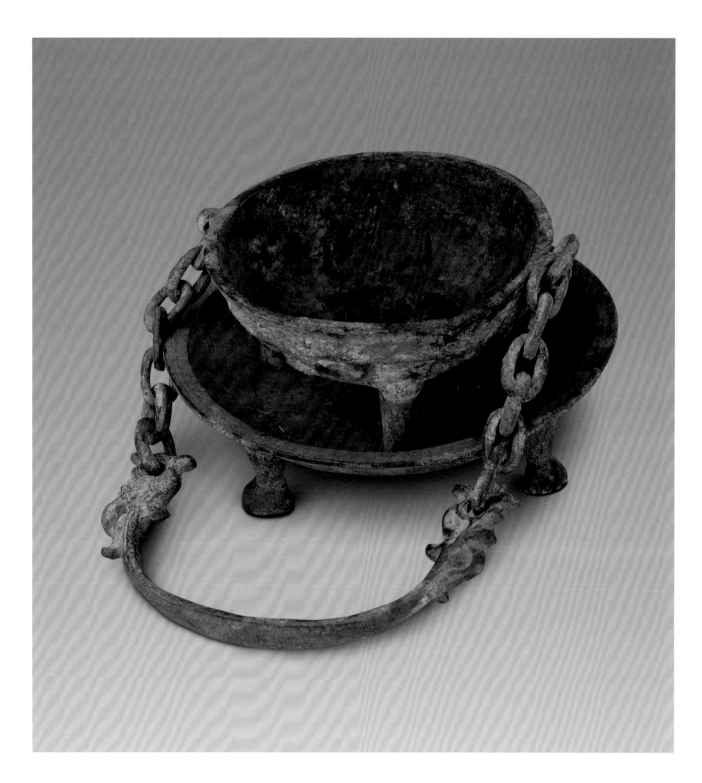

137

獸形硯滴
六朝
高7.1厘米　寬15.6厘米
清宮舊藏

Animal-shaped bronze water dropper
Six Dynasties
Height: 7.1cm　Width: 15.6cm
Qing Court collection

圓雕辟邪形，作伏臥狀，口銜耳杯，背上有滴管。體中空，內可盛水。通體紋飾。

硯滴，往硯中注水的用具，又稱水注、水盛，為文房用具。早期為銅製，後多為瓷製。以動物造型居多，有瑞獸、蟾、龜等。

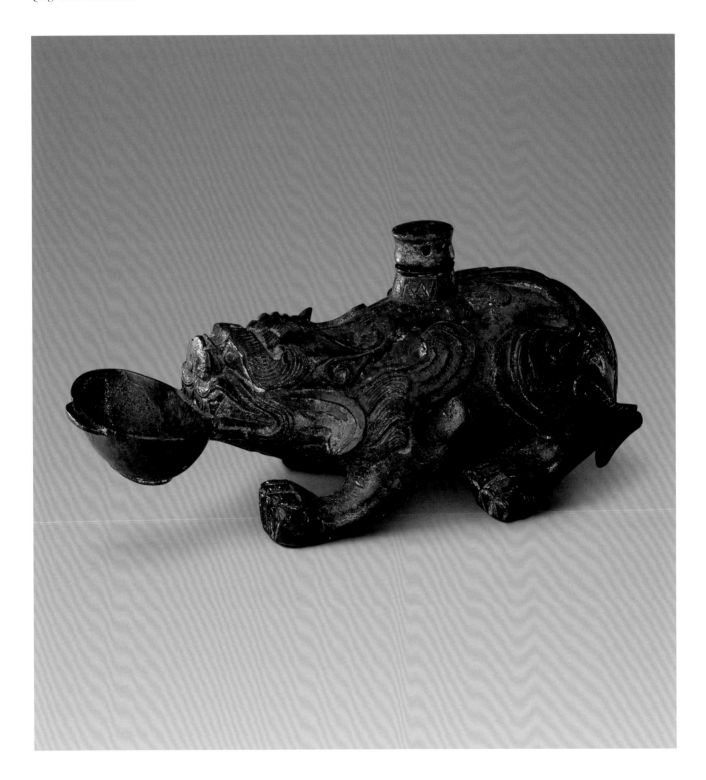

138

龜形硯滴
六朝
高4.4厘米　寬11.9厘米

Tortoise-shaped bronze water dropper
Six Dynasties
Height: 4.4cm　Width: 11.9cm

龜形，口銜耳杯，四足用力，似在爬
行。背上有滴管。

此龜形硯滴造型寫實，在同類器中較
為少見。

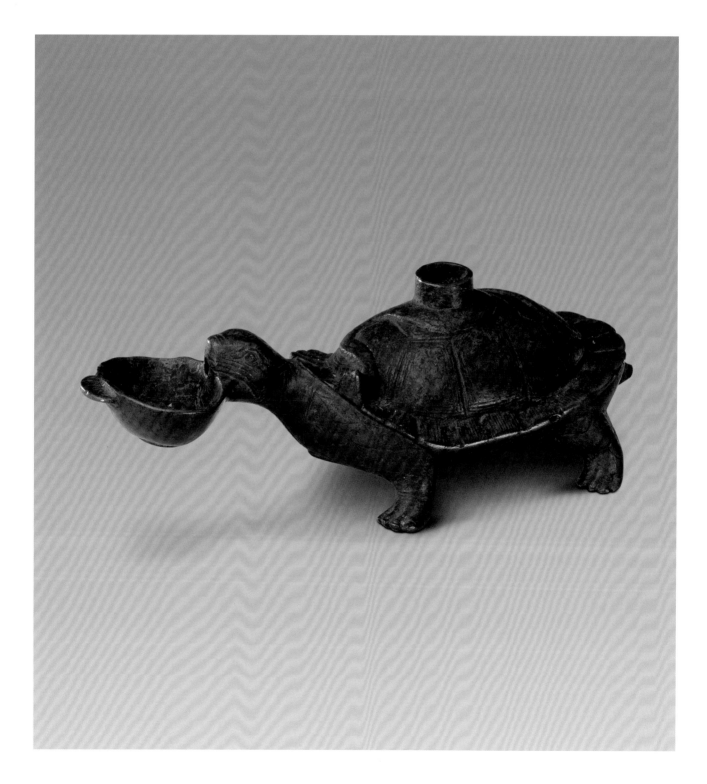

139

雙螭筆架
六朝
高4.9厘米　寬18.1厘米

**Bronze writing-brush stand in the shape
of two hornless dragons**
Six Dynasties
Height: 4.9cm　Width: 18.1cm

筆架作成兩螭撕咬狀，身尾自然起伏
形成架筆處。文房用具。

此筆架造型生動，線條流暢，有很強
的觀賞性。

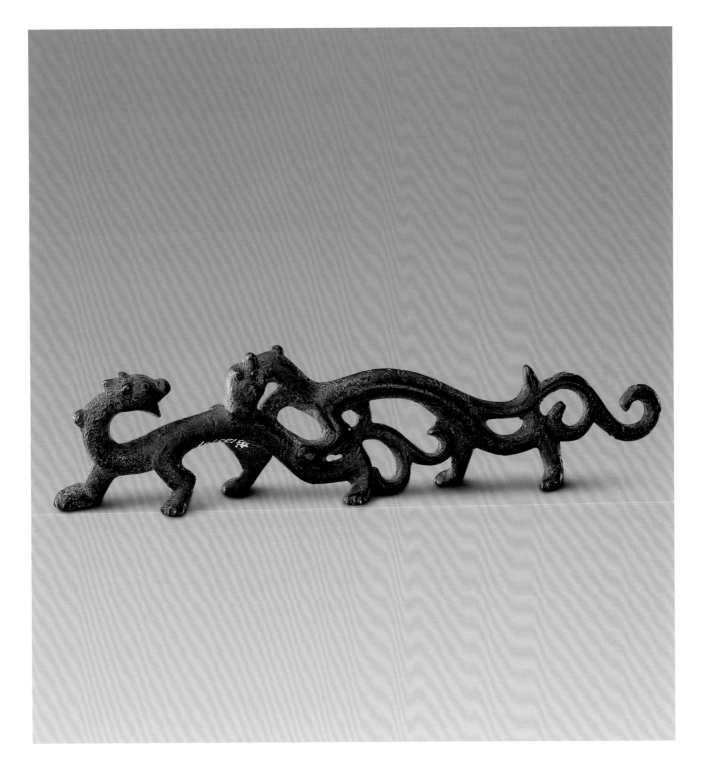

140

錯金蟠龍鎮
六朝
高11.4厘米　寬11.4厘米
清宮舊藏

**Bronze paperweight in the shape of a
coiling dragon inlaid with gold**
Six Dynasties
Height: 11.4cm　Width: 11.4cm
Qing Court collection

鎮作蟠龍狀，龍身盤曲，龍首昂起，
全身飾有錯金雲紋和圓圈紋。

此鎮設計巧妙，造型新穎，工藝複
雜，是銅鎮中的佳品。

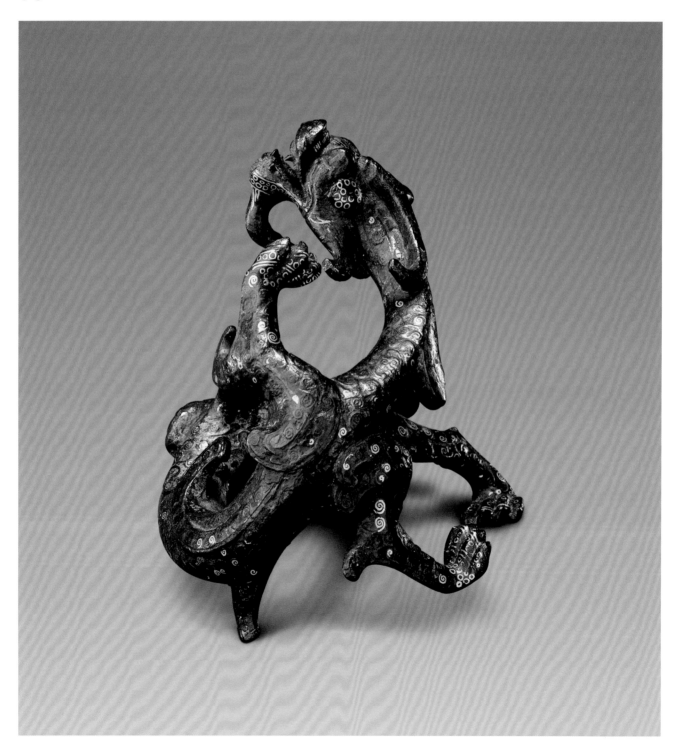

141

獸形鎮
六朝
高7.3厘米　寬7.6厘米

Animal-shaped bronze paperweight
Six Dynasties
Height: 7.3cm　Width: 7.6cm

圓雕獸形，呈半伏臥狀，頭昂起，口
大張，憨態可掬。身下為圓盤座。

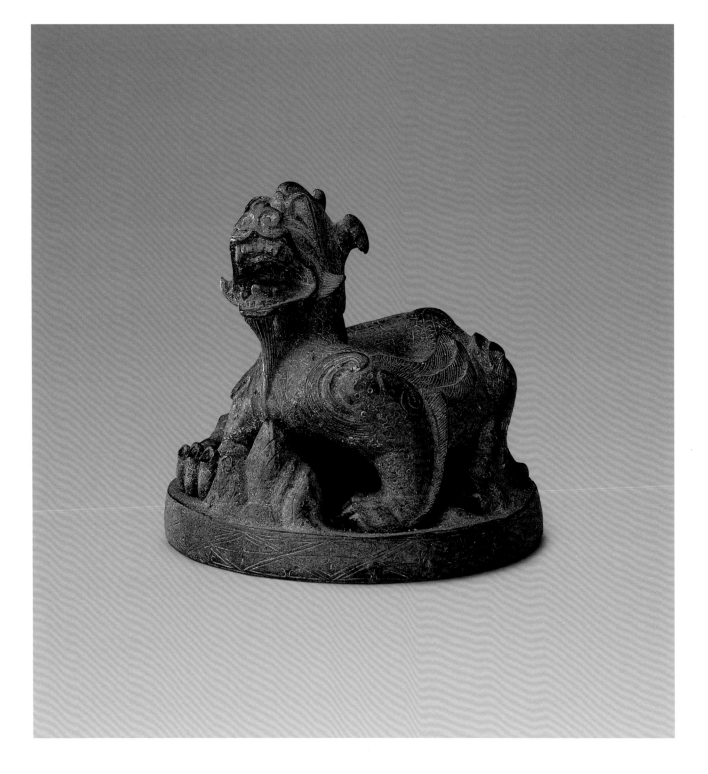

142

龍紋方鏡
隋
邊長6.5厘米

Square bronze mirror with dragon design
Sui Dynasty
Length of sides: 6.5cm

方形，圓鈕。主題紋飾為龍紋。寬緣
上有銘文一周："賞得秦王鏡，判不
惜千金，非關欲照膽，特是自名心。"

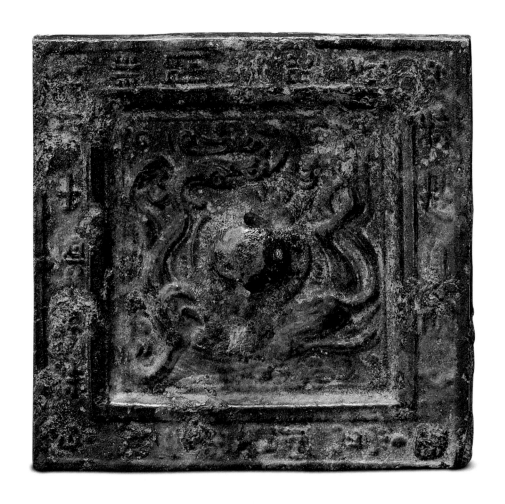

143

十二辰紋鏡
隋
徑13.1厘米

Bronze mirror with design of twelve
symbolic animals representing a person's
birth year
Sui Dynasty
Diameter: 13.1cm

圓形，半圓鈕，連珠紋鈕座，素窄
緣。內區飾纏枝環繞的忍冬紋，外區
為生動的十二生肖圖案。

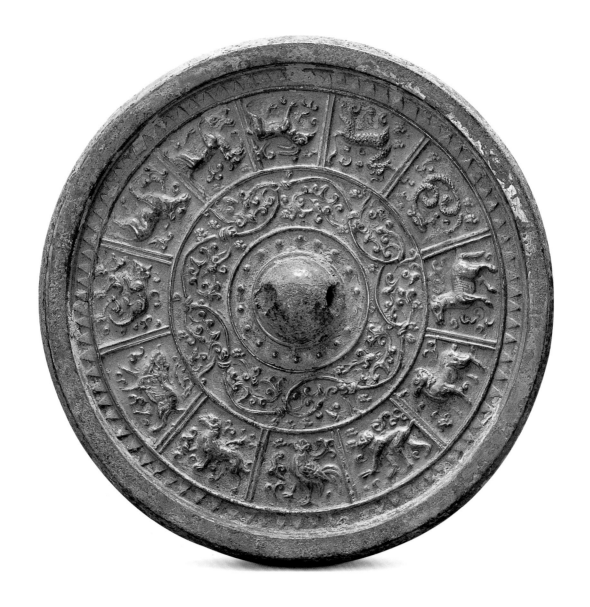

144

四靈紋鏡
隋
徑17.2厘米

Bronze mirror with design of four supernatural animals symbolizing the Four Quarters
Sui Dynasty
Diameter: 17.2cm

圓形，半圓鈕，四瓣花紋鈕座。鈕座外為雙線方格紋，四角與矩形紋將內區分為四，分別飾青龍、白虎、朱雀、玄武四靈紋，外圍繞短線紋圈。寬緣上飾流雲紋。

此鏡紋飾豐富、細膩，製作精緻。

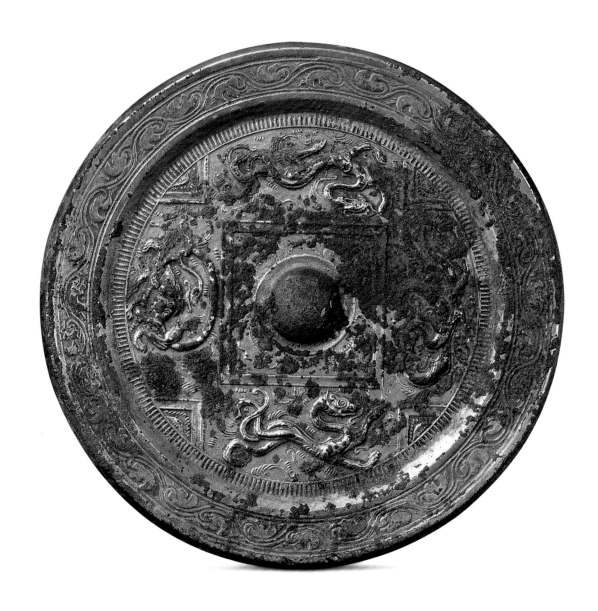

145

湛若止水鏡
隋
徑21.1厘米

Bronze mirror with inscription "Zhan Ruo Zhi Shui"
Sui Dynasty
Diameter: 21.1cm

圓形，半圓鈕，方鈕座，楷書十二辰，間以小乳釘紋。內區紋飾為青龍、白虎、朱雀、玄武四神紋。寬緣，上飾齒紋和銘文帶，篆書銘文："湛若止水，皎如秋月，精暉內融，菱華外發，洞照心膽，屏除奸孽，飼世作珍，服之無。"

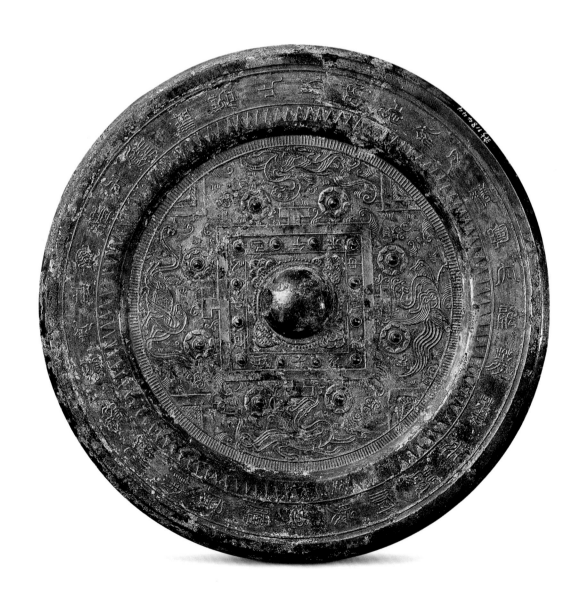

146

照日菱花鏡
隋
徑14厘米

Bronze mirror with inscription "Zhao Ri Ling Hua"
Sui Dynasty
Diameter: 14cm

圓形，半圓鈕。內區主紋飾為四瑞獸，間以流雲、花卉紋。外區兩周齒紋。高緣上為銘文帶，楷書銘：「照日菱花出，臨池滿月生，公看巾帽整，妾映點妝成。」

此鏡做工精緻，紋飾細膩、流暢，為隋鏡精品。

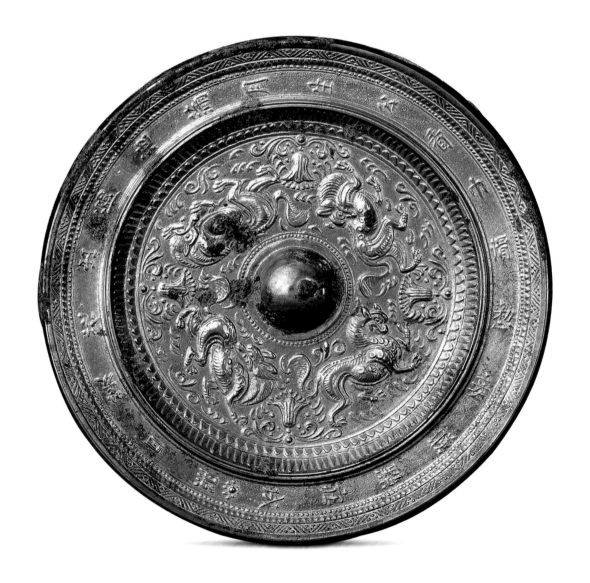

147

十二辰紋鏡
隋
徑21.7厘米

Bronze mirror with design of twelve
symbolic animals representing a person's
birth year
Sui Dynasty
Diameter: 21.7cm

圓形，半圓鈕，六瓣花鈕座。內區四
靈紋，間飾花、樹、山石。外區雙弦
紋內為十二生肖圖案。素高緣。

此鏡製作規整，紋飾豐富，凸起於鏡
面，具有浮雕效果。

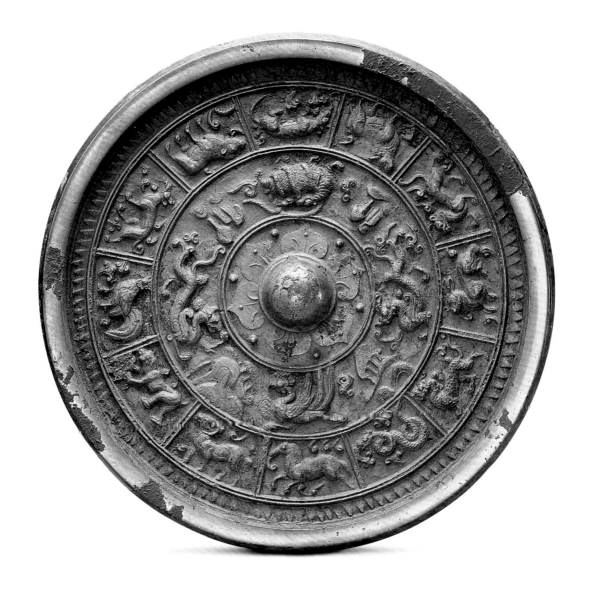

148

玉匣盼看鏡
隋
徑16.2厘米

Bronze mirror with inscription "Yu Xia Pan Kan"
Sui Dynasty
Diameter: 16.2cm

圓形，半圓鈕，方鈕座，飾花瓣紋。內區主紋為四瑞獸作四方配置，間以流雲紋。外區兩周齒紋。高緣，銘文帶內凹，楷書鏡銘："玉匣盼看鏡，輕灰暫拭塵，光如一片水，影照兩邊人。"

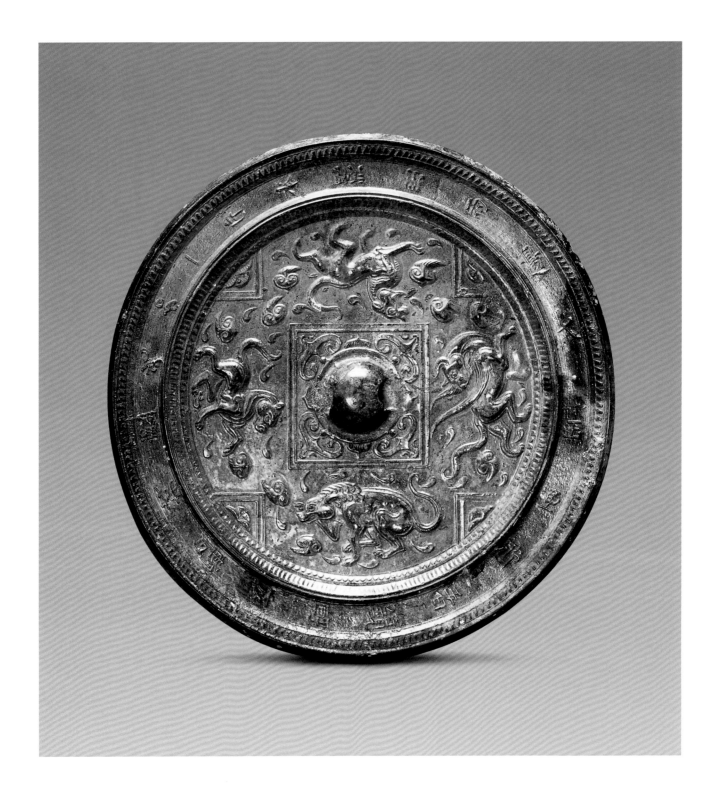

149

弦紋蓋碗
唐
通高14.1厘米　口徑20.8厘米

Bronze bowl with bow-string design and a cover
Tang Dynasty
Overall height: 14.1cm
Diameter of mouth: 20.8cm

圓形，盤口，腹飾弦紋，圈足。圓形蓋，與器以子口相合。有圓形托盤，淺腹，圈足。較少見。

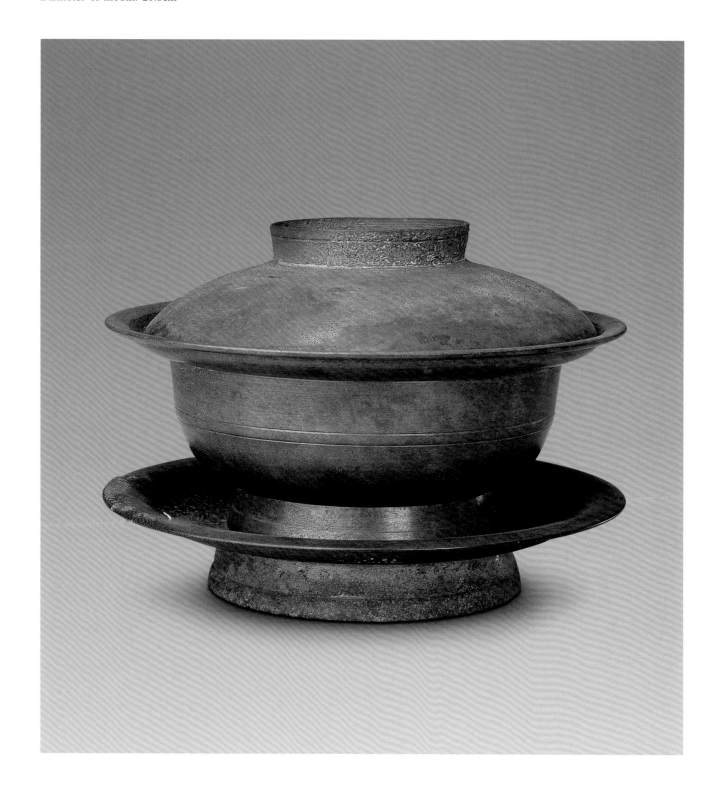

150

蓋碗
唐
通高11.9厘米　口徑13.7厘米

Bronze bowl with a cover
Tang Dynasty
Overall height: 11.9cm
Diameter of mouth: 13.7cm

圓直口，直壁內收，矮足。有蓋。通
體光素，打磨光滑，造型極為簡潔而
流暢。

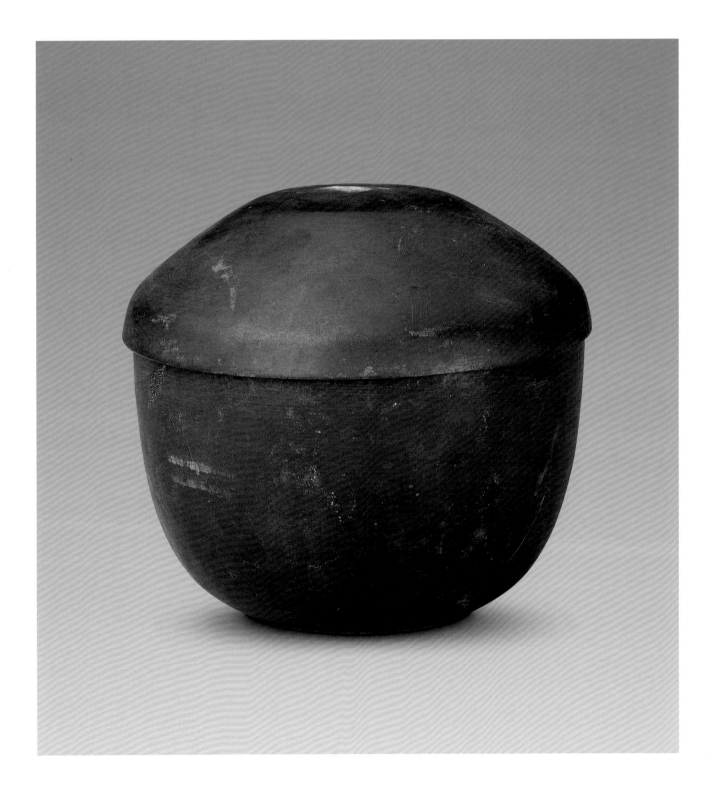

151

銅勺
唐
長9.5厘米　斗徑5.1厘米

Bronze ladle
Tang Dynasty
Length: 9.5cm　Diameter of ladle: 5.1cm

圓形勺斗，光素無紋。曲柄，柄端作
成花蕾狀。此勺製作十分簡練，應是
生活實用器，可見唐代生活之一斑。

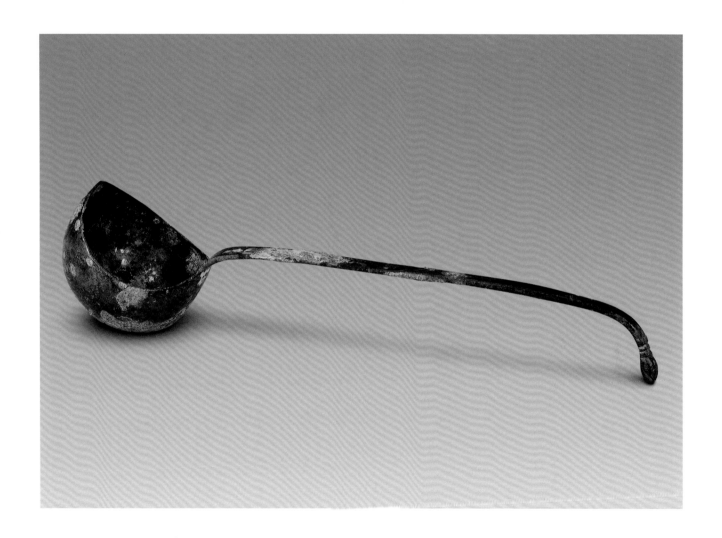

152

竹節紋箸
唐
長23.2厘米　徑0.3厘米

**Bronze chopsticks with bamboo-joint
upper end**
Tang Dynasty
Length: 23.2cm　Diameter: 0.3cm

圓柱體，一端作竹節紋。製作精細，
反映了唐代社會生活狀況。

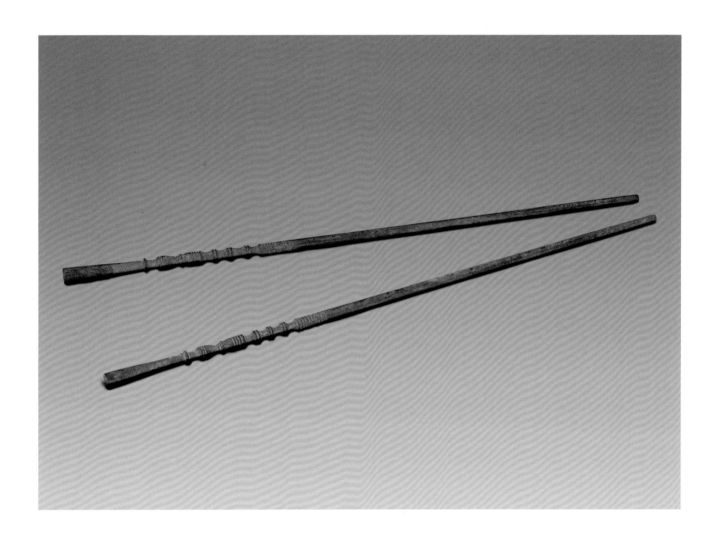

153

弦紋高足盤
唐
高7.9厘米　徑14.7厘米

**Bronze plate with bow-string design and
a long stem**
Tang Dynasty
Height: 7.9cm　Diameter: 14.7cm

圓盤，淺腹，高足，盤口、足邊飾有
弦紋。

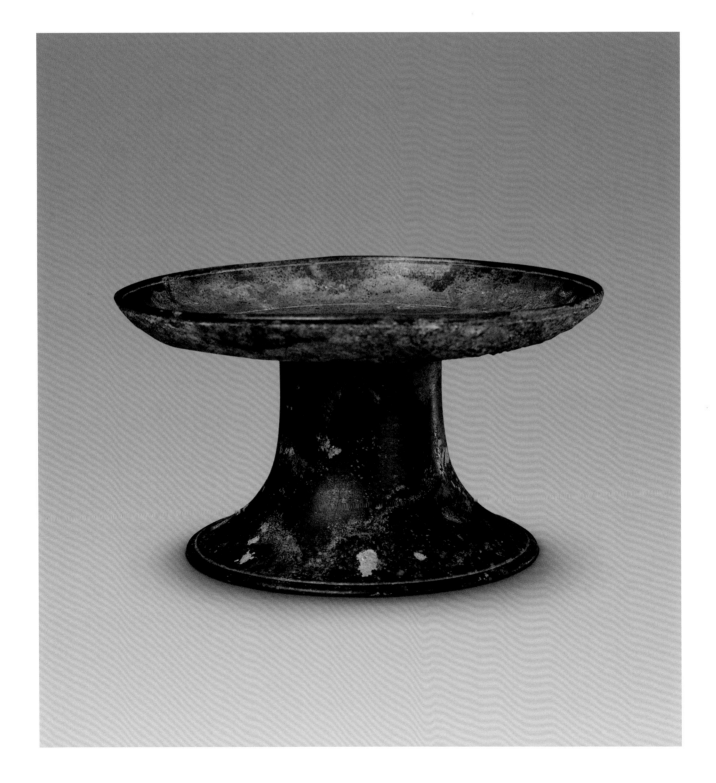

154

花瓣式盤
唐
高1.5厘米　寬11.5厘米

Petal-shaped bronze plate
Tang Dynasty
Height: 1.5cm　Width: 11.5cm

花瓣形體，平底。整體如盛開的花朵，極具裝飾性，為唐代典型的盤式。

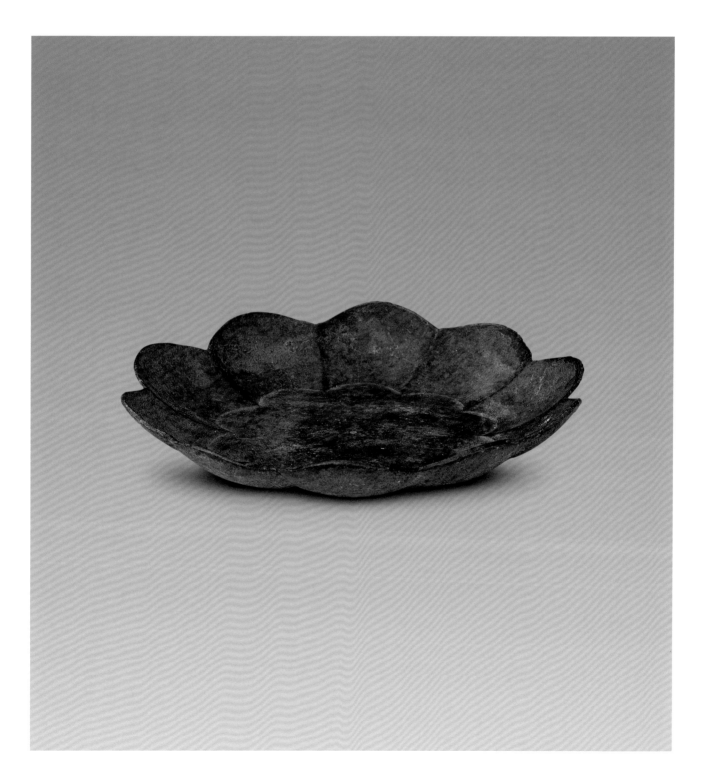

155

長頸瓶
唐
高32.3厘米　腹徑14.5厘米

Long-necked bronze pot
Tang Dynasty
Height: 32.3cm
Diameter of belly: 14.5cm

細長頸，直口，長柄帽形蓋，圓鼓
腹，肩部有一注水口。

此壺造型頗為別致，各部分線條規整
而流暢。

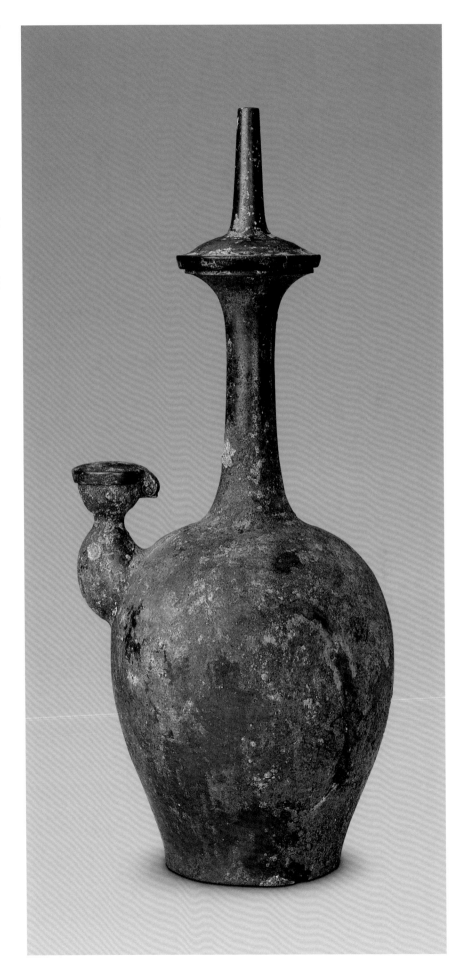

156

直頸侈口瓶
唐
高20.7厘米　腹徑9.7厘米

Straight-necked pot with a wide flared mouth
Tang Dynasty
Height: 20.7cm
Diameter of belly: 9.7cm

細長頸，侈口，橢圓腹，矮圈足。器體表面圓潤、光滑，造型線條流暢。

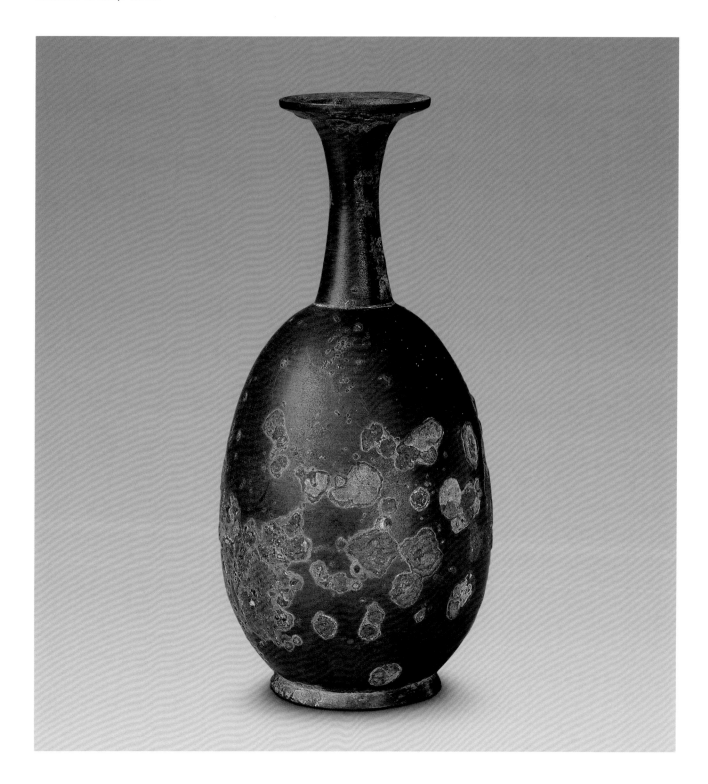

157

提梁罐
唐
高23.6厘米　腹徑20.7厘米

Bronze jar with a loop handle
Tang Dynasty
Height: 23.6cm
Diameter of belly: 20.7cm

圓形，斂口，平底，口沿兩側有環
耳，上有提梁。

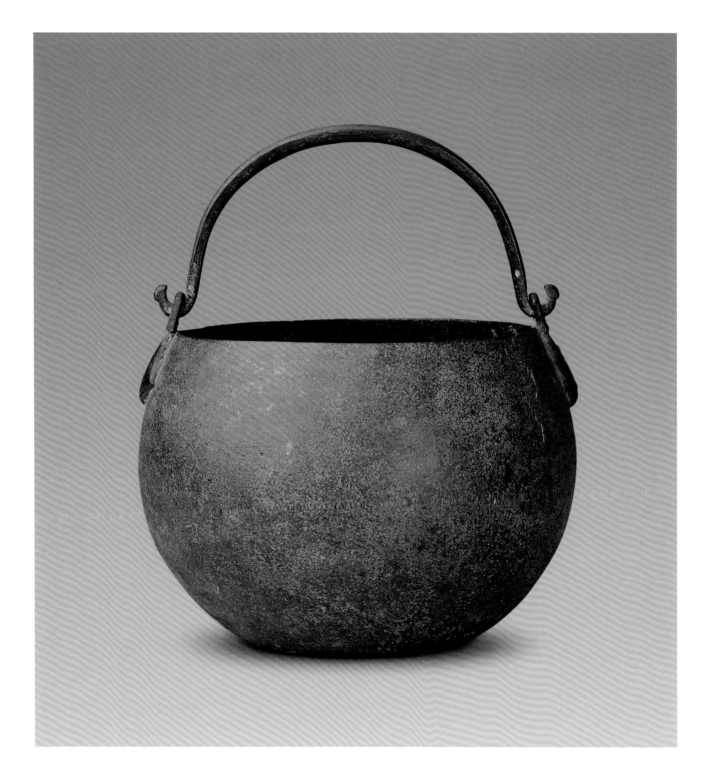

158

鎏金騎射紋杯
唐
高7.4厘米　寬5.9厘米

**Gilded bronze cup with design of
horsemanship and archery**
Tang Dynasty
Height: 7.4cm　Width: 5.9cm

直口，圓唇，直壁，腹下收，高足。
通體鎏金。外壁口沿下有一周弦紋，
將杯身紋飾分為兩部分，上為花草
紋，下為人物騎射圖，間飾花草、樹
木。足飾蓮瓣紋。

唐代銅杯罕見，且製作工藝高超，紋
飾精美，是唐代銅器中的珍品。

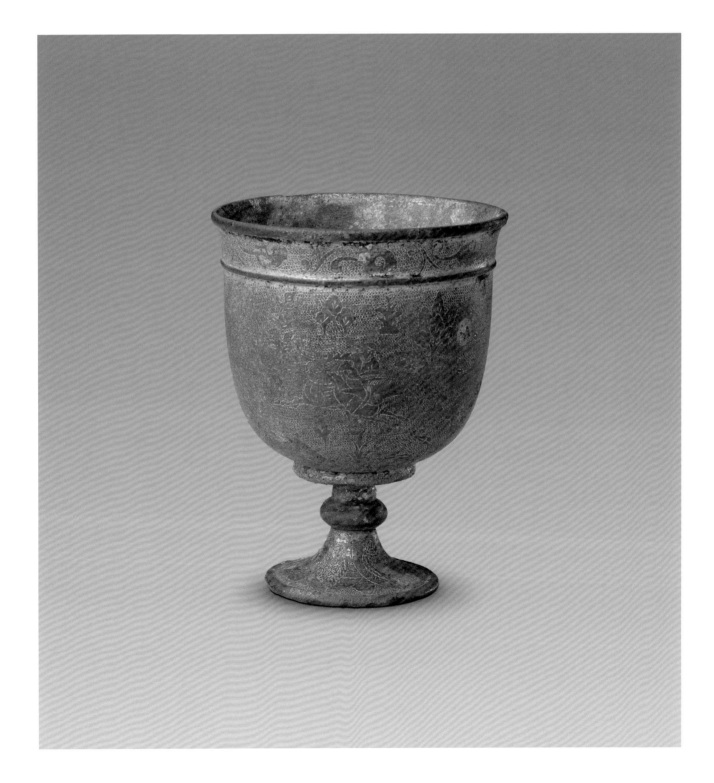

159

鎏金高足杯
唐
高7.4厘米　口徑7.2厘米

Gilded bronze cup with a long stem
Tang Dynasty
Height: 7.4cm
Diameter of mouth: 7.2cm

圓侈口，壁內收，高足。通體鎏金，
口沿下有一周弦紋。造型與當時金銀
器相類，為唐代杯典型樣式。

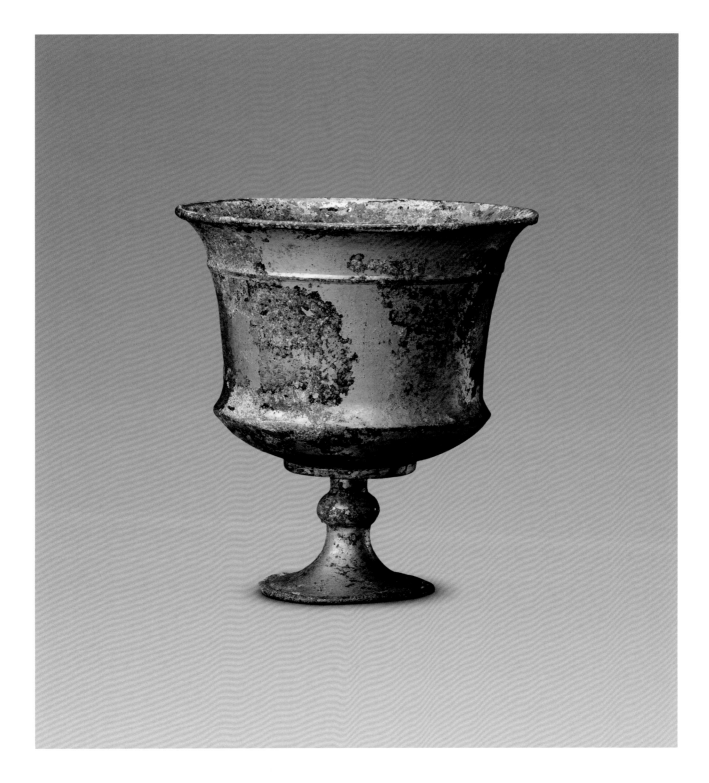

160

徐銘杯
唐
高8.9厘米　口徑9.9厘米

Bronze cup with inscription "Xu"
Tang Dynasty
Height: 8.9cm
Diameter of mouth: 9.9cm

圓直口，腹下收，圈足。足上刻有楷書銘文"徐"字。

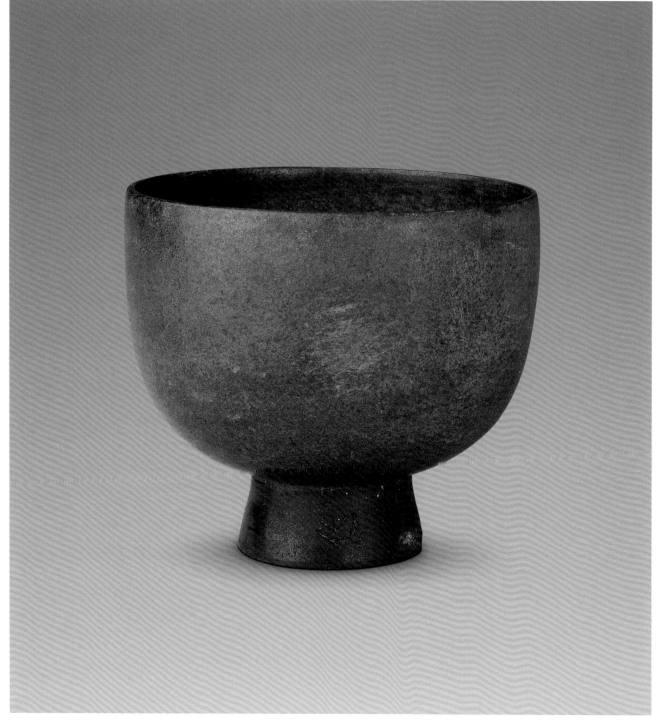

161

鎏金洗
唐
高6.5厘米　口徑22厘米

Gilded bronze brush washer
Tang Dynasty
Height: 6.5cm
Diameter of mouth: 22cm

圓直口，口沿外翻，口沿下有一周弦
紋，淺腹微收，平底。通體鎏金，保
存較好，金光熠熠。

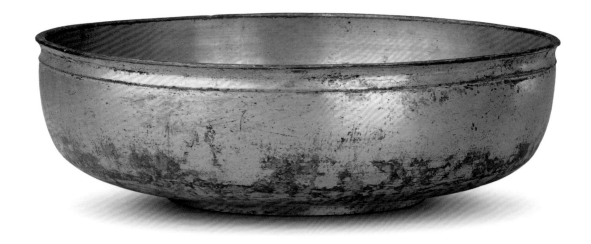

162

弦紋洗
唐
高3.7厘米　口徑11.8厘米

**Bronze brush washer with bow-string
design**
Tang Dynasty
Height: 3.7cm
Diameter of mouth: 11.8cm

圓形直口，下腹內收，口沿飾數道弦
紋。造型簡練、實用。

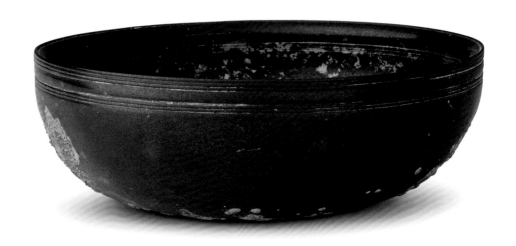

天寶人馬鈴
唐
高7厘米　銑距7.2厘米

Small bronze bell with inscriptions "Tian Bao" and "Ren Ma"
Tang Dynasty
Height: 7cm　Spacing of Xian: 7.2cm

圓形，平口，橋形環鼻，外壁一面圓形框內刻楷書銘文："人馬"，一面刻年款："天寶十年正月"。"天寶"為唐玄宗李隆基年號，"十年"即公元751年。

此鈴為馬具，有準確紀年，有較高研究價值。

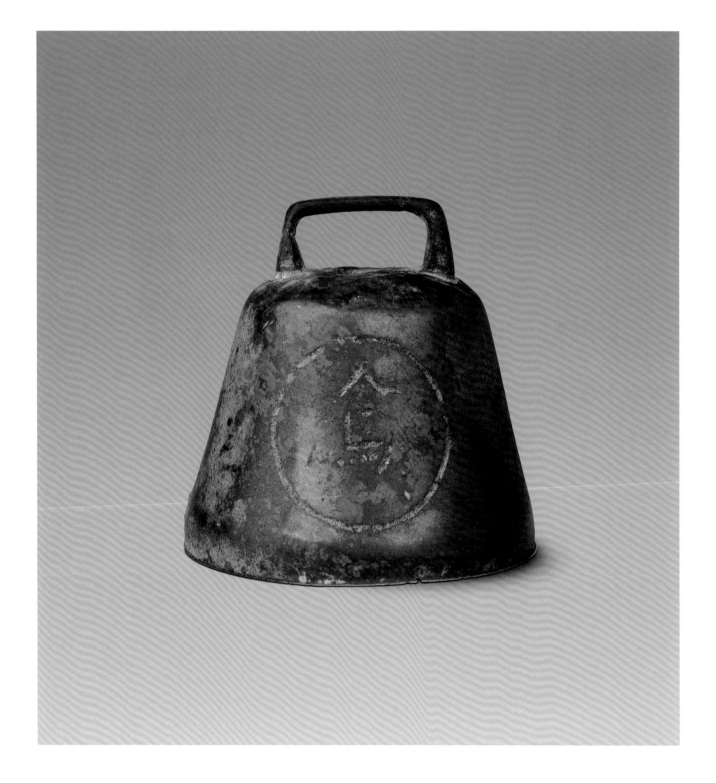

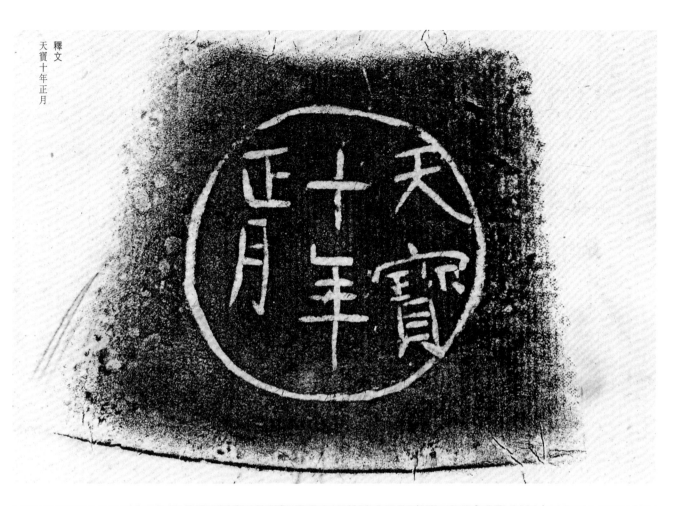

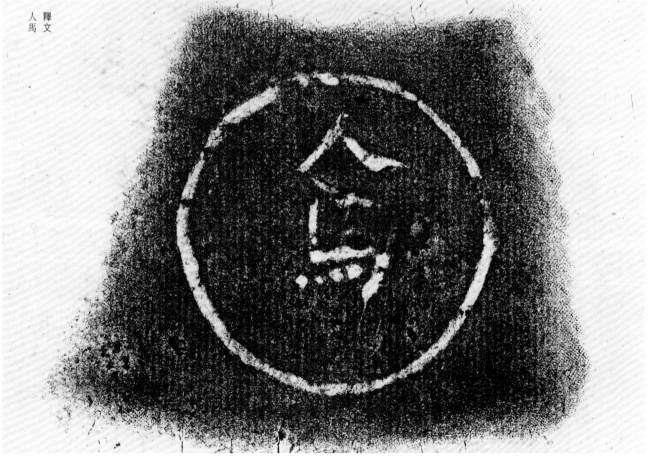

164

四季平安鈴
唐
高8厘米　銑距7.6厘米

Small bronze bell with inscription "Si Ji Ping An"
Tang Dynasty
Height: 8cm　Spacing of Xian: 7.6cm

圓形，平底，橋形鈕，外壁有兩層紋飾，上層為兩組獸面紋，間有吉語銘文："四季平安"；下層為捲葉、花朵，間有造器者銘："曹造"。

此鈴鑄造較精，紋飾繁複。

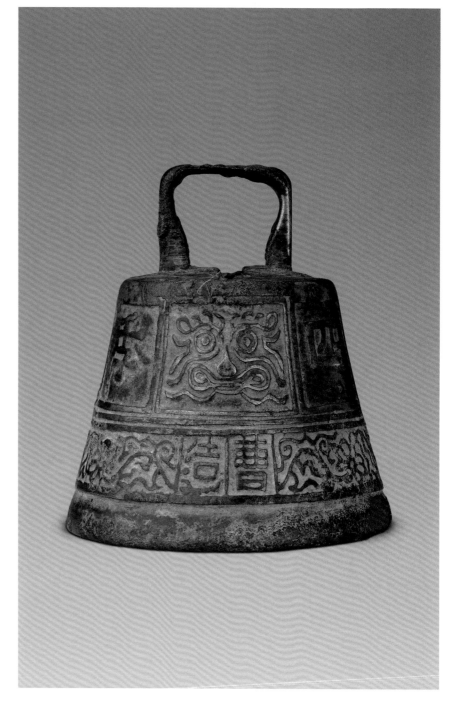

165

銅鈸
唐
徑47.7厘米

Bronze Bo (cymbals)
Tang Dynasty
Diameter: 47.7cm

圓盤形，外中部隆起成半圓形，中有
小孔可穿繫，內凹。

鈸，打擊樂器，以兩片為一副，相擊
發聲。唐代十部樂中有七部用鈸。此
鈸形體較大，極為罕見。

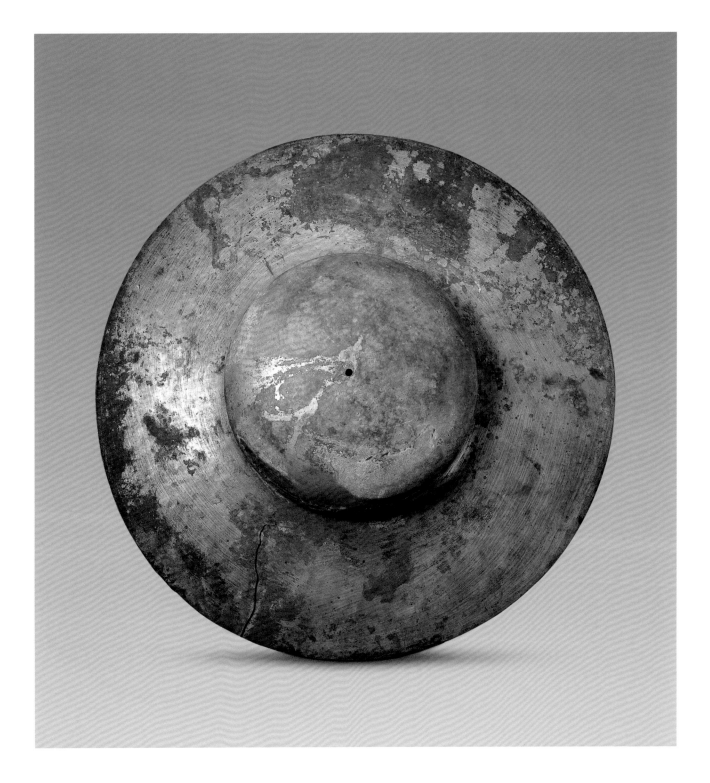

166

雲鑼
唐
高1.7厘米　徑12.5厘米

Bronze Luo (gong)
Tang Dynasty
Height: 1.7cm　Diameter: 12.5cm

圓盤形，口沿外侈，淺腹直壁。沿上
有孔，用於穿繩繫掛。

雲鑼為打擊樂器，多為九至十一面成
套懸掛，以木槌敲擊。此雲鑼為道教
樂器。

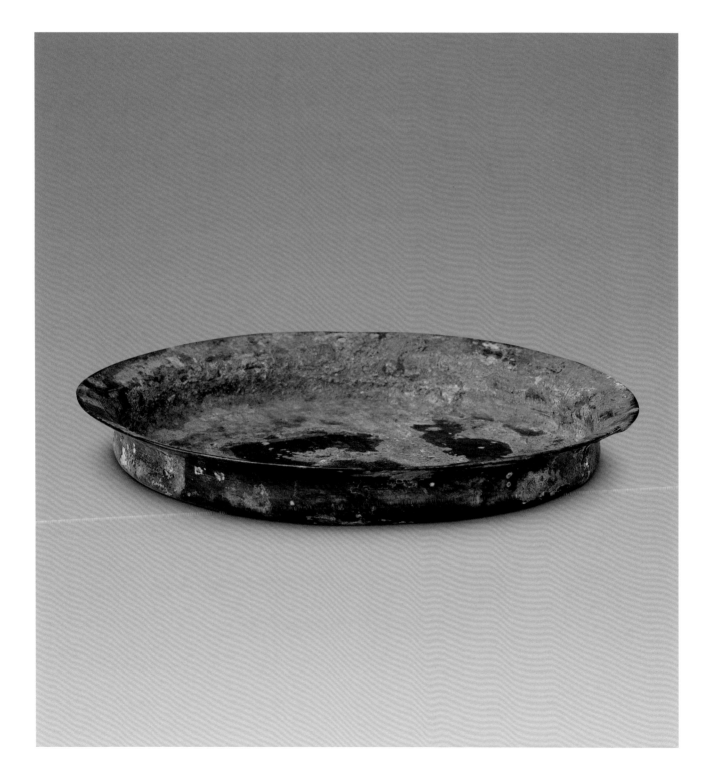

167

菱花月宮紋鏡
唐
徑14.5厘米

Bronze mirror in the shape of a water chestnut flower with design of the Moon Palace
Tang Dynasty
Diameter: 14.5cm

菱花形。內區下凹，紋飾凸雕月宮圖，中央為枝繁葉茂的桂樹，樹幹中部隆起鏤空為鏡鈕。一側為嫦娥振袖起舞，另一側為白兔搗藥，下有蟾蜍作跳躍狀。鏡緣飾雲紋。

唐以前銅鏡多為圓形或方形，唐代開始流行花式鏡，菱花形為其中最具特色者。

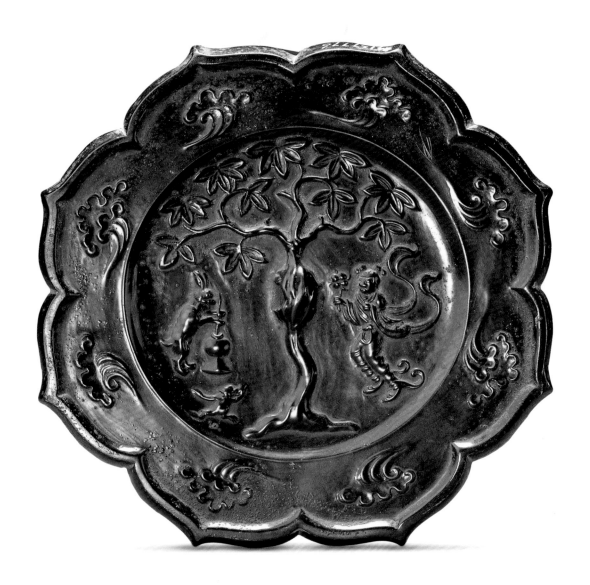

168

菱花銀托鳥獸紋鏡
唐
徑5.8厘米

Bronze mirror in the shape of a water
chestnut flower with bird-and-animal
design set off by silver pieces
Tang Dynasty
Diameter: 5.8cm

菱花形，獸鈕。內區菱花形框內飾鳥
獸紋，其間飾纏枝花卉紋。素緣。銀
托是指以銀片襯托花紋。

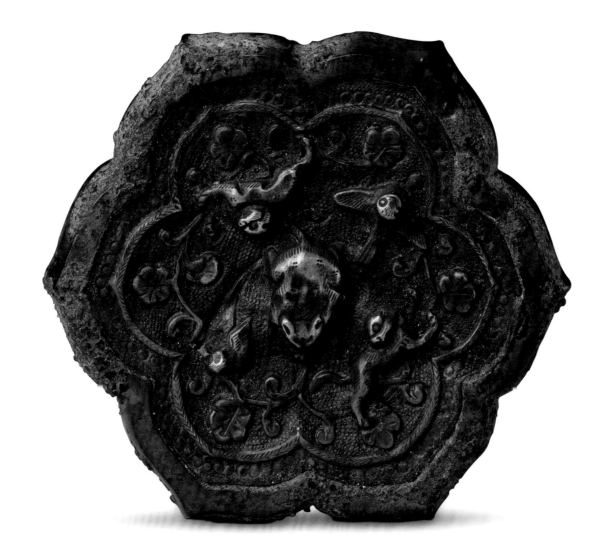

169

陽燧鏡
唐
邊長9.8厘米

Bronze mirror with a concave able to kindle fire by reflection of sun
Tang Dynasty
Length of sides: 9.8cm

方形。鏡背內區中央為一凹下圓形面，即陽燧，可以聚陽光之焦點用來取火。陽燧四角各飾伏獸為鈕，獸腹下面中空，用以穿帶。獸鈕間飾梅花紋及幾何紋。

陽燧銅鏡在傳世品中較少見。

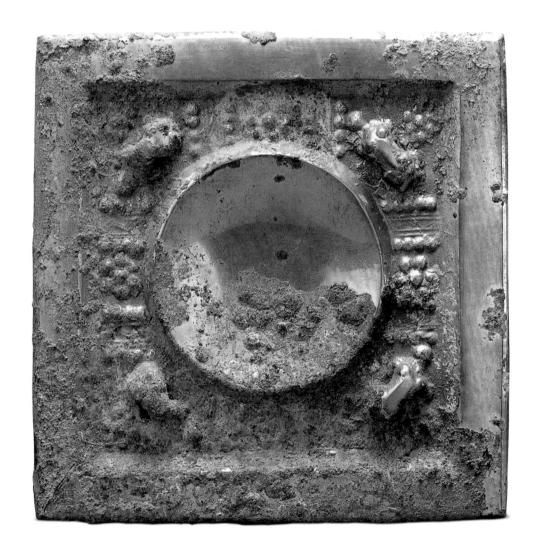

170

打馬毬紋鏡
唐
徑19.3厘米

Bronze mirror with a scene of polo contest
Tang Dynasty
Diameter: 19.3cm

八瓣菱花形，球形鈕。內區主題紋飾為打馬毬紋，表現四人騎馬打毬，兩人一對，各手持曲棍，駿馬飛馳，有的作擊毬狀，有的作搶毬狀，有的似作迎戰的準備，姿態生動，小毬在空中飛舞。間飾花草紋。

馬毬是唐代盛行的一種體育運動，此鏡紋飾生動地表現了馬毬運動的激烈場面，是唐鏡中的瑰寶。

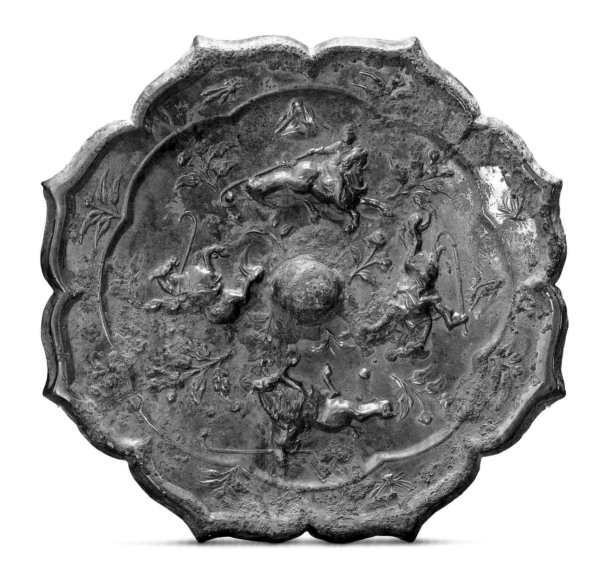

171

峰巒紋方鏡
唐
邊長12.3厘米

**Square bronze mirror with design of
ridges and peaks**
Tang Dynasty
Length of sides: 12.3cm

方形。鏡背滿飾陽紋峰巒疊起，中間山峰突起為鏡鈕。從鏡鈕向四角伸出四面峰巒，山峰間有樹木、攀緣的猴子攀枝及飛翔的小鳥。緣邊成波浪形。

此鏡紋飾設計堪稱獨具匠心，為唐鏡中所少見。

172

侯瑾之方鏡
唐
邊長14.6厘米

**Square bronze mirror with inscription
"Hou Jin Zhi"**
Tang Dynasty
Length of sides: 14.6cm

方形。下方為池塘，內伸出一枝碩大荷葉，由池塘中伸向鏡之中央，葉上伏一龜為鈕。左側為竹林，一人端坐彈琴，前方置几案。右側兩樹下一鳳鳥抬足振翅，似在聞琴起舞。上方雲氣中山巒起伏，半月高懸，長方框內有"侯瑾之"款。

此鏡紋飾別致，在唐鏡中少見。

173

菱花鳥紋鏡
唐
徑17.7厘米

Bronze mirror in the shape of water chestnut flower with bird design
Tang Dynasty
Diameter: 17.7cm

菱花形，圓鈕。內區主題紋飾為四鳥立於花朵上，有的伸頸佇立，有的展翅欲飛。外區飾花卉及蜂蝶紋。

174

葵花雙馬紋鏡
唐
徑23.9厘米

Bronze mirror in the shape of a sun-
flower with design of two horses
Tang Dynasty
Diameter: 23.9cm

葵花形，圓鈕。內區主題紋飾為兩匹
駿馬，身帶翼，踏在盛開的花朵上，
天上是銜花枝飛翔的大雁。外區為雲
紋、花葉紋。

此鏡紋飾線條流暢、嫻熟，特別是雙
馬裝飾，較為少見。

175

菱花月宮紋鏡
唐
徑19厘米

Bronze mirror in the shape of a water chestnut flower with design of the Moon Palace
Tang Dynasty
Diameter: 19cm

菱花形，龜鈕。內區主題紋飾為月宮圖，枝葉繁茂的桂樹下，一側是嫦娥，一手托果盤，一手持"大吉"牌，腳踏祥雲，翩翩起舞，衣飾飄帶隨風飛揚；下方為白兔搗藥，另一側有一蟾蜍，四腿曲伸似在跳躍；正下方為荷葉形池塘，上方書一"水"字。外區為花卉、蜂蝶、祥雲紋。

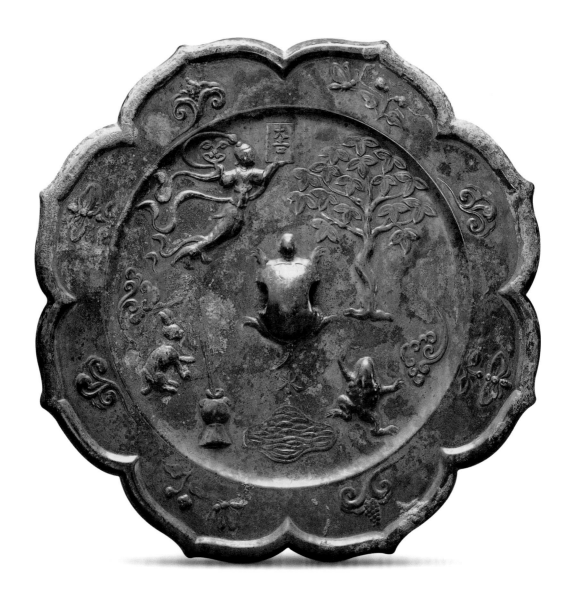

176

海獸葡萄紋鏡
唐
徑11.9厘米

Bronze mirror with design of sea beast and grapes
Tang Dynasty
Diameter: 11.9cm

圓形，獸形鈕。通體飾細密的海獸葡萄紋，內區為海獸、葡萄枝葉紋，外區為繁茂的葡萄果實、枝葉，並延伸到鏡緣，間有飛禽栖息。

海獸葡萄紋為唐鏡中常見紋飾。此鏡鑄造精良，紋飾清晰、飽滿，為此類銅鏡中之佳品。

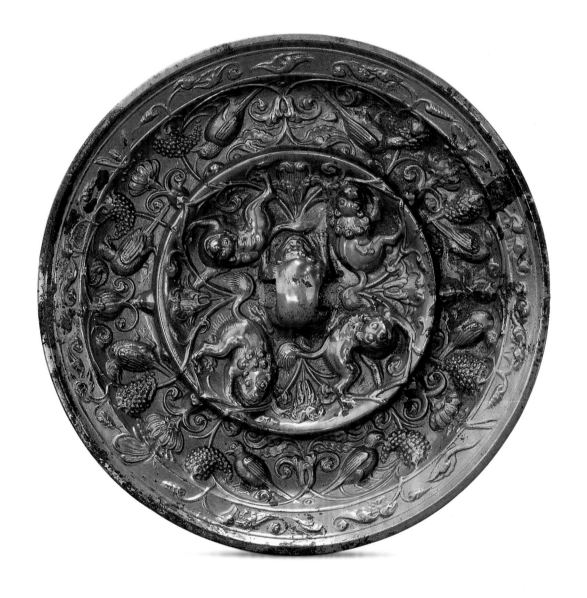

177

海獸葡萄紋方鏡
唐
邊長11.5厘米
清宮舊藏

Square bronze mirror with design of sea beast and grapes
Tang Dynasty
Length of sides: 11.5cm
Qing Court collection

方形，獸形鈕。厚重潔白。凸起邊框將鏡背紋飾分成內、外區，內區為四隻海獸，葡萄為地紋。外區繁茂的葡萄枝葉中有飛禽栖息。

唐鏡中飾海獸葡萄紋者較多，但多為圓形鏡，方形者少見。

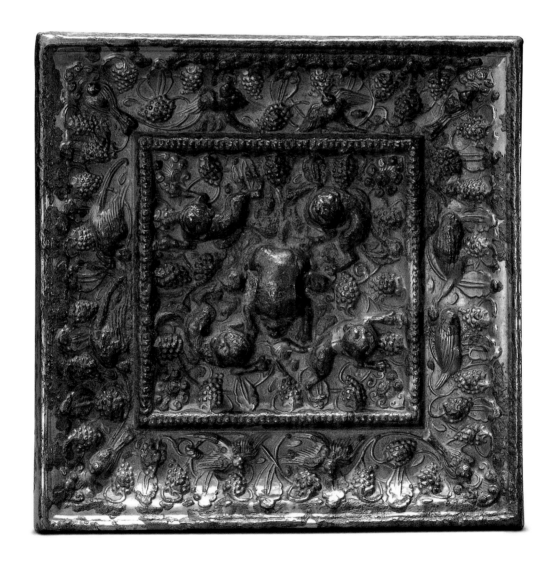

鎏金帶飾
唐
銙長4.8厘米　鉈尾長7厘米
高4.3厘米

Gilded bronze belt ornaments (11 pieces)
Tang Dynasty
Two pieces: Length: 7cm　Height: 4.3cm
Nine pieces: Length: 4.8cm　Height: 4.3cm

帶飾由11塊組成，九塊近方形的稱銙，首尾兩塊稱鉈尾。帶飾通體鎏金，圖案相同，在波濤洶湧的海水中，一人頭戴道冠，身着寬袍，足踏雲靴，端坐在老樹槎中，神態自若。

此帶飾繫革鞓（即袍帶）上的飾件，以不同質地區別官職高低，一般有玉、金、銀、犀、銅、鐵、角、石等。

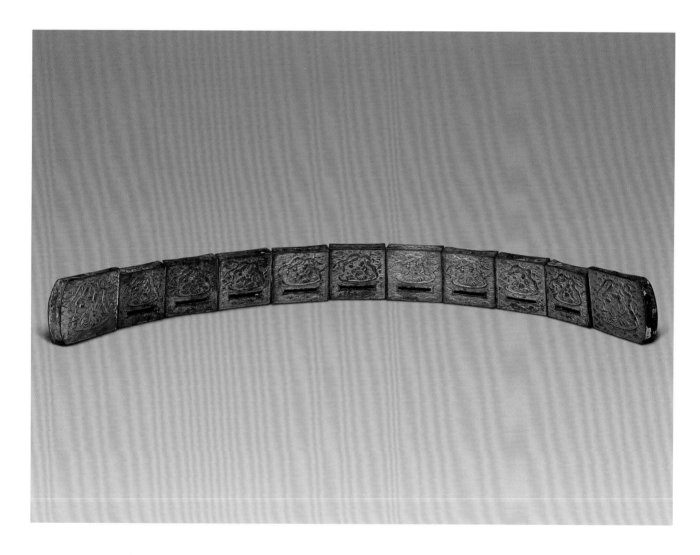

179

鎏金馬鐙
唐
高4.7厘米　寬3.3厘米

Gilded bronze stirrup
Tang Dynasty
Height: 4.7cm　Width: 3.3cm

圓環形，上方有圓鈕環用於繫掛，下底寬為踏板。通體鎏金。

馬鐙是騎馬時踏腳的裝置。此馬鐙形體較小，為非實用品，應是殉葬用的冥器。此器通體鎏金，墓主人的身份應較高。

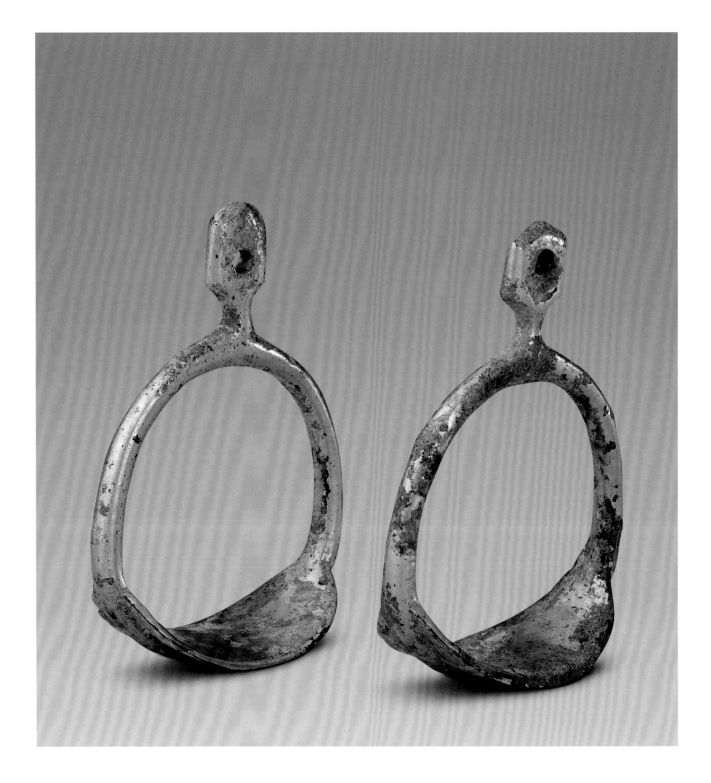

180

馬蹬
唐
高24.4厘米　寬13.3厘米

Bronze Stirrup
Tang Dynasty
Height: 24.4cm　Width: 13.3cm

長方扁形鈕，橋形梁，鏤空式踏板。
為唐代實用馬具，對研究馬蹬形制和
當時社會經濟狀況有一定價值。

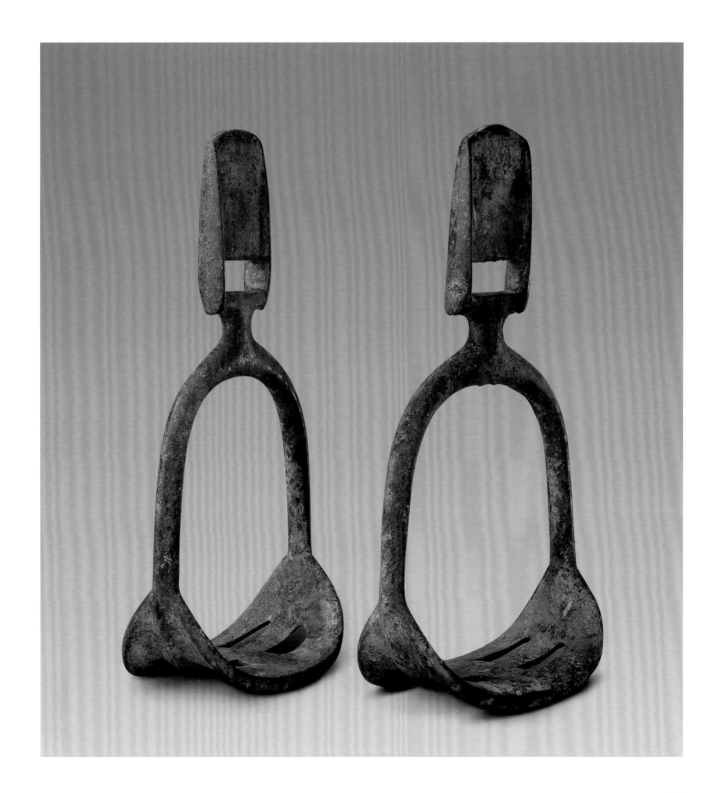

181

貞觀元年駱駝硯滴
唐
高6.8厘米　寬11.2厘米

**Camel-shaped water dropper made in the
first year of Zhenguan period (AD627)**
Tang Dynasty
Height: 6.8cm　Width: 11.2cm

駱駝作臥形，頭上揚，似在張口鳴叫，口內有孔。雙峰，後峰下部有一孔，用於注水。兩駝峰及頭間形成自然凸凹，又可作筆架。外底有銘文"大唐時貞觀元年"款。"貞觀"為唐太宗李世民年號，"元年"即公元627年。

此器造型生動，兼具筆架、硯滴兩種功用，設計巧妙。有明確紀年。

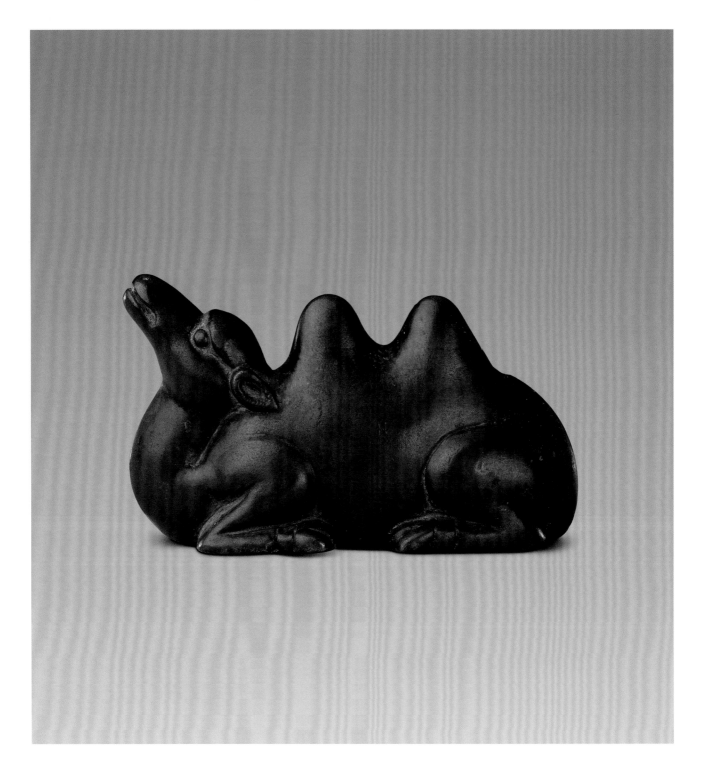

鎏金花卉紋盒
唐
高2厘米　徑4.5厘米

Gilded bronze box with floral design
Tang Dynasty
Height: 2cm　Diameter: 4.5cm

扁圓形，蓋、盒有子母口扣合。通體
鎏金，飾魚籽紋襯地的纏枝蓮紋。

此盒形制小巧而精緻。為盛裝化妝品
的粉盒。

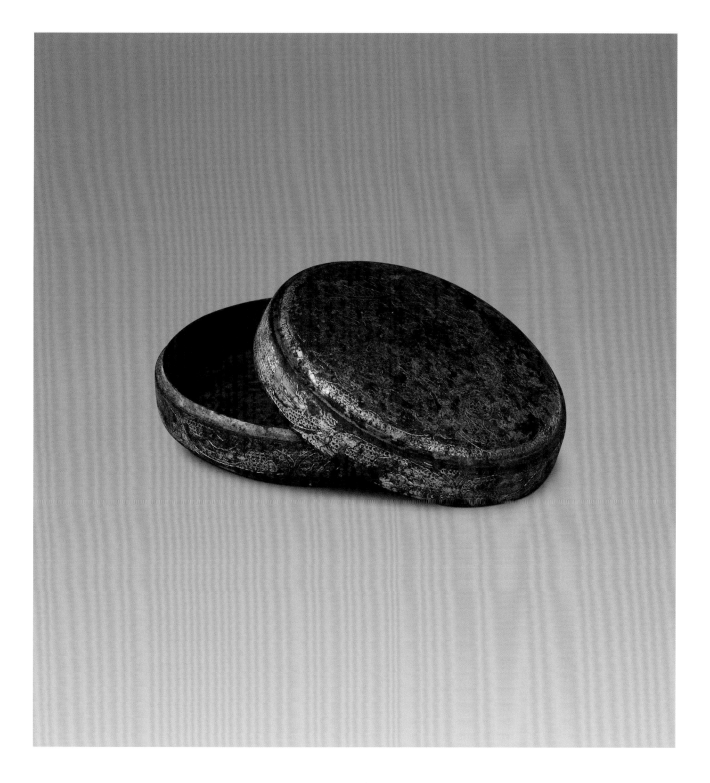

183

花鳥紋盒
唐
高3厘米　徑8.8厘米

Bronze box with design of a bird and flowers
Tang Dynasty
Height: 3cm　Diameter: 8.8cm

扁圓形，直口，淺腹，蓋、盒有子母
口扣合。通體刻飾花紋，蓋面纏枝花
紋一周，枝繁葉茂，花朵盛開，中心
部位飾一鳥。

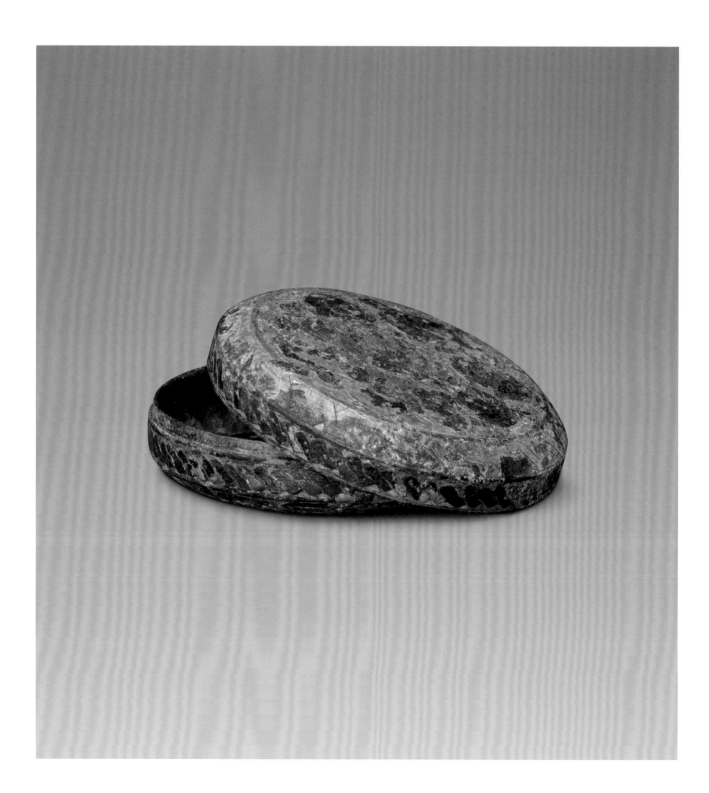

銅鎖
唐
高8.3厘米　寬2厘米

Bronze lock
Tang Dynasty
Height: 8.3cm　Width: 2cm

鎖呈長方形,中空,內有機關,一端有鎖孔,另一端為鎖棍及鑰匙孔,孔中插有鑰匙。鎖棍迴折穿入鎖孔。鑰匙柄作串珠狀,柄端有一孔。

中國現存最早的鎖具是漢代鐵鎖。此鎖亦為早期鎖具之一,對研究中國鎖具歷史有一定價值。

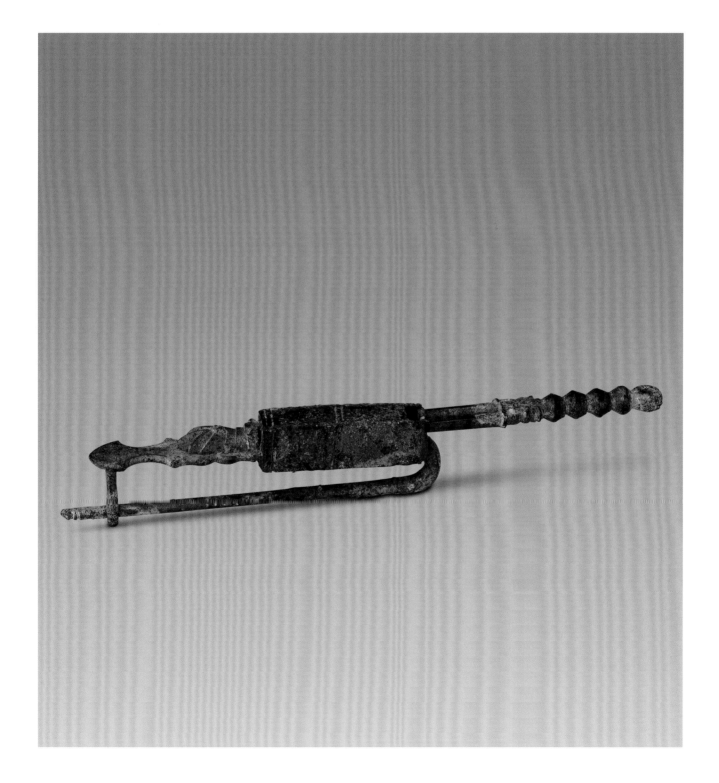

185

剪刀
唐
長13.4厘米　寬2.8厘米

Bronze scissors
Tang Dynasty
Height: 13.4cm　Width: 2.8cm

刃部較長，把成 8 字形。為唐代生活
用具，可用來裁剪衣物等，簡單而實
用，據此可見當時生活之一斑。

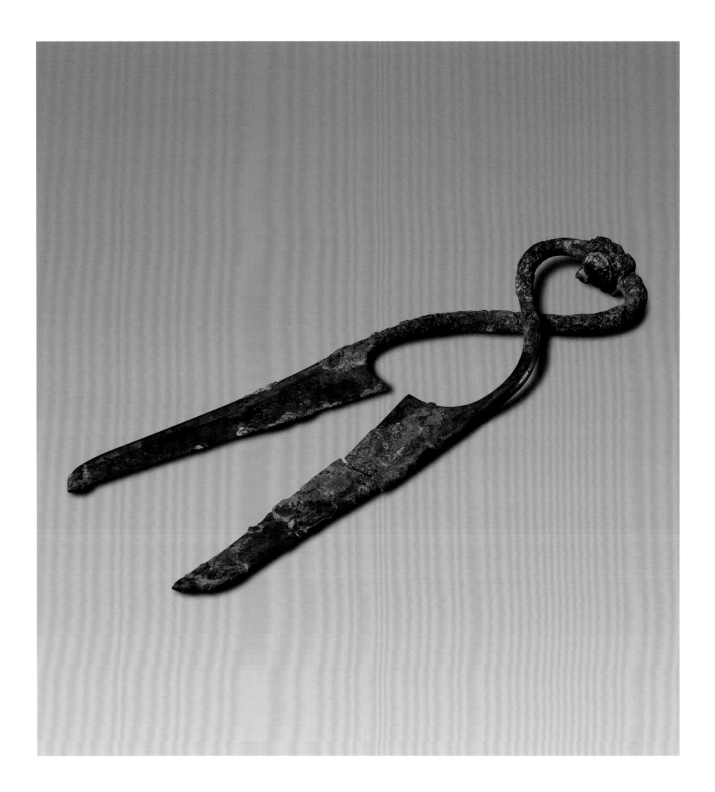

186

鑷子
唐
長14.7厘米　寬1.4厘米

Bronze tweezers
Tang Dynasty
Height: 14.7cm　Width: 1.4cm

鑷子前端內曲，用來捏取小件物品，
把成串珠狀，便於握持。

此鑷子為實用工具，較少見。唐代隨
着社會的發展，為了生活的便利，各
種不同用途的工具極為發達。

銅棺
唐
高13.5厘米　寬18.8厘米

Bronze coffin
Tang Dynasty
Height: 13.5cm　Width: 18.8cm

由棺和棺床兩部分組成。棺蓋作半圓覆瓦形，有合頁與棺體相連，可開合。棺蓋上有三道飾有菱形方格紋的寬帶。棺床為長方束腰須彌座，下部兩邊飾鏤空“山”字紋。

此棺係盛放佛舍利或骨灰用。

188

吳越國王鎏金塔
五代
高22.4厘米　寬7.9厘米

Gilded bronze pagoda made by the king of Wuyue kingdom
Five Dynasties
Height: 22.4cm　Width: 7.9cm

塔身方形，須彌座，束腰處為佛像。
塔身四面均開有圓形窟，內為佛像或
佛經故事。塔頂四角有角狀裝飾，外
飾金剛，內飾佛像。正中為鎏金七層
塔剎及寶頂。塔基內側有"吳越國王
錢弘俶敬造八萬四千寶塔，乙卯歲記"
款。

錢弘俶即錢俶，五代吳越國王，公元
947年至977年在位。"乙卯"即公元
955年。從銘文可知當時造塔數量巨
大，但今天已難得一見了。

189

宣和三年尊
宋
高27.7厘米　口徑20厘米
清宮舊藏

Bronze Zun (wine vessel) made in the third year of Xuanhe period (AD1121)
Song Dynasty
Height: 27.7cm
Diameter of mouth: 20cm
Qing Court collection

圓形，侈口。器身分區段，並均勻地分佈四條扉棱，腹部、足部飾獸面紋，頸飾蕉葉紋和蠶紋。器內底部鑄大篆字體銘文26字，記此器是宋徽宗宣和三年（公元1121年）仿古製造，置放在方澤壇祭祀之用。

北宋徽宗朝仿古風盛行，此尊即可見一斑。是研究宋代銅冶鑄業的重要材料，也是此時期的標準器。

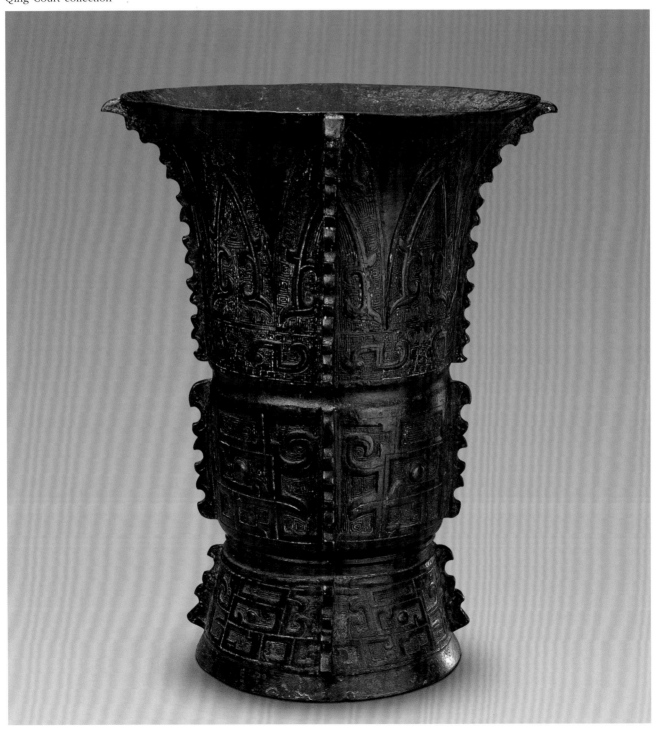

190

蛙形壺
宋
高28.9厘米　腹徑17.3厘米

Frog-shaped bronze pot
Song Dynasty
Height: 28.9cm
Diameter of belly: 17.3cm

蛙形，嘴部上接圓侈口，壺身飾四肢
及紋飾，肩部有橋形鈕，外侈圈足。

此壺造型生動，設計巧妙，是一件實
用與藝術相結合的佳作，除可實用，
又可作陳設品。

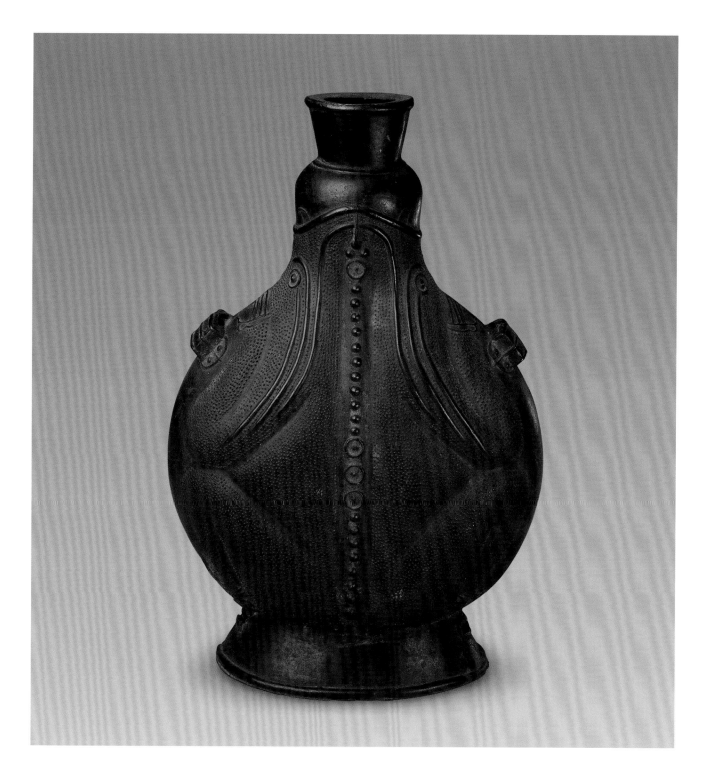

大晟鐘

宋
(1) 通高 28 厘米　　　銑距 18.4 厘米
(2) 通高 27 厘米　　　銑距 18 厘米
(3) 通高 27.7 厘米　　銑距 18 厘米
(4) 通高 27.5 厘米　　銑距 18.1 厘米
(5) 通高 27.4 厘米　　銑距 18.2 厘米
(6) 通高 27.5 厘米　　銑距 18.2 厘米

A set of six bronze bells with inscription "Da Sheng"

Song Dynasty
(1) Overall height: 28cm　　Spacing of Xian: 18.4cm
(2) Overall height: 27cm　　Spacing of Xian: 18cm
(3) Overall height: 27.7cm　Spacing of Xian: 18cm
(4) Overall height: 27.5cm　Spacing of Xian: 18.1cm
(5) Overall height: 27.4cm　Spacing of Xian: 18.2cm
(6) Overall height: 27.5cm　Spacing of Xian: 18.2cm

橢圓體，平口，鈕作雙龍曲體相對，頭部相連成橫梁，雙龍間有矩形鈕。每面飾 18 個螺形枚，篆、隧飾蟠虺紋，鉦間篆書銘文，一面為樂名"大晟"，另一面為律名，分別是"黃鐘清"、"林鐘"、"蕤賓"、"夾鐘"、"大呂清"、"夾鐘清"。其中"夾鐘清"鐘樂名"大和"，是金代得此鐘後為避金太宗完顏晟諱將"大晟"改刻。

宋徽宗崇寧三年（公元 1104 年），今河南商邱出土了六件宋公成鐘，因該鐘出土於春秋時期的宋地，徽宗認為是祥瑞之兆，遂設立"大晟府"，命重製新樂，並成立了專門的鑄造機構"鑄瀉務"，仿照宋公成鐘製大晟鐘多枚，此為其中部分。

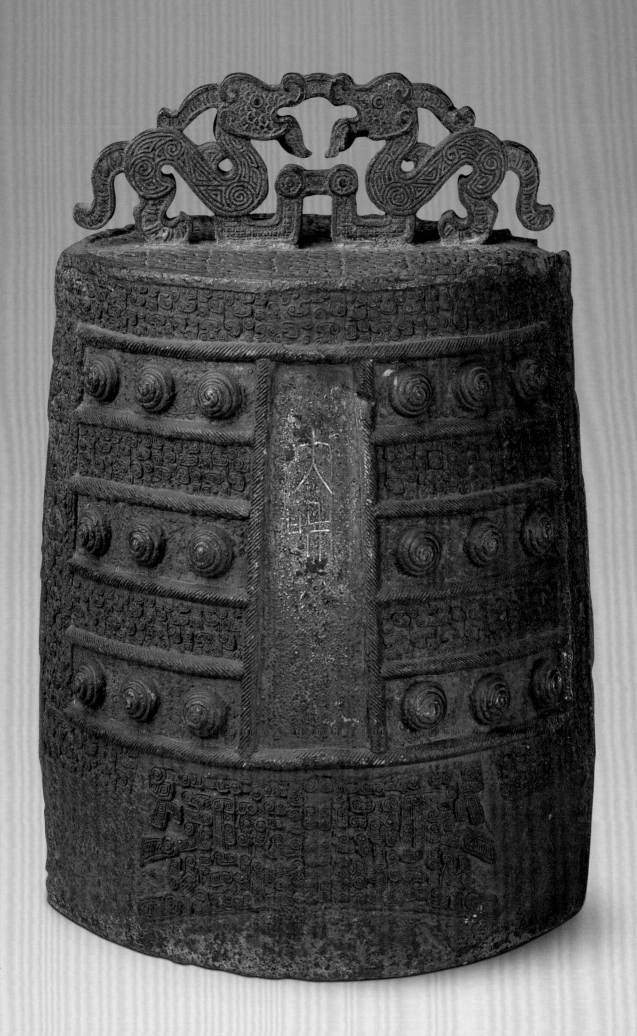

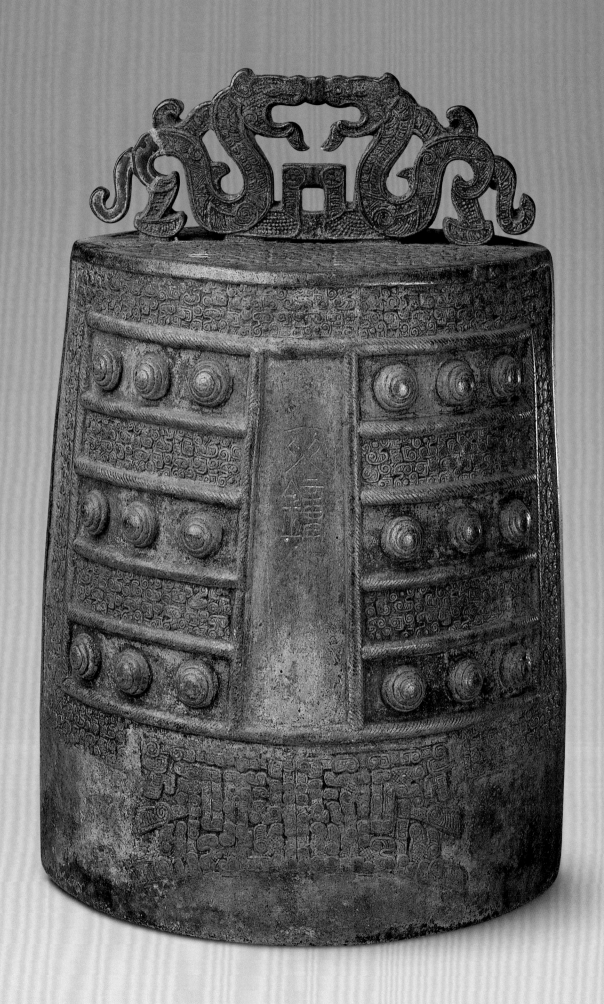

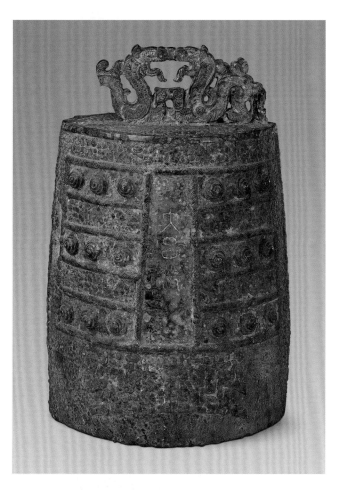

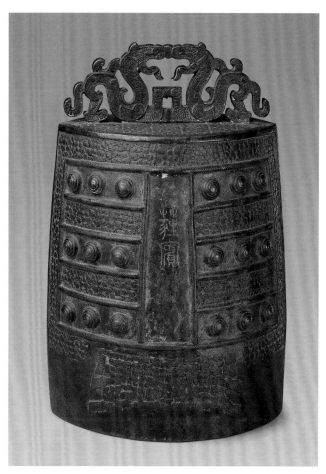

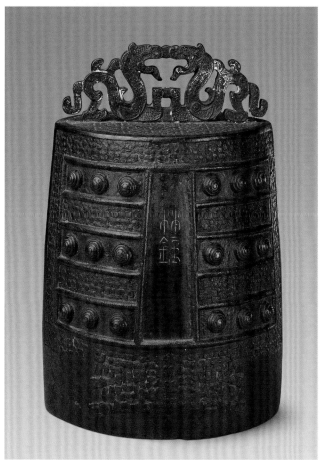

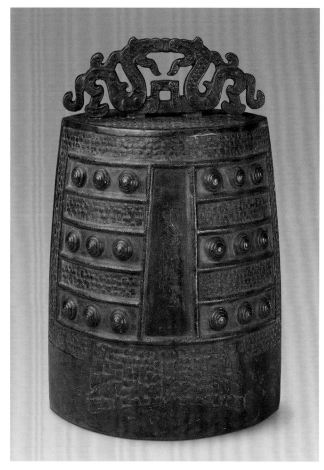

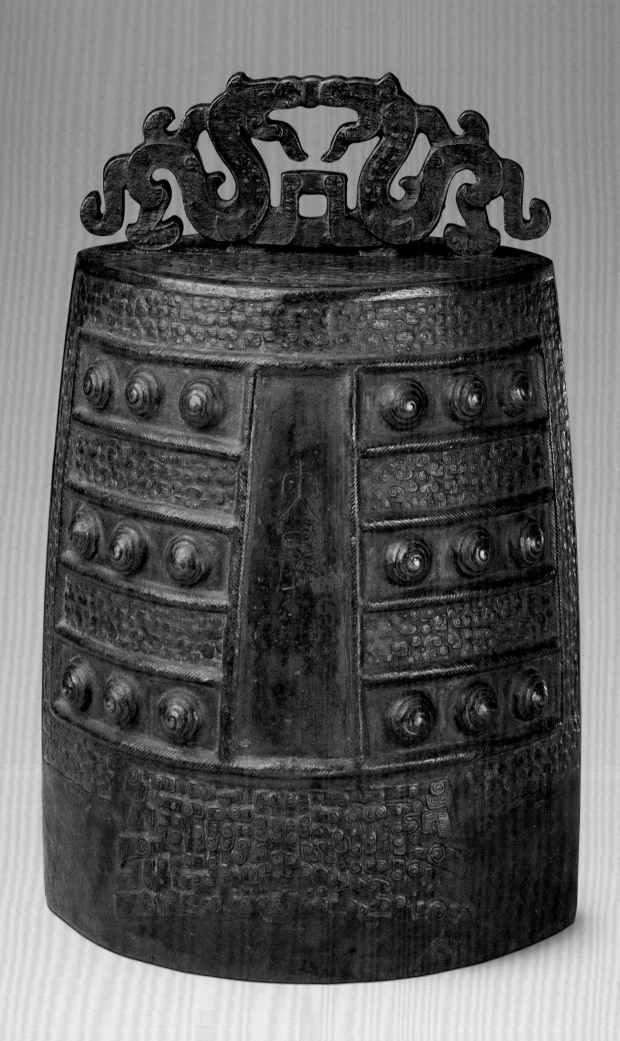

釋文
林鐘

釋文
黃鐘清

釋文
大晟

220

192

崇寧三年銘鏡
宋
邊長13.4厘米

Bronze mirror made in the third year of
Congning period (AD1104)
Song Dynasty
Length of sides: 13.4cm

"亞"字形，圓鈕。內區飾花瓣及聯珠
圈帶，外區飾纏枝蓮及隨"亞"字形的
聯珠紋帶。寬鏡緣，一邊有"崇寧三
年已前舊有官（押）"刻銘。亞字形鏡
主要流行北方地區，河南宋墓出土較
多。此鏡造形規整，紋飾纖細秀麗，
為宋鏡精品。

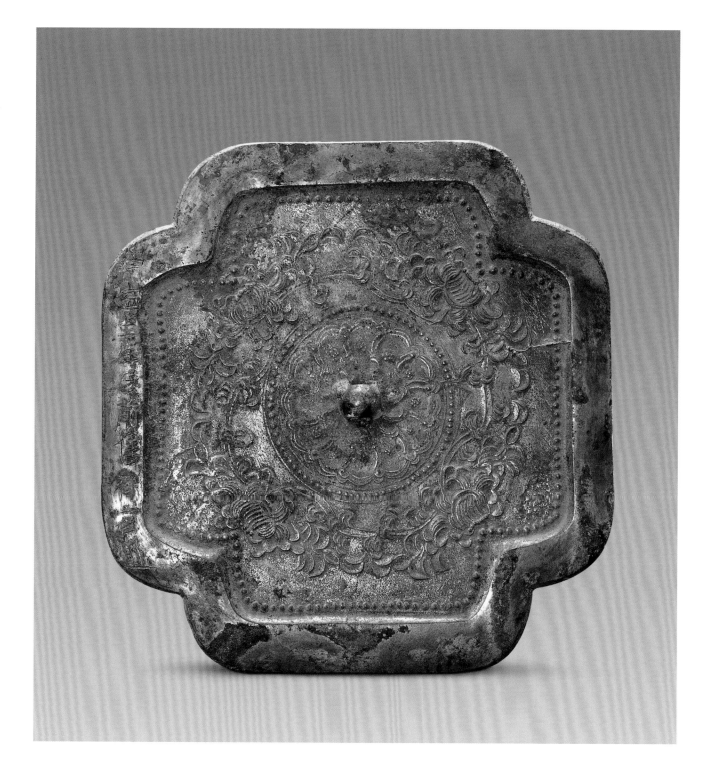

193

鳳紋鏡
宋
邊長15.3厘米

Bronze mirror with double-phoenix design
Song Dynasty
Length of sides: 15.3cm

"亞"字形，圓鈕，花卉紋鈕座。一周乳釘紋隔出內區圖案，同向飛翔的雙鳳紋，雙鳳間以花卉紋相隔。寬素緣。

此鏡紋飾清晰精美，具有濃厚的裝飾趣味。

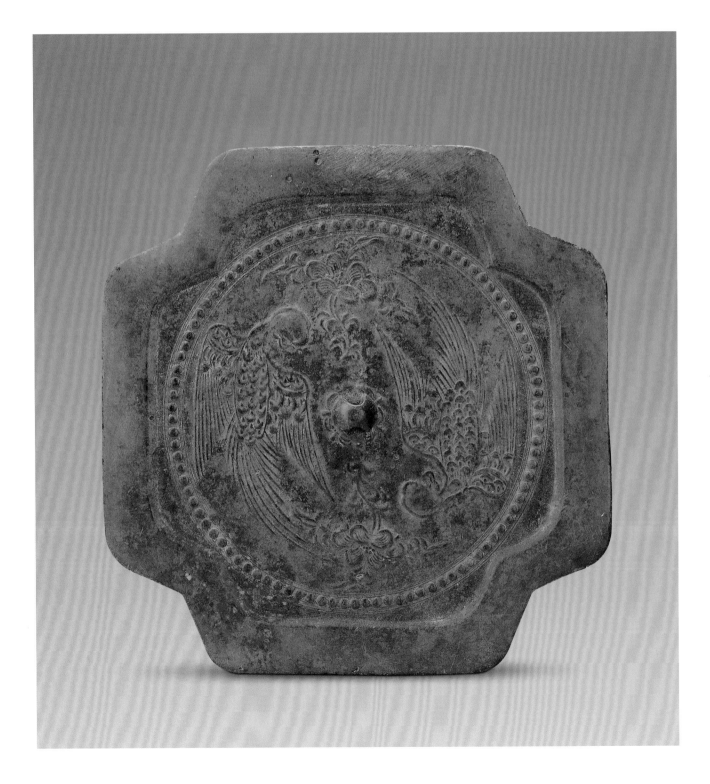

194

人物紋鏡
宋
徑17.1厘米

Bronze mirror with figure design
Song Dynasty
Diameter: 17.1cm

圓形，扁圓形鈕。紋飾為山水人物
圖，兩石間一道飛瀑，形成汩汩流淌
的山泉，一老者坐於岸邊，仰面觀
瀑。樹木、花草點綴其間。寬素緣。

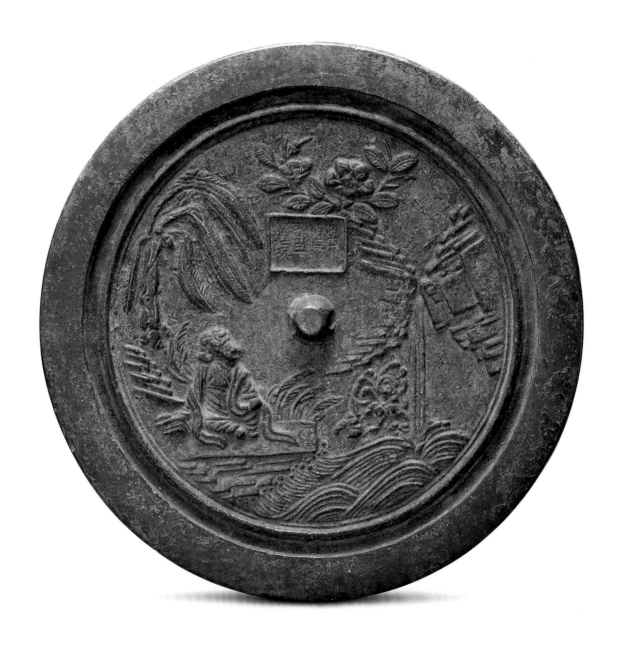

195

龍紋鏡
宋
徑27.5厘米

Bronze mirror with dragon design
Song Dynasty
Diameter: 27.5cm

圓形，圓鈕。主題紋飾為一條三爪盤
龍，在祥雲間翻騰舞動，巨大的龍身
佔據了整個畫面。

此鏡龍紋圖案極為生動，凸起的浮雕
效果，流暢的造型，動感極強。

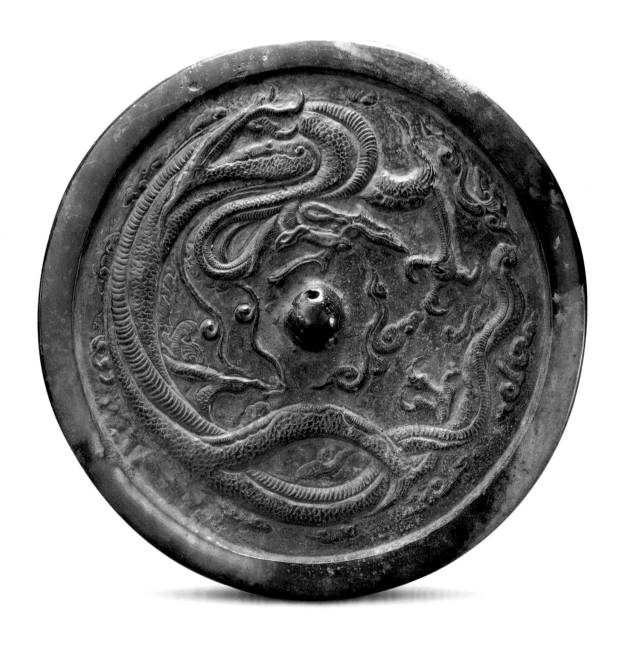

196

人物樓閣紋鏡
宋
徑21.3厘米

Bronze mirror with design of figures and pavilion
Song Dynasty
Diameter: 21.3cm

圓形，圓鈕。鏡背為一幅完整的仙山樓閣圖，一座樓閣浮在雲氣中，三位仙人站在雲端，下方是小橋流水，水中有蛟龍騰越。一株參天松柏，枝繁葉茂，佔據了大部分天空。

此鏡紋飾極具繪畫性，山水、樓閣、人物描繪精彩，構圖講究，體現了宋代繪畫藝術的發展。

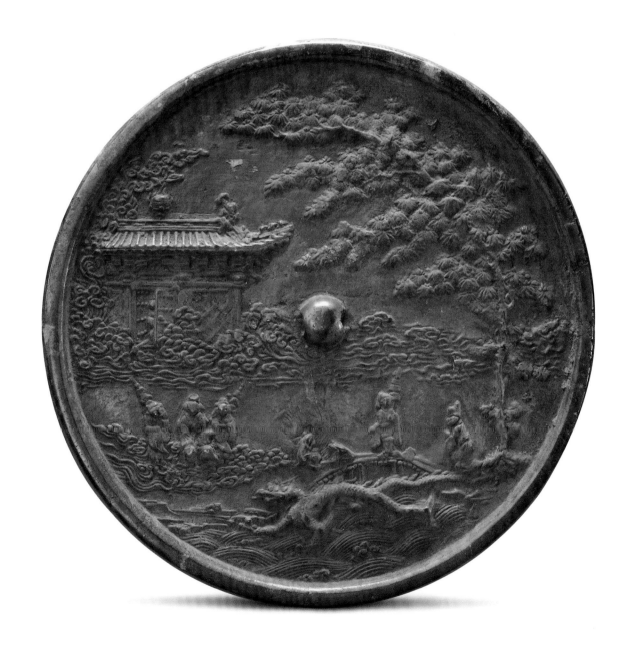

197

雙魚紋鏡
宋
徑15.5厘米

Bronze mirror with double-fish design
Song Dynasty
Diameter: 15.5cm

圓形，圓鈕。鏡背內區飾兩條隨波嬉
戲的魚兒，底滿飾水波紋，時有浪花
翻起。外區是一周纏枝花卉紋。素
緣。

此鏡雙魚紋鱗鰭清晰，搖頭擺尾，形
象生動。

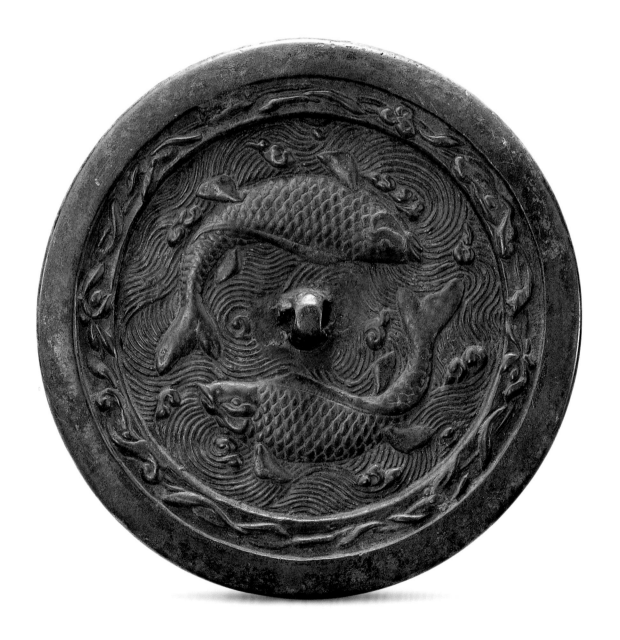

198

海水行舟紋鏡
宋
徑16.9厘米

**Bronze mirror with design of a sailing
boat on the sea**
Song Dynasty
Diameter: 16.9cm

菱花形，圓鈕。主題紋飾為一帆船，
航行在波浪起伏的大海中，浪花翻滾
的海水中時有游龍、魚兒出沒。鈕上
方有四字銘文，不可釋。

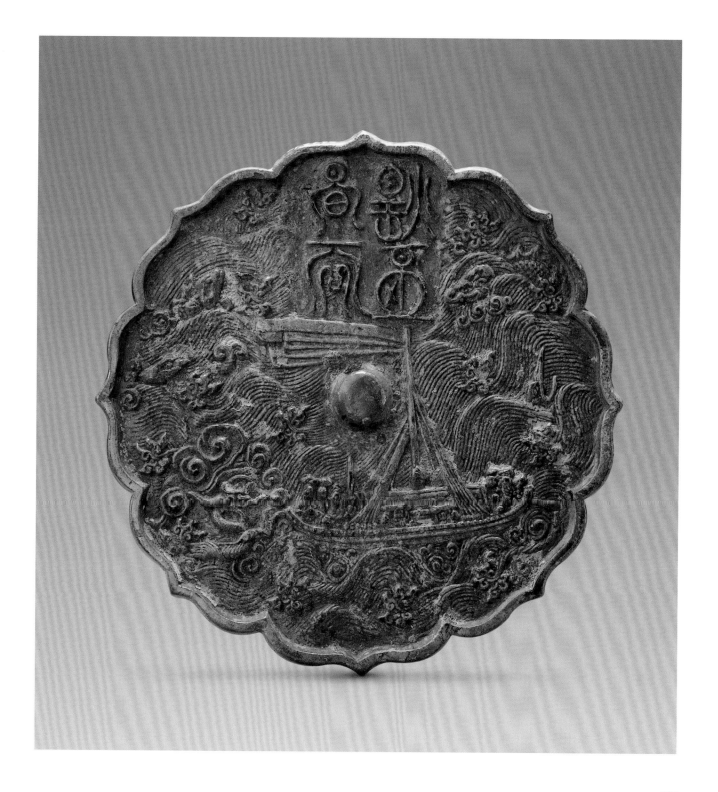

成都劉家鏡
宋
徑13.3厘米

Bronze mirror made by the Liu family in Chengdu
Song Dynasty
Diameter: 13.3cm

葵花形，圓鈕，素面。在鏡鈕的右側長方形框內，有"成都劉家清（青）銅鏡子"兩行楷書銘文，行間以單線相隔。

從漢代以來，四川成都成為鑄造銅鏡的重要地區。許多銅鏡上有商號銘文，如此鏡的"成都劉家"，還有"成都劉氏"、"成都龔家"等，反映了成都鑄鏡業的繁榮狀況。

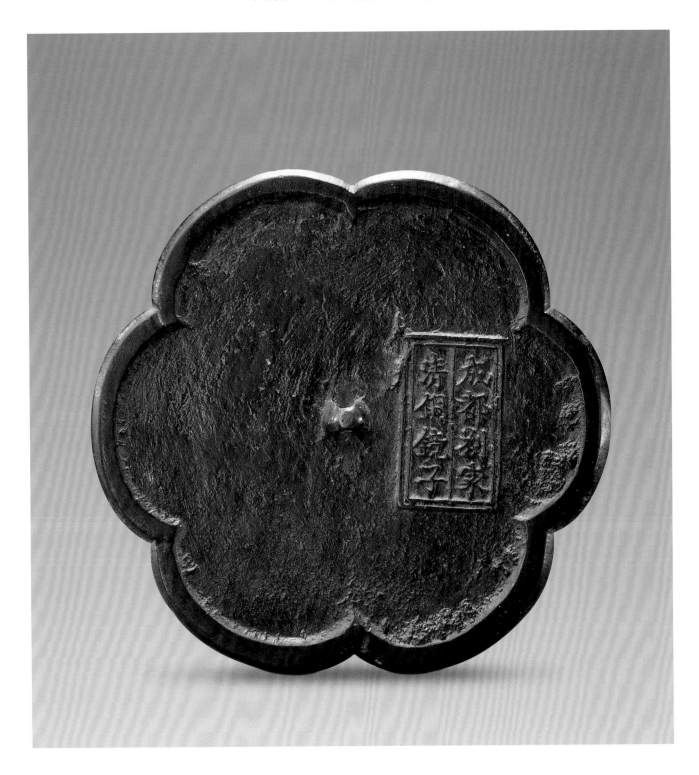

200

刻花紋鏡
宋
徑14.5厘米

Bronze mirror carved with floral design
Song Dynasty
Diameter: 14.5cm

圓形,圓鈕,凸起弦紋鈕座。鏡背通
體滿飾刻花錦紋。

銅鏡紋飾多為鑄出,此鏡紋飾卻是直
接雕刻而成,表現出與眾不同的裝飾
效果。

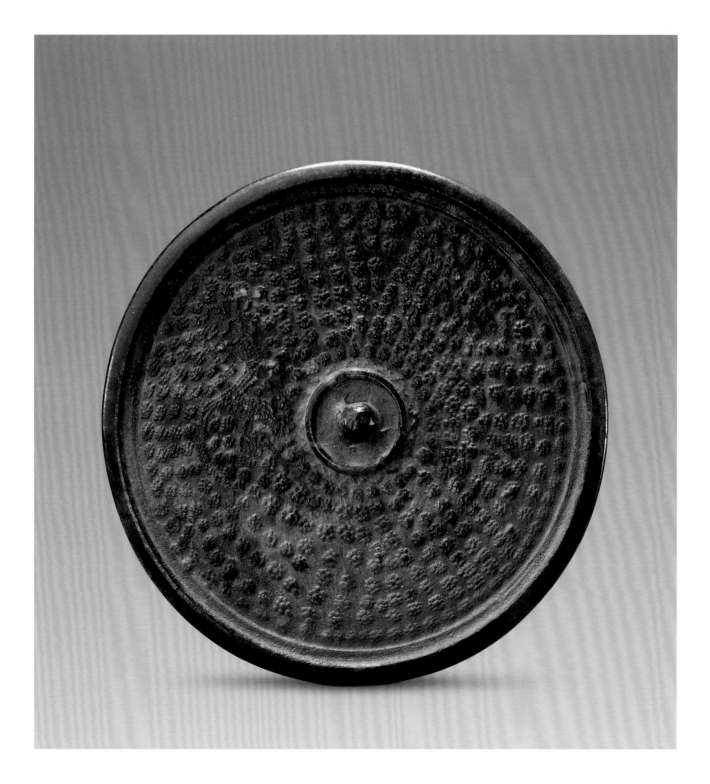

201

嘉熙元年銘鏡
宋
徑16.5厘米

**Bronze mirror made in the first year of
Jiaxi period (AD1237)**
Song Dynasty
Diameter: 16.5cm

菱花形，圓鈕。鈕兩側各飾一龍，龍首相對圓鈕，成二龍戲珠。龍身下方飾三足鼎，鼎下有一龜。外圈有銘文"嘉熙元年正月張子衡"。"嘉熙"為南宋理宗年號，"元年"為公元1237年。

此鏡有明確紀年，可作為南宋時期銅鏡的標準器。

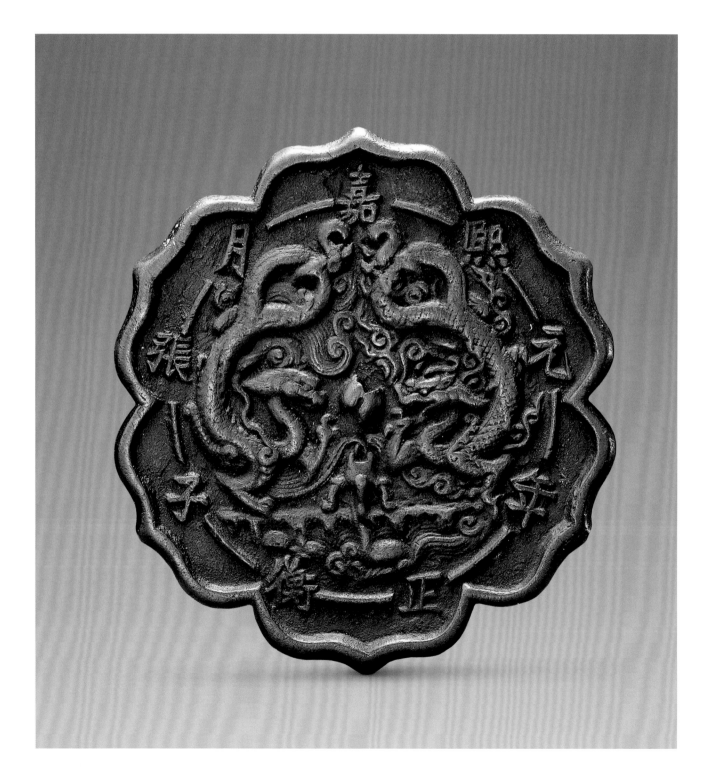

202

鎏金塔
宋
高32.9厘米　寬12.6厘米

Gilded bronze pagoda
Song Dynasty
Height: 32.9cm　Width: 12.6cm

塔基為束腰八角形須彌座，飾有蓮瓣紋、花卉紋。座的八角均有立柱，兩柱之間飾有欄板。塔身分為五層，第一層正面開龕，龕門兩側有守衛的金剛。第二至第五層每面均有龕門裝飾。每層均出檐，上飾筒瓦。塔頂為圓形寶頂。通體鎏金。

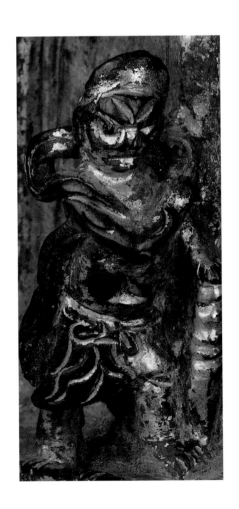

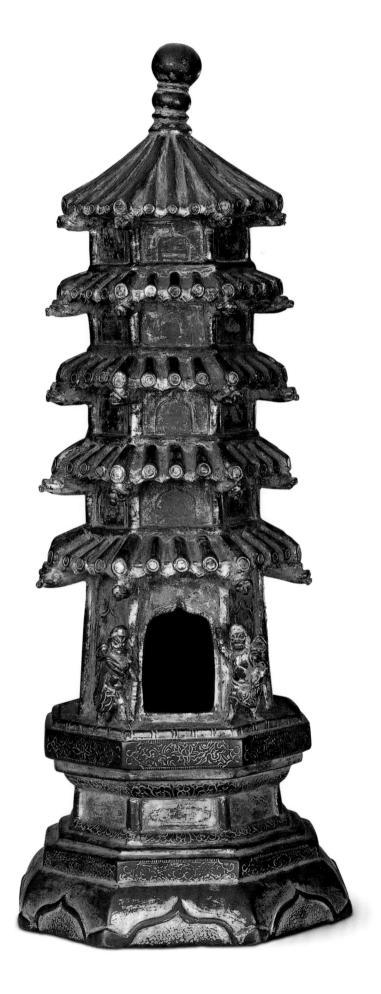

203

城樓式筆架
宋
高10.2厘米　寬10.6厘米

Bronze penholder in the shape of a gate tower
Song Dynasty
Height: 10.2cm　Width: 10.6cm

筆架為城樓形，中間開有城門，一人正在騎驢。城牆上露出三座突兀的山峰，中間一座借山勢建有兩層樓閣。

此筆架設計巧妙，形式獨特，特別是騎驢人物的安排情趣盎然，增添了生動活潑的氣氛。

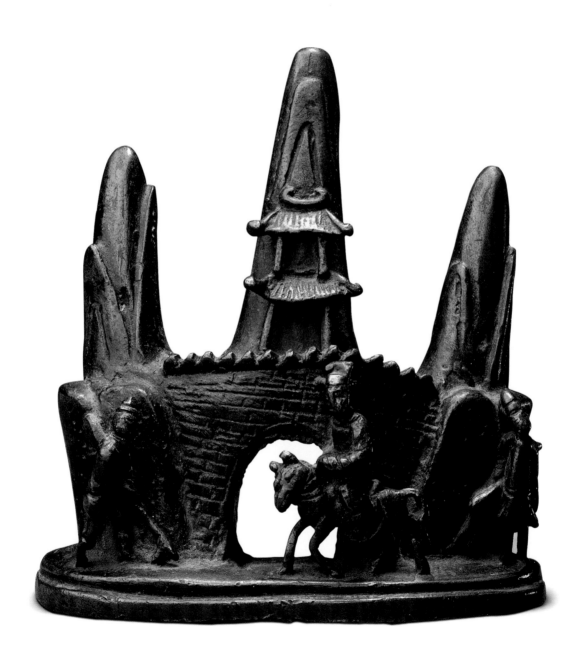

204

蟾形硯滴
宋
高6.5厘米　寬11.8厘米

Toad-shaped bronze water dropper
Song Dynasty
Height: 6.5cm　Width: 11.8cm

圓雕蟾形，作爬行狀。中空，背部開
有注水孔，嘴部為流。

此蟾造型寫實，形象生動，特別是用
力支撐的後腿，及滿身凸起的花紋十
分傳神。體現了宋代冶銅工藝的發展
水平，以及銅器造形的多樣化。

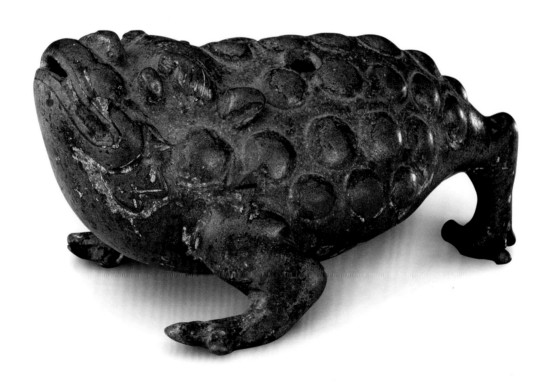

205

天慶三年鏡
遼
徑12.6厘米

**Bronze mirror made in the third year of
Tianqing period**
Liao Dynasty
Diameter: 12.6cm

圓形，半球鈕，圓鈕座。內區為大字
陽文楷書銘："天慶三年十二月日記
石。"

"天慶"為遼天祚帝耶律延禧的年號。
三年為公元1113年。此鏡可作遼代銅
鏡的標準器。

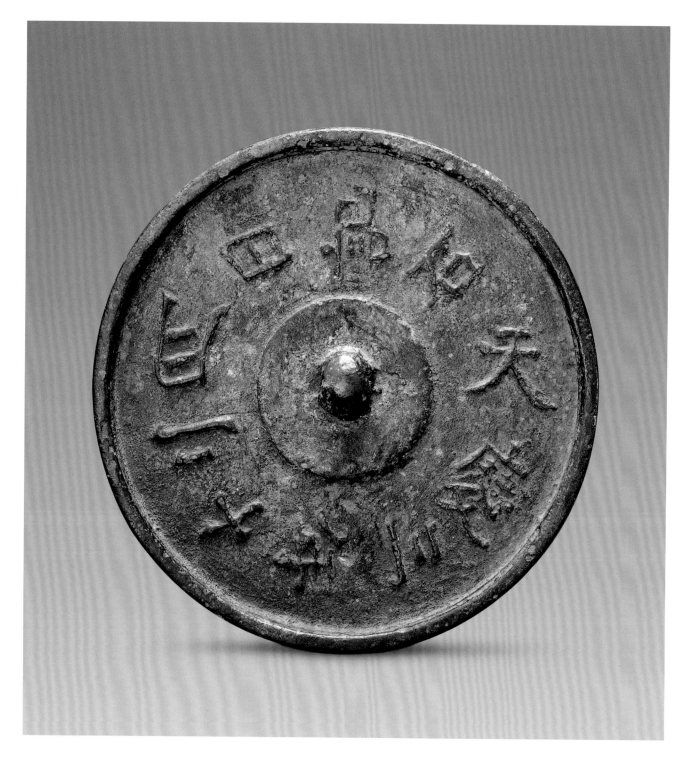

206

承安三年銘鏡
金
徑12.1厘米

**Bronze mirror made in the third year of
Cheng'an period (AD1198)**

Kin Dynasty
Diameter: 12.1cm

圓形，圓鈕。鏡背裝飾分內、外兩區，內區飾獸紋、水紋、捲雲紋等，外區有銘文一周，並有花押符號：「承安三年上元日，陝西東運司官造。監造承事任（花押），提控運使高（押）。」記此鏡為金章宗承安三年（公元1198年）造，「陝西東運司」應是「陝西東路轉運司」的簡稱，為金代官府監製。

此鏡有明確的紀年，可為此時期銅鏡的標準器。銘文體現了金代國家對銅器鑄造業管理的嚴格。

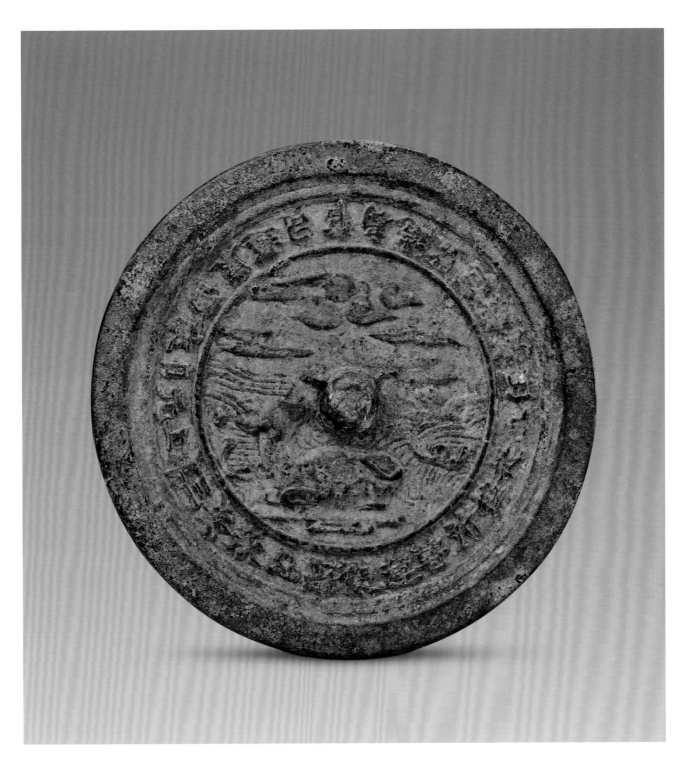

207

泰和重寶錢紋鏡
金
徑5.4厘米

Bronze mirror with design of a coin inscribed with "Tai He Chong Bao"
Kin Dynasty
Diameter: 5.4cm

圓形,圓鈕。鏡背為錢紋裝飾,篆書銘"泰和重寶",字間有乳釘紋。"泰和"為金章宗完顏璟年號(1201-1208)。

"泰和重寶"是金代泰和年間所鑄貨幣名稱。此鏡可作為此時銅鏡的標準器。

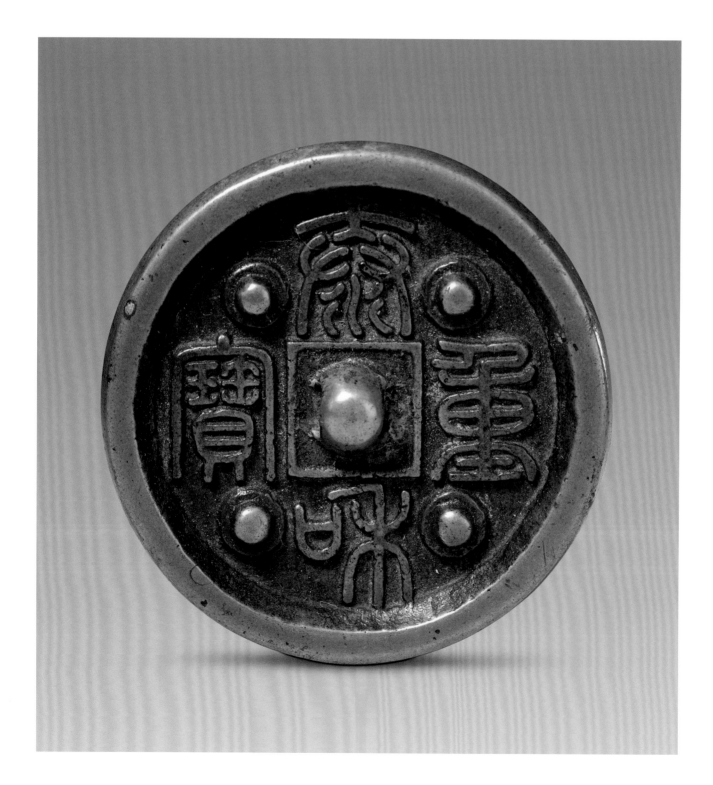

208

昌平縣銘鏡
金
徑17.1厘米

**Bronze mirror with inscription
"Changping Xian"**
Kin Dynasty
Diameter: 17.1cm

菱花形，圓鈕。圖案為古樹參天，仙
山樓閣，下有小橋流水，橋上有人渡
過。樹幹旁有刻款：「昌平縣驗訖官
（押）。」昌平縣，今北京昌平縣東
南，金代屬大興府。金代禁止民間私
鑄銅鏡，此鏡銘文即官方審驗的標
記。

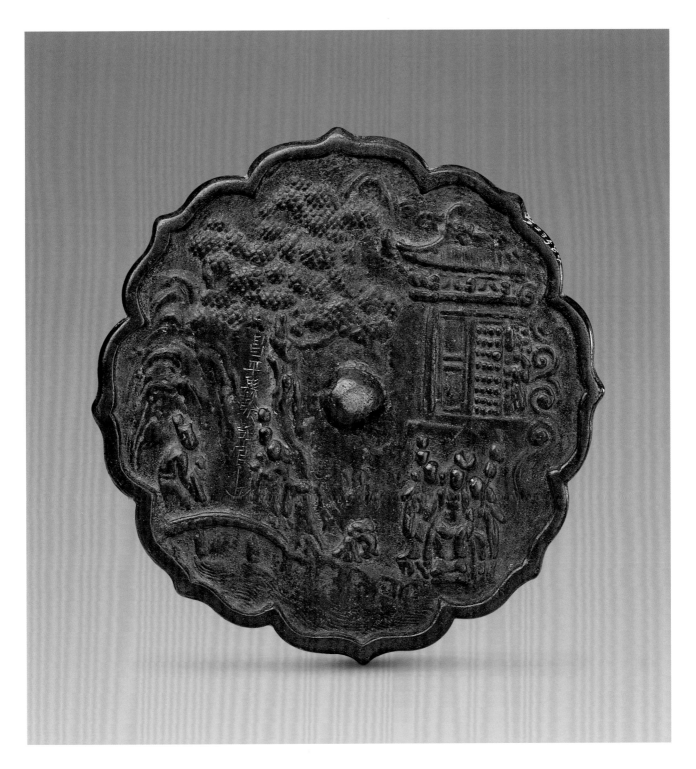

209

大定通寶紋鏡
金
徑15.6厘米

Bronze mirror with design of a coin inscribed with "Da Ding Tong Bao"
Kin Dynasty
Diameter: 15.6cm

圓形，圓鈕。鈕外為圓圈紋、弦紋、花瓣紋。外區為一周花朵紋，銘有"□□富貴"。間有一枚"大定通寶"錢紋。花瓣形外緣。

"大定通寶"是金世宗完顏雍大定年間（1161-1188）所鑄貨幣。金代流行以貨幣紋作銅鏡裝飾。

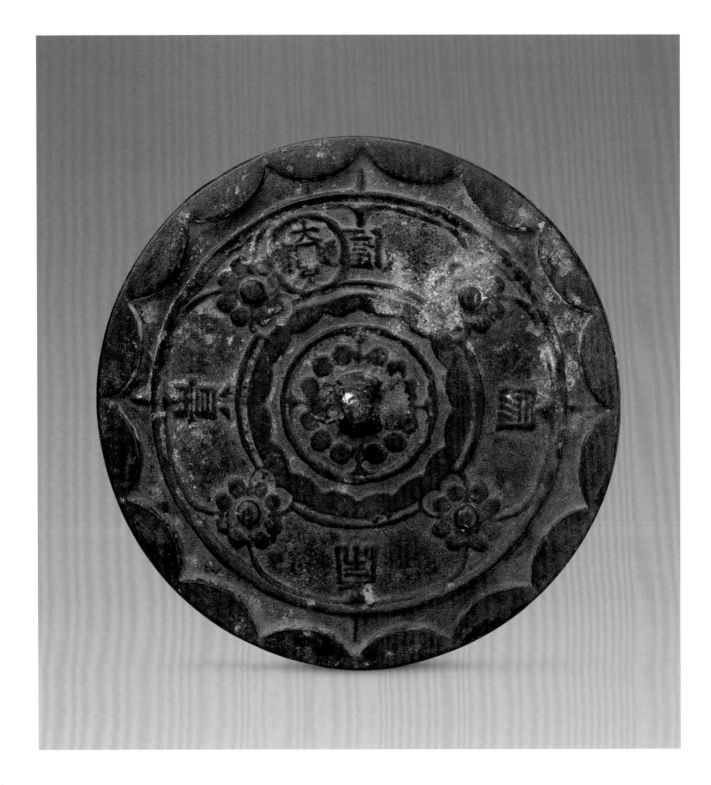